旅遊景區經營權定價研究
含中國案例

林文凱 著

崧燁文化

U0091858

目錄

中國自然科學基金資助項目

本書由林文凱主筆完成，為林壁屬教授團隊主持的中國自然科學基金面上項目「基於實物期權理論的景區經營權價值評估模型與方法研究」的階段性成果之一；同時也是林文凱博士主持的江西省社會科學規劃青年博士基金項目「『三權分置』背景下旅遊景區經營權的出讓定價機理及評估優化研究」的主要成果。

內容簡介

　　作者從「理論的突破與完善」與「方法的改進與創新」兩個層面來解決景區經營權的合理定價問題。在理論層面上，綜合運用產權、物權理論、價值理論，對景區經營權的產權權能、權屬性質及其價值內涵進行全新的理論解讀，彌補既有研究在景區經營權定價基礎理論探索和概念內涵理解上之不足；引進實質選擇權的理論與方法，對景區經營權的實質選擇權特徵、價值表現、形成與演變機制等進行全新的理論闡釋，突破既有研究對景區經營權價值的內涵特徵、形成機制及其動態變動的理論認識。在方法創新層面，針對景區經營權定價方法在精確性與科學性上的不足，創新性的引進實質選擇權定價的理論與方法，建構出旅遊景區經營權的實質選擇權評價模型。

旅遊學研究的對象與路徑（代總序）

　　在人類認識世界、改造世界的歷史長河中，知識積累與創新造成了最為關鍵的作用。在知識領域，理論研究主要展現為「概念導向」和「實踐導向」兩種模式，人們常說的「問題導向」本質上屬於後者。「概念導向」在西方思想界中有著悠久的歷史，柏拉圖透過「理念王國」的建構開創了理論研究遵循「概念導向」的先河。柏拉圖的「理念王國」主要是透過概念或者概念之間的演繹、歸納、推理建構起來的。柏拉圖在《理想國》裡曾說過：「在一個有許多不同的多種多樣性事物的情況裡，我們都假設了一個單一的『相』或『型』，同時給了它們同一的名稱。」

　　在柏拉圖看來，世上萬事萬物儘管形態各異，但只不過是對理念的摹仿和分有，只有理念才是本質。只有認識了理念才能把握流變的現象世界，理念王國的知識對於現象世界的人具有決定性意義。因而，只有關於理念的知識才是真正的知識，是永恆的、完美的「理智活物」，才最值得追求。在這裡，理念的意義完全來自邏輯的規定性，即不同概念之間的相互關係，而與任何感性對象無關。雖然柏拉圖的「理念」並不完全等同於「概念」，但二者都被視為對事物的一般性本質特徵的把握，是從感性事物的共同特點中抽象、概括出來的。在某種意義上，理念在柏拉圖那裡實際是透過概括現實事物的共性而得出的概念。柏拉圖的概念化的王國，打造了形而上學的原型，並形成為綿延兩千多年的哲學傳統。

　　「概念導向」與「實踐導向」有著顯著的差別。首先，「概念導向」關注的是形而上學的對象性，「實踐導向」關注的是現實活動的、互動主體性的對象性。也就是說，「概念導向」關注的是抽象的客體，而「實踐導向」則是以在一定境遇中生成的具有互動主體性的「事物、現實、感性」為研究對象，遵循的是「一切將成」的生活世界觀，所以其基本主張就是突破主、客體二元對立。「事物、現實、感性」即對象，是人和對象活動在一定的境遇中生成的，具有能動性，事物、現實和感性不應是單純靜觀認識的、被表象的、受動的、形式的客體存在，而是人和對象共同參與的存在。在共同參

與之中，人與對象在本質力量上相互設定、相互創造。其次，「概念導向」習慣於抽象化思考，「實踐導向」習慣於現象化思考，即「概念導向」習慣於在認識活動中運用判斷、推理等形式，對客觀現實進行間接的、概括的反映。或者拋開偶然的、具體的、繁雜的、零散的事物表象，或人們感覺到或想像到的事物，在感覺所看不到的地方去抽取事物的本質和共性。或者運用邏輯演算與公理系統等「去情境化」、「去過程化」地抽取事物的本質和共性為思考方式，研究出充滿形式化的結果。

「實踐導向」以「事物總是歷史具體的」為理念，特別強調思想、觀念應回到現實的人和現實世界的真實生成之中，回到實踐本身，認為思想、觀念應「從現實的前提出發，它一刻也不離開這種前提」。強調思想、觀念應回到實踐本身，「就其自身顯示自身」、存在的「澄明」及「被遮蔽狀態的敞開」。再次，「概念導向」偏重於靜態化理解對象，「實踐導向」偏重於動態化的理解對象。由於偏重靜態論的理解，所以「概念導向」容易機械的、標籤式框定研究對象，僵化地評判對象，將本來運動變化著的客體對象靜止化，將豐富多彩的對象客體簡單化，從而得出悲觀性的結論。「實踐導向」在研究中偏重於「存在者的本質規定不能靠列舉關乎實事的『是什麼』來進行」的理解方式，把對象置於歷史性的生成過程之中動態化地去認識，認為問題是一種可能性的籌劃，是向未來的展開，它的本質總是體現為動態性質的「有待去是」，而不是現成的存在者。

我非常強調實踐導向的研究，主張研究的一切問題要來自於實踐，要由實踐出真知，而且知道「概念導向」存在著諸多不足。但是，在旅遊學研究中，我一直在苦苦探索著幾個核心問題，這些問題的解決卻有賴於概念的突破。

旅遊學研究中，我苦惱的問題如下所述：

第一個問題：旅遊學能否成為一門獨立的學科？

從哲學高度看，特別是以科學哲學的評判標準看，旅遊學具備成為一門獨立學科的條件。其標準有三：其一，旅遊學要有自己獨立的研究對象；其二，旅遊學與心理學、經濟學、社會學、管理學、人類學和地理學等緊密相關的

學科邊界要清晰，不能簡單地採用拿來主義，而是要有明確的聯繫與區別；其三，旅遊學要有自己獨立的方法論。

在旅遊學要有自己獨立的研究對象這一根本問題上，我有著自己獨到的見解。經過對已有各種觀點的回顧、提煉與研討，目前我的旅遊學觀點確定為：旅遊學是關於現實的旅遊者出於某種需求而進行的旅行、遊憩或休閒渡假等不同形式的各種旅遊活動「相」及由此所產生的與旅遊相關的各種社會經濟相互關係及其運動發展的科學。這裡的旅遊學研究出發點是「現實的旅遊者」，不是抽象化的旅遊者；這裡的旅遊學研究包括三個層次的要素研究：①旅遊活動要素；②與旅遊相關的各種社會、經濟關係（結構）要素；③由旅遊活動所產生的各種相關社會、經濟關係所形成的旅遊發展的（問題）要素。旅遊學研究的核心是旅遊活動要素與旅遊相關的社會、經濟關係要素，研究的最終目的是發展。之所以把旅遊學研究對象界定為「現實的旅遊者」，是因為強調「現實的旅遊者」不是他們自己或別人想像中的那種虛擬、抽象的旅遊者，不是實驗中的旅遊者，不是網路調查中的旅遊者，而是活生生的生命個體。

這一理念來源於恩格斯。恩格斯說：歷史學是關於現實的人及其歷史發展的科學。恩格斯的這一著名論斷同樣適合旅遊學研究對象的確定。旅遊學研究中，這些現實旅遊者的行為主體處於旅遊過程中，在一定的前提和條件下可以自我表現。倘若在實驗研究中，為研究對象設定一個模擬旅遊過程中的場景，問他們如果進行旅遊，會選擇何種價位的飯店？哪種交通工具？出遊幾天？虛擬的旅遊者或許容易根據自己的偏好直接選擇，但沒有考慮到時間、金錢和環境條件的約束，因此，選擇這類型的被試作為研究對象，其有效性遠不如選擇現實中正在旅遊的人來得科學且真實有效。

在旅遊學與心理學、經濟學、社會學、管理學、人類學和地理學等緊密相關的學科邊界問題上，學界普遍傾向於強調綜合研究或交叉研究，大多是拿來主義，只有心理學、經濟學、社會學、管理學、人類學和地理學等學科對旅遊學研究有貢獻，旅遊學還沒有反哺能力，這也是為什麼旅遊學不被人們認可為獨立學科的主要原因。這方面旅遊學者還有很多要做的工作。

在旅遊學要有自己獨立的研究方法論這一問題上，旅遊學目前基本沒有，大多採用哲學和一般社會科學的研究方法論，不過這裡需要多囉嗦一句，我這裡所說的方法論是指研究方法的方法，而不是英文中 Methodology 所表達的方法、方法論。

第二個問題：旅遊學的學科屬性是什麼？

這是討論最多、疑問最多，也是最難以確定的一個核心問題。在這裡，我權且把它確定為自然科學、社會科學和人文科學的交叉學科。

之所以說權且，是由於目前給不了準確的說法。這裡權且採用國際頂尖的旅遊學期刊《旅遊研究紀事》的前任主編賈法爾·賈法里和約翰·特賴布的觀點。影響比較大的理論觀點有賈法里的「旅遊學科之輪」模型和特賴布的「旅遊知識體系」模型。其中，「旅遊知識體系」模型提出於 2015 年，模型比較新且較為全面。在「旅遊知識體系」模型中特賴布將整個旅遊知識的核心分為四大類，即社會科學、商業研究、人文藝術和自然科學。

其中，社會科學包括經濟學、地理學、社會學、人類學、心理學、政治科學、法學等；商業研究包括市場行銷、財務管理、人力資源管理、服務管理、目的地規劃等；人文與藝術包括哲學、歷史學、語言學、文學、傳播學、設計以及音樂、舞蹈、繪畫、建築等藝術門類；自然科學包括醫學、生物學、工程學、物理學、化學等。在我看來，按照中國常用的學科三分法，可以將上述四大類歸納為三類，即社會科學、人文科學和自然科學，其中社會科學包含上面的社會科學與商業研究（商業研究其實就是中國的管理學），人文科學包含人文與藝術。旅遊學學科屬性界定之難就難在太複雜，具有交叉學科的性質，但處於核心地位的是社會科學，而自然科學和人文科學領域的旅遊研究方興未艾。

第三個問題：旅遊學的研究路徑是什麼？

學界普遍傾向於定性研究與定量研究，我覺得旅遊學還有一個很大的問題沒有解決，就是概念研究，這也是我為什麼一直強調要進行概念導向的研究。有人把概念導向的研究併入定性研究，在旅遊學領域，我認為必須要有

單獨的概念研究。因為旅遊學迄今為止還缺乏專門指向旅遊現象的專有名詞，現有的旅遊概念大多是指向某種實物或特定現象的指向性名詞，例如，旅遊現象、旅遊需要、旅遊地、旅遊體驗、旅遊愉悅、旅遊期望、遊客流量、旅遊效應、旅遊容量……，無須一一列舉，目前的所有名詞中，只要刪掉「旅遊」兩字，就沒有人知道這個名詞與旅遊學有何相關，不如經濟學中的「壟斷」、「競爭」等名詞。因此，我一直強調需要有概念導向的研究，以期獲得旅遊學研究「專有名詞」的新突破。

在研究路徑上，毫無疑問，旅遊學的研究路徑必定不會單一而是多元的，其中主要的三條路徑為定性研究、定量研究，以及透過概念導向的研究，以期獲得新概念的概念研究。

旅遊學中的定性研究是指對旅遊現象質的分析和研究，透過對旅遊現象發展過程及其特徵的深入分析，對旅遊現象進行歷史的、詳細的考察，解釋旅遊現象的本質和變化發展的規律。旅遊學中的定量研究是指在數學方法的基礎上，研究旅遊現象的數量特徵、數量關係和數量變化，預測旅遊現象的發展趨勢。

概念研究是一種傳統研究方法，但在旅遊學中卻是新的研究路徑，它建立在對旅遊現象中某些特徵的抽象化研究，是對概念本身進行研究。研究內容包含兩部分，即重新解釋現有概念和形成新概念。這裡要注意區分概念和概念研究，任何研究路徑都是有概念的，概念是任何研究的起始階段，但概念研究的不同之處在於它的研究對象是概念本身，且對概念的分析主要是基於研究者的抽象化研究。概念的分析、研究與創新是哲學研究的主要手段，社會科學領域相對較少。旅遊學要想形成自己獨立的研究體系，擁有屬於旅遊學自身的獨特概念必不可少，旅遊學中的概念研究應當得到學界重視。概念研究路徑可以依賴於詮釋學的理論範式，也可以如馬克斯·韋伯的「理想類型」方法。

第四個問題：旅遊學研究的理論範式是什麼？

由於旅遊學的交叉學科屬性以及研究路徑的多樣性，使得研究者們有這樣的困惑——到底哪種方法論或範式才是旅遊學研究應該遵循的？旅遊學研

究有統一的方法嗎？要想回答這些問題，有必要從科學哲學和理論範式這兩個角度進行探討。

研究的兩種基本出發點──自然主義與反自然主義。

任何研究都建立在某種基本觀念之上，基本觀念表達了研究者對研究及研究對象的信念。在對知識與研究的總體看法上，存在兩種相互對立的哲學──自然主義與反自然主義。

對於自然主義，可以從本體論、認識論和方法論三個方面進行說明。在本體論上，自然主義認為凡是存在的都是自然的，不存在超自然的實體，實在的事物都是由自然的存在所組成，事物或人的性質是由自然存在體的性質所決定的；在認識論上自然主義堅持經驗主義取向，人們只能透過經驗來認識所要認識的對象，無論這一對象是自然的還是社會的，經驗是人們獲取知識的唯一管道；在方法論上自然主義主張世界可以用自然科學的方法加以解釋，社會科學方法與自然科學方法具有連續性，兩者沒有本質差別。

自然主義的合理性在於：第一，自然主義沒有拋棄形而上學，使其超越實在論與反實在論之爭，在本體論層面滿足各門學科，特別是人文社會科學對本體論的要求；第二，自然主義肯定了研究的基本訴求是追求科學性和客觀性；第三，自然主義為知識的基本訴求提供了方法論支持。自然主義的侷限性在於：對於人文社會科學，自然主義忽視作為研究對象的人的行為以及社會的複雜性，要求人文社會科學像自然科學那樣發展也使人文社會科學失去獨立性。人文社會科學如果一味採用自然主義觀，那麼人類世界的豐富性與多樣性將消失殆盡，對人類世界的研究將難以深入。

對於自然科學來說，自然主義的世界觀是天經地義的，但對於人文社會科學，自然主義不具有這種天生的合理性，因此反自然主義主要源於人們對人文社會科學特殊性的探討。反自然主義作為自然主義的對立面有以下觀點：其一，在本體論上，否認社會具有普遍和客觀的本質，嚴格區分自然現象和社會現象，認為兩者具有根本上的不同；其二，在認識論和方法論上一般主張以意義對抗規律、以人文理解對抗科學解釋，形成反自然主義的認識論和方法論。反自然主義的合理性在於它植根於人文社會科學相對於自然科學的

特殊性，其關於人文社會科學的一些主張具有合理性。這些主張突破自然主義對社會現象的簡單化處理，體現人文社會科學的獨立性與獨特性。具體來說就是闡釋了社會科學研究對象的複雜性，突破自然主義對社會現象的簡單化處理，揭示社會科學的一條特別路徑，即社會科學的目的不是尋找規律，而是追求不同個體之間的可理解性。

單從自然主義與反自然主義的角度看，旅遊學研究應該既包含自然主義又包含反自然主義。在如何解決旅遊學研究這一複雜問題時，我堅持馬克思主義的實踐觀，堅持實踐導向研究。關於這一點在下文闡述。

旅遊研究的三大理論範式——實證主義、詮釋學、批判理論。

旅遊學中實證主義理論範式的觀點為：其一，對象上的自然主義；其二，科學知識和方法論上的科學主義；其三，科學基礎上的經驗主義和價值中立。

歷史主義——詮釋學理論範式的主要觀點為：其一，社會世界與自然世界完全不同，社會的研究對象不能脫離個人的主觀意識而獨立存在；其二，與實證主義理論範式的社會唯實論和方法論整體主義傾向相比，詮釋學理論範式一般倡導社會唯名論和方法論個體主義原則；其三，與實證主義理論範式強調價值中立相比較，詮釋學理論範式認同價值介入的觀點。

批判理論的主要觀點為：其一，批判理論高舉批判的旗幟，把批判視為社會理論的宗旨，認為社會理論的主要任務是否定，而否定的主要手段是批判；其二，反對實證主義，認為知識不只是對「外在」世界的被動反映，而需要一種積極的建構，強調知識的介入性；其三，常透過聯繫日常生活與更大的社會結構，來分析社會現象與社會行為，注重理論與實踐的統一。

實質上，以上三大理論範式源於兩種哲學觀，實證主義主要源於自然主義的哲學觀，而詮釋學和批判理論更多是反自然主義的。兩大哲學觀各有其合理性和缺陷。因此，在旅遊學研究中，既需要將兩者結合起來，也需要三大理論範式的綜合運用。

旅遊學研究的對象與路徑（代總序）

　　在具體的旅遊學研究中，我的基本觀點以「實踐導向」為主，儘可能去梳理「概念導向」的問題，特別強調以實踐觀為指導，解決旅遊學研究的複雜問題。

　　問題來自於實踐。馬克思指出，人與世界的關係首先就是實踐關係，人只有在實踐中才會對世界發生具體的歷史性關係。首先，人只有在實踐中才能發現問題。人類實踐到哪裡，問題就到哪裡。自然界的問題，人類社會的問題以及人的認識中的問題，無不建立在人的實踐基礎上，都是人在認識世界、改造世界特別是人在處理自己與外在環境關係的實踐中發生的，在實踐中發現的。人們在物質資料的生產活動中，作用於自然對象，具體感受和發覺各種自然現象之間的因果關係，形成對自然界問題的系統認識，逐步形成自然科學的理論。

　　人在管理社會，處理各種人際關係之中，逐步發現社會生產力的真實作用，進而以此為基礎形成各種善惡價值評價和是非真理性理論，不斷積累思考，逐步建立起關於社會發展的系統思想和觀點理論。人們在各個時代進行的各種科學研究、科學實驗，使人們不斷發現問題，探索問題，認識問題，解決問題，推進人類社會科學技術的進步和知識體系的發展。其次，只有在實踐中才能認識問題，只有在實踐中才能解決問題。瞭解問題的產生發展，認識問題的變化規律，理解問題的具體特徵，形成關於問題的因果聯繫，需要透過實踐來把握。只有透過實踐，才能找到解決問題的妥當辦法和途徑。在實踐中，事物之間各種真實的聯繫，人與對象之間各種可能的選擇及其不同結果才能真實呈現，進而對人們解決問題提供最有利、恰當的辦法與途徑。

　　「實踐導向」不能簡單地等同於「問題導向」，但始於「問題導向」。所謂「問題導向」，是以已有的經驗為基礎，在求知過程中發現問題。對於旅遊學研究而言，不是沒有問題，而是問題一籮筐。正是問題一籮筐，旅遊學研究者們從各自的學科背景出發，對旅遊問題給出紛繁複雜的解釋，進行各執一端的論證與紛爭。目前的中國學界總體上停留於「公說公有理、婆說婆有理」的階段。對於這種論爭，我在研究歷史認識論時，提出可以運用交往實踐理論來解決，這一方法論同樣適用於旅遊學研究。

人們在生產中不僅僅同自然界發生關係。他們如果不以一定的方式結合起來共同活動和互相交換其活動，便不能進行生產。為了進行生產，人們便發生一定的聯繫和關係；只有在這些社會聯繫和社會關係的範圍內，才會有他們對自然界的關係，才會有生產。生產實踐中除了人與自然的關係，還有人與人的關係，指的是人與人之間的社會交往活動。毫無疑問，現實旅遊者任何形式的旅遊活動都脫離不了與人之間的關係，也就是現實旅遊者與旅遊服務提供者之間的關係，也包括現實旅遊者之間的相互關係，正所謂去哪兒玩不重要，和誰玩最重要。在實踐過程中，由於實踐主體不是抽象的、單一的、同質的，而是「有生命的個體」，存在著社會主體的異質性。主體在實踐中的異質性，決定了他們在認識過程中的異質性，決定了他們在觀察、理解和評價事物時不同視角和價值取向。

　　認識主體的異質性和主觀成見，在社會分工存在的前提下不可能消弭，主體只能背負這種成見進入認識過程。在社會交往過程中形成的個體成見只有在交往實踐中得以克服，在交往實踐的基礎上，主體才能超出其主觀片面，達到客觀性認識。實現認識與對象的同一過程，在於個體交往的規範性和客體指向性，個體的主觀成見正是實現認識與對象同一過程的切入口。人們的交往實踐遵循一定的交往規範。交往實踐本身造就的交往規範系統約束主體的交往實踐。這些規範對於一定歷史條件下的個人來說是給定的、不得不服從的，這種交往實踐的規範收斂了認識過程。認識的收斂性、有序性是認識超出主觀片面性達到客觀性的必要前提。在具體的認識過程中，諸個體間的交往同時指向主體之外客體的對象化活動，就算使用語言、調研資料而進行的旅遊學研究主體間的交往歸根到底，仍然是指向旅遊學的認識客體，是就某一旅遊學問題而展開的。在認識活動過程中，主體總是從各自未自覺的主觀成見出發，並以為自己認識的旅遊學問題與對方是相同的，從而推斷對方會根據自己的行為，針對同一旅遊認識客體採取相應行為。

　　然而，交往開始時雙方行為的不協調迫使主體發現他人（一個無論在行為還是觀念或是認識結果上，都不同於自己的他人），發現他人同時就是發現自我。因為此時主體才能從他人的角度來看自己及其認識活動，即自我對象化。這樣一來，透過發現他人與自我的差異而暴露出自己先入之見的侷限。

如果僅僅停留在暴露偏見還不足以克服偏見，如果交往雙方不是為了指向共同的客體而繼續交往，交往就會在雙方各執己見的情境中中止，他們的對象化活動也就中止了。因此，交往實踐的客體指向性是保證主體超出自身的主觀片面性，從而達到客觀性認識的關鍵。正是交往實踐的客體指向性使得交往主體在繼續交往中努力從對方的角度去理解客體，並把自己看問題的角度暴露給對方，以求得彼此理解。在理解過程中，個別主體不一定放棄自己的視界，而在經歷了不同的視界後，在一個更大的視界中重新把握那個對象，即所謂「視界融合」，從而達到共識。

在此共識中，雙方各自原有的成見被拋棄了，它們分別作為對客體認識的片面環節被包容在新的視界之中，此時，個別主體透過交往各自超出了原有的主觀片面性而獲得了客觀性認識。從認識論機制看，交往實踐為實現旅遊學認識的客觀性、真理性提供了途徑。但在實際的旅遊學研究中，的確有許多課題已進行過多次的大討論，卻未能取得一致的認識，人們由此會懷疑交往實踐的功用。實質上，只要認識主體不自我封閉，能放下架子，能揚棄原有的看法與認識，能走出書房的象牙塔，能遵循認識規範，能就某一課題深入交往與交流，即使是針鋒相對的認識，亦能在求同存異的過程中相互理解取得較一致的認識。的確無法取得較一致認識的，亦能在交往與交流的論爭中獲得新的認識。捨棄舊見解，在交往的過程中加深認識，最終在歷經證實或證偽的過程中獲得真理性認識。

在旅遊學研究中，我們應當大力提倡各種論爭，在實踐中不斷地透過證實與證偽來獲得新的認識。

透過科學與哲學梳理，理論與方法論辯，概念與實踐的不同研究導向分析，我們發現，旅遊學作為一門學科門類才剛剛起步。目前所能確定的交叉學科屬性、三大理論範式的互補，使得要想全面研究旅遊學就應該綜合應用各種方法進行研究。於是，本書的分析框架確定為：「問題——概念、解釋、實證」的研究邏輯。換言之，本書之中的任何一本都是從問題出發，力圖透過概念、解釋和實證來解決旅遊學研究實踐中發現的問題。

　　解決問題是所有旅遊科學研究的核心和主要目的，概念研究、定性研究和定量研究是解決問題的三條基本路徑。其中，「概念」對應概念研究，其理論範式為詮釋學和批判理論；「解釋」主要對應定性研究，其理論範式為歷史主義──詮釋學；「實證」則對應實證研究，其理論範式為實證主義。而超越這一切的研究路徑，則是馬克思主義的實踐觀，尤其是交往實踐理論，本書正是力圖在實踐研究中出真知。

<div style="text-align: right">

林璧屬

秋於廈大海韻北區

</div>

序

　　2003 年以來，林壁屬教授先後主持了各類旅遊規劃和旅遊投資策劃研究項目 100 多項，隨著這些項目的先後完成，不僅累積了大量資料，也從項目研究中發現了一個需要深入研究的基礎理論問題，即中國景區旅遊資源付諸旅遊投資開發時，這些資源的旅遊開發大多是透過招商引資進行的，景區旅遊資源是國有或集體的，被招商者則不一定為國有或集體實體，這就涉及了旅遊資源的所有權與經營權的分離問題，所有權與經營權的分離就產生了景區旅遊資源經營權出讓的折價問題，這一經營權折價就表現為景區旅遊經濟價值的一種貨幣衡量，也涉及了景區旅遊經濟價值評價問題。

　　在景區經營權轉讓、租賃漸成常態的今天，實現景區旅遊經濟價值的科學合理評估既是旅遊資源保護與開發利用的良性循環，實現景區旅遊資源經濟價值增值的重要手段，也是在旅遊領域「資源有償使用制度和生態補償制度」這一長效機制的關鍵舉措。只有給出一個能夠反映市場供需和資源稀缺性的景區旅遊經濟價值的評估值，才能完善景區旅遊資源的資產化管理，實現旅遊資源開發後的景區國有資產的保值、增值，實現旅遊資源價值從「本體價值」向「市場價格」的轉變。

　　自 2001 年以來，中國已經出讓或鼓勵出讓旅遊景區經營權的省市區已經超過了 20 個，超過 300 個景區（景點）加入了「經營權出讓」行列，景區所有權和經營權的分離已經成為景區運行的主要方式之一。然而，景區旅遊經濟價值如何評估？如何確定一個既能吸引投資者的投資需求，又不損害中國或集體利益的合理價格？如何評估景區旅遊資源在股份制改制中所占的股份比例？如果景區的旅遊經濟價值估計過低，則可能造成國有資產或集體資產的流失；估價過高，則可能導致投資者為獲得高收益而過度開發旅遊資源，造成旅遊資源遭到不可恢復的破壞。這是一個亟待解決的理論與現實問題。

　　在中國，土地的社會主義公有制對旅遊資源價值化評價具有決定性影響。中國土地與旅遊資源的權屬狀況為國有或集體所有，其中，國有的土地所有

權主體具有單一性，即國家；集體土地所有權的主體具有模糊性，這主要是因為法律對農村集體經濟組織的規定尚不夠明確。此外，土地所有權禁止上市流轉，土地所有權的權屬變動只有一種單一的模式，即透過徵收將土地從集體所有變為國家所有。為了適應經濟發展的需要，解決土地所有與利用的尖銳矛盾，實現國有資源的保值增值，中國特別創設了用益物權制度，以用益物權代替所有權進入市場流通，並根據權利主體或者用途的不同，設置了權利期限。因此，旅遊資源開發後的景區所有權與經營權分離過程中，景區經營權即作為一種有中國特色的用益物權，權利屬性定位於建設用地使用權中的商業服務業或旅遊用地，權利期限通常為四十年。因此，對旅遊資源的價值評價就無法簡單地直接套用國際上或中國現有通行的方法，而是要找到適應中國旅遊資源屬性的這一以用益物權為基礎的價值評估的特有方法，還必須兼顧旅遊景區所具有的準公共資源的屬性。因此，如何正確評估景區旅遊經濟價值？這不僅僅是一個學術問題，更是一個法律和制度設計問題。

目前全球有關旅遊資源開發利用後的景區旅遊經濟價值的定量化評估方法有非常明顯的不足。現有國際上通行的評估方法只能給出旅遊資源的遊憩價值，不能給出景區的旅遊經濟價值。現有國際上通行的旅遊成本法（Travel Cost Method，TCM） 和 條 件 評 估 法（Contingent Value Method，CVM） ，只能給出景區某一時間段（通常以年為計算單位）的遊憩價值和非使用價值，而不能給出景區旅遊經濟價值。中國評估中常用的收益還原法能計算景區經營權價值，但評估結果也出現了較大分歧。

透過上述研究背景的分析，發現了在這一領域中亟待解決的核心問題與關鍵問題是景區的旅遊經營權價值用什麼理論和科學方法才能給出一個客觀的、科學的、精確量化的評估值？我們發現，景區經營權展現的是一種國家讓渡的景區開發權利，受讓企業獲取景區經營權後對景區旅遊資源擁有的基本投資籌建、延遲開發、擴大或縮小開發規模、放棄開發等權利。對投資者來說，選擇立即開發可以獲取正常的投資收益，但旅遊開發是一個長期的投資過程，特別是在具有一定不確定性的景區投資中，投資者透過靈活地選擇景區投資方案或經營項目，可提高景區的旅遊收益或降低損失，表現為一種

投資柔性價值，其價值是一個動態的變化過程，這就出現了如何準確地評估這樣一個動態的旅遊經濟價值評價的科學問題。

在中國旅遊景區經營權轉讓如火如荼進行的同時，也帶來了政府、業界和學界等各方的激烈爭鳴與討論。關於景區經營權該不該轉讓、如何轉讓、以多少價格轉讓等核心問題的爭論一直沒有形成統一的觀點，特別是景區經營權量化評估（即多少價格轉讓）的缺失，使得中國經營權轉讓具有很大的盲目性和隨意性，使得景區旅遊資源價值被低估，國有資產嚴重流失。

科學、準確地對旅遊景區經營權的出讓價格進行評估，就成為實現中國景區經營權合理流轉的關鍵。但當前以收益現值法為主流的現行評估方法，並不能完全解決景區經營權的出讓定價問題。透過對文獻的系統回顧與深入評析發現，引入實質選擇權的概念，能夠良好地提升景區經營權價值評估的準確性，實現景區經營權的合理定價。

循此思路，本書在剖析景區經營權及其價值內涵的基礎上，考慮已有評估方法的侷限及其定價評估特殊性，創新性地提出了實質選擇權的定價新思路。透過闡釋景區經營權實質選擇權特徵及其價值形成與演變機制，建構了景區經營權的實質選擇權定價模型，優化了模型關鍵參數，檢驗了模型應用條件，並重點以福建冠豸山中國國家重點風景名勝區為例，進行了案例的實證與對比分析研究。

本書的主要研究內容及研究結論如下：

首先，確定景區經營權的概念及理論內涵。對景區經營權的基本概念進行了釋義與界定；在「產權──物權」的分析框架上，分析了景區經營權的權能與權屬內涵；釐清了景區經營權價值的內涵實質，提出景區經營權作為一種特殊的產權形式，其價值既不是資源價值也不是資產價值，而是一種產權價值。其內涵是一種可被資本化的旅遊景區資源經營權，其定價評估實質是資本化旅遊景區資源開發權利的價值，是對景區某一時段內的收益權價值現值進行的資本量化。

　　其次，梳理了景區經營權的定價方法，並從不同方法的應用性與適宜性兩個層面對其進行了對比總結與評價，指明了已有方法存在的缺陷。與此同時，研究表明，在景區經營權定價考量的諸多特殊性中，不論是景區的旅遊資源，還是景區的旅遊資產，或是景區的土地資源，其價值保值或增值的關鍵在於景區投資者的投資經營決策，其靈活性的表現即是實質選擇權的思想。因此，提出了景區經營權定價的實質選擇權思路，以區別於傳統的資產定價思路與資源價值定價思路。

　　再次，歸納了景區經營權轉讓過程中的不確定因素及其作用路徑，對景區經營權的實質選擇權特徵、價值表現進行了詳實的解讀，證實了景區經營權的實質選擇權特性，明確了其選擇權特徵是一種按年度執行的多期嵌套實質選擇權。確定了實質選擇權的標的資產是旅遊資源；分析其價值表現為景區投資開發過程中的投資柔性為景區預期旅遊收益與投資開發成本之間帶來的差額變動；揭示了景區經營權實質選擇權價值的形成與演變是一個動態變動的過程，各階段的選擇權價值呈現先增後減的變化趨勢；進而完成了實質選擇權理論在旅遊景區經營權定價中的重要理論突破。

　　本書在優化並檢驗景區經營權的實質選擇權定價模型的基礎上，實證分析了不同評估視角的研究結果。結果表明：基於實質選擇權法的冠豸山景區經營權的出讓定價參考值為 2.66 億元，利用實質選擇權定價的拓展模型及敏感性分析，給出了基於冠豸山當前旅遊發展速度的未來合適的投資規模。同時，考慮傳統評估視角下冠豸山景區經營權的評估問題，綜合運用旅行成本法（TCM）和條件評估法（CVM），得到以冠豸山景區旅遊資源價值為基準確定的景區經營權轉讓價格為 2.33 億元，其中，非使用價值為 0.15 億元，直接使用價值為 1.49 億元。

　　本書對比了不同定價方法的評估結果，分析了各方法的優劣性，發現實質選擇權法不僅考量了景區預期淨收益現值，還考量了旅遊景區的投資選擇權價值，較為客觀地反映了景區經營權的實際價值，能夠實現地方政府和投資企業的利益均衡狀態，具有非常重要的實際應用價值。

　　本書從選擇權、產權、物權等三個層面，提出景區經營權轉讓機制的三大優化路徑，並從建立產權交易市場、強化政府規制、加強產權保護、建構景區土地資源價值評估系統等方面提出了具體的政策優化建議。

第一章 問題的提出

▎第一節 研究背景

一、實踐產生新問題

（一）中國旅遊業已上升為國家策略高度

2009 年 12 月，在由中國國務院印製的《關於加快發展旅遊業的意見》中，首次明確提出「把旅遊業培育成國民經濟的策略性支柱產業和人民更加滿意的現代服務業」。2012 年，在《服務業「十二五」規劃》中又再次強調了這一點。

隨著中國旅遊業的飛速發展，旅遊業的社會經濟效應得到了極大的釋放。2014 年，《國務院關於促進旅遊業改革發展的若干意見》，和 2015 年《國務院辦公廳關於進一步促進旅遊投資和消費的若干意見》中，強調了旅遊業在擴內需、調結構、促就業、惠民生工作中的重大意義和積極作用。

2017 年，中國國內旅遊人數 50.01 億人次，年增率 12.8%；出入境旅遊總人數 2.7 億人次，年增率 3.7%；全年實現旅遊總收入 5.4 兆元，成長 15.1%。初步估計，中國旅遊業全年對 GDP 的綜合貢獻為 9.13 兆元，占 GDP 總額的 11.04%，帶動旅遊直接就業 2825 萬人，旅遊直接和間接就業人數達 7990 萬人次，占全中國就業總人口的 10.28%。

隨著中國居民消費潛力和消費需求的進一步釋放，各省市旅遊業呈現如火如荼的發展態勢，中國旅遊經濟成長快速，產業格局日趨完善，市場規模品質同步提升，扶貧富民成效愈發顯著，國民旅遊休閒生活更加精彩，旅遊業已然成為國民經濟的策略性支柱產業和與人民息息相關的幸福產業。

（二）旅遊業成為當前社會投資新焦點

在 2015 年召開的全中國旅遊工作會議上，中國國家旅遊局局長李金早就表示，旅遊業不僅是消費焦點，同時也是投資焦點、出口焦點。資料顯示，

2013 年中國居民國內旅遊總花費占居民消費支出總額的 12.38%，顯示出強勁的成長態勢。從投資貢獻來看，2014 年中國旅遊業實際完成投資 7053 億元，年增率 32%，比第三產業投資成長率高 15 個百分點，比全國投資成長率高 16.2 個百分點，未來 3 年，中國旅遊直接投資將接近 3 兆元。

從帶動出口效應來看，2013 年旅遊業帶動出口約占當年出口總額的 7% 以上。近年來，在全域旅遊的推動下，中國旅遊業大眾化、產業化的特質開始突顯，中國旅遊業也正處於加快發展和轉型升級的關鍵時期，投資需求量大，投資焦點多，全中國旅遊投資將繼續保持穩定成長的趨勢，2017 年中國旅遊投資超過 1.5 兆元，年增率 16%，其中民間資本投資占 60%，民營為主、國有企業和政府投資共同參與的多元主體旅遊投資格局已經形成。

在此背景下，各省市也相繼推出了旅遊投資促進計畫。2014 年，福建省在「旅博會」將省內 70 個、總投資近 2000 億元的重點旅遊項目對外招商，並且鼓勵和吸引社會資本，特別是民間資本，以合資、獨資、特許經營等方式參與建設及營運。2015 年，在中國（四川）國際旅遊投資大會中，成都等 12 個市州與投資企業簽訂了 20 個旅遊項目合作協議，總金額達 393.7 億元。2015 年 8 月份，中國國務院正式透過了《關於進一步促進旅遊投資與消費的若干意見》（以下簡稱《意見》），《意見》中明確指出了下一步中國旅遊投資與消費的 6 個重點領域與 26 項具體措施，這既是首次由國家旅遊部門牽線統籌制定的旅遊發展文件，也是首次明確詳細提出實施旅遊新業態的旅遊投資促進計畫，這對指導中國旅遊業的發展與旅遊消費的促進具有重要意義。

（三）國有旅遊景區經營權轉讓漸成常態

為了更好地實現景區旅遊資源的開發與利用，促進區域旅遊經濟的發展，全國各地紛紛探索與創新旅遊景區經營管理模式，旅遊景區經營權轉讓開始成為中國旅遊景區的主要管理模式之一。據不完全統計，自 1997 年湖南省以委託經營和租賃經營的方式出讓張家界、黃龍洞和寶峰湖的經營權開始，各地紛紛掀起了經營權轉讓的熱潮。目前，全中國至少有 20 多個省（市、區、縣）的 400 多家旅遊景區採取經營權轉讓的方式。其中，僅福建省就有 13

個國家級風景名勝區，38 個省級風景名勝區實行有償開發利用，主要透過由政府徵收風景名勝資源保護費、經營權租賃、經營權出讓、合作開發經營與承包開發經營等方式進行。2017 年，山西省實施以所有權、經營權「兩權分離」為重點的旅遊景區景點體制機制改革，149 家景區景點基本完成所有權和經營權「兩權分離」。

值得注意的是，在近 20 年的景區經營權轉讓實踐中，一個需要深入探討的理論和實踐問題逐漸引起了學界和業界的關注，即景區所有權與經營權分離產生的旅遊景區經營權出讓的合理定價問題：如果景區經營權估價過低，則可能造成國有資產或集體資產的流失；估價過高則可能導致投資者為獲得高收益而過度開發景區旅遊資源，造成旅遊資源遭到不可恢復的破壞。

但從當前中國景區經營權轉讓的實踐來看，多數景區囿於地方政府財政和發展旅遊業的需要，大多數景區經營權都是以「賤賣」的方法進行整體或部分轉讓。例如，2004 年，屏南白水洋景區以極低的價格 100％轉讓其 40 年景區經營權，受讓公司除投資建設景區基礎設施外，只須繳納少量的資源補償費等成本，即可坐享白水洋景區 40 年的門票收入。同樣地，湖北恩施土司城，是一個號稱傳承千年巴人文化、再現土家族古老歷史的仿真建築群，中國政府曾先後投資近 3000 萬元予以建設保護，2010 年，當地政府卻擬以 600 萬元的底價將其 20 年經營權賤賣給私人企業，幸好在社會輿論的巨大壓力下，目前該售賣計畫已被擱置。

因此，如何評估景區經營權價值，確定一個既能吸引投資需求又不損害國家利益的合理價格，來保證多方開發主體的利益訴求，也就成為景區經營權轉讓實踐過程中首先需要解決的一個複雜理論與管理問題。

（四）景區旅遊開發投融資需要一個準確的景區經營權評估值

在未來相當長的一個時期內，隨著中國社會經濟的發展，民營資本的大量湧入，以及國有景區的混合所有制改革，旅遊景區的經營權轉讓是景區經營模式發展到較高水準之後的一個必然趨勢。目前中國旅遊資源開發，要麼依靠地方財政投入，要麼利用招商引資。就目前發展現狀看，前者的財政支付出現難以為繼的窘況，後者的招商引資出現了許多合作糾紛問題。

　　旅遊資源開發必然需要投融資，在現有模式出現問題之後，只能另闢蹊徑，最理想的辦法就是旅遊資源本身能夠價值化與資產化，並以此為基礎實行混合所有制改革。於是，解決這一核心問題的關鍵技術就是需要一個準確的旅遊景區經營權的定價量化，並以此值為基準實行有效的融資或混合所有制改革，實現景區資源的價值化與資產化，活化旅遊景區資源的市場交易，激發社會創造力。

二、已有方法給不了答案

（一）既有研究缺乏必要的理論基礎和明確的研究方向

　　已有部分研究對景區經營權定價的認識尚不清晰，加上景區經營權價值內涵及其定價的複雜性，以及學者研究視角和偏向的不一致，使得人們對於景區經營權價值內涵的認識還比較模糊，對旅遊景區經營權定價的核心問題和內涵本質缺乏有針對性的系統思考，嚴重影響到景區經營權定價的理論化建構與應用性實證。

　　如今，隨著中國旅遊資源開發與經營權轉讓熱潮的不斷升溫，景區經營權定價在研究與實踐層面開始成為中國國內一個重要的焦點和前沿問題。但是，以往研究大多停留在個案探討與定性研究層面，研究重點停留在「是否轉讓」、「如何轉讓」、「誰來轉讓」以及「轉讓事項」等基本問題上，在僅有的關於景區經營權定價的研究中，學者也僅僅是建構了一個景區經營權價值評估框架，缺乏具體的案例實證與量化研究。在少數學者進行的實證研究中，將旅遊經營權定價等同於旅遊景區資產評估，評估結果未能展現旅遊資源的特殊性和旅遊經營權的產權特性。因此，旅遊景區經營權定價亟需在明確其價值內涵等核心問題的基礎上，探索新的評估思路與定價方法。

（二）旅遊景區經營權定價缺乏合理的評估方法

　　由於關係到景區經營權轉讓的成功與否，旅遊景區經營權的轉讓定價成為景區經營權研究中最為核心的問題之一。目前中國國內對於如何評估景區經營權轉讓價格還存在不同觀點和爭議，景區經營權定價方法比較零散，主

要以旅遊景區未來的預期收益作為確定經營權轉讓的依據，並基本形成了以收益還原法為主的景區經營權定價方法。

該方法的評估思考方式是：投資者擁有了景區旅遊資源的開發經營權，也就擁有了景區旅遊資源未來預期收益的現值，將該預期收益現值除去景區開發成本、投資的機會成本和企業相關稅費後的剩餘即為景區經營權的價值。但是，收益還原法在進行景區經營權定價過程中還存在以下缺陷：①在確定未來現金流的貼現率時存在一定的主觀性；②不能把景區開發者在經營管理上柔性或靈活性投資為景區收益帶來的可能變化考慮在內；③不能反映景區旅遊資源的遊憩價值與經營權價值的連動關係。

這些缺陷造成評估結果容易低估或高估景區經營權的價值。有鑑於此，對景區經營權的定價還需要進一步探索，以尋求適合旅遊景區發展實際的轉讓價格評價方法，特別是在中國國內旅遊強勁發展的背景下，旅遊市場化、資本化進程明顯加快，景區經營權轉讓以及地方政府招商引資發展旅遊的廣泛推行，未來應突破傳統資源價值的研究視角，更多地從市場機制與產權交易的角度出發，結合金融學中資本資產定價或選擇權定價的理論及評估模型，因地制宜，科學定量，以更加客觀、合理地對景區經營權進行定價量化。

第二節 研究目的、思路與意義

一、研究目的

本書具體研究目的可分為總體目標與具體目標兩個層次：

（一）總體目標

其一，在實質選擇權視角下，研究為旅遊景區經營權轉讓定價給出一個相對合理準確的評估值。

其二，在選擇權—產權—物權的框架下，以景區經營權轉讓機制的最佳化為目標，給出景區經營權轉讓的機制管理啟示與具體建議。

　　（二）具體目標

　　第一，明確景區經營權的概念及其理論內涵。旅遊景區經營權定價是一個複雜的系統，對其評估不僅需要比較分析旅遊資源的價值，兼顧旅遊資源產權的特性，也須結合景區資源的權屬及其用益物權特徵，在「產權—物權」的分析框架上，釐清景區經營權及其價值的內涵實質，為景區經營權的定價提供理論基礎。

　　第二，釐清旅遊景區經營權定價的基本邏輯。景區經營權合理定價是其得以順利轉讓的關鍵，但是景區經營權的定價方法多樣不一，加之景區經營權定價有其內在的特殊性，這就需要對已有評估方法進行系統整理，以確定符合景區發展需要的景區經營權定價方法；在此基礎上，確定適用於景區經營權的定價新思路——實質選擇權的視角。

　　第三，分析實質選擇權的理論適用性，並對其價值形成與演變機制進行全新的理論解讀。該問題既是實質選擇權理論在景區經營權定價應用中的核心理論研究問題，也是本書的一個重要理論研究創新點。

　　第四，進行實質選擇權模型的參數最佳化與案例實證。利用實質選擇權定價模型進行景區經營權的案例評估是本書研究的最終目標，但是景區經營權不同於一般的實質選擇權，應用過程中不僅要系統檢驗其模型適用性，還需要對模型中的關鍵參數——波動率，進行必要的最佳化研究。

　　第五，景區經營權定價的評估對比及其機制最佳化建議。在基於實質選擇權定價模型得到的評估值基礎上，將其與傳統評估方法進行對比，並以此為基準，提出景區經營權轉讓定價及其機制最佳化的合理建議。

二、研究思路

　　本書擬從「理論的突破與完善」與「方法的改進與創新」兩個層面來解決景區經營權的合理定價問題。在理論層面上，綜合運用產權、物權理論、價值理論，對景區經營權的產權權能、權屬性質及其價值內涵進行全新的理論解讀，彌補已有研究在景區經營權定價基礎理論探索和概念內涵理解上的不足。引入實質選擇權的理論與方法，對景區經營權的實質選擇權特徵、價

值表現、形成與演變機制等進行全新的理論闡釋，突破已有研究對景區經營權價值的內涵特徵、形成機制及其動態變動的理論認識。

在方法創新層面，針對景區經營權定價方法在精確性與科學性上的不足，創新性地引入實質選擇權定價的理論與方法，建構出旅遊景區經營權的實質選擇權評價模型。考慮模型的適用性，綜合利用 Kolmogorov-Smirnov 檢驗、Shapiro——Wilk 檢驗等檢驗對其進行條件適用檢驗；考慮景區經營權的特性，利用灰色預測模型（Grey Prediction Model）對模型的關鍵參數波動率進行最佳化研究；兼顧研究的全面性，進行案例地的多方法對比評估。

三、研究意義

（一）理論意義

首先，系統整理並探究了景區經營權及其價值的理論概念及內涵本質。從產權和物權視角揭示了景區經營權及其轉讓的理論本質，在價值理論的框架下，對景區經營權價值的理論內涵進行再認識。

其次，在考慮景區經營權定價的特殊性及已有定價方法侷限性的前提下，提出了景區經營權定價的實質選擇權新思路，深入全面地剖析了景區經營權的實質選擇權特徵、價值表現、價值形成及其演變機制，豐富了實質選擇權理論的應用與理論範疇，也為深入研究景區經營權定價提供了新的研究視角。

最後，以實質選擇權定價理論為理論依據，以實質選擇權定價模型為基本方法，透過對實質選擇權定價模型的參數最佳化與條件檢驗研究，給出了景區經營權實質選擇權價值的評價理論與方法，填補景區實質選擇權價值評估的缺陷與空白。

（二）實踐意義

首先，透過重點優化景區經營權定價的核算方法，可為景區經營權轉讓提供第三方基準價評估，科學地遏制景區旅遊資源經營權出讓中的投機行為；透過創新性地建構優化景區投資柔性價值，即其實質選擇權價值，能夠減少

旅遊投資中的合作經營糾紛，即便出現糾紛，也能縮短司法訴訟時程，減少司法資源浪費。

其次，引進金融領域的實質選擇權理論，對景區經營權進行定價量化，得出一個較為客觀的評估值，不僅能深度響應 2012 年中國人民銀行等七部委頒布的《金融支持旅遊業加快發展的若干意見》，還有助於旅遊景區切實開展經營權質押業務和門票收入權質押業務，全方位、多管道地解決旅遊景區的融資難題，更有助於明確旅遊景區項目的投資市場價值和預期投資報酬率，全面提升旅遊投資項目的投資效率和投資品質，促進旅遊資源的價值化、資產化，實現資源的市場交易。

最後，提出的景區經營權轉讓機制的「選擇權—產權—物權」優化框架，可以較為全面地為中國景區經營權的合理轉讓與有效保護提供啟示，其多層面的實踐建議也有助於中國景區經營權轉讓機制的系統建立，保證經營權轉讓各方合法利益與權益的有效實現，為政府管理部門制定經營權轉讓制度提供政策思考。

第三節 主要研究內容與創新

一、研究內容

本書以實質選擇權理論為理論核心，綜合運用產權理論、物權理論、價值理論研究了旅遊景區經營權的定價及其轉讓機制問題。主要研究內容及安排如下：

第一章，為本書的導論，主要介紹本書的選題背景、研究目的意義與思路、主要研究內容與創新點，以及本書的總體研究框架、研究方法與整體研究路線。

第二章，景區經營權及其定價評估的理論回顧與研究現況分析。該章回顧了全球各地景區經營權的研究進程，對景區經營權的主要研究問題進行了系統的述評。全面概括了中國景區經營權定價量化的研究現況，介紹了目前景區經營權定價的研究進程，並從理論內涵與應用研究兩個層面對其進行了

系統的回顧與整理，指出目前中國景區經營權定價存在的不足。進一步對全球已有之研究進行必要的總結與評價，概括了既有研究對本書研究的啟示。

第三章，全面闡述了本書的核心研究理論——實質選擇權的概念，深入分析實質選擇權的起源、特點及其與金融選擇權的關係與區別。該章對實質選擇權理論的主要應用領域進行了詳細的整理。在此基礎上，分析了實質選擇權對本書的研究啟示，明確提出了實質選擇權法是評價景區經營權價值的可行性方法。接著本書還介紹了其他相關理論，主要包括產權理論、物權理論及價值理論的理論淵源及其對本書研究中的啟示。

第四章，在對相關概念進行辨析與界定的基礎上，從產權與物權視角揭示了景區經營權的理論本質，在價值理論的框架下，對景區經營權價值的理論內涵進行再認識，提出了旅遊景區經營權價值是投資者在一定期限中持有景區旅遊資源的管理權和收益權所形成的一種資本化價值這一新認識。

第五章，系統分析了景區經營權定價的基本邏輯，指出了景區經營權定價評估的特殊性，整理並評價不同定價方法的科學性與適用性，同時又揭示了各種定價方法存在的缺陷與不足，在歸納總結出景區經營權傳統定價視角（資源價值視角和資產評估視角）適用性的基礎上，提出了景區經營權價值評估實質選擇權新思路。

第六章，在引進實質選擇權理論前提下，詳細分析了旅遊景區經營權轉讓過程中存在的各種不確定性，對景區經營權實質選擇權特徵、價值表現進行了充分的解讀，證實了景區經營權的實質選擇權特性，揭示了景區經營權實質選擇權價值形成與演變機制。該部分從實質選擇權角度解讀景區經營權，也是本書理論的主要創新點。

第七章，首先系統介紹了實質選擇權定價模型的數理基礎，架構了景區經營權實質選擇權定價模型，並利用動態規劃法對模型進行了求解與模型拓展；其次，闡述了對實質選擇權定價模型進行條件檢驗的思路與方法，以驗證模型在旅遊景區應用中的適用性；最後，提出了實質選擇權定價模型的關鍵參數——資產波動率優化修正的最佳化思路與最佳化方法。

第八章，選取典型案例——福建冠豸山景區為研究對象，透過對案例景區長時間的追蹤考察，獲取了大量進行實證研究所需的資料與材料，在實證檢驗模型適用性與參數優化的基礎上，在實質選擇權視角下對冠豸山景區的經營權轉讓實踐進行了評估核算。

第九章，為提高研究的嚴謹性和科學性，研究者還考慮了在資源價值和資產價值視角下景區經營權的價值評估問題。在綜合考慮評估方法實用性與適用性的基礎上，選取了旅遊資源價值評估領域最常用的條件評估法（CVM）和旅遊成本法（TCM），對冠豸山景區經營權進行定價評估，選取資產價值評估領域最常用的收益還原法和折現現金流量法分別對冠豸山及張家界股份進行價值評估。在此基礎上，還系統對比了不同評估視角下的評估結果與定價方法的優劣，並從實質選擇權的視角為案例景區未來的發展提供了科學的投資建議。

第十章，歸納了本書的主要研究結論，從選擇權—產權—物權的不同層面，提出了景區經營權轉讓機制的管理路徑及具體實踐建議，最後指出了本書研究存在的不足與未來的研究方向。

二、創新點

本書的創新點主要有以下幾個方面：

首先，在景區經營權及其價值內涵層面。利用產權理論對景區經營權的權能內涵、產權取得路徑以及產權轉讓路徑進行了系統整理與剖析；創新性地從物權的視角剖析了景區經營權的權屬內涵，論證了景區經營權的準用益物權屬性；在價值理論的框架下，提出了景區經營權價值是產權價值這一理論內涵新認識。

其次，在景區經營權定價的理論研究層面。創新性地引進了實質選擇權及其定價理論的思路與方法，對景區經營權進行了實質選擇權的理論新解讀，對其實質選擇權特徵、價值表現、價值形成與演變機制進行了詳細的理論描述與論證。



最後，在景區經營權定價的實證研究層面。建構了景區經營權實質選擇權定價模型，結合景區的發展規律與旅遊資源特性，對模型的關鍵參數波動率進行優化，提出了利用灰色預測模型進行修正的具體思路；同時在保證研究完整性的前提下，對案例景區進行了多方法的對比評估。

第四節 研究方法與技術路線

一、研究方法

為實現本書的研究目標，擬結合採用定性分析方法與定量評價方法。其中，定性研究方法主要包括文獻分析法、歸納分析法、比較分析法、問卷調查法等；定量分析方法主要包括高級統計學分析、高級計量模型分析以及實質選擇權定價模型等。同時，為避免單一案例景區研究的侷限性，本書將分別選取福建省內的武夷山與永泰青雲山作為案例研究地，進行深入的考察分析，全面蒐集相關資料，建立生態、經濟、旅遊等資料庫，為研究工作提供基礎。

在已有研究回顧與相關理論借鑑的基礎上，採用規範研究方法確定研究的邏輯起點，界定了本書研究的基本概念，創新了本書的研究思路，打造了實質選擇權視角下景區經營權定價的理論框架與實證模型。為實現本書的研究目標，本書主要採用以下研究方法：

首先，利用文獻歸納法。對研究問題的既有研究成果進行綜述與歸納是開展本書研究的重要前提，筆者將充分利用資料庫的各類資源進行相關中英文獻檢索，以較為全面地瞭解全球各地關於景區經營權的相關理論、定價方法及研究現況與不足；對本書的核心基礎理論——實質選擇權理論及其他相關理論進行全面的理論溯源與應用思考。

其次，實地考察與問卷調查法。透過對案例景區資源賦存、經營現況、經營決策、投資計畫等相關數據與資料的詳實蒐集，建立景區經營權價值評估資料庫，為後續的實證研究提供資料保證與數據基礎。

再次，採用理論分析法。在多學科交叉研究框架下，綜合運用旅遊資源學、價值理論、產權經濟學、法學等理論與方法，對景區經營權概念內涵及內涵本質進行深入剖析；借鑑實質選擇權理論對景區經營權價值進行理論解讀。

四是，結合計量分析法。實質選擇權視角下，運用隨機過程、機率論、偏微分方程建構景區經營權實質選擇權定價模型，利用動態規劃法求解實質選擇權定價模型，利用灰色預測模型的思路優化旅遊資源資產變動率，利用計量條件檢驗的方式，檢驗實質選擇權模型的適用性；在資源價值視角下，運用旅遊成本法（TCM）和條件評估法（CVM）的模型與方法，進行景區經營權的價值評估實證。

最後，對比研究法。為了保證研究的完整性與嚴謹性，基於同一案例景區，將不同視角下的評估結果進行對比，以揭示各個評估方法的優劣性。

二、技術路線

本書的研究技術路線圖如下所示：

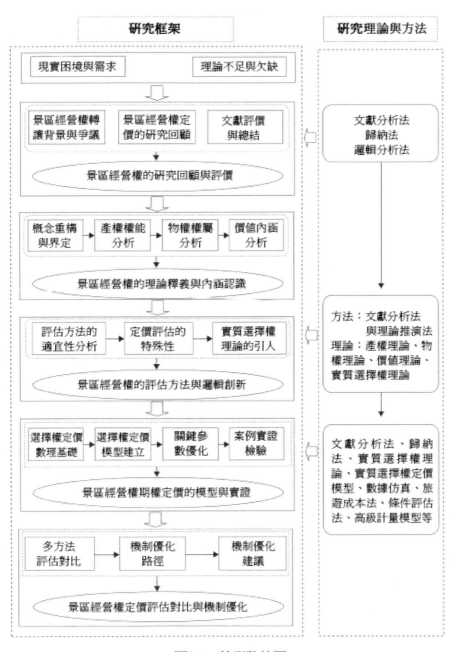

研究框架

| 現實困境與需求 | 理論不足與欠缺 |

景區經營權轉讓背景與爭議　景區經營權定價的研究回顧　文獻評價與總結

景區經營權的研究回顧與評價

概念重構與界定 → 產權權能分析 → 物權權屬分析 → 價值內涵分析

景區經營權的理論釋義與內涵認識

評估方法的適宜性分析 → 定價評估的特殊性 → 實質選擇權理論的引入

景區經營權的評估方法與邏輯創新

選擇權定價數理基礎 → 選擇權定價模型建立 → 關鍵參數優化 → 案例實證檢驗

景區經營權期權定價的模型與實證

多方法評估對比 → 機制優化路徑 → 機制優化建議

景區經營權定價評估對比與機制優化

研究理論與方法

文獻分析法
歸納法
邏輯分析法

方法：文獻分析法
　　　與理論推演法
理論：產權理論、物權理論、價值理論、實質選擇權理論

文獻分析法、歸納法、實質選擇權理論、實質選擇權定價模型、數據仿真、旅遊成本法、條件評估法、高級計量模型等

圖1-1　技術路線圖

第二章 研究回顧與評析

在景區經營權轉讓如火如荼進行的同時，政府、業界與學界等各方對此進行了激烈爭鳴與討論。關於景區經營權該不該轉讓、如何轉讓、以多少價格轉讓等核心問題的爭論一直沒有形成統一的觀點，特別是景區經營權量化評估（即多少價格轉讓）的缺失，使得中國經營權轉讓具有很大的盲目性和隨意性，景區旅遊資源價值被低估，國有資產流失嚴重。

作為旅遊研究領域的重要前沿課題，總結與歸納景區經營權轉讓，特別是景區經營權定價評估的研究成果，不僅是對中國近 20 年來景區經營權研究做一次系統性的整理與回顧，也是為了在現有研究不足與侷限性的基礎上，找尋景區經營權定價評估的新思路、新方法，以期對中國景區經營權合理定價與科學評估及景區經營權的有效轉移有所裨益。

▌第一節 景區經營權的研究進程與回顧

景區經營權轉讓是具有中國特色的旅遊現象（劉敏，2012）。自 1997年湖南省分別以委託經營與租賃經營的方式，出讓張家界黃龍洞和寶峰湖景區的經營權開始，中國就掀起了旅遊景區經營權轉讓的狂潮，各省市的旅遊景區紛紛加入經營權轉讓的行列之中，據不完全統計，全國已經出讓或鼓勵出讓的旅遊景區經營權的省市已經超過了 20 個，超過 400 個旅遊景區加入了「經營權出讓」行列，景區所有權和經營權的分離已經成為中國旅遊景區經營管理的主要模式之一。

但是，在景區經營權研究的初期，學者的研究起點大多是針對問題出現而進行的探因式、應對式和改良式的後補性研究，並不是建構在對旅遊業發展高屋建瓴式的前瞻性防範研究之上，因此理論研究一直滯後於實踐（張河清等，2004）。可喜的是，隨著中國經營權轉讓的成熟及中國學者的廣泛重視，中國關於景區經營權的研究成果日益增多，研究思路更為寬廣，研究內容也更具實用性，關於景區經營權的研究系統正逐步成形。

一、中國內外景區經營權的研究進程與回顧

（一）國外研究進程與回顧

國外景區經營權的研究並未形成一個獨立的研究系統，其產生與發展主要是伴隨著景區公共資源治理的研究而發展起來的。學者從不同的角度出發，對景區公共資源的性質、產權界定、旅遊目的地治理、共用資源的發展模式及其管理制度等問題進行了卓有成效的探索。

在旅遊目的地治理方面。哈爾（Hall，2004）認為旅遊目的地治理是旅遊管理的一個關鍵過程；羅森等（Laws et al.，2010）在《旅遊目的地管理：實務、理論與案例》（Tourist Destination Governance：Practice，Theory and Issues）一書中統領性地介紹了旅遊目的地治理。弗拉格蘇特等（Flagestad et al.，2001）依據公司治理的結構與機制等四個關鍵維度，提出了管理型或規範型（Normative）、企業家型（Entrepreneurial）、主導企業型（Leading Firm）和碎片型（Fragmented）等四種目的地治理模式；葛拉漢等（Graham et al.，2003）提出在國際自然保護聯盟（IUCN）的各種保護區中，存在四種管理模式，即，政府管理模式（Government Operational）、多利益相關者管理模式（Multi-Stakeholder Operational）、私營管理模式（Private-Stakeholder Operational）、傳統社區管理模式（Community Operational），這些不同的管理形態共同構成各保護區的治理體制。伊格爾斯（Eagles，2009）基於公園或保護區保護管理的資源所有權、管理收入來源和管理主體等三個維度提出了國家公園模式、半國營化模式、非營利模式、生態住宅模式、公共且營利聯合模式、公共且非營利聯合模式、土著居民和政府模式、傳統社區模式等八種模式。從國外旅遊目的地治理的研究來看，國外研究者所提出的治理模式中的「主導企業型」、「私營管理模式」、「公共且營利聯合模式」等模式均具有中國景區經營權轉讓的性質。

在共用資源管理方面。希爾（Healy，1994）認為，景區的自然景點、歷史景觀以及其他旅遊構成要素的管理是存在問題的，因為它們就是產權理論中所謂的共用資源（Common Pool Resources）。所謂的共用資源，

就是同時具有非排他性和競爭性的物品，是一種人們共同使用整個資源系統、但分別享用資源單位的公共資源。歐斯壯（Ostrom，1990）具體分析了管理公共資源的可持續制度安排的全體因素的一個可行起點，並指出了公共資源管理的八個設計準則：①明確定義的邊界；②關於公共資源的撥款與援助適應當地條件；③共同選擇的安排，可使大多數資源投資者參與決策過程；④有效的監測；⑤對違反社區規則的有效制裁；⑥便捷廉價的衝突解決機制；⑦被上級行政部門所認可的社區自我裁決權；⑧在更大的共用資源情況下，企業的組織形式是多層嵌套的，並只占有少量的共有資源。艾格拉瓦（Agrawal，2001）識別了對地方共用資源自我管理有重要影響的四組變量集：①資源特徵；②依賴於資源的群體特性；③管理資源的制度細節；④群體及外部力量等。

由上述的分析可見，國外景區經營權問題只是公共資源產權治理的一個組成方面。在具體的景區經營權研究層面，奧古斯丁（Augustyn，2000）以紐約為例，指出了政府等公共部門與私有主體之間合作的重要性；范內斯特等（Vanneste et al.，2006）則關注了景區經營權的產權問題，並指出景區旅遊資源配置不合理的原因是權利超越了「一束權利」界限，斯孔霍夫特（Skonhoft，1998）則具體就景區資源利用、產權關係及社區居民的福利分配進行了分析；在具體的實證層面，大衛‧威爾和托拜厄斯‧赫爾特（David Vail & Tobias Heldt，2000）透過對比瑞士和美國景區自然資源的使用程度，指出了旅遊景區經營權在其中的重要作用，凱利‧卡西迪和吉爾丁（Kelly Cassidy & Guilding，2007）則以澳洲景區為例，研究了景區經營權的價格設定問題，瑪麗安‧彭克（Marianne Penke，2009）透過案例分析，呼籲要擴大地方居民的權利，並鼓勵社區居民參與其中。

（二）中國景區經營權研究的源起與爭議

1. 中國景區經營權轉讓的源起

從中國旅遊景區經營權的轉讓實踐來看，景區經營權轉讓的出現源於以下四個方面的原因：一是經濟和社會因素使旅遊景區經營權出讓成為可能；二是投資環境的改善，為旅遊景區經營權出讓提供了條件；三是旅遊業的優

勢是民營企業進入其中的直接誘因；四是民營企業自身所具有的體制上的優勢（姜紅瑩，2004）。資金困境與體制困境則是景區經營權轉讓的主要誘因（高愛仙，2004；劉敏，2012）。首先，資金不足不僅影響了資源的開發建設進程，使景區開發建設嚴重落後，阻礙了旅遊產業和地方經濟發展，而且也影響了對資源保護、生態環境建設的投入（鐘勉，2002），這點在中國經濟發展較為落後的西部更為明顯。

針對西部基礎薄弱、資金缺乏但旅遊資源豐富的情況，楊桂紅（2002）認為西部地區發展旅遊業可以考慮出讓景區經營權。同時，由於中國相當一部分的旅遊景區都是國有體制，景區經營模式多為接待型或接待與經營混合型，這種僵化的準事業化經營模式影響了旅遊服務品質的提高，也影響了景區監督管理的有效性和公正性，低層次的市場運作也使得資源和產品不相匹配，因此迫切需要透過招商引資、置換股本、出讓經營權來刺激市場（林長榕，2003）。厲新建（2003）則提出，旅遊景區所有權與經營權分離的經濟實踐，是地區競爭的必然結果，有利於提高景區的競爭力，對投資者來說，景區經營權與所有權分離的體制創新，能夠有效激勵景區管理者，提高景區的競爭與營利能力。

2. 景區經營權轉讓的爭議

自 1997 年湖南省分別以委託經營和租賃經營的方式，轉讓張家界黃龍洞和寶峰湖景區的經營權以來，關於景區經營權是否應該出讓就成為學界爭論的一個焦點問題，並形成了兩種主要的觀點，即「贊成經營權轉讓」和「反對經營權轉讓」。

（1）贊成經營權轉讓

對於旅遊景區經營權是否出讓的問題，旅遊學界的學者大多數都贊成旅遊景區出讓經營權。

基於景區產權狀況已成為景區經營實踐與理論研究的一個核心問題（黃先開、劉敏，2012），贊成景區經營權可以進行轉讓的學者多從產權經濟原理的視角進行論述。如賀小榮與羅文斌（2003）明確提出，景區資源與其他

普通產權一樣具有排他性、有限性、可分解性和可交易性，出租經營權實質
上是資源流動與配置的過程。基於經濟學原理和經營實踐，謝茹（2004）指
出景區所有權與經營權是可以分離的，並強調所有權與經營權分離後有利於
所有權的實現；王興斌（2002）在討論中國自然文化遺產管理改革時，提出
景區經營權的轉讓是經營權的變換，不是所有權的轉移，所有權、管理權、
經營權、監督保護權的「四權分離」，可以明確各自的職責、權利與義務；
鐘勉（2002）則明確提出景區經營權與所有權「不分離」的理論已經落後於
改革與發展的實踐，「分離」才是保護與開發並重，並實現兩者良性循環的
有機結合點。

還有一部分學者則從經營權轉讓有利於旅遊景區發展的視角來論述景區
經營權轉讓的必要性。如依紹華（2003）認為，出讓景區經營權等市場化方
式，並不一定造成資源破壞。張廣瑞（2001）進一步指出，景區所有權與經
營權分離是經營方式的轉變，並不一定帶來景區環境的破壞，景區資源遭到
破壞往往是由於管理過程中出現了問題。張燕等（2001）也指出，固有的文
物保護模式已經不利於文物的有效保護，出讓文物的經營權才能有效地保護
文物。此外，李爽等（2005）認為，由於政府大多是無償使用旅遊資源，沒
有任何風險與壓力，缺乏參與市場競爭的內在動力，嚴重制約了旅遊資源的
開發與旅遊業的發展水準，所以應該轉讓景區的經營權。

在學者贊成旅遊景區經營權轉讓的同時，也引發對景區經營權合理轉讓
的思考，如景區旅遊資源的轉讓形式、內容、費用和年限等問題（閻友兵、
成紅波，2004）、企業投資景區的障礙和景區經營中權責不清的問題（王錦，
2005）、旅遊景區資源破壞及房地產開發問題（林長榕，2003），忽略生態
環境效益和國有資產流失問題（韓盧敏，2004）以及景區利益相關者利益分
配不均的矛盾問題（鄭向敏，2005）。

因此，為了旅遊景區經營權的合理轉讓，李明耀（2002）提出旅遊資源
屬於一種特殊的經濟資源，其經營權的轉讓必須建立在完善的旅遊資源產權
制度前提下，並以景區資源價值的評估為基礎。魏小安（2002）也提出，旅
遊景區整體租賃經營模式、股份制企業經營模式、上市公司經營模式等多種

模式的創新產生於特定的環境與條件，具有一定的風險性和侷限性，需要在實踐運用中不斷完善、不斷發展，要結合各地不同的實務面，靈活地加以運用。鐘勉（2002）則提出，在實施旅遊資源開發建設「兩權」分離中，要建立一套健全的管理制度，強化國家所有權和各級政府對企業經營權的相應監管機制，嚴格按照規劃實施開發，並進行項目開發的環境影響評估。

考慮到景區經營管理的特殊性、景區資源的稀缺性及企業擁有景區經營權後存在的一些問題，張進福（2004）認為有必要採取相應措施，制定政策，為經營景區的企業主體資格設置相對應的「門檻」。

（2）反對經營權轉讓

不贊成旅遊景區經營權轉讓的學者認為，風景區是國家遺產，不是企業，不是商品，應該禁止上市，不准出讓或變相出讓（謝凝高，2000）；景區經營權轉讓不利於景區可持續發展，造成國有資產流失，同時國家缺乏相應的法律依據（閻友兵，2005），因此，企業擁有主導經營權將危及景區保護（鄭易生，2002）。

從政府部門的角度來看，中國建設部在 2002 年就強調，嚴禁以任何名義和方式出讓或變相出讓風景名勝區資源及其景區土地，管理機構不得從事開發經營活動，企業不能承擔規劃管理責任。2003 年，中國建設部在全國建設工作會議上重申：風景名勝區必須按照有關規定設立行政管理機構，不能以委託經營、租賃經營、經營權轉讓等方式，將景區規劃管理和資源保護監管的職責交給企業承擔。

從學界的角度來看，景區經營權轉讓後的所有權歸屬以及轉讓後所帶來的資源環境保護問題，是學者不贊成景區經營權轉讓的主要考量。如，徐嵩齡（2003）認為一些地方政府為了發展旅遊經濟，將文物資產轉讓給旅遊公司經營的做法，在理論上是錯誤的，也與國際上發展文物旅遊業的成熟經驗背道而馳，在實踐上已造成相當大的負面影響，應當立即停止這一做法。李華明等（2006）從自然遺產保護的角度提出景區經營權轉讓違背了《保護世界文化和自然遺產公約》的世代公平原則。張曉（2012）更明確地指出，對遺產資源的占有，實際上就是一種資源所有權的改變，因此不贊成轉讓。但

是考慮到中國遺產改革中必須面對的生存問題，她也認為在嚴格的合約限定內，可以適當地出讓景區資源的開發經營權。

綜合上述觀點可以看出，贊成景區經營權轉讓的專家基本上是基於對現行景區經營管理體制的批判、對解決景區資金壓力的考慮，以及從景區經營權轉讓實踐的巨大收益與潛力等方面來進行論述的；持反對意見的學者則基本上是從嚴格保護景區的生態環境與旅遊資源，以及保證國有產權不變更的角度來談的。從中國已有的景區經營權轉讓實踐來看，進行旅遊資源價值化、資產化、資本化是大勢所趨，也是在當前市場經濟體制下對中國旅遊景區發展的必然要求，科學合理地進行景區經營權轉讓，是解決中國旅遊景區發展資金需求和體制侷限的最佳途徑。

二、景區經營權的研究問題評述

根據研究領域及研究歷程，目前景區經營權研究主要集中在探討轉讓過程中出現的一些重要實踐問題，如景區經營權的轉讓利弊、轉讓年限、轉讓模式及轉讓效應等。

（一）關於景區經營權的轉讓利弊研究

從景區經營權轉讓的「利」來看，董莉莉和黃遠水（2004）認為旅遊景區經營權的有償轉讓是事物發展到一定階段出現的產物，景區經營權的轉讓有利於旅遊景區的保護，提高旅遊景區的經營水準，加強旅遊行業的宏觀管理，促進旅遊業的健康、良性發展。林長榕（2003）進一步指出，經營權轉讓是旅遊景區發展方式的創新，有利於吸引外資、內企及民間資本進入旅遊業，解決長期以來旅遊景區發展資源缺乏的難題，加強景區生存能力與發展後勁。

姜紅瑩（2004）總結了景區經營權轉讓後的現實意義：①緩解景區建設和維護資金不足的矛盾；②活化旅遊資源，實現旅遊資源從「占有」到「使用」的轉化；③帶來先進的經營管理理念，推動地方旅遊業的發展。

也有學者提出，景區經營權的轉讓有利於貧困地區脫貧致富，如鐘勉（2002）提出，外來企業的介入，既根本性地改變了當地主管、群眾的觀念、

經營方式，又增加了當地財政收入，帶動民眾收入，因此，景區經營權的轉讓也有利於加快貧困地區的脫貧致富。此外，胡北明，雷蓉（2014）提出，由於遺產資源的公共物品屬性，遺產地在旅遊開發過程中會出現「公有地悲劇」現象，建立規範的遺產資源經營權轉讓制度，則是解決轉讓經營權型遺產地公有地悲劇問題的關鍵之一。

總的來看，旅遊景區經營權的轉讓有利於民間資本等各類資本進入旅遊業，為旅遊業發展注入新鮮活力（張西林，2006）；透過景區經營權的出讓，不僅可以緩解旅遊資源開發中資金不足的問題，還可以吸收引進先進的管理模式和經營理念（熊玉霞，2005）；實踐與理論均表明，景區經營權的轉讓有利於旅遊景區的保護，有利於加強旅遊行業的宏觀管理，有利於提高旅遊景區的經營水準，有利於實現市場對資源的分配作用（劉敏等，2007；董莉莉、黃遠水，2004；高愛仙、謝松明，2004；張河清等，2007）。

當然，任何事物都有兩面性，景區經營權轉讓在為景區帶來種種利益的同時，也存在著不少「弊端」。高愛仙、謝松明（2004）就指出，國有資產流失是旅遊景區經營權轉讓過程中存在最嚴重的問題，其根源就在於經營權轉讓程序不合規範，經營權轉讓的評估體系未健全。黃秀娟（2006）指出，經營權的需求市場不是一個完全競爭的市場，中國旅遊經營權的轉讓市場還未完全建立，造成了中國旅遊經營權的價格被低估。

龐婷（2008）則指出中國經營權轉讓在制度層面的缺陷。她認為，當前中國旅遊業的立法不完備，對旅遊資源的產權代理、產權實現形式及經營權轉讓各環節的法律法規制度不明確，這是目前中國眾多旅遊景區經營權轉讓失敗的根源所在。黃華芝（2010）進一步以貴州馬嶺河景區為例，從制度層面，對旅遊景區經營權轉讓失敗的根源進行了實證剖析。此外，高元衡、王豔（2010）指出，由於景區缺乏有效的約束機制，經營權受讓者沒有承擔應該肩負的社會責任，利用訊息優勢、資金優勢、知識優勢獲取高額投機利潤，使得投機行為成為近年來中國旅遊景區經營權轉讓行為中潛在的隱患。

針對旅遊資源開發中的道德風險問題，郭淳凡（2010）提出可利用委託代理理論，透過設計合理的激勵約束契約，取消過度的優惠政策，使投資企業承擔一定的開發風險。

總體來看，景區經營權轉讓中存在的問題主要表現在：景區經營權轉讓的法律依據缺失，產權制度安排不健全，政企責任不清；景區經營權價值評估體系尚未健全，國有資產常被低估或流失嚴重；以旅遊之名，圈地開發房地產與競租活動出現頻繁；企業經營性目標與景區資源環境管理目標之間的偏差等（黃秋霞、鄭耀星，2007；依紹華，2003）。

（二）景區經營權的轉讓主客體

在轉讓主體研究方面（即誰來受讓景區經營權的問題），王湘和李凌鷗（1999）、石正方和劉繼生（2000）、依紹華（2003）等學者均提到投資主體多元化的問題，並贊成民營企業開發旅遊資源。林愛瑜和王國新（2008）則認為，旅遊資源轉讓過程中涉及的利益主體是一個複雜的網路系統，涵蓋了中央和地方政府、管理部門、經營部門、其他旅遊企業、當地居民、旅遊者、媒體、非政府組織、學術界及相關機構等多個參與主體，實踐中，要結合中國旅遊資源經營權轉讓的實際情況，對各參與主體的利益關係進行協調。

曹輝和劉穎（2007）指出主體資格是企業經營景區的「門檻」，景區經營權的經營主體除具備市場要求的一般經營資特別，還需要對其專業資質、資金水準、信用等級、經營績效、經營範圍與經營經驗以及當地居民意見做慎重的評價。管理部門一旦發現經營主體已經不具備了經營景區的資格，管理機構應該根據相應的政策法規警告景區經營主體，情況嚴重的可撤銷其經營資格，終止經營合約。

在景區經營權客體研究方面（即哪些景區可以轉讓經營權的問題），張進福（2004）指出資源開發與保護是景區經營權應否出讓的爭論核心問題之一，所以並不是所有資源都適合出讓經營權。對於那些以保護為首要目的的原始生態資源景區和世界級、國家級的以及唯一性顯著的景區，經營權不適合作整體出讓；但作為景區附屬功能的，與景區旅遊發展關聯較大的經營性項目，可以在保護的原則下予以出讓。除此之外的經營性景區，如人造景區、

不以保護為首要目的的景區，以及獨特性不高的省級以下景區，可以在有關法律框架下出讓整體經營權。

劉敏等（2007）則認為，除了一些高級別的自然與文化遺產、自然保護區、國家級風景名勝區等景區之外，大部分旅遊景區的開發與管理可以透過建立完善的旅遊資源可持續利用政策法規體系，實施景區的「三權分離」，加速景區政企分離的改革，促進管理部門職權轉變，實現景區的健康發展。

何佳梅等（2008）提出，已經開發並具相當規模的老景區可以進行出讓；對於那些具有唯一性和不可替代性的世界自然文化遺產，可透過體制與管理的改革，實現政企分離；而其他大量尚未開發，特別是開發條件較差，還須大量基礎建設投入的景區，則應透過所有權、經營權與管理權的分離，引進外來資金、技術、管理，加快景區開發建設，提高保護管理水準。

孟飛等（2011）則從景區旅遊資源分類的角度闡述了景區經營權的可轉讓性，他提出，世界遺產、世界地質公園、世界人與生物圈保護區網路及國際重要濕地等世界級旅遊資源不應出讓，國家應該設立旅遊發展專項基金，成立世界級品牌旅遊資源管委會，由其進行旅遊資源保護。對於國家級及其以下等級的旅遊資源，可以按照「堅持所有權、放活經營權、強化管理權」的原則，有選擇地轉讓經營權。對於博物館、城市公園和一些黑色旅遊地等公益性旅遊資源的經營權與管理權不能進行分離，而要充分發揮其公益性和教育性。對於主題公園和遊樂園等這類商業性旅遊資源，可嘗試採用「民間資產、私人經營、專家管理」的模式進行經營。

由此可見，已有研究基本贊成世界遺產及國家風景名勝區、自然保護區、文物保護單位這類的景區不應轉讓經營權，而人造景觀、其他大量初級開發的景區可以探索經營權轉讓。讓人遺憾的是，在實際轉讓過程中，我們不難發現仍然有一些世界遺產、國家風景名勝區、文物保護單位等景區出於旅遊發展和經濟成長的考慮，而出讓了該類景區的經營權。這一現象亟需政府管理部門及其他相關監管單位的重視。

表2-1 不同學者關於景區經營權轉讓對象的界定

學者（年分）	可以轉讓經營權的景區類別	不可以轉讓經營權的景區類別
鄭易生（2002）	開發條件相對成熟，正在開發，但缺乏資金的景區，可鼓勵企業在法律框架下參與投資建設。	條件成熟且有較好經濟收益的景區，普利性企業只能在專案層面上由景區管理機構特許經營，景區的門票專營權不能予以出讓。
張進福（2004）	與景區旅遊發展關聯較大的經營性專案以及其他經營性景區可以考慮出讓景區經營權。	以保護爲首要目的的原生態資源景區和世界級、國家級的以及唯一性顯著的景區，經營權不適合作整體出讓。
劉敏等（2007）	其他大部分旅遊景區，可以考慮實施景區的「三權分離」，加速景區政企分離的改革。	高級別的自然與文化遺產、自然保護區，國家級風景名勝區等景區一般不允許出讓景區經營權。
何佳梅等（2008）	已經開發並具相當規模的老景區可以進行出讓；其他大量尚未開發特別是開發條件較差應積極出讓。	具有唯一性和不可替代性的世界自然文化遺產需謹慎出讓。
孟飛等（2011）	國家級及其以下等級的旅遊資源可以有選擇地轉讓經營權；商業性旅遊資源則可自由出讓。	世界級旅遊資源不應出讓；公益性旅遊資源的經營與管理權不能進行分離。

（三）景區經營權的轉讓模式選擇

根據中國旅遊景區（點）經營權轉讓如下情況——①管理權與經營權是否分離；②旅遊景區（點）經營權是否轉讓；③旅遊經營權受讓公司的性質——鄭向敏等（2005）將福建省旅遊景區經營權轉讓的模式歸納爲整體轉讓經營（如泰寧大金湖景區）、部分轉讓經營景區公司控股（如武夷山風景名勝區）、部分轉讓經營景區公司參股（武夷山大峽谷生態漂流有限公司）、項目特許經營（廈門火燒嶼）、合作開發經營（永安桃源洞等景區）等五種類型。

吳建華、鄭洪義（2005）在分析旅遊資源經營權轉讓可能性的基礎上，提出了旅遊經營權轉讓的四種主要模式：整體租賃經營、股份制經營、上市

公司經營和整合開發經營，並進一步強調，任何模式的選擇都是在特定的資源條件、政策環境和經濟狀況下，利益相關主體之間反覆「博奕」的結果。

依紹華（2003）提出了景區出讓經營權有兩種主要模式：租賃模式和買斷模式。張牡華（2008）從轉讓對象視角將景區經營權轉讓分為整體轉讓經營權和整體轉讓特許經營權兩種模式。李愛平、張緒海（2011）提出中國旅遊景區經營權轉讓的主要模式包括：整體轉讓（如碧峰峽景區）、部分轉讓（如黃山）、項目特許經營權轉讓（如武陵源景區內的餐飲業），以及合作開發經營等四種模式，並對各模式的適用景區以及存在的問題與解決對策進行了分析。常生燕（2014）指出景區經營權是在「三權分立」的基礎上進行的，根據出讓性質的不同，將其具體轉讓途徑劃分為協議出讓、招標出讓和拍賣出讓等三種。姜國華（2007）在總結現有經營模式的基礎上，提出了改進與優化後的兩種新模式：國屬私點模式和委託經營模式。

（四）景區經營權的轉讓年限確定

隨著旅遊景區經營權轉讓在全中國各省市廣泛推行後，其轉讓年限確定存在的問題也開始出現，常見的有法律法規、科學理論、激勵機制的缺失（閻友兵、陳喆芝，2010）。從目前學術界的相關研究成果來看，學者主要是透過結合旅遊目的地生命週期理論和企業生命週期理論，來探討景區經營權的轉讓年限問題。

從中國的經營權轉讓實踐來看，中國旅遊景區在確定景區經營權轉讓年限時，具有很大的隨意性，缺乏科學理論依據，一般採取「一錘定音」式的轉讓年限制度，轉讓年限通常在 30 至 50 年之間。針對景區經營權轉讓年限確定的不科學性和經營權終止相關規定過於模糊等方面的問題，孫永龍等（2008）認為投資者的獲利期限是確定景區經營權轉讓年限的一個重要依據，而企業的生命週期則決定了景區經營權轉讓年限上限，因此，景區經營權的轉讓年限以 10 至 20 年為佳，並根據旅遊景區類型、區位、經濟、投資環境等適時進行相應調整。

閻友兵等（2010）則認為，旅遊景區經營權轉讓是一個十分複雜的決策體系，其蘊含的不確定性增加了轉讓年限確定的難度和風險性，實質選擇權

概念的引進可以突破固有的年限安排制度，增加了年限確定的靈活性，符合景區經營權轉讓發展趨勢，並依此建構了一個旅遊景區經營權轉讓實質選擇權年限模型，然而遺憾的是，作者並沒有給出一個具體的經營權轉讓年限時間。

（五）景區經營權的政府行為分析

旅遊產業的健康發展離不開政府的大力支持，對景區經營權的轉讓更是如此。對景區經營權轉讓來說，其本身是一種景區管理形式的創新與突破，景區的利益相關者，尤其是地方政府，在景區經營權轉讓及轉讓後的景區發展中扮演著重要角色，因此許多學者對經營權轉讓後的政府行為進行研究。

其中，張西林等（2006）對比了鳳凰政府在經營權轉讓後營業管理、人員管理、景區管理方面的變化。趙偉杰（2007）提出政府對景區的規範分為產權與契約規範、進入規範、價格規範和資源與環境規範，政府應對景區經營權轉讓及其後續活動進行規範。透過分析馬嶺河景區特許經營權轉讓的失敗原因，黃華芝（2010）指出政府規範不到位、監督約束機制不健全是該景區經營權轉讓失敗的主要因素，這從側面說明了政府行為的重要性。

劉一寧和李文軍（2009）指出，出於自身職業升遷、民眾威望以及增加地方財政的考慮，在經濟導向的政績考核機制、分稅制的地方財政體制和官民之間訊息不對稱等約束下，政府官員會努力發展地方旅遊經濟，支持旅遊經營企業擴大投資、招徠更多遊客人數等行為，致使旅遊企業的經營行為得不到有效制約，生態環境等公共利益受到損害。王凱等（2005）透過鳳凰八大景區經營權轉讓的考察發現，地方政府的主要作用展現在：①為轉讓模式提供了有力的政策支持；②較好地履行了景區規劃保護職能；③旅遊環境綜合整治初顯成效；④對利益衝突的整合有待加強；⑤對企業行為的監管約束不力。

考慮到中國目前對旅遊資源的政府規範還不健全，地方政府與投資企業之間存在著訊息不對稱，基於博弈論的動態分析開始受到學者青睞。如，馮麗麗（2009）建構了景區經營權轉讓後政府監管部門監督的動態博弈模型，求出了監管部門與企業分別選擇嚴格監管和違規經營的機率；李正歡（2008）

在對景區轉讓後環境保護動態博奕的研究中也指出，政府在信譽環境建設及監督效益、加大處罰等方面的行為都是至關重要的；閻友兵和趙黎明（2005）提出，旅遊景區經營權轉讓後，作為轉讓方的政府和作為受讓方的企業處於一個重複博奕的奈許均衡中。

概括地看，景區經營權轉讓中，政府行為的關鍵在於充分發揮其公共管理的職能，即合格的政策制定者（提供科學的轉讓制度安排），公正的利益協調者（打造旅遊景區利益分配的和諧格局），和有力的營運監管者（健全景區轉讓的監管機制）。

（六）景區經營權的轉讓效應評價

旅遊景區經營權轉讓效應評價體系的建構，對於指導中國旅遊景區經營權轉讓實踐，促進旅遊景區可持續發展具有重要的理論與現實意義。從相關的研究進程來看，中國關於景區經營權轉讓的效應研究始於 2005 年，相關文獻並不多見，研究主要以案例研究和社區研究為主。

在案例研究方面，王凱與譚華雲（2005）透過對湖南鳳凰景區的案例調查發現，景區經營權轉讓會對旅遊地景區資源價值、景區旅遊形象與知名度、地區旅遊產業規模、旅遊地文化生態、旅遊地自然生態以及旅遊地社會生活環境（主要表現在就業機會與經濟收入、生活環境氛圍與生活品質，以及社會風氣與社會治安等方面）等產生重大影響。李文軍和馬雪蓉（2009）則以某國家級自然保護區為案例研究地，關注了經營權轉讓社區獲益能力的變化，他們認為社區的發展是保障保護區可持續發展的重要方面，鑒於中國保護區周邊社區相對比較貧困的現實，保障社區居民的受益是關鍵一環。

部分學者也關注了景區經營權轉讓後的效應評價模型建構問題，如肖志芳和傅志強（2014）指出，景區經營權轉讓效應的評價是為了實現景區可持續發展的主體目標而進行的，根據這一標準，確定了一個涉及 22 項關鍵指標的三層次旅遊景區經營權轉讓效應的評價模式與評價系統，並以湖南省岳陽縣張谷英村為例，進行了實證研究，檢驗了數據的可獲得性與評價模型的可操作性。

▍第二節 旅遊景區經營權定價的研究進程與回顧

當學術界和政府職能部門還在就「景區經營權能否出讓、誰有資格來出讓以及以什麼方法出讓」等問題進行激烈爭論時，部分學者逐漸認識到景區經營權能否成功轉讓的關鍵不在其他，而在於對景區經營權價值進行合理準確定價。特別是當前，由於缺乏對旅遊景區價值和旅遊景區經營權價值的理論研究和有效的評估方法，在景區經營權出讓過程中經常出現景區旅遊價值很高，但經營權價格常被低估的現象，導致國有資產的潛在性流失。因此，景區經營權價值評估，即其合理定價問題，被學者認為是實現中國景區經營權合理轉移的基礎性與關鍵性問題之一，也是旅遊研究領域的重要前沿課題，對旅遊景區價值與旅遊景區經營權價格的理論和評估方法進行研究，也成為了保障旅遊景區經營權出讓者和經營權受讓者的合法權益必要前提。

一、景區經營權定價的研究進程

中國關於旅遊景區經營權定價的系統研究起步較晚，是伴隨著景區大規模轉讓、租賃而發展起來的，其在既有研究中主要以景區經營權價值評估的形式展現。總體來看，其發展主要經歷以下兩個階段。

第一階段在 2002 年之前。中國旅遊景區經營權的實踐肇始於 1995 年，但該階段中國對旅遊景區經營權的定價還並未提升到系統的學術研究層面，比較流行的做法就是政府將景區經營權進行市場拍賣和招標。在此期間，僅有少數學者對其予以一定關注，而且對旅遊景區經營權的定價及其價值評估依舊停留在對景區旅遊資產評估的層面上，如，但新球（1995）透過對森林旅遊資源資產屬性的分析，提出了開發與利用森林旅遊資源的權屬應屬於林業部門，同時提出了對森林旅遊資源資產進行評估的方法，以及在森林旅遊定價中的應用。紀益成（1998）分析了旅遊資產的估價標準及評估方法，提出一切適用於一般資產評估的估計標準和估價方法也都能適用於旅遊資產評估，並進一步指出，考慮到旅遊資產的特徵和其經濟價值的構成特點，收益現值標準和相關方法較為適用於旅遊資產的評估。

　　第二階段從 2002 年開始。隨著中國旅遊的火熱和景區開發過程中經營權轉讓的普遍化，中國的相關研究從理論和實踐上都取得了一定的發展，景區旅遊經營權價值的概念被明確提出，其中葉浪（2002）認為旅遊資源經營權指對旅遊資源一定時期的占有、使用和收益的權利，是一種法律上的財產權利，而景區旅遊資源經營權價格則是旅遊資源經營權若干年期的資本化價格。曹輝（2008）則以森林景觀資源為例，分析了經營權價值的構成，指出森林景觀是有價值的，其價值首先應該與凝結在資產內部無差別的人類社會勞動有關，更重要的是，森林景觀實質上是人們對森林美的主觀意志表達，這兩種主客觀價值是森林景觀資源經營權的價值評估基礎。

　　葉浪（2002）則進一步細分了景區經營權價值，提出了廣義和狹義的景區旅遊資源經營權價值，其中廣義的旅遊資源經營權表現為兩種形式，一是對已進行一定程度開發或投入的旅遊景區之占有、使用和收益，可稱為旅遊景區經營權；另一種是對未進行開發或投入的自然狀態的旅遊資源之占有、使用和收益，可稱為狹義的旅遊資源經營權。

　　在定價及其評估方法方面，早期多以資產評估方法為主，如，收益現值法、成本重置法等，多見於自然景觀類旅遊景區的經營權或旅遊資產評估。近年來，隨著對景區經營權價值評估系統和價值構成認識的日漸成熟，評估手段也更為多樣，並形成了以收益法、市場法和成本為主要評估方式的定價評估系統（劉敏等，2007）。此外，也有學者使用旅遊成本法（TCM）、條件評估法（CVM）進行景區經營權價值評估。在實際操作層面上，收益還原法由於方法簡便、可操作性強，成為實踐中評估景區資產經濟價值最主要的方法。當然，中國學者在繼承國外先進方法的同時，也不乏創新者，主要表現在評估模型的修正與改進、評估思路的拓展與創新，以及評估結果的有效性保證等方面。

二、旅遊景區經營權定價的理論內涵

（一）旅遊景區經營權價值的認識與辨析

正確認識景區經營權價值是景區經營權出讓定價的前提。在價值認識層面，中國學者普遍認為，資源經營權是景區價值的一個重要組成部分，如曹輝（2008）將森林價值分為森林景觀的資源價值和森林景觀資源的經營權價值；孫京海（2010）則將旅遊資源價值分為旅遊資源效用價值和旅遊資源經營權價值。在景區經營權的價值構成方面，陳巧雲（2004）認為景區經營權的價值等於自然財產價值與經營收入的加總；胡北明等（2004）則指出，在確定經營權價格時，要將旅遊資源的各種勞動消耗在經營權轉讓價格中予以表現，此外，還應將其中的稀缺性和壟斷性資源以租金折現的形式來實現其所有權價格。此外，胡北明等（2004）還提出，旅遊資源經營權價格評估，不僅要考慮其市場的有形價值和無形價值，還要兼顧旅遊資源的「公益性」，進而對其社會價值、生態價值進行效益評價和效益貨幣化。

在相關概念的辨析層面，早期的研究存在景區經營權價值與景區資源環境遊憩價值相混淆的情況，反映出學者對景區經營權價值內涵認識不清。此後有的學者對此進行了辨析，如高元衡（2007）將景區價值定義為旅遊景區能夠滿足旅遊者旅遊需求功能的貨幣衡量，可用旅遊成本法、條件評估法等方法對其經濟價值進行衡量，而旅遊景區經營權價格則等同於景區經營收益年金的資本化。細究起來，這種價值與價格區分以及價格的差異沒有表現出市場競爭，而且忽略了價值從要素和需求出發的不同視角。後續的研究中也幾乎沒有其他關於景區經營權價值及其與價格區別的研究文獻，深入性的探索研究極為匱乏。

（二）旅遊景區經營權定價的影響指標與評估體系

綜合已有研究成果（胡北明等，2004；張高勝，2013），學者普遍認為旅遊景區經營權價格的評估指標眾多，但歸納起來主要涉及四個層面：①旅遊資源自身價值評估指標；②旅遊資源開發成本指標；③旅遊景區／資源開發條件指標；④旅遊景區效益評估指標。

其中，旅遊資源自身價值評估指標主要包括旅遊資源的觀賞價值（美感、獨特性、新奇程度）、文化價值（古、名、民族特色性、級別）；科學價值（學術、科學研究價值）；資源豐度（種類、數量）及環境指標（氣候、植被等環境品質）、科學價值、審美價值等；旅遊資源開發成本指標一般指景區已投入的成本指標，主要包括開發建設成本、管理成本、生態環境保護成本以及損失補償成本等；旅遊景區／資源開發條件指標，是指對完全未開發的旅遊資源和已有一定程度開發的旅遊資源的開發和進一步開發的可行性狀況的一個評價，主要包括地區經濟發達程度、景區的可進入性（如基礎設施條件、交通通訊條件等）、旅遊景區的容量條件、旅遊景區的施工建設條件等；旅遊景區效益評估指標主要包括景區年平均接待遊客數、遊客每人平均消費額、年均收益成長率、年均淨收益、旅遊客源市場需求量等。

考慮到景區經營權價值評估的複雜性與多元性，景區經營權價值評估方法應該是一個多層次且多角度的體系（黃先開、劉敏，2012）。李向明（2006）則提出旅遊資源資產的評估指標體系可分為三個層次：①目的層，主要包括非經濟性資產評價指標體系和經濟性資產評估；②準則層，主要包括成本指標、收益指標、區域社會經濟條件、旅遊客源市場條件、旅遊地理環境條件、旅遊資源本體條件等六個準則指標；③指標層，主要包括涵蓋源地區位條件評價、預期收益評估指標在內的 30 個具體指標。

（三）旅遊景區經營權定價的方法與模型

在旅遊景區經營權的定價方法層面，雷蓉和董延安（2004）認為，由於政府沒有頒布關於旅遊資源經營權價格的評估與確定的標準及法律依據，致使中國旅遊景區資源在出讓價格方面基本上處於「真空」狀態，因此，提出要對景區經營權轉讓價格的理論和方法做進一步的深入研究，並加強理論界和實業界的交流與聯繫，在實踐中完善評估方法。

陳磊（2006）在考慮生態保育因素的情況下，提出用收益法來評估景區經營權價格。曹輝（2008）認為，森林景觀資源經營權價值的評估方法主要有重置成本法、收益法（條件收益法和年金資金化法）。林東（2011）提出，景區經營權價值評估的方法主要有三種，即市場法、成本法和收益法，並進

一步對其可行性和適用性做了評價。他指出，對於已開發的旅遊資源，三種方法均具有一定的適用性；對於未開發的旅遊資源，成本法就不再適用了，而那些未開發、也無可比交易實例、資源與價值又具有獨特性的旅遊資源，則是當前評估的空白。

劉敏等（2007）則具體分析了景區經營權價值評估的途徑選擇，並從評估目的與價值類型、市場狀況與方法應用的前提條件以及方法科學性等角度，對評估中常見的成本法、市場法和收益法做了方法適宜性的評價，並指出，收益法是目前中國景區經營權價值評估的首選途徑。在明確景區經營權價值評估屬於資產評估領域的基礎上，黃先開與劉敏（2012）又對收益途徑下的三種具體評估方法（折現現金流量法、收益還原法和收益權益法）的適宜性進行了分析，研究指出，收益途徑下的三種方法從方法的科學性、評估時段、所需資料以及計算複雜性等角度適用於不同的評估對象。

在評估模型建構層面，陳磊（2006）借鑑金融資產定價的思路和方法，建構了景區經營權轉讓的資產定價模型，在該模型的基礎上，還納入未來景區旅遊收益成長及生態專項稅收等變量對其進行修正。閻友兵和楊媚（2012）則提出，當前，實踐與理論中所採用的定價方法屬於靜態定價法，沒有考慮到旅遊資源的成長性與增值性，進而導致轉讓價格與轉讓後的實際價值存在巨大的差異，因此評估中需要採用動態定價法來確定轉讓價格，即將景區經營權的轉讓價格分成多期進行定價。

三、旅遊景區經營權定價的應用研究

從已有的研究文獻來看，中國關於景區經營權定價的案例及定量研究比較缺乏，多數學者還是遵循著問題導向型的研究思路，往往把問題簡單化、模式化了（張河清等，2007）。就現有的幾篇應用性文獻來看，中國關於景區經營權定價方法的研究主要集中於對旅遊資產的價值評估（紀益成，1998；吳楚材等，2003；雷蓉等，2003；劉敏等，2007）。

從具體案例來看，王炳貴等（1999）對廈門天竺山森林公園的景觀資產價值進行了初步評估；李家兵和張江山（2003）從武夷山景區的預期收益的

現值之和出發，估算了武夷山的整個遊憩價值；程紹文（2001）則在東湖風景區的旅遊地價值評估中應用了收益還原法；楊樞平和陳光清（2006）採用成本——效益分析中的消費者剩餘理論，計算了管涔山國家森林公園森林旅遊資源資產的遊憩價值。類似的，奧桂林（2002）利用該方法對蘆芽山自然保護區森林旅遊資源資產進行了評估；張偉（2008）則以靈石山國家森林公園為例，分別利用條件評估法和重置成本法對其森林景觀資產價值進行了評估，並指出兩種評估方法的結果偏差在於無形資產的價值。

在實踐評估方面，協商定價、招標和拍賣是中國經營權轉讓實踐中最普遍的做法；收益還原法則被廣泛用於景區經營權轉讓過程中對景區經營性資產價值的評估，如江西龍虎山的仙水岩景區以及福建省連城縣的冠豸山景區，都是利用收益還原法來計算景區經營權轉讓價格的。

▌第三節 研究評述與啟示

全球已有之研究成果及相關研究的進展是本書深入展開研究的基礎。系統性整理前人的研究成果，有助於瞭解當前的主要研究現況、開拓研究思路、開發研究空間，進而提升本書的研究層次和深度。本書對既有研究的總結以及已有文獻對本書研究的啟示作如下評價：

一、既有研究的總結與評價

（一）全球研究的對比

透過整理全球各地學者的研究成果，可以看出：國外景區經營權問題只是國外公共資源產權治理的一個環節，國外學者的研究也較為分散，還未形成一個獨立的研究領域；而景區經營權轉讓作為獨具中國特色的一種景區經營管理模式，中國學者關於景區經營權的研究更為系統、更為全面，相關研究也更具針對性。

在研究方法層面，國外研究比較注重其他學科，如產權經濟學、社會學等學科最新成果的引進，相關研究更為強調理論的創新與突破；而中國研究

則較少借用其他學科的最新研究，相關研究更加注重實效，強調研究結果運用的實際意義。

（二）旅遊景區經營權研究的總結與評價

從中國關於景區經營權的研究來看，中國學者對景區經營權和所有權分離的觀點已趨於一致，也基本贊成在有限條件下出讓景區經營權的做法，學者對中國景區經營權轉讓的研究也有一定的進展與突破，研究成果也為中國景區經營權的合理、合法轉讓提供了有益的理論參考，但畢竟中國景區經營權轉讓研究與實踐還處於起步與探索階段，研究過程中還存在諸多問題與不足。

首先，從研究脈絡來看，中國關於景區經營權的研究以定性研究為主，定量研究為輔，應用指向型研究較多，理論探索型研究較少，是一種探因式、應對式、後補式和改良式的研究模式；其次，從研究主題來看，中國研究較為分散，與景區經營權有關的主題均有涉及，並試圖以此解決景區經營權實踐中出現的各種問題，因此範圍較廣，導致研究深度不夠；最後，從研究方法來看，現有研究仍以傳統的定性研究與描述性研究為主，並遵循「問題提出——重要性強調——原因分析——解決途徑——政策建議」的研究思路，亟需加強景區經營權的定量分析及對比分析，豐富研究方法，提高研究深度。

（三）旅遊景區經營權定價研究的總結與評價

作為旅遊學界研究的焦點和前沿，景區旅遊經營權定價，或者說其價值評估一直備受關注，也取得了突破性的進展。但是，透過文獻整理，筆者發現，相關研究無論是在理論探索層面還是在方法應用層面，現有研究還存在著諸多不足與缺陷，亟需改進與完善。

首先，雖然學術界對景區旅遊經營權定價及其價值理論已有過較多的研究，但主要集中於景區經營權價值的概念與指標體系的建構等方面，缺乏對景區旅遊資源價值與景區旅遊經營權價值之間的動態過程分析，在景區經營權價值內涵還存在諸多爭議的情況下，未對其爭議進行必要的總結與創新性辨析。

其次，在景區旅遊經營權定價方法中，理論上停留在對市場法、成本法和收益法等方法適宜性的討論上，實踐中始終依託以收益還原法為主的資產評估方法，缺乏對新方法、新理論的探索性嘗試，研究模式侷限於資產評估領域，研究結果的合理性、客觀性略顯薄弱。

再次，已有研究雖然建構了景區經營權價值評估模型，並對其評估指標進行了明確界定，但是基於這些模型的實證研究與個案研究較少，針對性的景區經營權定價的案例實證較為少見，多集中在對景區資產價值的評估，為此，理論研究實證化、案例化的需求日益迫切。

最後，現有關於景區旅遊經營權的定價研究仍舊停留在價值評估層面，而未對景區旅遊經營權轉讓後，由於經營權受讓者靈活性投資決策為景區帶來的價值增值進行考量與評估。

二、已有研究的啟示與思考

透過對景區經營權以及景區經營權定價評估相關文獻的系統整理，已有研究成果為本研究提供了以下五點啟示：

首先，從已有的少量幾篇關於景區經營權定價的案例研究來看，學者通常採用的是收益現值法等資產類評估方法，然而採用該方法得出的結果在應用實踐中表現出較大的爭議性和差異性，表明對景區經營權價值的評估需要尋找到更具客觀性與有效性的定價方法。

其次，旅遊景區選擇權價值的概念並非子虛烏有，憑空捏造，少數中國內外學者也已關注到在景區開發經營過程中實質選擇權價值的存在，並指出，從景區經濟價值的構成體系來看，景區的隱性價值中就包括選擇權價值，即未來管理靈活性帶來的價值。

再次，在中國旅遊業強力發展的背景下，旅遊業的市場化、資本化進程明顯加快，隨著景區經營權轉讓以及地方政府招商引資發展旅遊的廣泛推行，對當前景區旅遊經營權的合理定價提出了新的要求，即實現從「本體價值」向「市場價格」的轉變，在這一背景下，就需要我們更多地去關注並融合金

融學中資本資產定價或選擇權定價的理論及相關評估模型，因地制宜、科學定量進行景區經營權價值評估。

第四，在定價方法的應用過程中，越來越多學者開始關注方法的適用性問題，旅遊景區資源構成與景區旅遊資源產權歸屬的複雜性，以及景區價值評估的多樣性，需要我們採取針對性的符合景區特徵的探索，尤其是在評估模型的模型設計、參數擬定及數據獲取等方面作必要的調整與修正。

最後，中國內外學者進行多方法的綜合及對比研究的趨勢越來越明顯，這說明用單一的方法並不能完全解決景區旅遊經營權的定價問題，多方法的對比研究才能直觀地尋找到各方法在實踐中的應用範疇和應用侷限。

根據已有文獻對本書的研究啟示，本書認為，要實現景區經營權定價研究的創新，就必須突破現有研究的侷限與不足，積極借鑑其他學科的最新研究成果與理論，如產權經濟學理論、物權理論等理論的研究思想與方法，強化景區經營權定價的理論基礎與方法基礎，創新對景區經營權價值的概念、內涵及其評估定價的特殊性認識；在明確其理論內涵的基礎上，透過實質選擇權理論及其定價模型的引進，從實質選擇權的視角來解讀景區經營權的價值，並以具體的案例景區進行多方法、多層次的實證對比研究。

第三章 學理溯源

　　旅遊景區經營權定價的理論基礎可以分為三個部分：核心部分是判斷景區經營權是否具有實質選擇權特徵以及如何進行價值計量的實質選擇權理論和選擇權定價理論；另一部分則是判斷景區經營權及其依託物——旅遊資源是否具有價值的價值理論，主要以勞動價值論和效用價值論為代表的福利經濟學理論為理論依託；還有一部分是從多學科、多視角重新認識景區經營權內涵的理論基礎，主要以主流的產權經濟學理論和物權理論為理論基礎。各個理論的理論溯源及其在本書中的理論應用啟示如下簡述。

▌第一節 核心理論基礎

　　實質選擇權理論源起並發展於金融選擇權定價理論，兩者之間存在較多的共同假設和相似點，但又存在種種差異。因此，有必要從選擇權與金融選擇權最初的概念出發，透過歸納兩者的共同基礎與特徵差異，以更為全面深入的認識實質選擇權的理論與思想，明確實質選擇權理論的適用範圍及研究適用性。

一、選擇權理論的源起及核心思想

　　（一）選擇權的起源與發展歷程

　　1. 選擇權的萌芽發展階段——「婚姻選擇權」與「橄欖選擇權」

　　關於選擇權買賣最早的紀錄是在《聖經·創世紀》中的一份合約制協議。根據紀錄，大約在西元前 1700 年，雅各為與拉班的小女兒拉結結婚而簽訂的一個類似選擇權的契約，即雅各在同意為拉班工作七年的條件下，得到與拉結結婚的許可。從選擇權的定義來看，雅各以七年勞工為「權力金」，獲得了與拉結結婚的「權力而非義務」。而關於選擇權思想最早的描述則可以追溯到亞里斯多德所著的《政治學》一書，書中記載了古希臘哲學家、數學家泰利斯利用天文知識，猜測來年春季的橄欖收成，然後再以極低的報價獲

得西奧斯和米拉特斯地區橄欖榨汁機使用權的情形。這種「使用權」即已隱含了選擇權的概念，能夠視為是選擇權的萌芽階段。

2. 近代選擇權的發展——「鬱金香選擇權」和「農產品選擇權」

至 1630 年代末，荷蘭的批發商已經懂得利用選擇權管理鬱金香交易的風險了。鬱金香是荷蘭的國花。在 17 世紀的荷蘭，鬱金香更是貴族社會身分的象徵，這使得批發商普遍出售遠期交割的鬱金香以獲取利潤。為了減少風險，保證利潤，許多批發商從鬱金香的種植者那裡採購選擇權，即批發商透過向種植者購買認購選擇權的方式，在合約簽訂時就鎖定未來鬱金香的最高進貨價格。收購季到來時，如果鬱金香的市場價格比合約規定的價格還低，那麼批發商可以放棄選擇權，選擇以更低的市場價購買鬱金香而僅損失權利金（為購買選擇權付出的費用）。如果鬱金香的市場價格高於合約規定的價格，那麼批發商有權按照約定的價格從種植者處購買鬱金香，控制了買入的最高價格。鬱金香選擇權也被認為是最早出現的商品選擇權。

進入 18 世紀後，在第一次工業革命和運輸貿易的帶動下，美國及歐洲相繼出現了有組織的選擇權買賣，這類買賣的標的物通常以農產品為主。與此同時，選擇權被引入金融市場，美國開始出現了股市選擇權。由於當時還未建立可供選擇權交易的場所，選擇權都是在場外一些商城進行買賣，隨著這些商城及選擇權交易市場擴大，這些鬆散的商城與選擇權經紀商成立了「選擇權經紀商與自營商協會」（The Put and Call Brokers and Dealers Association）。該協會的目的是為了加強參與者之間的聯繫，並在共同利益的基礎上拓展業務。

3. 現代選擇權市場的形成——「股市選擇權」與「商品選擇權」

（1）股市選擇權

20 世紀後，由於股票市場沒有得到規範性的監管，一些證券經紀商從上市公司獲得股市選擇權（underlying stock），並將這些公司的股票推薦給客戶，使上市公司和經紀商從中獲益，而中小投資者卻成為這種私下買賣的犧牲品。在此影響下，選擇權的聲譽也一直飽受詬病。美國證券交易委員會

（Security and Exchange Commission，SEC）在給美國國會關於選擇權市場發展的建議中也提出，「由於無法區分好的選擇權與壞的選擇權之間的差別，為了方便起見，我們只能將它們全部予以制止」。但是，考慮到選擇權的確有其存在的經濟價值，這才使得在加強監管的前提下，美國的選擇權交易得以繼續存在和開展。

到 1973 年 4 月 26 日，在獲得美國證券交易委員會（SEC）批准後，芝加哥選擇權交易所（Chicago Board Options Exchange，CBOE）獲准成立，並推出了標準化的股票認購選擇權合約。選擇權合約的標準化為投資者進行選擇權買賣提供了最大的方便，也大幅促進了二級市場開展，選擇權清算公司的成立也為選擇權的買賣和履行提供了更為便利和可靠的履約保障。

CBOE 的成立代表著有組織、標準化選擇權交易時代的開端，也意味著選擇權開始由「場外」進入「場內」，現代選擇權市場開始形成。目前，場內選擇權的交易項目主要包括以下幾種，即股票選擇權（包括個股和 ETF 選擇權）、股指選擇權、利率選擇權、商品選擇權、外匯選擇權等。

（2）商品選擇權

與股市選擇權不同的是，商品選擇權在 19 世紀就已出現並在交易所買賣。例如，1870 年，芝加哥期貨交易所（CBOT）推出的「購買或出售補償保障」（Indemnity for Purchase or Sale），即為一種短期（只存在兩個買賣日）選擇權。由於早期選擇權買賣過程中存在著大量的詐騙與商場操縱行為，為保護農民利益，美國國會於 1921 年宣告制止買賣所內的農產品選擇權買賣。1936 年又制止了期貨選擇權買賣。無獨有偶，其他國家和地區的選擇權期貨及各種衍生品的買賣都相繼被制止。直到 1984 年，美國農產品選擇權才被允許在買賣所重新進行買賣交易。比如，美國中美洲商品交易所（Mid America Commodity Exchange，MCE）、堪薩斯期貨交易所（Kansas City Board of Trade，KCBT）和明尼亞波利穀物交易所（Minneapolis Grain Exchange，MGEX）推出了穀物選擇權交易，芝加哥期貨交易所推出了農產品選擇權合約。

相對而言，歐洲商品選擇權的解禁時間稍晚，1988 年，倫敦國際金融期貨及選擇權交易所（London International Financial Futures and Options Exchange，LIFFE）才開始進行歐洲小麥選擇權交易。除了農產品之外，能源和金屬選擇權也是很重要的交易項目。紐約商品交易所（The NewYork Mercantile Exchange，NYMEX）是全球能源選擇權最大的交易市場，倫敦金屬交易所（London Metal Exchange，LME）則是全球最大的有色金屬期貨選擇權交易中心。

（二）金融選擇權概念及其核心思想

選擇權是投資者支付一定費用獲得不必強制執行的選擇權（夏健明、陳元志，2005）。選擇權的英文單字是 option，源於拉丁語 optio，意為擁有選擇買賣之特權。對金融選擇權而言，目前選擇權市場交易的選擇權種類繁多，有股票選擇權、股指選擇權、利率選擇權、貨幣選擇權。這些選擇權雖然標的資產不同，但其本質特徵相同。因此，我們僅以股票選擇權為例，介紹選擇權的相關基本概念。

通常，金融選擇權被定義為一種特定的金融合約，可分為賣權和買權兩種類型，其中買權合約賦予了合約持有者（即合約的做多方）在規定時間內，以事先商議的價格，從買權合約的出售方（即合約的做空方）處購買一定數量標的資產的權利。賣權合約則是賦予其持有者在規定時間內，以事先預定的價格，向賣權合約的做空方出售一定數量標的資產的權利。

對投資者來說，選擇權的魅力在於讓投資者以最小的代價，在控制損失和風險的基礎上獲得最大的可能利潤空間，其核心思想主要有四個方面：首先是選擇權相關的權利和義務的不對稱性，即投資者在獲得選擇權後所擁有的選擇權，具體表現為在有利的條件下行使權利，在不利的條件下可以選擇放棄權利；其次是與選擇權相關的成本和收益的不對稱性，即投資者透過付出一定的成本可以獲得選擇權，在條件不利時不執行選擇權，則損失的僅是購買選擇權所付出的成本；條件有利時行使選擇權，則可獲得差額收益。也就是說，選擇權持有者付出的成本是一定的，但是獲得的收益有很多可能。再次，管理靈活性可以提高選擇權價值，表現為投資者透過選擇權鎖定了不

確定的下界風險，意味著不確定程度越高，所對應的標的資產波動就越大，投資者所能獲取的上界收益的可能性也就越大，選擇權價值也就越高。最後是運用複製組合的不確定，即選擇權可透過標的資產與無風險資產動態複製而得，其定價是透過標的資產動態波動的，決策者可以透過複製組合對沖的不確定性，使得決策者的效用函數不對選擇權定價產生影響。

（三）金融選擇權的分類

除前所述的將選擇權依照權利性質分為買權與賣權之外，金融選擇權常見的分類還包括以下幾種：

一是按選擇權行使權利的自由度不同，可將選擇權分為美式選擇權和歐式選擇權。對美式選擇權來說，選擇權合約的做多方可以在合約規定的到期日之前任何一天行使權利，而歐式選擇權合約的做多方只能在合約到期日行使相應的權利。從選擇權特徵的角度來看，由於歐式選擇權只能在到期日才能行使權利，其特徵比較容易分析，因此成為選擇權研究的起點；但從實踐的角度來看，目前多數選擇權交易所的選擇權合約多數為美式選擇權，因此美式選擇權成為當前選擇權研究的重要核心內容之一。

二是按選擇權交易方式的不同，選擇權可分為在交易所上市交易的普通選擇權（vanilla option），以及變型選擇權（exotic option），這類選擇權主要是在店頭市場進行交易。

三是按照標的資產的不同，選擇權可分為股票選擇權、股指選擇權、利率選擇權、貨幣選擇權、黃金選擇權、商品選擇權、期貨選擇權、固定收益證券選擇權以及利率互換選擇權等。如股指選擇權的標的資產不是具體的股票而是某一類股票指數，而利率選擇權則是指損益狀況取決於利率水準的選擇權項目，具體又可區分為標準化利率選擇權和非標準化利率選擇權。

二、實質選擇權的發展及理論脈絡

1980 年代初，在金融選擇權理論的基礎上，西方經濟學界逐漸形成了一種新的選擇權理論，即以實物資產為標的物的實質選擇權理論。實質選擇權理論的形成為解決項目投資決策問題提供了一種嶄新的思考方式，是選擇權

思想在實物領域的擴展與延伸。該理論透過將實物項目中的各種投資機會與經營靈活性視為選擇權進行分析。因其可以較準確地評價投資項目的實際價值，使決策者可以即時、動態並且客觀地掌握投資決策，迴避風險損失，獲取最大投資收益，所以該理論自其誕生起就受到學者們的廣泛追捧，並逐漸形成了一套系統的理論與應用研究方法。

（一）實質選擇權的理論脈絡與內涵

「實質選擇權」（real option）一詞由麻省理工學院史隆管理學院的邁爾斯教授（Myers，1977）於 1977 首先提出。邁爾斯教授在指出傳統貼現現金流量方法（discounted cash flow，DCF）不足的情況下，提出把投資機會看作是「成長選擇權」這一新的概念；阿姆拉姆與庫拉提拉（Amram & Kulatilada，1999）提出實質選擇權是項目投資者在投資過程中所擁有的一系列非金融性選擇權；考科斯等（Cox et al.，1985）透過分析利率變化下的項目價值與投資時機，認為在不確定的經濟環境之中，幾乎任何投資項目都包含選擇權價值；考科斯和羅斯（Cox & Ross，1976）指出風險項目的投資機會可以視為是另一種選擇權形式——實質選擇權。

中國學者，陳小悅和楊潛林（1998）首先介紹了實質選擇權的概念及其基本分類，並使用了離散模型和連續模型對實質選擇權進行估值；韓國文等（2004）認為實質選擇權是指將實物資產而非金融資產當做標的資產的一種選擇權，代表在未來的一種選擇權，而不是決定是否買進或賣出某種金融資產；郁洪良（2002）則提出實質選擇權是指在不確定條件下，與金融選擇權類似的實物期權投資的一種選擇權，或者說是實物資產的選擇權。

根據上述的幾個代表性定義，本書認為，實質選擇權作為一種未來的選擇權，是企業獲得的能在未來以一定價格購買或出售一項實物資產的權利。實質選擇權與金融選擇權的概念類似，其最主要的區別在於，實質選擇權標的物不再是股票、債券等金融資產，而是某個投資項目，即為項目所對應的土地、設備和資源等實物資產。

金融選擇權與實質選擇權有關參數的對比可參考表 3-1。

表3-1　金融選擇權與實質選擇權的參數對比

金融選擇權	實質選擇權
標的金融資產當前市場價格	標的實物資產／專案預期現金流量現值
履約價	實物投資成本
距離到期日的時間	距離失去實物投資機會的時間
標的金融資產價格的波動率	標的實物資產價格的波動率
無風險利率	無風險利率

　　實質選擇權所展現的核心思想就在於，擁有實質選擇權，投資者就可以在一定期限內根據基本資產的價值變動，靈活選擇投資方案或管理活動，將未來的不確定性轉化為企業的價值。對「不確定性產生價值」的認識也正是實質選擇權產生的根源，邁爾斯（Myers，1977）認為，企業面對不確定性作出的初始資源投資，不僅為企業直接帶來現金流，而且賦予企業對有價值的「增長機會」進一步投資的權利，這種權利就可以看作是投資者持有的一個成長選擇權（growth options）。因此，作為一種新的決策思維方式，實質選擇權把金融市場的規則引入企業內部投資決策中來，改變了傳統「do now or never」的投資決策模式，而是著眼於描述投資中的真實情況，以動態的思考來考慮問題，讓決策者能適時考慮外部環境及市場的變化，根據投資環境變化趨利避害，調整經營投資策略，提高企業管理靈活性，實現項目投資價值的最大化。因此，實質選擇權所展現的思想就在於，透過靈活的投資決策，將未來的不確定性轉化為現實收益。

　　（二）實質選擇權的基本特徵

　　從基本特徵來看，實質選擇權與金融選擇權有諸多相似之處，但是由於實質選擇權的標的資產是實物投資，因此實質選擇權有著與金融選擇權不同的特徵，主要表現在以下幾個方面。

　　（1）非獨占性

　　與金融選擇權具有所有權的獨占性不同，並不是所有的實質選擇權都具有這一特性。由於專利、獨特技術、市場分割等因素的存在，使得投資機會

對於競爭對手存在很高的進入壁壘，這些投資項目中所包含的實質選擇權才具有近似的獨占性，即投資者在考慮行使選擇權權利時，可以不考慮競爭對手的反應。但是在大多數情況下，一個投資機會或者一個開發項目是由多個競爭對手或多個合作夥伴共同組成的，這種情況下，項目中所包含的實質選擇權就可能被其中任何一個人所執行，換句話說，就是這些實質選擇權是可以共享的，此時也就不再具有獨占性的特徵了。因此，實質選擇權的非獨享性可以理解為競爭性。

（2）非交易性

一般來說，選擇權的交易性主要有兩層含義：一是標的資產的交易性；二是選擇權本身的交易性。通常，金融選擇權不僅標的資產可在交易市場交易，而且選擇權本身也可以在選擇權交易市場進行交易。由於這一有效市場的存在，金融選擇權的交易成本通常可以低至忽略不計。但實質選擇權則不同，一方面其標的資產——投資項目，並沒有一個有效的交易市場，其本身也不可能單獨進行市場交易，即使個別投資機會可能存在交易，但是由於市場的不完備性，其交易成本通常會很高。這就影響了後續對實質選擇權的定價，因為交易成本為零是一般選擇權定價模型的一個假設前提。而且，由於實質選擇權的不可交易性，支撐 B-S 選擇權定價模型的基礎——無套利定價原則也將不再成立。

（3）先占性

實質選擇權的先占性是相對於其不可交易性而言的。先占性，即指由於可共享性或競爭性的存在，首先執行實質選擇權的人可以獲得先發制人的效應，意思就是說，先行者既可取得策略的主動權，又可率先實現實質選擇權的最大價值。所以一般認為，對那些可共享的實質選擇權來說，選擇權本身就相當於整個行業或部門的公共產品，如果某個企業要將其在市場上出售，很容易被競爭對手搶先行使權力而喪失其靈活性價值。因此，要想保證自己所持有的實質選擇權價值不受或少受損失，最有效的辦法就是搶在競爭者之前行使權力。

當然，在一些不存在競爭的場合或者競爭並不激烈的市場中，實質選擇權持有者往往更傾向於採取等待或者縮小生產規模的策略，以期盡可能完整地蒐集該產品在未來市場的新訊息，再根據新蒐集的訊息重新決策。

（1）關聯性與複合性

對金融選擇權來說，其執行價值的多少取決於給予標的資產價格與選擇權執行價格之間的差額，而與其他因素關係不大，這就意味著，金融選擇權是獨立的，不存在與其他選擇權的關聯。但是，對於實質選擇權而言，這種情況很少存在，即實質選擇權之間往往是相互關聯的。

對大多數投資項目來說，項目的建設投資是階段性進行的，而每個階段所包含的實質選擇權可能並不一致，這就意味著企業所擁有的實質選擇權之間是存在先後關聯性的，而且現行執行的選擇權往往可以透過影響項目的進度和項目的收益，來影響後續實質選擇權的價值。因此，一個實質選擇權的執行價值不僅僅取決於自身的特徵，而且還與其他相關聯的實質選擇權價值息息相關。

從選擇權的分析角度來看，具有關聯的實質選擇權是一個複合實質選擇權，即對於前一個實質選擇權來說，其標的資產為後續的一個實質選擇權。因此，實質選擇權往往具有複合型，即投資項目是由多個實質選擇權共同組成的。從選擇權影響路徑來看，後續選擇權的存在增加了前置選擇權標的資產的價值，而前置選擇權對後續選擇權的影響主要透過直接和間接的方式，至於是增加其價值還是減少其價值，主要取決於兩個選擇權是否屬於同一類選擇權。

（三）實質選擇權的主要類型

根據實質選擇權的特性，學者們對實質選擇權的分類不盡相同。

夏普（Sharp，1991）將實質選擇權簡單地分為兩類：遞增選擇權（incremental option）和彈性選擇權（flexibility option）。迪克西特和平狄克（Dixit & Pinkdyck，1994）將實質選擇權分為：延遲選擇權、時間累積型選擇權、改變生產規模選擇權、放棄選擇權、轉換選擇權、成長選擇

權和交互式選擇權。特理傑奧吉斯（Trigeorgis，1996）將實質選擇權分為開始／擴展選擇權、放棄／緊縮選擇權、等待／減慢／加速發展選擇權等。邁爾斯（Myers，1977）認為實質選擇權分為以下幾種類型：等待投資選擇權、取消項目選擇權、終止項目選擇權和成長選擇權。

從選擇權性質的角度，阿姆拉姆和庫拉提拉（Amram & Kulatilada，1999）將實質選擇權分為五類：延遲選擇權、成長選擇權、柔性選擇權、退出選擇權、學習型選擇權；中國學者郁洪良（2002）則把實質選擇權分為擴張或收縮選擇權、放棄選擇權和延遲選擇權等三種，楊春鵬（2003）則概括出六種實質選擇權類型，即延遲選擇權、擴張選擇權、緊縮選擇權、轉換選擇權、放棄選擇權和成長選擇權。

另外，根據研究的發展軌跡，實質選擇權可分為：單個實質選擇權、複合實質選擇權、策略實質選擇權和博奕型實質選擇權。

總體來看，筆者概括出了實踐與研究中最為常見的六種實質選擇權類型，即成長選擇權（growth options）、延遲選擇權（option to defer）、階段投資選擇權（time to build option）、擴張選擇權（option to expand）、緊縮選擇權（option to contract）、放棄選擇權（option to abandon）以及轉換選擇權（option to switch）等類型。

三、選擇權定價理論的發展與演變

選擇權定價問題一直以來都是西方學者研究的焦點問題。早期的選擇權定價理論主要有巴舍利耶（Bachelier，1900）提出的歐式買權定價模型，斯普倫克爾（Sprenkle，1962）提出的假定標的資產價格成對數常態分布情形下的買權定價模型，以及薩繆森（Samuelson，1965）提出的考慮選擇權和股票預期報酬率因風險特性的差異而不一致性的選擇權定價模型。直到1973年，布萊克─斯科爾斯選擇權定價模型（Black-Scholes 模型）的出現，才真正得到了選擇權定價的一般式，也正式標幟著選擇權定價理論體系的真正形成。

近年來，隨著選擇權概念的推廣，實質選擇權逐步引起學者的普遍關注，關於實質選擇權的定價問題，成為解決選擇權思想在實物資產領域應用中的關鍵問題。實質選擇權定價模型的思路源於金融選擇權定價的思想，但與之不同的是，實質選擇權由於標的物的複雜性以及實質選擇權可交易性差、資產形態多樣的特點，使實質選擇權定價的方法更為複雜。為選擇合適的定價模型，本書擬從金融選擇權定價模型出發，來討論旅遊景區經營權實質選擇權的定價方法。

（一）關於選擇權定價的理論假設

1. 無套利均衡假設

戴布維格（Dybvig P.H.）和羅斯（Ross S.A.）將套利界定為「保證在某些偶然情況下無須淨投資即可獲取正報酬而沒有負報酬的可能性」。從定義上看，套利主要強調兩點：一是獲得無風險收益；二是自融資策略，即無須自用資本，完全透過貸款融資。而無套利均衡假設則由莫迪利亞尼和米勒首先提出，該假設是從單個經濟體追求利益最大化的假定推導而出的。在「無套利均衡」假設下，金融資產的價格等於其價值，即一個有效的均衡市場中不存在無風險套利機會。

2. 風險中立假設

風險中立是相對於風險偏好和風險厭惡的概念。每個投資者都在風險中立的世界被稱之為風險中立世界（risk neutral world），在這種世界裡，投資者對自己承擔的風險並不要求風險補償，所有證券的預期收益都是無風險利率。需要說明的是，在風險中立假設下得到的衍生物估值，同樣可以應用於非風險中立的世界。儘管投資者在風險偏好方面存在差異，但當套利機會出現時，投資者無論風險偏好如何都會採取套利行為，消除套利機會後的均衡價格與投資者的風險偏好無關。

3. 市場完全性與有效性假設

「市場是完全的」意味著每一種不確定性因素都存在對應市場，所有的不確定因素都可以在市場上交易，這樣的市場就是完全市場。完全市場存在

唯一的均衡點。金融市場如果是完全的，金融資產可以根據風險中立定價原理獲得唯一的價值。有效市場指的是資本市場確定的資本價格能夠充分反映全部訊息。如果金融資產的價格不能夠完全反映市場訊息，那麼金融資產的基本價值與市場價格就會出現差別，這就意味著這個市場存在著套利機會。套利行為使得金融資產的價格與其價值相一致，達到「無套利均衡裝套」即「有效市場狀態」。

（二）早期選擇權定價理論的發展

關於選擇權定價模型，最早可以追溯到 1900 年，被譽為量化金融的奠基者的路易‧巴舍利耶（Louis Bachelier）在其博士論文《投機理論》中首次將機率論運用於股票價格的分析，給出了連續時間、連續變量隨機過程（即布朗運動）的數學表達，並試圖為選擇權定價，其模型為：

$$F = S\Phi\left(\frac{S-X}{\sigma\sqrt{t}}\right) - X\Phi\left(\frac{S-X}{\sigma\sqrt{t}}\right) + \sigma\sqrt{t}\,\varphi\left(\frac{S-X}{\sigma\sqrt{t}}\right)$$

其中，F（v，t）為 t 時刻股票價格為 S 時的選擇權價格，S 表示股票價格，X 表示選擇權的執行價格，σ 為股票價格的波動率，Φ（·）表示標準正態分布函數，φ 為標準正態分布的密度函數。

巴舍利耶是第一個提出選擇權定價理論的學者，開創了選擇權定價理論研究的先河，但由於該模型的假設條件與現實嚴重偏離，在應用上受到了很大限制。1906 年，在其所著的《連續機率理論》一書中，他又提出了包括馬可夫過程在內的幾種隨機過程的數學表達。但是，他的這些理論貢獻當時並未引起其他學者關注。

隨著選擇權理論的不斷發展，到 1960 年代前後，斯普倫克爾（Sprenkle，1962）在假設股票價格服從具有恆定均值和變異數的對數分布，且該分布允許股票價格有正向漂移的前提下，給出了買權的具體計算公式：

$$F = kS\Phi(d_1) - k^*X\Phi(d_2)$$

$d_1 = \dfrac{\ln(kS/X) + 0.5\sigma^2(T-t)}{\sigma\sqrt{T-t}}$ 對選擇權定價模型做了諸多有益的探討，並給出了股票買權的定價公式。其中

$$d_2 = \frac{\ln(kS/X) - 0.5\sigma^2(T-t)}{\sigma\sqrt{T-t}}$$

式中，k 是選擇權到期日股票價格與現期股票價格的比值，k* 為基於市場風險的貼現因子，σ 是股票的預期報酬率。

Sprenkle 選擇權定價模型在表達形式雖然接近 Black-Scholes 選擇權定價模型，但是模型中的 k 和 k* 兩個參數一直沒有合理的可計算結果。由此，薩繆爾森（Samuelson，1965）在此基礎上，考慮了選擇權與股票預期報酬率因風險特性的差異而產生的不一致性，並給出了下式：

$$F = e^{(\alpha-\beta)(T-t)}S\Phi(d_1) - e^{-\beta(T-t)}X\Phi(d_2)$$

$$d_1 = \frac{\ln(kS/X) + 0.5\sigma^2(T-t)}{\sigma\sqrt{T-t}}$$

$$d_2 = \frac{\ln(kS/X) - 0.5\sigma^2(T-t)}{\sigma\sqrt{T-t}}$$

式中，α 和 β 分別表示股票和選擇權的期望收益率，遺憾的是，薩繆爾森同樣未能找到這兩個關鍵參數的合理估計結果。

（三）選擇權定價理論的重大突破——Black-Scholes 模型與二項式定價模型

1. 連續性實質選擇權的定價方法——Black-Scholes 模型（下文稱「B-S 模型」）

到 1973 年，美國經濟學家布萊克（Fischer Black）和休斯（Myron Scholes）發表了具有劃時代意義的論文《選擇權與公司債務定價》（《Option and Corporate Debt Pricing》）。同年，美國經濟學家默頓（Robert Merton）以相近的方法發表了《理性的選擇權定價》，得出了不付紅利股票的歐式買權定價解析模型，即後來的布萊克——休斯模型（B-S）或合稱布萊克——休斯——默頓模型（B-S-M）。

該模型以股票收益服從幾何布朗運動為基本假設，在無套利基礎上建構了包含股票和選擇權的微分方程式，然後在邊界約束條件下求解這個方程式，得到了包含五個變量的相對簡明而清晰的買權定價模型：

$$F = S\,\Phi(d_1) - Xe^{-r(T-t)}\Phi(d_2)$$

$$d_1 = \frac{\ln(S/X) + (r + 0.5\sigma^2)(T-t)}{\sigma\sqrt{T-t}}$$

$$d_2 = \frac{\ln(S/X) + (r - 0.5\sigma^2)(T-t)}{\sigma\sqrt{T-t}} = d_1 - \sigma\sqrt{T-t}$$

其中，S 為標的資產價格，X 為執行價格，T 為到期日，$\Phi(\cdot)$ 是標準正態分布函數。

2. 離散型實質選擇權的定價方法——二項式定價模型

考科斯等（Cox et al.，1985）考慮了股票價格的分布是離散情況下的定價。假設 t=0 時，股票的價格為 S0，到 t=1 時，股票的價格以 q 的機率上升到 μS0，以 1-q 的機率下降到 dS0，假設無風險利率為 r。

由於選擇權在一期以後的價格為：

$$C_u = Max(0, uS - X)$$
$$C_d = Max(0, dS - X)$$

則該二項式模型的選擇權定價公式為：

$$C = \left[\left(\frac{R-d}{u-d} \right) C_u + \left(\frac{u-R}{u-d} \right) C_d \right] / R$$

此外，考科斯等還給出了 n 期歐式買權的定價公式：

$$C = \left[\sum_{j=0}^{n} \frac{n!}{j!(n-j)} \right]$$

對二元樹選擇權定價來說，二元樹分得越細，其評估結果越接近於實際值。特別是當細分期數趨於無窮大，且二元樹中的 u 和 d 趨近於 1 時，標的資產的價格變化將趨向於對數常態分布，即標的資產的波動將由離散趨於連續，從數理上說，無限細分的二元樹模型將等價於標的資產價格連續變化的 B-S 模型了，即 B-S 可說是二元樹模型的特殊形式。

（四）關於 B-S 選擇權定價模型的改進與修正

1. 默頓對 B-S 選擇權定價模型的修正

作為當前應用最為廣泛的選擇權定價模型，Black-Scholes 模型由於其嚴格的假設前提，使其在應用過程中飽受詬病。針對 B-S 模型的改進與修

正也成為後續學者對選擇權定價模型關注的一個主要研究焦點，其中，默頓（Merton，1976）是其中的集大成者。

如默頓（Merton，1976）放寬了 B-S 模型中關於「在選擇權到期之間沒有任何的現金股利支付」這一假定條件，將股票紅利的現金支付納入選擇權定價的理論分析中（如下式）。

$$F = S e^{-q(T-t)} \Phi(d_1) - X e^{-r(T-t)} \Phi(d_2)$$

$$d_1 = \frac{\ln\left(\frac{S}{X}\right) + \left(r - q + \frac{1}{2}\sigma^2\right)(T-t)}{\sigma\sqrt{T-t}}$$

$$d_2 = \frac{\ln\left(\frac{S}{X}\right) + \left(r - q - \frac{1}{2}\sigma^2\right)(T-t)}{\sigma\sqrt{T-t}} = d_1 - \sigma\sqrt{T-t}$$

上式中的 q 即表示股利支付率。模型的修正大大增強了 B-S 模型的適用性，使其不僅適用於股票選擇權的定價，也同樣適用於股指選擇權、外匯選擇權以及期貨選擇權等其他選擇權的定價。

此外，針對「無風險利率在所有的期限內是不變的」這一假設條件，默頓（Merton，1976）對 B-S 模型進行了修正。其定義 B 為在選擇權到期時，支付給選擇權持有者 1 美元的貼現債券的價值，則選擇權定價公式可表示為：

$$F = S\Phi(d_1) - XB\Phi(d_2)$$

$$d_1 = \frac{\ln\left(\frac{S}{X}\right) - \ln(B) + \frac{1}{2}\left(\sigma^2 + \sigma_B^2 - 2\rho\sigma\sigma_B\right)(T-t)}{\sqrt{\left(\sigma^2 + \sigma_B^2 - 2\rho\sigma\sigma_B\right)(T-t)}}$$

$$d_2 = d_1 - \sqrt{\left(\sigma^2 + \sigma_B^2 - 2\rho\sigma\sigma_B\right)(T-t)}$$

其中，B 服從以下擴散方程式：

$$dB = B\mu_B dt + \sigma_B B dW_B$$

ρ 為 dWB 和 dW（威那過程）的相關係數。

同時，默頓（Merton，1976）在 B-S 模型假設股票價格服從布朗分布的基礎上，又加入了跳躍過程，並假設收益跳躍成分代表非系統性風險。

跳躍過程的具體擴散方程式可用下式表示：

$$\frac{dS}{S} = (\mu - \lambda k)\,dt + \sigma dW + dq$$

其中，變異係數 (dW,dq)=0， λ 表示跳躍頻率，k 為平均跳躍幅度占股票價格上升幅度的比重。

這樣求得的選擇權定價模型為：

$$F = \sum_{i=0}^{\infty} \frac{e^{-\lambda' t}}{i!} C_i\left(S, X, t, \sqrt{\sigma^2 + \delta^2 \times \frac{i}{t}}, r\right)$$

其中， $\lambda' = \lambda\,(1 + k)$ ， δ 為無跳躍發生時股票價格的波動率，C 為選擇權的價格。

2. 變異數固定彈性模型

變異數固定彈性模型（Constant Elasticity of Variance Model）由布萊克和休斯（Black & Scholes）於 1976 年首先提出，該模型假設股票的價格服從幾何布朗運動，但是單位時間裡的波動率隨股票價格的變化而變化 ，其擴散方程式表示為：

$$dS = \mu Sdt + \sigma\,(S, t)\,SdW = \mu Sdt + \sigma^* S^\rho dw$$

式子中， σ^* 為常數， $\rho < 1$ ，選擇權定價公式就可表示為：

$$F = S \sum_{n=1}^{\infty} g\,(n, x)\,G\,(n + \lambda, y) - Xe^{-r(T-t)} \sum_{n=1}^{\infty} g\,(n + \lambda, x)\,G\,(n, y)$$

式中：

$$g\,(n, z) = \frac{e^{-z} z^{n-1}}{(n - 1)!}$$

$$\lambda = \frac{1}{2\,(\rho - 1)}$$

$$x = \frac{2\lambda r}{\sigma^{*2}\,(e^{r(T-t)/\lambda} - 1)} S^{1/\lambda} e^{r(T-t)/\lambda}$$

$$y = \frac{2\lambda r}{\sigma^{*2}\,(e^{r(T-t)/\lambda} - 1)} X^{1/\lambda}$$

$$G\,(n, w) = \int_w^{\infty} g\,(n, z)\,dz$$

3. 隨機波動模型

隨機波動模型（Stochastic volatility Model）由赫爾和懷特（Hull & White，1987）首先提出。該模型假設股票價格和波動率均服從幾何布朗運動，並對股票價格的運動作出如下假設：

$$dS = \Phi Sdt + \sigma SdW$$

$$dV = \mu Vdt + \xi Vdz$$

ρ 假定為 dW 和 dz 的相關係數，透過推導可得出選擇權價值公式為：

$$F = \frac{\partial C}{\partial t} + \frac{1}{2}\left[\sigma^2 S^2 \frac{\partial^2 C}{\partial S} + 2\rho\sigma^3 \xi S \frac{\partial^2 C}{\partial S \partial V} + \xi^2 V^2 \frac{\partial^2 C}{\partial V^2}\right] - rC$$

$$= -rS \frac{\partial C}{\partial S} - \mu\sigma^2 \frac{\partial C}{\partial V}$$

在此基礎上，赫爾和懷特（Hull & White，1987）又透過選擇權有效期內的平均波動率給出了選擇權的定價公式：

$$F(S_i, \sigma_i^2) = \int C(\overline{V}) h(\overline{V} \mid \sigma_i^2) d\overline{V}$$

其中：

$$F(\overline{V}) = S t \Phi(d_1) - Xe^{-rT-t}\Phi(d_2)$$

$$d_1 = \frac{\ln\left(\frac{S_0}{X}\right) + \left(r + \frac{\overline{V}}{2}\right)(T - t)}{\sqrt{V(T - t)}}$$

$$d_2 = d_1 - \sqrt{V(T - t)}$$

四、實質選擇權理論的應用及其啟示

（一）實質選擇權的主要應用領域

自實質選擇權產生伊始，其巨大的實踐應用價值就得到各學科、各領域學者的普遍重視，並被廣泛應用於自然資源的開發建設、企業經營決策、風險投資、土地價值評估等領域。

在自然資源投資方面。托里尼奧（Tourinho，1979）首次提出，自然資源可以作為選擇權來理解和評價，他也被認為是實質選擇權理論在自然資源領域應用的先驅。其後，布倫南和施瓦茲（Brennan & Schwartz，

1985）利用實質選擇權理論評價了煤礦業確定暫時關閉和永久放棄的原則，並運用複製組合的方法，演繹了不確定條件下煤礦企業的資產價值問題；帕多克等（Paddock et al.，1988）研究了近海石油儲備租約的實質選擇權價值；倫德和奧克丹爾（Lund & Okdendal，1991）在其所著的 Stochastic Models and Option Values： Applications to Resources, Environment and Investment Problems 系統介紹了自然資源投資中的實質選擇權的一般性理論；默克爾等（Morck et al.，1989）則在分析價格隨機變動的基礎上，分析了森林資源的最佳投資時期；張永峰等（2005）利用實質選擇權的思想，對油氣探勘開發項目進行了經濟評價，並提出了選擇投資開發時機的最優選擇問題。

在研發（Research & Development, R&D）投資領域，科普蘭（Copeland，1990）最早將實質選擇權理論引入研發投資領域，莫里斯等（Morris et al.，1991）認為在選擇研發項目時，在保證預期報酬與成本的前提下，風險較大的項目可以透過靈活性管理獲得最大收益；福克納（Faulkner，1996）認為，研發投資可以作為一項實質選擇權，他系統整理出了選擇權理論在解決研發管理中的若干重要問題與實用方法，並指出在計算該類選擇權價值時，採用決策樹方法更為理想；戴和忠（2000）認為研發項目可看成是一個複合選擇權，並引入了蓋斯克（Geske）模型，進行了具體案例的系統分析；張子剛等（2002）研究了風險投資方案的構造與評估方法，在將其界定為歐式複合選擇權的基礎上，借用實質選擇權定價理論，利用二元樹定價模型演示其價值評估過程。

在企業經營決策層面，蒂莫西（Timothy，1998）認為，將企業策略視為一種實質選擇權對企業可能具有重要的策略意義，因此企業的策略計畫是為了獲得一系列的投資機會，而不是為了一系列的靜態現金流。傑森‧德拉霍（Jason Draho，2002）運用實質選擇權理論研究了股票 IPO 的時機問題；尹和史密斯（Yoon K. C& Stanley Smith，2002）將實質選擇權理論拓展到商業銀行貸款領域，實證研究了銀行的貸款行為與未來不確定性之間的相互關係；齊安甜等（2001）針對傳統評價方法的不足，研究了實質選擇權在企業購併定價中的應用，在建構企業購併價值評估總體框架的基礎上，利用選

擇權定價模型對具有成長選擇權的企業進行了評估；簡志宏等（2002）指出了公司倒閉與破產的不可逆性與不確定性，把公司的破產理解為股東持有的選擇權，並運用實質選擇權方法評估了公司股票與債務的價值。

在土地價值評估領域，蒂曼（Timan，1985）開創了選擇權定價理論在土地定價研究的先河，並首次利用 B-S 模型對未開發土地進行定價；卡波扎和赫爾斯利（Capozza & Helsley，1990）、卡波扎和西克（Capozza & Sick，1994）等在實質選擇權框架下研究了城鄉土地關係問題，研究結果均發現，隨著農村耕地轉換成城鎮用地，其選擇權價值會逐漸增加。奎格（Quigg，1993）首次利用大量經驗數據研究了城市土地開發的等待選擇權定價模型；阿姆拉姆和庫拉提拉（Amram & Kulatilada，1999）運用實質選擇權理論研究了閒置土地的開發問題，並指出等待開發土地的選擇權價值依賴於已開發地產價值的波動率和等待的機會成本，閒置土地的最佳開發時機是等待選擇權曲線和立即開發曲線切點；奧卡里寧和里斯托（Oikarinen & Risto，2006）利用實質選擇權定價模型研究了赫爾辛基土地價格與房屋價格的動態關係。

相較其他實物領域，實質選擇權理論在旅遊領域中的應用進程較為緩慢。近年來，隨著實質選擇權思想的推廣，中國部分學者逐步認識到實質選擇權理論在旅遊研究中的價值，並開展了一些有益的探索。

在旅遊投資決策方面，方世敏和趙爽（2008）在分析了景區項目投資決策方法優化的必要性後，基於旅遊景區項目的投資特徵，提出了旅遊景區項目投資決策的實質選擇權優化思路；王燕（2010）提出，與傳統的投資評價方法相比較，實質選擇權法充分考慮了旅遊投資項目所附帶的選擇權價值，增加了旅遊投資決策的合理性。

在景區經營權層面，閻友兵等（2010）認為景區經營權轉讓是一個複雜的序列性投資項目，具有投資規模大、投資不可逆、營運週期長等特點，適合引入實質選擇權的理念進行分析；其他學者，如羅銘和楊曉霞（2007）、劉立秋和宋占松（2007）、郭淳凡（2011）、王克強等（2013）一些學者，也都探索性地研究了實質選擇權在旅遊領域，尤其是景區投資決策中的應用。

（三）實質選擇權理論在本書研究中的啟示

選擇權是指購買方向賣方支付一定的費用（選擇權費）後，所獲得的在將來某一特定到期日或某一時間內按協定的價格購買或出售一定數量的某種標的資產的權利。投資景區旅遊資源的企業在旅遊景觀的開發過程中，往往出現與政府簽訂了投資合約後，並不一定立刻按照合約積極地進行籌資開發，而只是占有旅遊資源，等待市場機會較有利時再行投資開發。亦即企業在旅遊景區預期報酬下降時擱置投資項目，當旅遊景區預期報酬上升時再對其開發，這就具有了選擇權特性。

要評估其價值，一種較可行的做法是，基於實質選擇權的定價理論與方法，以 Black-Scholes 選擇權模型為基礎，進行符合旅遊景區開發的實質選擇權定價模型的修正與完善，提出一個基於景區旅遊資源開發的景區經營權價值的評價模型。

基於 Black-Scholes 選擇權定價模型的景區投資靈活性價值的簡易評估模型可初步設定為：

$$F = Se^{-yT}N(d_1) - Xe^{-yT}N(d_2)$$
$$d_1 = \frac{\ln(S/X) + (r - y + 0.5\sigma) * T}{\sigma\sqrt{T}}$$
$$d_2 = d_1 - \sigma\sqrt{T}$$

式中，X 為景區旅遊收益價值；S 為景區旅遊開發成本；r 為選擇權期內無風險利率；y 為紅利收益率；T 為經營權期限。

但是，必須指出的是，Black-Scholes 模型在現實項目的普及與應用中，人們發現依據 Black-Scholes 方程式及其擴充方程式來進行實質選擇權定價時，在許多情況下無法得到方程式的解析解。針對這一不足，本書的一個解決方式是透過利用所得的 Black-Scholes 偏微分方程，在給出其二階偏微分方程的邊界條件的基礎上，利用迪克西特和平狄克（Dixit & Pindyck，1994）提出的動態規劃法對景區經營權選擇權模型進行求解。

　　另外，考慮到景區經營資料蒐集的難度較高，而且所能蒐集到的景區經營資料難以達到複合選擇權定價模型對資料完整性的要求，所以，在堅持景區經營權多重實質選擇權特徵的前提下，本書僅考慮了景區經營權的單一選擇權定價問題，計量結果可能不夠精確，與實際情況略有偏差，但在實質層面上不會降低本研究的科學性，其評價結果依然具有相當的參考價值。

▌第二節 相關理論溯源

一、產權理論的溯源及其應用啟示

（一）產權理論的源起與發展

　　作為現代經濟學一個重要基礎理論，產權理論是目前全球經濟理論問題研究焦點之一。作為現代產權理論的奠基者和主要代表，寇斯（Ronald Coase）被西方經濟學家認為是產權理論的創始人。此後，威廉姆森（Williamson）、阿爾欽（Alchian）、德姆塞茨（Demsetz）和諾斯（North）等一批制度經濟學家又進一步研究了產權問題，進而形成了以交易成本為基本概念，以寇斯定理（Coase Theorem）為核心內容，以分析產權制度與經濟效率之間關係為主的較為完整的理論體系。

　　首先，從亞當斯密（Adam Smith）開始到 19 世紀末，對產權的理解主要集中於將其等同於財產權，表現出三個基本研究方向：一是將產權（即財產權）的核心歸結為資產的所有權問題，即產權即是所有權；第二種傾向是將這種「所有權」進一步地理解為「天賦人權」，即平等地獲得排他性的資產權利是歷史永恆的自然，因而法權式的私有權而不是特權式的私有權應成為社會的制度基礎；三是將產權作為制度前提被作為假定存在條件排除在主流的經濟學與傳統的福利經濟學之外，正統理論承認私有產權的重要性，但並不認為經濟學應當重視並分析它。

　　這一窘況直到 20 世紀初才得以緩和，一批制度經濟學家，如制度經濟學派的奈特（Frank Knight）和科蒙斯（Commons J. R.）等學者才正式將產權理論引入經濟學的研究框架。特別是在奈特出版的《風險、不確定性和

利潤》（Risk Uncertainty and Profits）中，提出企業制度運行的基礎是私有產權的界定，企業的運作模式是「資本僱傭勞動」，即由資產所有者取得企業控制權。

其後，1934 年，科蒙斯出版了《制度經濟學》（Institutional Economics）一書，他在書中強調了產權交易的重要性，他認為人與人之間的經濟活動皆緣起於產權交易，而交易規則的制定決定了交易的經濟效率。交易規則的制定或建構的根本條件是要編寫承認私有產權專屬性的法律條文，法律條文對私有產權專屬性的界定越明確，交易規則下的產權交易效率越高。

1937 年，寇斯（Ronald Coase）先後發表了《廠商的性質》（The Nature of Firm）和《社會成本問題》（The Problem of Social Cost）兩篇論文。這兩篇論文中的核心論點後來被人們命名為著名的「寇斯定理」，作為產權經濟學研究的基礎，寇斯定理的核心內容是關於交易費用的論斷。這兩項成果的推出也正式標幟著現代產權理論的形成。特別是在《社會成本問題》一文中，寇斯系統闡釋了產權的經濟功能，指出產權的經濟功能在於克服外在性，降低社會成本，進而在制度上保證資源配置的有效性。寇斯第一定律的思想也在書中被首次提出，即「只要私有產權界定是清晰的，產權交易就可以無成本地實現外部性的內部化，進而達到資源配置的最佳化」。

1970 年代以後，越來越多經濟學家認識到產權理論的理論與應用價值，對產權的研究也開始步入系統研究的正軌，並形成了三種不同的研究分支：

首先是以奧利弗・威廉姆森（Oliver E. Williamson）為代表的交易成本經濟學派。他們認為，市場運行及資源配置有效與否，取決於兩個關鍵因素：一是交易的自由度大小，二是交易成本的高低。1985 年，奧利弗・威廉姆森（Oliver E. Williamson）在其出版的《資本主義經濟制度》（The Economic Institutions of Capitalism）一書中，對交易成本作了更明確的界定，並將交易成本區分為「事先的」和「事後的」兩類。威廉姆森認為，在簽訂契約關係時，交易當事人會對未來的不確定性產生困擾，因此需要事先規定雙方的權利、義務和責任，而明確這些權利、義務和責任是要花費代

價的，這種代價的大小與某種產權結構的事先清晰度有關。其他學者，如張五常等產權理論研究者對寇斯定理的解釋與威廉姆森一致，都屬於交易成本經濟學的解釋。1980 年代以後，交易成本經濟學開始轉向企業組織理論。

其次是以詹姆斯‧布坎南（James Buchanan）為代表的公共選擇學派。該學派由威克塞爾（K. Wicksell）的契約理論發展而來，其學術基礎是一個簡單而又富有爭議的思想，即擔任政府公職的是有理性、自私的人，其行為可透過分析其任期內面臨的各種誘因而得到理解。該學派強調所有權及法律制度對於制定和履行契約的重要作用，而反對關於資源配置的帕雷托法則。布坎南認為，只要權利界區清楚，交易自願，資源配置就必然有效。換而言之，即使權利的初始配置不合理或不公正，只要界區清楚，且產權可自由轉讓，資源配置的有效性便可保證，所以經濟學研究的重心應是產權界區和產權轉讓。

第三個是以舒爾茨（C. Sehultze）為代表的自由競爭派。該學派認為，交易成本經濟學所刻畫的外在性並非是市場機制的唯一缺陷，除此之外還有其他障礙破壞市場交易和資源的有效配置。舒爾茨對寇斯定律的理解，他認為，只要在產權界定上保證完全競爭，資源配置的有效性便能得到充分保證。這就是說，產權界定清楚與完全競爭的市場環境是相互聯繫的，完全競爭離不開產權明確，而產權明確之後還必須在完全競爭的市場條件下，才可以使資源實現有效配置。因此，交易成本經濟學派所推崇的透過減少交易成本來實現資源的最佳配置的看法是無法接受的、荒謬的，因為，透過減少交易費用，如壟斷，會造成資源配置效率遞減，引發糾紛，造成市場失靈。

（二）產權理論的核心概念與分類

1. 產權的概念與核心思想

相較傳統經濟學理論而言，產權理論的起源較晚，發展也並不完善。到目前為止，經濟學中關於產權的界定仍然沒有一個統一、全面而又精確的定義。正如巴澤爾在《產權的經濟分析》一書中所說，「產權這一概念常令經濟學家莫測高深，甚至時而不知所云」。但是，我們依舊可透過對一些經典

定義的整理與歸納，解讀出產權的一些基本經濟含義，在研究時「對產權的內涵各取所需，卻能各得其所」。

產權理論的系統研究源起於國外，當前較具代表性的定義也大多出自國外學者的界定。如諾斯（Douglass C. North）提出：「產權本質上是一種排他性的權利。」《牛津法律大辭典》（The Oxford Companion to Law）中對產權的界定是將產權等同於財產權，並提出「財產權，亦稱財產所有權，是指存在於任何客體之中或之上的完全權利，包括占有權、使用權、出借權、轉讓權、用盡權、消費權和其他與財產有關的權利」。這一界定表現的是人與物的關聯，並認為產權是一組由多項不同子權利構成的一束權利。

菲呂博騰（Furubotn）和配杰維奇（O.Pejovic）在《產權與經濟理論：近期文獻的一個綜述》中給出了產權較為全面的定義，即「產權不是指人與物之間的關係，而是指由物的存在及關於它們的使用所引起的人們之間相互認可的行為關係」，而「產權分配格局具體規定了人們與那些物相關的行為規範，每個人在與他人的交往中都必須遵守這些規範，或者承擔不遵守這些規範的成本。這樣社會中盛行的產權制度便可以被描述為界定每個人在稀缺資源利用方面地位的一組經濟和社會關係」。寇斯也認為，「在市場中交易的東西……是採取確定行動的權利和個人擁有的、由法律體系創立的權利」。

進一步地，菲呂博騰（Furubotn）和瑞切特（Reichelt）指出：產權安排實際上規定了人在與他人交往中必須遵守的與物有關的行為規範，違背這種行為規範的人必須為此付出代價，因而，產權具有價值，它必須以一種為社會所認可的方式強制執行。他們把產權理解為一種經濟性質權利，並且強調產權是一種制度規則，是形成並確認人們對資產權利的方式。

隨著對產權認識的深入，學者對產權有了新的理解。德姆塞茨（Harold Demsetz）提出，「產權是一種社會工具，其重要性在於能幫助一個人形成他與其他人進行交易時的合理預期」，它包括「一個人使其他人受益受損的權利」，同時也是「界定人們如何受益或受損，因而誰必須向誰提供補償以使他修正人們所採取的行動」，產權的一個主要功能是「引導人們實現外部性較大的內部化激勵」。同時，德姆塞茨還提出，「產權交易一旦在市場上

達成，兩組產權就發生了交換。雖然一組產權常附著於一項物品或勞務，但交換物品或勞務的價值卻是由產權的價值決定的」。

《新帕爾格雷夫經濟學大辭典》（The New PalGrave A Dictionary of Economics）中援引的是阿爾欽（Armen A. Alchian）的界定，阿爾欽認為產權是一個社會強制實施的選擇一種經濟品的使用權利。西班牙馬德里大學的 P‧施瓦茨教授進一步表述其具體形式，認為「產權不僅僅是指人們對有形物的所有權，同時還包括人們有權決定行使市場投票方式的權利，行政特許權、履行契約的權利以及專利和著作權」。

英國學者阿貝爾（Abelian）則詳細闡述了產權的基本內容：所有權，即排除他人對所有物的控制權、使用權；管理權，即決定怎樣和由誰來使用所有物的權利；分享收益或承擔負債的權利，即來自於對所有物的使用或管理所產生的收益及成本分享和分攤的權利；對資本的權利，即對所有物的轉讓、使用、改造和毀壞的權利；安全的權利，即免於被剝奪的權利；轉讓權，即所有物遺贈給他人或下一代的權利；禁止有害使用權利的權利；不對其他權利和義務的履行加以時間約束的權利。這些權利也成為現在產權權能的主要權利。

中國學者張五常則以私有產權為考察對象，概括了私有產權的三個基本權利：即私有的使用權、私有的收入享受權以及自由的出讓權。張五常進一步指出，由於產權是包含上述三個權利的權力體系，因此在界定產權時理應從其功能作用加以概括，而不能籠統地將其認定為是所有權。這主要是因為所有權的概念是一種抽象的存在，在經濟學中可有可無，理解所有權也理當將其分解為使用、轉讓和收益的權利，因此，界定產權需要從其具體的功能出發，而不應抽象地去定義。

透過上述的分析，可以看出，作為一種法定的存在，所有權是其他權利的基礎，決定著其他衍生權利的內涵與邊界，一般情況下是一種法律意義上的所有權；為了實現資源的最佳配置，產權所有者可將依附於所有權上的其他衍生產權進行分解，透過產權交易，讓給不同主體來運作。交易過的產權，其本質就不再是人與物之間的關係了，而演變成人與人之間的交易關係，此

時的所有權就被分解成為經濟意義上的產權了。通常，經濟意義上的所有權主要由三個主要權利構成：使用權、收益權以及處置權。本書所研究的景區經營權就是景區旅遊資源所有權分離而衍生出來的，包括使用權、收益權和處置權等權利。

2. 產權的分類

根據產權是否「完整」，產權可分為共有產權、國有產權和私有產權三種。其中，「完整產權」是指產權持有者必須同時具有以下權利：排他的使用權、收入獨享權、自由轉讓權。如果上述權利不能同時擁有，就視產權所有者持有的產權是「殘缺的」。基於上述認識，現行產權可分為以下三種基本形式。

一是共有產權。該產權是指財產在法律上為公共所有，團體的每個成員都能夠分享這些權利，它排除了共同體外部其他主體對共同體內權利的分享。一些人跡罕至、人類活動尚未涉及的部分偏遠地區的資源就屬於共有產權。

二是國有產權。就是指產權歸國家所擁有，由國家及其代理人來行使財產權利。中國大部分自然資源及歷史賦存物的產權基本上都屬於國有產權，所有權歸國家或地方政府所有。

三是私有產權。私有產權就是那些將資源使用權、轉讓權以及收入的收益權透過產權交易的方式界定特定的合格人，使其享有完整的產權。該類產權的關鍵在於，對所有權行使的決策完全是私人做出的。

（三）產權的基本特徵

一是產權的明確性。產權的明確性是實現資源最佳配置、避免利益衝突的一個重要前提。明確的產權，既可以明確產權主體之間的權力、責任、利益，又可以為外部性的內部化創造條件，是產權內部激勵與約束功能得以實現的法律制度基礎。正是由於產權明確性的存在，產權通常會表現出一定的有限性，具體表現為產權主體所擁有的產權界限和產權本身的限度。

二是產權的排他性。排他性一方面有利於產權主體自身權利的保護，另一方面也能夠激勵產權主體尋求最有效的資源配置方式。作為產權交易市場

建立的一個條件，產權的排他性與產權是否界定清晰有著密切關聯。如果產權邊界較為模糊，產權的排他性通常難以區別。從產權排他性的強度來看，國有產權和私有產權的排他性較強，共有產權的排他性最弱。

三是產權的可分離性。可分離性，指的是產權體系中，不同層次的權利可以進行分離，透過產權交易，交由不同產權主體所有。例如，所有權與使用權的分離，就是所有權及其衍生權利之間的分離；此外，由所有權衍生出來的權利還可以繼續分離，如使用權與轉讓權之間的分離。

四是產權的可分割性。與產權可分離性不同的是，產權的可分割性指的是，所有權、經營權等這些單一的權利，可進一步分割成其他權利次體，並且可以分配給不同產權所有。

五是產權的可轉讓性。產權的可轉讓性源於其可分割性與可分離性的特徵。產權可轉讓性，為資源的平等交易與自由轉移提供了必要條件，也為有限資源的最佳配置與資源外部性的內部化提供了可行管道。其可轉讓性有兩層含義：一是產權的永久性轉讓；二是產權部分權利時段性轉讓。

六是產權的穩定性。產權的穩定性是產權主體利益合理預期的保證。一旦產權主體所擁有的權利存在較大的波動性，產權主體的資源開發利用成本就會攀升，進而不利於產權主體合理利益的保證。

（四）產權的主要功能

一是實現外部性的內部化。具體來說，就是透過清楚界定經濟主體的產權，避免產權殘缺，在資源開發過程中，將那些與外部性相關的成本與收益考慮進去，形成合理預期，激發產權主體的積極性，進而實現資源利用外部性的內部化。

二是實現資源的有效配置。由於產權可分離性、可分割性、可轉讓性等特徵的存在，不善於開發或者沒有能力開發資源的產權主體可以透過產權交易，將其所擁有的資源產權轉讓給其他產權主體，透過合理的產權安排，改變資源在產權主體之間的配置，提升資源的使用效率。清楚的產權界定與透

明的產權交易是該功能得以實現的關鍵，產權未界定，邊界就不清楚，產權交易也就不能進行，資源分配也就無法實現。

三是產權的激勵與約束功能。作為一套激勵與約束機制，合理完善的產權制度，能夠清楚界定產權所有者與產權使用者之間的權力、責任、利益關係，可以有效地決定和規範產權主體的行為。對產權所有者來說，為避免資源的過渡性與耗竭性開發，保證資源的永續利用，會透過行使監督職權，約束產權使用者的開發行為；對產權使用者來說，預期經濟收益的實現與保證可以鼓勵其控制資源開發力度，為防止資源品質下降，會自覺掌控資源保護性和恢復性的投資力度。

四是降低未來預期風險的功能。資源市場充滿了各種不確定性，這些無法預知的不確定，增加了產權主體的決策難度，使其無法準確評估預期風險，增加了經濟主體的產權交易費用與經營風險。產權規則的設置以及合理產權制度的建立，可以有效地劃分、界定、調節和保護經濟主體的產權關係，降低經濟主體的不確定性以及未來風險。

（五）關於產權理論的思考

1. 產權理論的理論貢獻

首先，西方正統經濟學將產權納入到經濟學分析，並從產權制度視角分析資源配置的效率問題，是對正統經濟學派的批判。特別是，以寇斯為首的產權經濟學派以及制度經濟學派所提出的，透過調整產權制度來解決外部性的思路，突破了傳統過度依賴國家干預的侷限，促進了近代產權理論向產權經濟學的轉變。

其次，現代產權理論的出現，特別是寇斯定律的提出，在很大程度上削弱了皮古體系的基礎，開創性地創立了交易成本這一分析工具，突出了產權制度對資源開發及市場運作的重要意義，形成以產權為標誌的新制度經濟學，為剖析企業、經濟的外部性、土地合約等問題上創新了理論思路。

再次，現代產權理論的一些新觀點、新思想、新方法豐富了傳統經濟學分析的思路。以往西方的主流經濟學派，傾向於使用複雜的數理經濟模型分

析經濟問題，但是受限於模型的前提假設以及模型所描述的經濟狀態較為理想化，經濟模型的分析結果常常脫離實際，應用性與適用性飽受質疑。注重對經濟問題現實意義分析的產權理論，在一定層面上修正了當前經濟計量模型過度使用的弊端。

最後，產權理論分析的對象日益廣泛，涉及政府、企業、組織及其他經濟參與者；在研究領域方面，既有對環保問題、資源使用問題，還有對公共物品、企業組織的分析，拓寬了經濟學的分析視野，推動了現代經濟學的縱深發展；產權理論重視制度與產權體系的發展演變，從深層揭示了經濟發展的動力、原因和原理，對現代經濟學是一種豐富和發展。

2. 產權理論的應用侷限

雖然產權理論的出現為現代主流經濟學的延伸和發展做出了重要貢獻，但其仍存在一些不足與侷限，主要表現在：一是否定共有產權的存在，贊成全盤私有化。這顯然與現實規律相違背，特別是在公共物品領域，私有化的結果只會讓效率低下。二是現有研究集中在對私有產權制度上，過分強調產權制度的重要性，忽略了科技進步等其他因素對經濟發展的貢獻，顛倒了制度與技術的關係。三是產權理論中的部分概念缺乏實踐性，操作性低，如產權理論中交易費用，其精確的量化度量是難以實現的，大幅地降低了該理論在實踐中的應用價值。

雖然產權理論還有諸多不足與侷限，但是我們認為，一個理論從出現到成熟發展再到現實應用，必然要經過一個漫長曲折的過程，只有透過不斷努力才能逐步完善和改進。產權理論已經成為當前經濟學的重要組成部分，並被主流經濟學家廣泛接受，其理論價值與應用價值是值得我們肯定和認可的。

（六）關於產權理論在景區經營權價值評估研究中的啟示

在中國，旅遊資源屬於國有資產，是所有權屬於政府的壟斷性資源。在壟斷市場條件下，由於缺乏競爭，導致中國景區旅遊資源的利用效率低下，旅遊資源參與價值創造的能力受到限制。在景區未來發展以及旅遊資源最佳

使用的帶動下，中國旅遊景區所有權與經營權分離轉讓開始出現，並且成為中國旅遊景區轉型改革的必經之路。

景區經營權的出讓定價是一個複雜的、具有理論價值與現實意義的系統問題，清楚認識景區經營權的產權架構與產權權能，也是研究該問題的核心與重要前提。為了突破現有研究將景區經營權價值等同於旅遊資源價值或旅遊資產價值的研究侷限，本書探索性地將這一問題歸納為一個特殊產權價值的研究，具體來說，是將景區經營權價值界定為可量化的收益權價值。這一界定的理論依據正是基於景區所有權與經營權的產權分離結果而來。因為景區「兩權分離」中的兩權，即指所有權與經營權，景區所有權屬國家的性質不變，而景區經營權透過合理的有價轉讓，讓渡給景區經營權受讓者。從讓渡的經營權的一束權利來看，主要包括景區管理權、景區收益權以及景區處置權，投資者看重的正是透過經營管理，利用旅遊資源所獲得的景區旅遊收益，即表現為投資者所擁有的收益權。

因此，產權理論的引進為景區經營權的研究，尤其是景區經營權價值內涵的研究，提供了堅實的理論基礎與理論依據。

二、物權理論的溯源及其應用啟示

（一）物權的概念內涵

認識物權的基本概念及其內涵是瞭解物權理論體系的基礎，也是理解物權區別於其他民事權利的顯著特徵的切入點。不同學者從不同的角度對物權的有關概念進行了不同的描述與歸納，總體來看，已有研究對物權的理解可歸納為四類。

一是強調物的直接支配。如，梅仲協（1998）提出：物權者，支配物之權利。李宜深認為：物權者，直接支配物之權利。日本學者淺井清信也認為：物權，乃對一定之物為直接支配之權利。金山正信也指出：物權，乃以對物直接支配為內容之權利。這些學者試圖從人與物的關係來揭示物權的概念本質。

二是強調對物的直接支配與利益享受。如，姚瑞光認為：物權者，直接支配特定物，而享受其利益之權利。日本學者舟橋諄一（1980）提出：物權乃直接支配一定之物之權利，或就一定之物，直接享受其利益之權利。這種學說主要是從人與物的效用關係出發，著重於揭示權利的效用目標。

三是著重於對物的直接支配性與排他性。如，臺灣學者張龍文認為，物權者，直接支配其物，而且有排他性之權利；倪江表表示，物權者，係直接管領特定物，而以具有排他性為原則物權理論之財產權；曹杰提出，物權者，以直接管領有體物而具排他性為原則之財產權。這些學者的觀點主要是從人與人的關係出發，揭示人對物權利的獨立性。

四是著重對物的直接支配、利益享受與排他性。如，鄭玉波指出，物權，乃直接支配標的物，而享受其利益之具有排他性的權利；史尚寬提出，物權者，直接支配一定之物，而享受利益之排他權利。這種學說從各個角度出發，認為物權是對特定物為直接的與排他的支配。

結合已有研究成果及中國民法對物權的界定，本書認為，物權就是權利人依法對特定物享有的直接支配和排他的權利，主要由所有權和他物權構成。

（二）物權的基本特徵

物權的基本特徵，是指物權本身所具有的、區別於其他民事權利的顯著特點，主要用來判別某種權利是否是物權，以及具體屬於何類物權的一項重要概念（謝在全，1999）。具體包括以下幾個明顯特徵：

1. 直接支配性

直接支配性，就是物權人可完全依據自己的意願，對物權標的物進行管理處分，決定對物的使用、收益、處分等事項，實現其權利內容，其他非物權人不得侵害或加以干涉其意志或行為。作為一項民事權利，物權的支配並非絕對的支配，其行使不僅受物之性質及效用的限制，還受到物權內容的制約，不能超越法令限制範圍，是一種法律限度內的直接支配。

2. 排他性

物權的排他性，指的是在同一標的物上，不能同時存在兩個或者多個性質不同的物權。物權排他性的作用在於排他性的享有對物之收益。物權的排他性也是資源有效配置的必要條件，透過在經濟主體間劃分對特定物的排他性，可以造成一定的激勵作用。

3. 可轉讓性

物權的可轉讓性又被稱為物權的可交易性、可流動性，即物權可以作為一種純粹的財產權利在市場上轉移，並在不同經濟主體間進行交易。特別是，由於資源稀缺性的存在，只有有限個體才享有特定物的所有權，若要使物盡其用，就必須將物透過交易的方式，轉移到能最大限度發揮其效能的人手中。在市場經濟條件下，物權的轉讓是非物權人充分利用資源，實現資源保值和增值的重要途徑。

4. 公示性

物權的公示性就是說，物權的變動，即物權的轉移，必須以一種能為各方所認知的方式予以明示，使第三方知道某種權利上已經設置所有權或設定了某種負擔，避免權利不清帶來的經濟損失。因此，為了確保物權秩序的穩定，保證物權交易的安全，物權歸屬的變動均應向社會進行公示。

（三）物權的構成要素

物權構成要素主要有物權主體、物權客體和物權內容等三個要素。

1. 物權主體

物權主體指的是物權的持有者。在中國，根據權利主體性質的不同，物權主體可分為國家、集體、法人和自然人四種。其中，國家物權，是指物權歸國家所有；集體物權，指財產在法律上為集體經濟組織所有；法人和自然人物權，是指物權歸個體法人或自然人所有。

2. 物權客體

物權客體即指物權所指的特定物。從特定物的類別上來說，物權中的「物」可分為不動產與動產。根據中國《擔保法》中的規定，「不動產是指土地以及房屋、林木等地上定著物」，而「動產則是指不動產以外的物」。需要指出的是，動產與不動產在法律意義上存在較大差別。如兩者的權利公示方法不同，不動產物權為登記，動產物權為交付，而且進入市場轉移的用益物權一般只能設定在不動產上，而不得設定在動產上。

3. 物權內容

物權內容指的是物權人能夠享有的權利，即物權主體依法對物權客體行使的具體權利和義務的組合，也稱為物權的權能。具體來看，物權的權能主要包括使用權能、收益權能、處分權能以及占有權能等。

其中，使用權能是依照物的性能和用途對物加以利用的權利。行使物權的使用權能，是實現物的使用價值的手段。一般來說，享有物的使用權能一般也享有物的占有權能。收益權能主要指收取由原物產生出來的新增經濟價值的權能。通常，所有權人可以依據有關法律、合約，在一定時期內讓渡收益權甚至讓渡其全部收益權能。處分權能則指決定財產事實上和法律上的命運的權能，是所有權中最核心的權能，一般情況下，除非是轉移或放棄財產所有權，否則物權主體不可能讓渡全部處分權能。占有權能是所有人對於所有物實際上的占領與控制，是所有權的基礎權能，同時也是物權主體對物行使使用權能的前提。與其他權能類似，占有權也可與所有人分離，由非所有人合法享有占有權能，所有人不能隨意請求返還原物。

在實際生活中，為了更好地發揮物權客體的作用，實現資源的最佳配置，占有權能、使用權能和收益權能以及部分處分權能經常是與所有人分離的。在旅遊景區發展實務中表現為景區經營權的轉讓，即國家無力進行景區旅遊資源開發，在保證景區所有權國有的情況下，出讓景區的經營權。

（四）物權的效力

物權的效力是指法律賦予物權的強制作用力，反映著物權的權能和特性，界定著法律保障物權人對標的物進行支配並排除他人干涉的程度與範圍，集中體現著物權依法成立後所發生的法律效果。

作為近現代物權法中的一個重要問題，各國的物權立法均未對物權的效力做系統、完整的規定。學者們關於物權效力的解釋也存在較多分歧，並形成了諸多不同的學說：「二效力說」（倪江表，1982；錢明星，1998），即物權的優先權效力與物上請求權效力；「三效力說」（姚瑞光，2011），即排他效力、優先效力與追及效力；「四效力說」，即排他效力、優先效力、追及效力以及物權請求權。以上所列舉的物權效力種類共有五種，即支配效力、排他效力、優先效力、追及效力和物上請求權效力。

（五）物權理論的權利體系

根據「權能分離論」，中國建構了一個由所有權、用益物權、擔保物權以及占有等四種物權構成的物權體系。

1. 所有權

根據中國《民法通則》的規定，所有權即指財產所有權，是所有人依法享有之對財產占有、使用、收益與處分的權利。作為一切財產權利的核心，所有權是最典型、最完整的物權，直接關係到社會的根本利益。從所有權形態來看，主要有國家所有權、集體所有權和個人所有權等三種。

2. 他物權理論

他物權是指所有權以外的物權，是權利人依據合約約定或法律規定所享有的、對非自己所有物的占有、使用、收益的權利。相對於所有權，他物權只具有所有權的某些權能，沒有所有人的授權，他物權通常不具有處分權，也不能排他享有。

從他物權的類別上看，他物權由用益物權和擔保物權組成。其中，用益物權，是從所有權中分離出來的他物權，是在他人之物上設定的，以使用和

收益為目的的物權，其設定一般針對不動產。對物的占有是用益物權得以實現的基本前提。擔保物權，又稱物上擔保，是與用益物權相對應的他物權，指的是為確保債權的實現，在債務人或第三人特定的物上所設定的一種物權，從屬於債權。該物權設定的目的，是為了透過保障「債」，來維護中國產品流通秩序，保護公民的合法權益。

3. 占有

占有，指的是占有人對於物有事實上的控制和支配狀態。雖然占有是一種事實狀態，但其仍然具有一定的法律效力，如物上請求權等。與用益物權不同的是，占有的對象物既可以是不動產，也可以是動產。占有的取得行為既可以是法律行為，如基於合約約定而對租賃物的占有，也可以是事實行為，如發現埋藏物等。

根據性質的不同，占有有完全占有和不完全占有、惡意占有和善意占有之分，直接占有和間接占有、合法占有和非法占有之別。不論哪種分類，占有的目的是為了占有事實的保護，確保交易安全。

4. 準物權

準物權的出現源於中國在自然資源（如礦產資源、水資源、漁業資源等）開發過程中，基於行政許可而產生的一組權利群，包括水權、採礦權、養殖權、狩獵權、採伐權、放牧權等。直觀的表述，所謂的準物權，即指依據行政命令而取得的具有物權性質的權利。

關於準物權的研究，有學者認為，準物權是指那些性質和要件相似於物權的財產權；有的學者則將其界定為特別法上的物權，即法人透過行政特別許可，而享有從事某種自然資源開發或作其他特定利用的權利；也有學者認為，準物權是一組性質有別的權利的總稱。從中國目前關於準物權的立法來看，準物權尚未在物權法中被明確，而是將其規定在用益物權中。在立法上，這種籠統的做法顯然不利於中國物權法體系的完善，也沒有考慮到用益物權與準物權在性質與形式上的巨大差異。在實踐中，準物權法律體系的缺失，

也不利於中國自然資源的保護與開發，更沒有兼顧國民經濟持續穩定發展的現實選擇。

（七）物權理論的研究啟示

物權理論對本書的研究啟示，可總結為以下幾點：首先，物權理論在旅遊經營權及其出讓定價中具有較高的理論適用性。從旅遊景區經營權的依託物來看，景區的旅遊資源是一種特殊的自然或人文資源，具有物權理論中物權客體的特徵；從已有研究成果來看，物權理論，尤其是其中關於用益物權及準物權在自然資源經營權理論研究中的應用思路，為本書對景區經營權在物權理論中的權屬定位研究提供了有益的探索性思考。

其次，產權理論的出現為中國景區經營權的轉讓提供了強化的經濟學基礎，也為中國景區經營權的合理轉讓提供了制度保證。從物權理論角度定位景區經營權的權屬基礎，則是廓清景區經營權理論內涵的重要依據，也被部分學者認為是實現中國景區經營權合理和法律轉移的重要法律途徑。

再次，從中國現行的法律法規來看，景區經營權並非是一種法定的權利，缺乏明確的法律權屬定位，這就導致了中國景區經營權轉讓在實踐中常常處在無法可依的脫序狀態。國有資產流失以及經營權受讓人的權益得不到有效保障的現象時有發生。物權理論中關於保障權利人合法利益的法理思想為我們制定景區經營權轉讓過程中各利益主體合理權益訴求的實現，提供了良好的思路借鑑。

最後，對景區經營權權屬性質及其法律權利的廓清，對於推動景區經營權設立、轉移方式的規範化，豐富和完善中國的資源產權體系，特別是對中國景區經營權的專項立法有積極的指導作用和重要的現實意義。

三、價值理論的溯源及其應用啟示

價值理論的選擇是研究景區經營權出讓定價的一個基本立足點和出發點。不同的價值理論在價值內涵、價值來源以及價值構成等問題上的見解存在較大差異，評估所採用的方法也有所不同，評估結果也會因此有所差異。

總體來說，景區經營權出讓定價的價值理論基礎主要包括勞動價值理論，以及以效用價值理論為代表的福利經濟學理論。理論簡述如下。

（一）勞動價值理論

勞動價值理論是中國內外價值理論的主流，其發展始於威廉·配第（William Petty）所提出的勞動價值理論，亞當斯密（Adam Smith）、大衛·李嘉圖（David Ricardo）等學者對其進行了繼承與發展，使其得到了極大的完善與改進，最後由馬克思系統地創立了勞動價值論的理論形態。

1. 古典勞動價值理論

勞動價值理論認為價值的本源來自於其附著的勞動。其基本思想由古典政治經濟學家威廉·配第（1662）在其所著的《賦稅論》中首次明確，並指出商品的價值是由等量的勞動來計量的，商品的價值是由生產商品時所消耗的勞動時間來決定的，其價值的計量應以勞動量為依據，勞動是價值的本源。

配第的價值理論為古典經濟學的建立做出了重要貢獻，但受限於當時的歷史條件，其所提出的價值理論還不完整。

亞當斯密（1773）在其基礎上，以交換價值為切入點，並在《國富論》中系統論述了勞動決定價值的原理。他指出，「任何商品的價值，對擁有它但是不想自己消費，而是要用它來交換其他商品的人來說，等於該商品能使他購得或支配勞動的數量，商品的交換不過是展現在這些商品中的勞動量交換，勞動是衡量商品交換價值的真實尺度」。

亞當斯密對商品價值本源的深入研究，是勞動價值論的一大進步，但是其所提出之價值理論表現出的二元論觀點，受到了大衛·李嘉圖的質疑。在李嘉圖所著的《政治經濟學即賦稅原理》一書中，李嘉圖認為商品的價值大小是由社會必要勞動所決定的，而與實際的個別勞動無關。李嘉圖的價值理論雖然繼承並發展了亞當斯密勞動價值理論的精華，並極大地發展了勞動價值理論，但是他的論述在解釋價值轉化過程中陷入了困境，進而直接催生了馬克思勞動價值論的產生。

2. 馬克思勞動價值理論

馬克思在批判和繼承古典勞動價值論的基礎上，對勞動價值理論進行了革命性的改造，提出了馬克思主義勞動價值理論。馬克思勞動價值理論是目前最徹底、最完備、最科學的勞動價值理論，也是當前政治經濟學的主要理論基礎。

馬克思認為商品具有兩種屬性：使用價值和價值兩種屬性。馬克思首先肯定了商品的使用價值，他認為，商品是一個靠自己屬性來滿足人的各種需要的物，其有用性使物成為使用價值，是商品自然屬性的展現。其價值形成本源主要包括人的具體勞動（創造性的本源）和物質資料（物質性的本源）。而價值則是商品經濟條件下特有的財富形式，表現不同商品主體之間的社會關係，是商品的社會屬性，其形成本源是凝結在商品中的一般的無差別的人類勞動或抽象的人類勞動。同時，作為商品經濟的基本形式，每一種商品的價值不是由其所包含的必要勞動時間所得，而是由其再生產所需要的社會必要勞動時間所決定的，因此，社會必要勞動時間決定了價值量的大小。

進一步地，勞動創造價值是在生產過程進行的，而價值的實現則必須透過市場和流通過程，進而使商品的價值轉化為商品的價格，實現商品本質形態向現象形態的轉化。但馬克思也指出，在商品價值轉化為價格後，「勞動創造價值」這一本源性的規定就會被掩蓋，歪曲地表現為單純資本的投入和自結的果實，具體來說，就是商品的「價值」是由資本、土地、勞動加上各自的收益所決定的。目前，流行於西方經濟學的生產要素價值論，就是基於這一思維邏輯而建立的。

3. 勞動價值理論關於價值的判定與度量

目前，普遍的觀點是認為勞動價值理論關於自然資源價值的判定是缺失的，即，馬克思勞動價值論是否定自然資源具有價值的。根據他的觀點，考察自然資源是否具有價值的關鍵在於自然資源是否凝結了人類勞動，他認為，自然資源並不是人類勞動的產品，不具有價值轉移性，無法形成交換價值。因此，馬克思勞動價值理論認為，天然存在的自然資源由於沒有附屬人類的物化勞動，雖然有用，但卻沒有價值，這就是馬克思所說的：「一個物可以

是使用價值而不是價值」。根據這一思想，如果這些天然存在的自然資源進入市場，參與市場交易，其價值只能等於這些天然存在資源在開發過程中所投入的勞動量。由此，可以看出，在馬克思勞動價值論中的價值界定中，自然資源是不具有價值的，這一觀點也成為了當前「資源無價值論」的主要理論淵源。

那麼自然資源真的是無價值、不可度量的嗎？細酌之下，事實並非如此。

一方面，馬克思雖然堅持自然資源無價值論，但是並不否定沒有價值的東西就不可以有價格，就不能取得商品形式。馬克思就曾指出，東西可能沒有價值，但卻能有形式上的價格。另一方面，隨著人類社會的發展、人口數量的劇增以及生產力水準的大幅提高，人類對資源的需求越來越大，資源變得越來越稀少，資源環境的負荷越來越大，為了滿足人類生存發展的需求，完全依靠自然再生是不可能的。為了維持正常消耗，人類必須在自然資源的再生產過程中追加勞動投入，將自然再生過程與社會再生存過程結合起來。這樣的自然資源也就具有了價值，通常表現為被開發出來的資源產品。這是一種既包含資源本體價值，同時也包含了開發過程中所追加物化勞動的價值，其價值度量可認為是在生產過程中所追加的人類物化勞動。

綜上所述，因其提出具有明顯的時代侷限性，勞動價值論關於價值的判定和認識是缺失的，隨著學者不斷探索和理解的日益深入，勞動價值論仍然能夠為我們分析資源的價值提供堅實的理論基礎，對價值無法完全度量的缺陷也不會影響勞動價值論的科學性價值、理論意義及其歷史性意義。

（二）效用價值理論

1. 效用價值理論的發展

效用價值論是從人對物品效用的心理評價來解釋價值及其形成過程的經濟理論。其源起得益於 17 至 18 世紀資本主義商品交換關係的發展。英國經濟學家巴本在 1960 年最早闡述了效用價值的觀點，他認為，物品的效用決定物品的價值，只有能滿足人的慾望和需求的物品，才能成為有價值的東西。

其後，義大利經濟學家 F·加利亞尼首先提出了主觀效用價值論。他認為，物品價值由效用與物品的稀少性決定，取決於交換當事人對商品效用的估價。

18 世紀以後，隨著工業革命的完成以及社會生產力的快速發展，古典勞動價值論及其理論體系開始建立，並對效用價值論進行了有力的批判。在古典勞動價值論漸成主流的期間，只有英國的羅德戴爾伯爵、法國的薩伊等少數學者，仍然堅持效用價值觀點，但並無過多的理論創新。

1830 年代後，在對抗古典勞動價值論的背景下，邊際效用價值論開始出現。德國經濟學家戈森在 1854 年重申了效用價值論，並提出了著名的「戈森定理」，即慾望或效用遞減定理、邊際效用相等定理與邊際效用平衡定理。戈森定理的出現奠定了邊際效用價值論的理論基礎。其後，英國經濟學家杰文斯在 1871 年提出了「最後效用程度」價值論，奧地利經濟學家門格爾於 1871 年論述了邊際效用遞減的原理，法國經濟學家瓦爾拉斯在 1874 年提出了「稀少性價值論」。至 1870 年代，學者基本完成了效用價值論的理論體系建構。

2. 效用價值論的核心思想與主要觀點

作為福利經濟學的核心理論，效用價值論的理論基礎是邊沁的功利主義，即人的目的是為了使自己獲得最大的幸福。因此，嚴格來說，效用價值論採用的是哲學價值中的價值觀念，強調的是以人的主觀感受來認識價值及其形成過程，反映的是客體對主體功能或效用的滿足關係。

不同於勞動價值論以物化勞動量作為價值判定標準，效用價值論的核心思想是認為物品的價值源於物品的有用性，物品的價值構成在於物品的效用及其稀缺性。其主要觀點表現在：①效用是物品價值的本源，效用的形成以物品稀缺性為條件，稀缺性和效用一起構成了價值形成的充分條件；②物品價值的大小取決於物品為人類帶來的邊際效用；③物品對人的效用會隨著物品使用數量的增加而遞減，即物品的邊際效用遞減規律，同時，只有各種慾望滿足的程度相同，人們從中獲得的總效用才能達到最大，即邊際效用均衡規律；④另外，物品的供給與需求關係決定了物品的效用值，效用大小與物品需求強度成正比，稀缺性和效用性共同決定物品效用的大小。

效用價值論的出現為人類認識物品的價值提供了新的研究視野，但同時也應該看到效用價值論所存在的不足與問題：首先，效用價值論是一種主觀的價值理論，勞動價值論中的物化勞動通常可以明確量化，而效用作為人的一種主觀評價，尚無具體的衡量尺度，無法從數量上精確地對其加以計量，因此，決定價值大小的效用本身是難以確定的，增加了價值量衡量的難度。雖然，學者試圖利用效用序數論規避效用的計量問題，但要對其價值大小進行量化，就必須對效用大小進行客觀計量，這是迴避不了的關鍵。

其次，效用價值論只強調了人對物的效用認識，忽略了長遠或世代問題。例如，人類在衡量資源或環境的價值時，通常是基於當代人的效用感知來判斷的，從某種意義上來說，這是把當代人的效用等值地無限延伸到後世各代，這顯然是不可行、不科學的。

最後，在具體的經濟價值計算的時候，一些資源（如還未發現利用價值的資源，如以前的石油及天然氣以及現在的頁岩油）在現時的效用可能很小，甚至沒有，但是由於人類的短視或者對未來社會發展難以預期，而導致在對這類資源的價值與價格進行核定時，常常低估了其價值，致使買賣價格低廉。

3. 效用價值論下旅遊資源價值的判斷與度量

與勞動價值論的「自然資源無價值」不同的是，效用價值論很容易得出自然資源具有價值的理論。因為，自然資源是人類生產、生活不可或缺的重要要素，大幅地促進了人類社會經濟的發展。資源的使用價值、功能性效用以及資源的稀缺性，共同構成了資源價值形成的充要條件，也是對自然資源進行定價的基本原理和根本準則。

效用價值論下的景區旅遊資源的價值形成，主要取決於：①旅遊資源是否有效用；②旅遊資源是否是稀缺的。根據對旅遊資源的一般性界定，凡能對旅遊者產生吸引力，具備一定旅遊功能的自然存在或人文遺蹟，都可稱為旅遊資源。其核心在於對旅遊者的吸引力，其表現在於滿足遊客的審美愉悅需求，從這點看，旅遊資源對旅遊者無疑是具有效用的。

另外，隨著社會經濟發展，人們的旅遊需求日益增多，旅遊資源存在供給不足等問題。近年來，中國「五一」、「十一」產生的遊客數量激增現象正說明了目前中國旅遊資源的短缺；同時，旅遊資源存在的稀缺性也是旅遊者前往目的地進行獵險探奇的主要動機，也是旅遊業得以興起的一個主要推動力。對於那些世界級的自然／文化遺產地，或者唯一性較高的重點風景名勝區，其資源稀缺性和不可再生性更是突顯無疑。

因而，無論是從旅遊資源對旅遊者的效用來看，還是從旅遊資源的稀缺性來看，旅遊資源都是有價值的，而且旅遊資源的稀缺性越高，對旅遊者的吸引力就越大，旅遊者能得到的效用也就越高，相對的旅遊景區價值也就越高。

（三）關於價值理論的發展與修正

從價值理論的發展沿革來看，在勞動價值論和效用價值論建立的同時，國外學者又發展並創立了稀缺性價值理論、耗竭補償價值理論、地租理論以及其他相關理論，如消費者剩餘理論、希克斯福利計量理論等理論來解釋物品的價值形成及其構成問題，其中具有較大借鑑意義的是馬克思的地租理論；中國學者則在借鑑西方價值理論的同時，將價值理論向多層次的方向拓展，提出了多角度的觀點，產生了一定的學術影響。如黃賢金（1994）提出，自然資源無價值，但資源資本具有一定的社會價值，表現為價格的虛幻性和真實性；楊俊青等（2001）提出，有價格的東西必然有價值，其價值就是資源擁有者所能獲取的經濟收益，因此，資源價值的確定並非由其所包含的勞動所決定，而應根據其所能產生的收益多少來決定。這一思想也正是當前收益法的主要理論依據。此外，學者還提出了勞動價值泛化論、替代價值論、有限資源價值論、均衡價格論、三元價值論等眾多關於資源價值的理論。

學者在發展價值理論的同時，也認識到主流的勞動價值論和效用價值論在應用過程中所存在的不足，具體表現為：效用價值論可以很容易地解釋自然資源的自然價值部分，但是對資源開發過程中產生的價值部分卻缺乏有力的解釋；相反地，勞動價值論不能解釋天然賦予自然資源的價值部分，但是卻為資源開發過程中產生的價值部分提供科學的解釋。有鑑於此，中國學者

試圖在勞動價值論與效用價值論中尋找到一個平衡點，透過對傳統價值論的整合或修正，使其能夠解釋和包容更多中國在實踐發展中遇到的現實問題。

較具代表性的觀點，如李金昌（1992）認為，作為社會經濟發展的物質基礎，自然資源是一種資產財富，是有價值的，其價值取決於它的有用性，其大小決定於它的稀缺性和開發利用程度；自然資源的生產過程，既包括自身的自然再生過程，也包括社會再生過程，即透過人、財、物等社會性投入，保護、再生、更新、增值和累積自然資源。

因此，根據傳統價值論與功效論的觀點，其價值應包括兩個方面：一是自然資源本身的價值，即未經人類勞動參與便天然產生的那部分價值（表現為資源的效用價值），該部分價值可根據地租理論進行量化；二是基於人類勞動投入所產生的價值（表現為資源的勞動價值），該部分價值可根據現行生產價格定價法進行確定。此外，原玉廷（2010）在對傳統價值理論總結的基礎上，提出了複合價值論，即綜合勞動價值論與效用價值論，並提出，商品價值是由兩部分組成，一是商品的生產勞動時間，二是商品稀缺性及其產生的商品效用。

（四）價值理論的應用啟示

價值理論對本書研究的應用啟示主要表現在：首先，對旅遊景區來說，景區經營權出讓的對象物就是旅遊景區所蘊含的旅遊資源，其價值形成的基礎就在於旅遊資源的價值屬性，論述旅遊資源的價值性自然成為深入理解旅遊景區經營權價值內涵的關鍵前提，而價值理論中的效用價值論則為我們認識旅遊資源的價值屬性提供了良好的研究視角與理論基礎。

其次，筆者贊成李金昌（1992）關於自然資源價值構成的觀點，並且認為旅遊資源有著自然資源的一般屬性和特徵，相類似地，旅遊資源的價值由兩部分組成，即旅遊資源本身的價值和基於人類勞動投入所產生的價值。

最後，價值理論為旅遊資源價值評估提供了很好的思路借鑑。具體來說表現為：旅遊資源本身的價值（旅遊學者一般將其稱為遊憩價值）是基於效用價值論的思想提出的，其評價可以參考旅遊資源遊憩價值的評估方法，如

旅遊成本法和條件評估法；景區經營權轉讓背景下的基於人類勞動投入所產生的價值，就是投資者在獲得景區經營權後，對景區進行開發建設所產生的價值，通常就是指景區未來收益，其評估參照以收益還原法為代表的資產類定價方法。

第四章 旅遊景區經營權的理論釋義與內涵認識

　　隨著中國景區經營管理體制的不斷改革，景區旅遊經營權的轉讓、租賃漸成常態，在這過程中，景區經營權轉讓價格的貨幣化估算問題日漸突出，如何量化景區旅遊經營權價值，特別是採用何種方法進行計算，成為了當前學界、業界研討的焦點。

　　遺憾的是，既有文獻關於景區經營權定價的實證案例雖然有所增加，但是關於景區經營權定價的一些基礎性與理論性的問題，卻鮮有學者予以充分的重視。學者們在進行探索時，更常關注其研究結果的實踐應用性，以致許多研究擱置了基礎理論問題，進行問題導向型或結果導向型的研究與探索。

　　作為景區經營權轉讓實踐與理論研究的核心問題，景區經營權及其價值內涵問題，是在系統性全面探討景區經營權定價過程中不可迴避的一個關鍵性、根基性問題，需要我們予以充分的理論闡釋。考慮到旅遊景區經營權產權體系的複雜性及其附屬物——旅遊資源特殊性的存在，僅從產權理論的角度無法對景區經營權的價值內涵進行全面性、系統性刻畫，現有研究基於產權理論單一視野的探索並不足以突顯其重要性。因此，筆者在定義有關概念的基礎上，先在產權理論的框架下闡釋景區經營權的產權權利體系與產權實現路徑；再結合物權理論的思想，從法律權屬的角度，解釋景區經營權合理轉移的權屬基礎；在明確景區經營權的產權屬性與法律屬性的基礎上，融入價值理論，對景區經營權價值的基本概念及內涵本質做深入的解讀，以期為後續景區經營權的定價量化提供必要的理論支持。

▌第一節 旅遊景區經營權的概念內涵

一、旅遊景區

（一）關於旅遊景區的概念釋義

作為地方旅遊發展的核心要素與旅遊吸引物集聚體，旅遊景區在推動地方旅遊業蓬勃發展的過程中發揮了重要作用，旅遊景區發展的好與壞，在極大程度上決定了一個地區旅遊業的發展態勢。

鑒於其在學科體系建構中的重要地位以及在實踐發展過程的標竿作用，旅遊景區及其相關問題得到了學術界的廣泛關注與積極探索。作為旅遊景區研究中的基礎性問題，中國內外學者對於如何定義旅遊景區進行了大量思考，但並未形成一個統一的、廣受認可的定義。

國外關於旅遊景區定義的情況。官方對旅遊景區的定義，一般將其等同於旅遊目的地（Tourism Destination），如英國旅遊局將旅遊景區定義為，一個長期存在的旅遊目的地，其目的在於滿足旅遊者的某種需求；霍洛韋（Holloway，1993）在《Marketing For Tourism》一書中進一步指出，單一旅遊目的地上可能有多個旅遊景區，促成了旅遊目的地的吸引力。

有的學者則從旅遊景區的資源構成角度對其進行定義，如克里斯·庫佩等（Chris Cooper et al，1998）在《Tourism Principle and Practice》一書中的定義是認為，旅遊景區由自然饋贈（包括景觀、氣象及動植物等）與人工建造（歷史文化或人造設施等）兩部分組成。甘恩和圖爾古特（Gunn & Turgut，2002）則從旅遊景區形成的原因，對旅遊景區進行了定義。他們認為，旅遊景區是一個獨具特色的地方，其形成的原因是自然力與人類活動共同作用的結果。還有學者則從經營管理的角度進行定義，如斯沃布魯克（Swarbrooke，2002）在《The Development and Operational of Vistors Attractions》中將旅遊景區定義為，一個具有明確邊界、交通便利的，能吸引遊人在閒暇時做短期觀光遊覽的獨立單位或專門場所，是一個能夠被定義和經營的實體。其他學者，如米德爾頓（Middleton，2011）從旅

遊景區功能出發,將旅遊景區定義為,一個長久的、由專人經營管理的,能為旅遊者提供消遣享受、娛樂受教的地方。

從國外學者對旅遊景區的概念定義中不難看出,雖然學者對旅遊景區的概念認識不同,但都認同旅遊景區的幾個基本屬性,即空間性、經營性與功能性。

中國對旅遊景區的定義情況。其中官方的定義,如在《旅遊景區質量等級的劃分與評定》(GB / T 17775—2003)中,首先明確了旅遊景區的空間性或地域性,強調了其主要功能是旅遊及其相關活動。具體來說,其所定義的旅遊景區,是指具有參觀遊覽、休閒渡假、康樂健身等功能,具備相對應的旅遊服務設施,提供相對應的旅遊服務獨立管理區,主要包括自然保護區、風景名勝區、森林公園、地質公園、旅遊渡假區、寺廟觀堂、文博院館、主題公園、遊樂園、動植物園等各類型旅遊景區。《風景名勝區條例》(2006)中,則將風景名勝區定義為,自然、人文景觀相對集中,具有一定觀賞、文化、科學價值,可供旅遊者進行遊覽、從事科學、文化等活動的區域。

學者關於旅遊景區的定義則更為多樣、寬泛。如彭德成等(2003)認為,旅遊景區是指以景觀為主要吸引物的旅遊活動場所,既是一個俗稱,也是一個總稱,在類型上主要包括風景名勝區、森林公園、自然保護區、文物保護單位、地質公園等。該定義不僅定義了概念,還區分了旅遊景區的類型;其他比較有代表性的定義如下表所示:

表4-1　中國學者關於旅遊景區的代表性定義

作者／年分	概念的具體定義
王德剛／ 2001	旅遊景區是以旅遊資源或一定的景觀、娛樂設施為主體，開展參觀遊覽、娛樂休閒、康體健身、科學考察、文化教育等活動和服務的一切場所和設施。
吳忠君等／ 2003	旅遊景區是指具有吸引遊客前往遊覽的吸引物和明確劃定的區域範圍，能滿足遊客參觀、遊覽、度假、娛樂、求知等旅遊需求，並能提供必要的各種附屬設施和服務的旅遊經營場所。
王昆欣／ 2003	旅遊景區是具有美學、科學和歷史價值的各類自然景觀和人文景觀的地域空間載體。
劉正芳等／ 2006	旅遊景區是由若干共性特徵的旅遊資源與旅遊設施及其他相關條件有機組成的地域綜合體。
李肇榮等／ 2006	旅遊景區是一種空間或地域，在這一空間或地域中，旅遊及其相關活動是其主要功能。有的學者將景物構成和功能、地域特性相結合。
馬勇等／ 2006	旅遊景區是由一系列相對獨立的景點組成，從事商業性經營，滿足旅遊者觀光、休閒、娛樂、科考、探險等多層次精神需求，具有明確的地域邊界，相對獨立的小尺度空間的旅遊地。
鄒統釺／ 2004	旅遊景區是具有吸引物、具有管理機構、經營旅遊休閒活動、具有明確範圍的區域。
王衍用等／ 2007	旅遊景區指具有一定自然和人文景觀，可供人們進行旅遊活動的相對完整的空間環境。其劃分依據主要有固定的地域範圍、特定的遊覽內容、綜合的旅遊服務以及統一的管理機構。
董觀志／ 2007	旅遊景區指具有滿足旅遊者需求的特定功能，空間邊界明確的遊樂活動場所。

續表

作者／年分	概念的具體設定
張凌云／ 2009	旅遊景區以吸引遊客為目的，為遊客提供一種消磨時間或渡假的方式，開發遊客需求，為滿足遊客需求進行管理，並提供相應的設施和服務。
劉德鵬等／ 2012	旅遊景區是對旅遊者具有吸引力的，能夠滿足旅遊者旅遊體驗的、有明確地域範圍的空間綜合體，是一個包含了自然和人文旅遊資源及各種有形或無形服務的地域綜合體。

　　與國外學者一樣，雖然學者對旅遊景區定義的側重點不同，但是都強調了旅遊景區的一個或幾個特徵，呈現交叉且相異的規律。綜合來看，旅遊景區的功能性、空間性、地域性以及經營性是中國內外學者關於旅遊景區概念定義的基本共同點。因此，筆者認為，關於旅遊景區的定義，必須滿足三個基本要求：首先是旅遊景區必須具有吸引力，能滿足遊客的旅遊需求（即功能性），這是旅遊景區得以存在的基本條件；其次，旅遊資源的不可移動性和特色性，決定了旅遊景區的空間性和地域性；最後，旅遊景區得以存在和發展的經濟保障在於其經營性特徵。就上述三個特性（功能性、地域性與空間性、經營性），筆者認為吳忠軍（2003）的觀點比較符合本書關於旅遊景區概念定義的需求。

　　（二）關於旅遊景區的類別定義

　　從《旅遊景區質量等級的劃分與評定》中可以看出，目前中國旅遊景區的類型很多，主要包括風景名勝區①、寺廟觀堂、自然保護區②、主題公園③、森林公園④與地質公園⑤等。對於如何對這些不同類型的旅遊景區進行分類，中國較具代表性的劃分有以下幾種：

　　一種最常見的劃分是依照旅遊景區品質等級進行歸類，按此標準，旅遊景區一般可以劃分為五個等級，即 AAAAA 級景區、AAAA 級景區、AAA 級景區、AA 級景區和 A 級景區，這一劃分也是目前中國旅遊景區等級評價的主要標準之一。依照旅遊景區的資源屬性標準進行劃分，景區可分為自然景區、人文景區、自然人文複合景區以及人造景區等四大類。依照旅遊景區資源等級來劃分，旅遊景區可劃分為世界級旅遊景區，如世界自然遺產、文化遺產和自然文化雙遺產等；國家級風景名勝區、國家公園和國家重點文物保護單位；省級風景名勝區、省級重點文物保護單位和公園；地市級風景區、文物保護單位和公園；縣（市區）級風景區、公園等五類。依照旅遊景區的開發性質來分，旅遊景區可劃分為經濟開發型旅遊景區（如主題公園和旅遊渡假區等），和資源保護型旅遊景區（如自然保護區和人文歷史保護單位等）。

從本書的研究目的和研究對象來看，人造類旅遊景區通常由私人出資建設，產權歸屬較為明確，基本上並不存在經營權轉讓問題。以歷史遺蹟和人文遺產為主體的旅遊景區，其主要功能為科學研究、教育及普世價值，市場化程度通常不會太高，因此也較少涉及經營權轉讓問題。至於那些自然類旅遊景區，其建設週期長、投資費用大，在實際運行中通常需要大量的資金和勞力投入，這就需要招商引資，市場化程度通常較高，經營權轉讓問題較為突出。這點從中國目前旅遊景區經營權的眾多轉讓實踐和案例中也得到充分展現。因此，一般所說之轉讓經營權的旅遊景區，在類型上，多指那些適宜進行開發轉讓的自然類旅遊景區。

二、旅遊景區經營權

（一）關於旅遊景區經營權的主要觀點

對景區經營權進行必要定義，是探討其轉讓及出讓定價的基礎。從已有的定義來看，學術界存在兩種說法，一是旅遊景區經營權，二是旅遊資源經營權。

關於旅遊景區經營權的說法，楊瑞芹等（2004）認為旅遊景區經營權只包含和經營有關的權能內容，是景區所有權的一部分，具體來說，是指某一組織透過合法授權擁有的對景區進行的具有生產經營性質的權利，其內容具體包括占有權、使用權、收益權和部分的支配權。

具體來說，所謂的占有權，並不是據為己有，而是透過合法程序取得經營權後擁有，投資者所獲得的可以排他性的支配有確定範圍的公共旅遊資源，而不允許其他人員或組織同時對同一對象行使有相同權能內容的權利。使用權則是指投資者可對景區進行投資開發，使其能提供遊客遊覽欣賞。收益權是，透過接待客人遊覽而獲取經濟收入的權利。支配權則是指，投資者可適當改變公共旅遊資源的原有面貌，以適合遊人參觀遊覽的權利。

胡敏（2003）提出，經營權與風景欣賞權，是風景名勝資源產權分割後的權利，屬於景區使用權的範疇。從資源使用角度來看，風景名勝區的使用權又可分為生產性使用和消費性使用兩種方式：消費性使用在現實中的表現

為風景欣賞權；具有排他性和可交易性的生產性使用權，生產性經營權在資源所有者代理人手中時，表現為控制權，在經營企業手中時即表現為景區經營權。因此，胡敏（2003）認為，「經營權本質是受讓渡的資源控制權」，是在「合約」約束下的一組權利。這組權利主要包括與資源開發經營相關的占有權（排除其他企業經營的權利）、使用權（利用風景名勝資源進行旅遊經營的權利）、管理權（對資源進行日常維護等）、轉讓權（對開發經營權整體或其中的某些經營權進行轉讓）等。

劉德謙（2003）則將景區經營權定義為景區的一種租賃活動，他指出，目前某些企業透過合約獲得某一旅遊區域的有時段限定之經營權，實質上是中國法律允許的一種租賃活動，這是法律允許的。

關於旅遊資源經營權的說法，較具代表性和系統性的觀點是葉浪對旅遊資源經營權的定義。葉浪（2002）認為，旅遊資源經營權指對旅遊資源一定時期的占有、使用與收益的權利，是一種法律上的財產權利。在範圍上，旅遊資源經營權還有廣義與狹義兩種不同的說法，其中廣義的概念就是景區經營權，旅遊資源經營權則是狹義的定義。其他代表性的觀點，如田開友等（2010）認為，旅遊資源經營權是透過與資源所有者簽訂契約，獲取之對景區自然旅遊資源的占有、使用、收益以及部分處分的權利。

高元衡（2007）則從旅遊資源的功能出發，指出旅遊資源經營權是旅遊功能經營權，其權利僅限於景區旅遊資源所依附的土地，而不包括對其他資源的占有使用等權利。

（二）旅遊景區經營權定義的共識與分歧

從關於概念的基本定義來看，學者在以下層面已達成一定共識：認可景區經營權分離於景區所有權的說法，並贊成景區經營權不等於景區所有權的定義，這一共識否定了早期一些學者關於「經營權轉讓等於所有權轉讓」的說法，為景區經營權的轉讓提供了產權基礎。學者並基本認同景區經營權並非單一權利，而是包括收益權、管理權、使用權等權利在內的一組權利；最後，認可景區經營權的合法性，承認其法律效力。

關於概念定義的分歧，爭議主要集中在，是資源經營權還是景區經營權？本書中，筆者比較認同景區經營權的說法，原因在於：首先，從外延上看，旅遊景區經營權的外延更大，其轉讓不僅包括景區旅遊資源的轉讓，景區經營性、娛樂性項目的轉讓同樣包含在其範圍內，旅遊資源經營權則將轉讓對象限定於景區的旅遊資源，是一種相對狹隘的概念。其次，從部分學者的定義來看，雖然定義的是旅遊資源經營權，但其所指卻是旅遊景區經營權，只是將兩者互相混淆罷了。最後，從中國景區經營權的發展實踐及未來發展趨勢來看，更廣義的景區經營權，更符合中國旅遊景區價值化對旅遊資產的外延要求，也更有助於加快中國旅遊景區更深層次市場化、資本化的進程。

當然，採用旅遊景區經營權的說法並不是完全否定旅遊資源經營權，不論是哪種說法，其經營核心都是景區的旅遊資源，其差異主要表現在經營外延上，在很多情況下，兩者具有較高的通用性。

（三）關於旅遊景區經營權的內涵明晰

透過上述分析，本書將旅遊景區經營權定義為，個人或企業透過合法途徑所獲得的，對旅遊景區一定時期內的占有、使用、收益與部分支配的權利。具體來說，即旅遊景區經營權分離於所有權，是一種財產權利，也是一種具體的產權形式；景區經營權為國家所有，為投資者所受讓，擁有景區資源的使用權和收益權，經營權所有者可透過轉讓金或租金實現其所有權的經濟職能，而受讓人則在法律規定和合約約定的範圍內行使其應有權能。

▌第二節 旅遊景區經營權的產權內涵分析

市場的三大基礎之一是產權。產權是對自由的保障，也是社會秩序的基礎。自 1990 年代，中國首次出現景區經營權轉移的實踐探索，景區的發展及產權對經營效應的影響日益突顯，對旅遊景區的產權狀況進行研究，也被認為是景區經營實踐與理論研究的一個核心問題（黃先開、劉敏，2012）。對景區經營權來說，整理其產權內涵是認識景區經營權轉讓及其價值內涵的重要理論基礎。

一、旅遊景區經營權的產權權能

產權是包括所有權、支配權、使用權、受益權、處置權等幾種基本權能在內的一束權利。這幾種權能在初始狀態下是合一的，但在經濟資源的具體運用過程中卻很可能出現相互分離或分割的狀態（王躍武，2008）。旅遊景區經營權的產生源於景區的兩權分離，景區所有權國有的性質並不改變，景區經營、管理權則由景區經營權受讓方透過支付合理的經營權轉讓價格獲得。其所包含的權利主要有以下三個方面，即景區的收益權、景區的管理權以及景區的處置權。

（一）景區所有權

根據德姆塞茨的觀點，資源產權通常可以分為政府產權、非存在產權、共有產權和私有產權四種。其中，非存在產權，是指由私有產權無法得到滿意控制的產權，如空氣、水、噪音等。從旅遊資源的歸屬性質來看，中國絕大部分旅遊景區及旅遊資源歸國家或集體所有，少部分屬於個人私有，還有部分如民俗風景屬於非存在的產權。根據這一觀點，考慮中國特有的國情，本書將中國旅遊景區的所有權架構分為三個組成部分，即國家所有權、私人所有權和集體所有權。

根據《中華人民共和國憲法》第九條對自然資源所有權的規定，礦藏、水流、森林、山嶺、草原、荒地、潮間帶等自然資源，都歸國家所有，嚴禁任何組織或者個人用任何手段侵占或者破壞。根據《中華人民共和國文物保護法》第五條對文物所有權的規定，中國境內地下、內水和領海中遺存的一切文物，屬於國家所有。因此，依據相關法律，中國絕大部分旅遊景區，特別是自然或人文遺蹟類景區的所有權主體是國家或地方政府。

旅遊景區的私人所有權主要包括兩個方面的內容，一個是個體所有的所有權，一個是企業所有的所有權。依據中國相關法律，私人所有的紀念建築物、古建築和祖傳文物以及依法取得的其他文物，其所有權受法律保護；景區內居民所擁有的自留地、自留林等具有私有產權性質的都可歸屬於個體私人所有權；企業私人所有權主要是指由企業投資形成的主題公園、影視城等

人造類旅遊景區，由於物權性質明顯，產權性質清晰，企業依法享有獨立占有、支配、處分這些人造旅遊資源的權利，屬於企業私人所有權。

旅遊景區的集體所有權，一般表現是旅遊景區內的自然村落或民族社區，以及相對應擁有的宅基地、自耕地等私人建築物、土地及耕作物等。因為根據《憲法》有關規定，「農村和城市郊區的土地，除由法律規定屬於國家所有的以外，屬於集體所有；宅基地和自留地，也屬於集體所有。」但是根據中國《憲法》第十條的規定，這類所有權的性質在特定時期可以變更，如國家為了公共利益的需要，可以依照法律規定對土地實行徵用。但在徵用這些集體產權時，需要對其進行一定的補償，如《風景名勝區條例》中所規定的，「因設立風景名勝區對風景名勝區內的土地、森林等自然資源和房屋等財產的所有權人、使用權人造成損失的，應當依法給予補償」。

（二）景區經營權

旅遊景區，或者說風景名勝區，作為一類特殊的經濟組織，其產權結構與體系與一般的經濟組織相同，都由所有權、使用權、收益權和處置權構成（唐凌，2011）。在中國旅遊景區「兩權分離」的背景下，景區產權結構被拆分為所有權或經營權，其中所有權即為景區的國有性質，經營權的權利構成則由景區使用權、收益權和處置權等組成。

1. 景區收益權

一般而言，資源所有權的存在是以經濟利益和價值增值的實現為主要目的的，其最終表現即為資源的收益權。在市場經濟的背景下，透過所有權與經營權的分離，經營權受讓方可以透過對資源的開發利用，為其帶來利益的滿足與增值。

景區經營權中的收益權，是指景區經營權受讓者透過為遊客提供旅遊休閒服務而得到的獲取旅遊收益的權利。景區經營權受讓者在依法取得景區經營權後，就會利用景區的自然或人文旅遊資源進行旅遊開發，建造必要的旅遊接待服務設施，開展相對應的旅遊產業經營，獲得經營性收益，實現投資利潤，其開發出的旅遊產品收益權理應為其所有，這也正是旅遊景區經營權

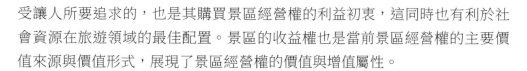

受讓人所要追求的，也是其購買景區經營權的利益初衷，這同時也有利於社會資源在旅遊領域的最佳配置。景區的收益權也是當前景區經營權的主要價值來源與價值形式，展現了景區經營權的價值與增值屬性。

2. 景區管理權

管理權是企業經營管理過程中所擁有的各項權利，主要包括：經營決策權、產品銷售權、人事管理權、資金支配權、物資管理權以及其他經營管理權。管理權一般不具有對物的處分權，只是依據許可從所有權人那裡獲取的占有、使用、收益財產的權利，權利自由度受所有權人限制。

對旅遊景區而言，旅遊景區經營權受讓人在取得景區經營權的同時，即享有對景區旅遊資源進行自主開發利用與管理經營的權利。景區經營權受讓人透過對景區旅遊資源的科學有序管理，一方面可以更好地保護景區的旅遊資源，尤其是那些不可再生的唯一性旅遊資源；另一方面也能使景區經營權受讓人最大可能地發揮景區旅遊資源的賦存與品質優勢，提高景區經營權受讓人的投資經營利潤。

必須指出的是，在中國景區經營權轉讓的實踐中，由於中國對旅遊景區的開發建設具有一定的政策與法規限制，並不是所有的經營權受讓人都可以享有景區的管理權，或者說景區經營權人很難享有景區的充分管理權。具體來說，只有那些屬於整體性經營權轉讓的景區，經營權人享有景區一定的管理權（大多是景區經營者企業內部的管理權），對於部分經營性項目轉讓的景區，或者景區內含有宗廟寺院類的景區，景區經營權人的景區管理權則較為有限。

3. 景區處置權

一般來說，投資者在獲得景區經營權時，可以享有規定範圍內景區旅遊資源的合法處置權，即投資者有權利將旅遊資源進行轉讓、租賃、轉移，歸屬「物權」，是一種排他性權利。但必須說明的是，從一般物權的角度上看，處置權的行使可以消滅所有權，亦可將所有權、使用權和占有權轉移給他人。景區經營權受讓人行使處置權，顯然不符合中國景區管理和現有法規制度。

如果景區投資者對景區旅遊資源及其他資源進行處置或處分，其法治前提將不再是在資源國有的框架下進行的，而是在自由市場背景下所進行的國有資產二次交易，這顯然違背中國現有法律法規。如根據《憲法》第九條的有關規定，任何組織或者個人禁止用任何手段侵占或者破壞自然資源；憲法第十條也規定，「任何組織或者個人不得侵占、買賣或者以其他形式非法轉讓土地」，但土地的使用權可依法轉讓，轉讓後，「一切使用土地的組織和個人必須合理利用土地」。

基於上述分析，筆者提出，從產權權利分離的角度上看，景區「兩權分離」中的所有權並不是單指旅遊資源國有這一單一權利，而是所有權與處置權的權利組合，而景區經營權則是收益權和管理權的權利組合。也正是因為政府擁有景區的處置權，所以當景區投資者出現過度開發、破壞性開發以及其他不合法的經營行為時，地方政府才有權利終止景區經營權轉讓合約，收回景區經營權，並進行國有資產的二次轉讓。

二、旅遊景區經營權的產權路徑

（一）旅遊景區經營權的分離路徑

一般來說，景區經營權的轉讓租賃，是以提高旅遊資源利用效益為目的，以保證旅遊資源所有權人——即國家權益為前提，透過景區經營權的轉讓、租賃等形式，將一定年限內景區的經營權轉讓給經濟個體或法人企業。不難看出，投資者之所以能夠取得景區一定年限內的景區經營權，其基礎條件就在於景區的「兩權分離」（或「三權分離」）。

從景區經營權的產權分離路徑角度來看，景區經營權的獲得表現為產權的可分性。所謂的產權可分性，是指構成產權的各項權利可以透過合理的產權交易行為分屬於不同主體的性質。根據德姆塞茨的觀點，所有權只是一種法定的存在，所有權主體如果希望能從擁有資源中獲取利益，就需要對附屬於所有權上的各項權利進行分解，透過產權交易過程，交給不同的權利主體來運作，以實現最佳的資源配置效率。所以，產權主體若想有效利用資源，就必須對其產權進行必要分割，將產權分離為使用、收益、處分等不同權能。

對旅遊景區的產權來說，投資者是有資金沒資源，而景區所有者是有資源沒資金。透過產權分離，在保證國有權益的前提下，將景區旅遊資源出讓給投資者，供其開發利用，這既增加了旅遊資源配置的靈活性與效率，也有助於提升社會整體福利水準。

隨著中國景區管理體制改革的進一步深入，對旅遊景區進行所有權與經營權適當分離，實現旅遊景區資源的最佳配置，保證旅遊景區的可持續發展，是中國旅遊景區未來發展的大勢所趨。

（二）旅遊景區經營權的實現路徑

產權契約是景區經營權的主要產權實現路徑。產權的核心表現是對產權主體進行行為上的約束，是對產權交易過程中，人與人之間利益關係的明確定義。對「契約」（產權契約）的研究也是產權研究的一個重要核心。羅馬法中將「契約」定義為，由雙方意願一致而產生相互間法律關係的一種約定；《牛津法律大辭典》則將其定義為，兩人或多人之間在相互間設定合法義務而達成的具有法律強制力的協議。透過上述的定義，不難看出，所謂的產權契約，其實質就是產權主體之間就產權權利安排所達成的具有法律效力的具體協議與條款。其目的就在於對這些複雜的產權交易關係進行規範與制度化約定。

作為產權交易過程中產權轉移的具體形式，無論是正式的還是非正式的產權契約，其簽約都是雙方權利的重新分配，其簽訂離不開產權契約的規範。所謂的產權契約規範，其實就是藉助一定的法律程序與手段，明確各主體的產權權益，監督雙方按照事先約定的規範，履行相對應的權利義務，並且協調契約執行過程中所發生的矛盾和衝突。

在旅遊經營權轉移過程中，旅遊景區所有者（一般由地方政府及相關部門行使相應權利）與旅遊投資者簽訂經營權轉讓合約，當事人之間表現的是平等的民事契約關係，彼此依法處於平等地位。旅遊景區經營權是從旅遊景區的資源產權衍生出來的，只有在法律允許的範圍內得到交易雙方認可並透過契約約定後，才能使經營權發生轉移。旅遊景區經營權轉讓之後，雙方簽訂的產權契約是定義雙方權益最重要的依據，是旅遊投資者透過旅遊資源開

發獲取相應收益權的重要法律保證。而且，合理的產權契約在一定層面上可以有效彌補市場失靈，提高旅遊資源配置效率；而定義清楚的產權契約則能夠使某些負外部性在當事人的協商下得到妥善解決。

由此不難看出，產權契約的簽訂是旅遊景區經營權受讓者取得景區經營權的必經途徑，也是景區經營權受讓人合法性地位的重要定義準則。

▌第三節 旅遊景區經營權的物權內涵分析

嚴格來說，景區經營權並非是一種法定的權利，因為至今中國的相關法律法規中也未明確規定景區經營權及其法律權屬。法理上的來源不明也導致了景區經營權轉讓在實踐中常常處在無法可依的脫序狀態，這對規範和引導中國景區經營權轉移實務造成了很大的阻礙。

對景區經營權權屬性質及其法律權利的廓清，對於推動景區經營權設立、轉移方式的規範化，豐富和完善中國的資源產權體系，特別是對中國景區經營權的專項立法，有積極的指導作用與重要的現實意義。更重要的是，從物權理論中定位景區經營權的權屬基礎，也被部分學者認為是廓清景區經營權理論內涵的重要依據，更是實現中國旅遊資源價值化、資產化、資本化的重要法律途徑（周春波、李玲，2015）。

一、旅遊景區經營權物權內涵認識的爭議

（一）關於自然資源經營權物權權屬的認識與爭議

從自然資源經營權的立法構成來看，中國現行的自然資源特許經營權主要包括：礦業權、水權、採伐權、狩獵權、林地、森林、林木使用權、養殖業權、捕撈權、草原使用權以及風景名勝區經營權等。

從現有的觀點來看，自然資源經營權的權屬性質還處於爭鳴階段，但已形成以下幾種典型的觀點：第一種觀點是「特許物權說」，即自然資源經營權屬於特許物權，是指經過行政特別許可而取得開發利用自然資源的權利。該物權的存在是由於自然資源屬於國家所有及資源稀缺而導致的，而行政特

許的主要功能就是在有限資源的條件下，分配稀缺資源，完全靠市場自發調節來配置。

第二種觀點是「用益物權說」，即自然資源經營權不屬於特許物權，應屬普通的用益物權。因為自然資源利用權是私權利，而特許物權既體現私權領域的物權，又體現公權力的特許權，公權與私權集於一體，會導致私權公法化。

第三種觀點「準物權說」，即自然資源經營權權屬於準物權。該物權本質上並不是物權，只是性質類似於物權，法律上把這些權利當作物權來看待，準用民法物權法的規定。

第四種觀點是「準用益物權說」，即自然資源經營權首先定義為物權，但既不屬於特許物權，也不是傳統意義上的用益物權，應屬準用益物權範疇。

（二）關於景區經營權物權權屬的認識與爭議

1. 景區經營權權屬性質的複雜性

一般情況下，景區經營權的實物依託是景區所賦存的旅遊資源，從旅遊資源的自然稟性出發，旅遊資源與其他一般自然資源在技術層面的開發利用活動都包含於三個基本方式，即把自然資源作為基本的開發物質載體，把自然資源作為開發的對象，以及對自然資源的發掘。其中，「把自然資源作為基本的物質載體」，一般是指在土地上建造建築物、構築物等人工建造物，圈定一定的空間，以供人類利用，通常以建設用地使用權、農村宅基地使用權的方式表現；「把自然資源作為開發的對象」，主要指利用土地、水域、海域的自身生產能力，養殖、培育或種植水生動植物，以生產出新的物品，在中國《物權法》上，通常以土地承包經營權等方式表現；「對自然資源的發掘」，一般指對自然資源進行發掘以形成新的資源產品，主要以採礦權、取水權等形式表現。中國現有的物權法中，通常將這三種權利都納入到用益物權體系中。

對景區而言，投資者對旅遊資源的開發通常不是單一地將旅遊資源作為物質載體，也不是簡單地利用旅遊資源自身的生產能力，也不僅僅是「對旅

遊資源的挖掘」，其開發利用通常是多方面的、綜合性的。一方面，景區需要建造一些必要的基礎設施，如為遊客提供住宿的酒店、供遊客停歇的觀光亭、供遊客觀賞的遊覽步道，以及供遊客遊樂的娛樂場所等，表現為投資者對景區土地的使用權；另一方面，由社區居民或受讓企業也可開發景區特色的生態農業觀光價值，把特色經濟林當成特色植物園來培育，把特色家禽養殖園當成特色動物園來經營，開發具有地域特色的旅遊特產，如野生蜂蜜、放山雞、特色乾果等特色旅遊商品，增強景區旅遊的綜合效益；同時，旅遊投資者在獲取景區經營權後，就會利用景區旅遊資源開發新的旅遊產品，形成新的旅遊景觀或旅遊景點，吸引遊客觀光遊覽。

2. 關於景區經營權權屬性質的認識與爭議

鑒於景區經營權所包含的可對景區旅遊資源及其依附物（景區土地）開發利用的多樣性、綜合性的特點，學者從不同角度分析了景區經營權的權屬性質。

如楊瑞芹等（2003）指出，公共旅遊資源經營權實質是民法中的他物權，是一項用益物權，是個體根據法律規定或所有人的意願，對他人財產享有之進行有限支配的物權。張文超（2009）則認為，作為無形財產體系中的一項重要類型，國有旅遊資源經營權是一種財產權、準物權，與傳統經營權相比具有不同特點。

田開友等（2010），在《自然旅遊資源經營權研究》一文中提出，旅遊資源經營權作為私法意義上的一種物權，應該加強保護，政府隨意從經營權受讓人手中收回景區經營權應被限制。因為根據《中華人民共和國物權法》第一百二十條的規定，「用益物權人行使權利，應當遵守法律有關保護和合理開發利用資源的規定。所有權人不得干涉用益物權人行使權利。」

保繼剛和左冰（2012）在明確旅遊吸引物權存在事實的基礎上，提出了旅遊吸引物權確立的必要性與正當性。張瓊和張德淼（2013）則反駁了保繼剛與左冰（2012）一文中的部分觀點，論證了旅遊吸引物權的複雜性與統一立法保護的不合理性，主張透過《合約法》、《旅遊法》等現有法律，解決農村旅遊發展引發的衝突。

兩派學者關於旅遊吸引物立法問題的爭議，也引發了其他學者的積極思考，如辛紀元等（2014）認為，由於學科思維的差異，學者對旅遊吸引物權的認識還不夠，雙方觀點難以令人信服，進而提出從法學角度對旅遊吸引物的表達與實踐進行反思和檢討。其後，梁恩樹（2013）明確指出，旅遊企業或自然人合法取得旅遊資源經營權後，就成為了私法意義上的權利人，其私法性應在物權法的語境下進行解讀。在這一背景下，他從物權法理論的角度出發，透過論證了旅遊資源經營權的權利取得、權利客體、對應義務及權利目標等具體特徵，將旅遊資源經營權定義為一種準物權。

周春波和李玲（2015）提出，法學角度下的旅遊資源經營權可分為兩類：一是用益物權性質的旅遊資源經營權，具體來說就是旅遊用地使用權，該權可依法進行市場轉移；另一個是債權性質的旅遊資源經營權，源於委託、租賃合約，不能進行市場轉移，但可依據國家政策進行質押。

由上述的分析可以看出，既有研究對景區經營權權屬的定義主要有兩種觀點，即「準物權說」和「用益物權說」，但從現有的研究傾向以及實踐的概念應用來看，多數學者與業者偏好景區經營權的「用益物權說」。一方面是因為中國創設用益物權制度的目的，就是為了以用益物權代替所有權進入市場流通，並且根據權利主體或者用途的不同，設置了相對應的權利期限，實現國有資源的保值、增值（林璧屬等，2013）。另一方面則是因為中國現行的法律法規傾向於將自然資源使用權歸屬於用益物權，而旅遊學者普遍認為旅遊資源是一種特殊的自然資源，順此思路，景區經營權，特別是景區旅遊資源經營權理應歸類於用益物權，以便為景區經營權的轉移提供法律基礎。但正如多數學者所認可的，旅遊資源是一種「特殊」的自然資源，這種籠統的歸類顯然沒有展現其「特殊性」，因此需要在其特殊性的角度下，重新審視景區經營權的權屬。

二、旅遊景區經營權的物權內涵認識

（一）景區經營權的準物權屬性

雖然將景區經營權定義為用益物權的論述較多，但卻很少有學者對這一定義做系統細緻的分析，即為什麼景區經營權可被認定為一種用益物權，相反地，有些學者已經對景區經營權的「準物權」特徵進行了一些有益的思考和探索。

在現有景區經營權的權屬研究中，梁恩樹（2013）系統闡述了旅遊資源經營權的「準物權說」；張文超（2009）提出，「國有旅遊資源經營權雖然產生於經營權轉讓協議，但它的性質卻並非單純的請求權，它包括對國有旅遊資源使用與收益的權利，具有類似於物權的性質，屬於一種民法上的準物權」。結合上述兩位學者的觀點，本書擬在論證景區經營權物權特徵的基礎上，闡述景區經營權的準物權屬性。

關於「準物權」，《中華法學大辭典》中將其定義為，「一些國家的民法將準用民法上物權規定的其他財產權稱為準物權。它具有物權的某些法律特徵，其實並非物權。」一般來說，具有如下法律特徵的可稱之為準物權：①由行政許可而得；②客體具有不確定性；③需要承擔較多公法上的義務；④通常不能自由轉讓；⑤通常不以對物的占有為必要；⑥不存在物權的追及效力和優先效力。根據張文超（2009）和梁恩樹（2013）等學者的研究成果，旅遊景區經營權的準物權特徵可概括為以下幾個方面。

首先是，旅遊景區經營權的取得方式具有特殊性，即旅遊企業透過與經營權所有者簽訂合約，以合作開發、承包租賃或競標買斷的方式取得景區經營權，這一過程是在相關法律規範下進行的，展現景區經營權的取得離不開強大的國家意志，即具備前置行政許可的特徵（梁恩樹，2013）。

其次是，景區經營權的權利目的具有特殊性，即受讓企業獲取景區經營權的目的是為了取得對一定區域內的自然或文化旅遊資源進行開發經營的行為資格。這是一種以對國有旅遊資源的使用收益為主要內容的權利，是一種

直接展現財產利益的權利，是一種權利人直接享受經營權利益的權利（張文超，2009）。

三是，景區經營權客體（即景區資源）具有複合性，即景區經營權所作用的對象不是某一區域範圍內的某一種單一類型的旅遊資源，而是該地區內多種旅遊資源相結合的「綜合體」，壯麗的自然風貌與獨具地方特色文化風情的相結合使得景區更具吸引力，也更具旅遊開發價值。

四是，旅遊景區經營權對應義務具有多樣性，即在私法上，景區經營權受讓人承擔著一定的注意義務或對不特定人的不作為義務，在公法上，景區經營權受讓人還須履行必要的社會義務和公法義務，如景區環境資源的保護與可持續發展，以及景區內社區居民的利益共享問題。

五是，景區經營權的權利目標具有多層次性，即經營權受讓權利人具有的經濟利益目標、社會公共利益目標以及環境利益目標，其中經濟利益目標是所有景區經營權受讓者優先考慮的，而景區的公益目標和環境保護目標有時容易被經營權受讓者所忽視，而引發景區旅遊利益糾紛。

最後是，景區經營權的權利目標實現需要若干權利綜合運行，主要包括旅遊景區經營權受讓人的經營管理能力、旅遊行政管理部門履行的旅遊行政治理權力，以及社區居民及社會媒體等享有的針對景區經營權權利人的監督權利。

根據張文超（2009）和梁恩樹（2013）的描述以及上述的景區經營權權屬特徵分析，我們可以分析出，景區經營權，具體來說，是景區旅遊資源經營權具有一定準物權的物權特徵，可被定義為是一種準物權，其所對應的客體是景區的旅遊資源，而不是整個旅遊景區。

（二）景區經營權的用益物權屬性

不難看出，旅遊景區經營權的「準物權說」，在一定程度上明確了旅遊景區經營權的法律屬性，為其存在和發展提供了合法的依據。但思量之下，「準物權說」似乎並沒有完全、準確地概括旅遊景區經營權的本質屬性，在某些方面，景區經營權展現了一定的用益物權特徵。

　　作為民法上固有的一種物權，用益物權，就是以物之使用收益為標的的他物權，是以獲取物之使用價值為目的的一種權利。其主要特徵主要表現在：①用益物權由所有權權能分離所得；②用益物權的客體為確定的不動產；③用益物權無太多公法上的義務；④用益物權可依法自由轉讓；⑤用益物權的行使以對物的占有為必要；⑥用益物權的排他效力與優先效力。對比準物權的特徵，顯然可以發現，景區經營權的「準物權說」顯然存在一些缺陷。

　　首先，從權能的獲取而言，景區經營權的出現是景區產權所有權的可分所得，即「兩權分離」或「三權分離」的結果，這顯然符合用益物權由所有權權能分離所得這一典型特徵。

　　其次，準物權的取得一般需要前置的行政許可程序，如採礦權的取得須得到礦產資源行政管理部門的行政許可，漁業權需要取得漁政部門的行政許可；狩獵權需要得到相關林業行政管理部門的許可。因此，「沒有行政許可，就沒有準物權」（崔建遠，2003）。

　　但從現有的民營資本及其他社會或國有資本參與公有旅遊資源開發與經營的實踐來看，大多是旅遊企業以簽訂合約的方式，以合作開發、整體租賃、部分轉讓或招拍競標的方式取得景區的旅遊資源經營權，嚴格來說，這一過程並沒有嚴格的行政許可前置。從這點看，旅遊景區經營權並不完全具備準物權的特徵，反而具有一定的用益物權特徵。因為用益物權的產生往往由「物」的所有權權能分離而來，而景區旅遊資源的經營權恰恰是中國旅遊景區推行景區「兩權分離」的結果。

　　再次，用益物權在獨立性與可交易性方面，與準物權略有不同。一般而言，準物權的獨立性與可交易性都要弱於用益物權，準物權不能自由轉讓，而用益物權可依法自由轉讓。對景區經營權而言，除某些特定類型景區，如世界遺產、自然保護區、保護性濕地、重點文物保護單位等，其他大部分景區都可以在法律框架下進行整體性或部分性的租賃出讓，此外，景區旅遊資源的折價入股以及打包抵押等方式，也逐漸在旅遊經營管理的實踐中被採用。

　　另外，與準物權客體不確定不同的是，用益物權的客體通常為確定的不動產。對景區經營權而言，其所作用的客體一般即為景區的旅遊資源。在簽

訂的經營權轉讓合約中，雙方也會明確轉讓旅遊資源、旅遊資產及景區的出讓範圍，是典型的確定性不動產。

最後，用益物權與準物權的最大不同在於，用益物權一般以占有為目的，係獲得的在一定範圍內對其所得之物進行使用、收益的權利，該權利大多與土地有關，這也正是周春波和李玲（2015）將景區的用益物權屬性定義為旅遊用地使用權的一個主要原因，「因為旅遊資源的載體是土地，故附著在其上的旅遊資源經營權與土地使用權具有不可分性。」

（三）旅遊景區經營權權屬內涵認識——準用益物權

上述的分析表明，單獨用「準物權」或「用益物權」均不能很好地概括景區經營權的權屬特徵。為了更好地對其雙重屬性進行描述，本書認為用「準用益物權」的概念可以較全面系統地概括景區經營權的內涵權屬。所謂「準」字，其漢語解釋為「程度上不完全夠，但可以作為某類事物看待。」意即景區經營權的某些性質相似於用益物權，但實際上又不是傳統的用益物權，確切地說，是一種具有用益物權特性的準物權。

從準用益物權的權利取得角度來看，該權係對他人之物的一種使用與收益，有「用益」的成分，因而可以歸於用益物權的範疇，其實也正是由於準用益物權具有用益物權的基本屬性，現行物權法才將其納入到用益物權體系。但是，準用益物權本質上又不能完全等同於用益物權，因為它既不是私人之間的一種權利安排，也不是非所有權人與所有權人之間的權利安排，而是一種抽象的所有權人與具體的所有權主體之間的權利安排，而且，準用益物權的公權色彩比較強烈，又具有明顯的準物權特徵。

綜上所述，本書認為用「準用益物權」的概念，能夠在法律歸屬和性質表述上，更好地反映景區經營權的權屬性質。

（四）旅遊景區經營權的物權化闡釋

從產權角度來看，景區經營權是一種財產權利，其核心是旅遊景區或旅遊資源的使用權、收益權和部分處分權，是一組權利束；從物權分析的角度來看，景區經營權又是一種物權，具體來說，是一種準用益物權。但既有關

於景區旅遊資源產權及其制度建構的研究大多忽視了景區旅遊資源產權的物權本質，旅遊景區僅僅實現了旅遊資源的產權化，即旅遊景區經營權轉讓，其物權化進程緩慢。

從中國景區經營權轉讓實踐來看，學界和業界大多是從產權層面來認識和指導景區經營權轉讓。從定義上看，產權更多是一個經濟學的概念，是所有制的核心和主要內容，所有權是產權的核心。

正是基於這一點，部分學者在景區經營權轉讓初期，並不贊成景區經營權轉讓，他們認為，既然所有權是產權的核心，那麼景區經營權轉讓必然會觸及景區及其旅遊資源的所有權屬性變更，進而損害到國家利益。出於景區資源及其產權保護層面的考慮，在當前旅遊投資日益火熱、社會資本大量湧入旅遊景區建設的背景下，國家及地方政府也未能夠鼓勵和支持景區經營權轉讓，景區經營權轉讓在制度層面上備受阻礙。

值得肯定的是，旅遊景區及其資源的產權化，對於景區資源資產的管理具有重要的現實意義。但從景區的發展趨勢來看，單純的旅遊資源產權化已不能滿足未來景區經營權轉讓的要求。現實實踐需要更多的制度與法理支持，這就是旅遊及其資源的物權化，即建立旅遊景區經營權的物權權利制度。

與產權不同的是，物權來源於羅馬法，是一個法律範疇內的概念，是明確主體直接對財產客體所享有的支配權利，是權利人依法對特定的物享有直接支配和排他的權利，包括所有權、用益物權和擔保物權，從範圍上來講，物權包含於產權，是產權的一個核心組成部分。在當前，中國景區行政管理部門大多不支持或禁止景區經營權出讓的一個重要原因，就在於沒有認識到景區經營權的物權內涵，導致了景區經營權轉讓制度在法理上的缺失。

物權作為與債權相對應的一種民事權利，是民法中一種最基本的財產形式，具有強力的法律約束性。實施旅遊景區經營權物權化的重要性就在於，透過法律，使景區經營權的歸屬關係及產權關係發揮應有作用，成為強有力的約束規則，形成合理有效的法律制度安排，維護產權主體的財產權益，增進財產的利用效益，規範轉讓市場秩序。

在物權理論基礎上建立景區產權制度，加快景區經營權的物權化進程，也是完善基本經濟制度的內在要求，是建構旅遊景區資源管理制度的重要基礎，也是支持中國景區經營權轉讓的重要法理基礎，其推廣有利於維護公有財產權，鞏固資源國有主體地位，有利於保護私有財產權，促進各類資本的流動和組合，增強民營企業和投資個體參與景區資源經營管理動力，形成良好的信用基礎與市場秩序，實現旅遊景區產權的有序轉移，保障利益主體的平等法律地位和發展權利。

▌第四節 旅遊景區經營權的價值內涵認識

在對景區經營權價值進行合理定價之前，有必要對景區經營權價值的理論內涵及其本質屬性作必要分析。只有在充分認識和理解景區經營權價值內涵的基礎上，才能幫助我們更好地整理景區經營權定價的邏輯框架，為尋找合適可靠的景區經營權定價方法提供扎實的理論指導與依據，也可為景區經營權的轉移、融資、法律擔保等奠定理論基礎，實現景區的合理轉讓與可持續性開發。

一、旅遊景區經營權價值內涵認識的爭議

關於景區經營權的價值內涵，學術界形成了兩種不同的觀點。

一是資源價值論，該觀點認為景區經營權的價值應展現在景區資源的遊憩價值。如胡北明等（2004）提出，對於完全未開發的旅遊資源的經營權價格，景區經營權價值應由旅遊資源自身的價值評估及旅遊收益狀況來確定；張高勝（2013）以少數民族地區旅遊資源經營權為例，在指出成本法和收益法不足的前提下，提出旅遊成本法是評估景區旅遊資源經營權價值最合適的方法，而旅遊成本法正是景區遊憩價值最常用的評估方法。

二是資產價值論，該觀點認為景區的經營權價值評估屬於資產評估範疇，代表著景區經營性資產的獲利能力，因此景區資產經營價值評估需要認識資產評估的基本思路，即景區經營權價值應等於景區資產的價值，按其實際投入或預期報酬來進行資產評估（劉敏等，2007）；梁玉紅（2012）進一步提

出，在旅遊資源經營權價值評估時，既要考慮已發生的勞動消耗，還應該以租金折現的形式計算資源的稀缺性與壟斷性因素。

對於上述兩種觀點，筆者均不敢苟同。從產權角度來看，景區經營權或旅遊資源經營權，其產生是由景區的產權分離所得，理解其價值內涵理應從其產生的本質根源出發，而不是其發展物（旅遊資產）或附著物（旅遊資源）。

基於上述理由，筆者提出，景區經營權是投資者獲得的一種資源支配權、使用權、收益權和處置權，景區／資源的所有權並不歸投資者所有，所以這是一種特殊的產權形式。景區經營權價值既不是資源價值也不是資產價值，而是一種產權價值，是一種可以被資本化的旅遊景區／旅遊資源經營權。

二、旅遊景區經營權的價值內涵新認識

（一）旅遊景區經營權價值內涵認識之形成前提

中國景區旅遊資源的所有權屬於國家，是一種國有資產，但受資金等各種因素影響，國家不可能對全部旅遊資源進行開發。當國家把旅遊景區所有權的一部分以旅遊資源開發權（tourism resources development right）的形式出讓給企業或投資機構時，景區經營權受讓者就享有對旅遊資源進行使用和開發的權利。與此同時，為了獲得這個「權利」，景區經營權受讓者就必須向旅遊資源所有者（即政府或地方社區）進行補償，並以經營權轉讓價格來表現。

投資者之所以會購買景區一定年限的經營權，原因就在於旅遊資源是有價值的，對景區進行投資開發，投資者不但可以獲得由旅遊資源帶來的經濟收益，還可以透過市場運作使景區資產、旅遊資源和土地資源增值，實現投資者和當地政府及社區預期報酬的最大化。因此，「旅遊資源是有價值的」是景區經營權價值產生的前提，也是景區經營權價值的本質來源，即投資者在獲得景區經營權之後，就會利用旅遊資源進行旅遊產品開發和旅遊項目建設，以獲取旅遊收益。

一般情況下，景區旅遊資源的品質和賦存越好，景區遊憩價值也就越高；遊憩價值高意味著景區的遊客吸引力潛力越大，景區收益也會越高，經營權價值也就越高。

需要指出的是，雖然景區經營權的價值產生需要依託於旅遊資源，但旅遊資源和景區經營權卻是兩種性質和價值構成完全不同的資產，景區經營權價值並不等同於旅遊資源的價值。旅遊資源價值（或稱景區的遊憩價值）是客觀存在的，是自然或社會的既有賦存。旅遊資源資產之所以有價值，原因在於它具有形成經濟資源的功能與屬性，也就是對人類社會具有使用價值和物質效用的特性。根據馬克思的勞動價值論，旅遊資源的價值產生來源於人類認識、探勘、發現、保護和開發利用旅遊資源付出的勞動，展現的是凝結於旅遊資源上的人類勞動的價值和「潛在社會價值」（亦即旅遊資源的獨特性和稀缺性），其市場化價格是透過開發景區旅遊資源的總投入和景區旅遊總收益來實現。作為兩種不同的資產，景區旅遊資源與經營權價值的影響因素和產權歸屬是不同的。具體如表 4-2 所示。

表4-2　景區經營權價值與景區旅遊資源價值的區別

資產類別	景區旅遊資源	景區經營權
價值影響因素	1.旅遊資源稟賦（觀賞價值、文化價值、科學價值等）；2.旅遊資源蘊藏量及豐富度；3.區域經濟地理因素（如區位條件、可進入性等）；4.區域社會人文因素等（如文化差異、需求和稀缺程度等）	1.景區現有旅遊收益；2.景區投資開發成本；3.景區投資機會成本；4.市場利率；5.景區未來投資開發前景及空間等。
產權內容	占有、開發利用、收益和處分權。	收費權、感理權、使用權。
產權歸屬	國家、地方政府或社區。	景區所有權歸國國家所有，景區經營權歸投資者。
利益主體	地方政府及其他行政管理部門、社區及居民。	景區經營權受讓者為主要利益分配主體。

（二）旅遊景區經營權的價值內涵再認識

對投資者來說，景區經營權的價值展現就是「權」的價值，是景區經營權持有者在國家規定的景區範圍內利用旅遊資源，獲得景區旅遊產品開發的權利。當然，國家轉讓景區經營權不是將旅遊資源賣給旅遊投資者，而是在一定時間段內放棄開發該旅遊資源的權利，旅遊資源所有權屬於國家的本質沒有改變，受讓企業獲得的僅僅是在法律允許範圍內的旅遊資源的開發權利，並且該權利會隨著經營權轉讓年限的增長而遞減，當經營權轉讓年限到期，這種權利也就消失了。那麼這種「權」是否是有價值的？如果有，則其價值又是如何展現的呢？

菲呂博騰和瑞切特的理論很好地回答了這些疑問。根據兩位學者的觀點，產權安排實際上規定了人在與他人交往中必須遵守的與物有關的行為規範，違背這種行為規範的人必須為此付出代價，因而，產權是具有價值的。對景區經營權而言，可以從兩個層面來理解：從國家的層面上看，該「權」的價值主要是透過獲得經營權轉讓費和資源補償費來表現，即國家放棄景區一定年限內的旅遊資源開發權後，能得到相對應的合理補償；從投資者的層面上看，其價值則透過利用景區經營權利在未來所獲得的期望淨收益來展現。

另一個值得思考的問題是，景區旅遊資源的產權是多種子產權的組合，那麼哪一種產權決定著其價值大小呢？

根據前述分析，景區經營權是景區產權分離的結果。對景區經營權來說，其所包含的一束權利主要是景區的收益權與管理權，具體來說，是投資者在一定期限中持有的景區旅遊資源的使用權、收益權。該權利的獲得是投資者以一次性或分期的方式支付一定經營年限內景區未來預期資本總額的現值，是旅遊資源所有權在經濟上的實現形式。所以，旅遊景區經營權價值是投資者在一定期限中持有景區旅遊資源的管理權和收益權所形成的一種資本化價值，對景區經營權價值評估的實質是定價景區旅遊資源開發「權利」的價值，具體來說是其中「收益權」的價值。因為，不論是使用權還是管理權，其作用都是透過旅遊資源開發實現景區資源價值的增值，透過收益權獲得的旅遊收益是其具體的市場價值展現。

　　基於上述分析，我們認為，旅遊景區經營權價值評估是以景區旅遊資源品質與賦存為核心，以景區經營權的合理轉讓為目的，運用科學方法對景區未來所獲得的期望淨收益進行評定和估算的，其本質是對景區在某一時段內景區收益權的價值現值進行的資本化估算。

第五章 旅遊景區經營權的評估邏輯與定價新思路

　　景區經營權轉讓是中國景區經營管理最主要的方式之一，其實踐對擴大景區經營規模、改善景區生態環境、促進旅遊資源保護、增加地方財政收入發揮舉足輕重的作用（林璧屬等，2013）。但在現行的景區經營權轉讓實務中，由於景區經營權出讓定價環節的缺失，造成了國有資產流失和保護開發資金不均衡等嚴重後果。本章內容主要是明確景區經營權定價重要性及其現實困境，辨別景區經營權在定價過程中存在的特殊性，透過對已有定價評估方法的系統整理與總結，揭示現有評估方法存在的不足缺陷，進而提出景區經營權定價的實質選擇權新思路。

▍第一節 旅遊景區經營權定價的意義與困境

一、景區經營權定價的實踐意義

　　景區經營權定價無論是在景區旅遊資源的開發與保護方面，還是在景區旅遊資源的資產化價值管理方面都具有重要的意義。其重要性主要表現在：

　　（一）透過旅遊景區經營權定價，可以將景區資源及資產價值化，有助於將旅遊資源納入國民經濟核算體系，為旅遊景區的資源開發與生態保護提供一個必要的量化依據，為區域旅遊的持續發展與景區旅遊資源的資產化管理提供堅實的理論基礎。

　　（二）旅遊景區經營權定價的結果可為景區旅遊資源開發及旅遊資源資產化管理中的資產度量問題提供價值評價尺度，有利於地方政府或受讓企業開展融資業務，加大旅遊招商引資力度，保證旅遊景區開發的資金來源，促進旅遊資源的可持續性開發。另外，隨著景區經營權轉讓外延的擴大，景區的租賃、質押現象日益普遍，景區經營權的價值量化結果，可以為景區或投資者銀行抵押貸款或發行股票等社會融資提供可靠的價值依據。

（三）景區經營權的定價還有利於旅遊景區資源開發及經營管理過程中的產權明晰，有利於解決景區經營管理中所出現的權力、責任、利益不對等的弊端，使旅遊資源的有償使用以及資源補償機制有效實施，同時轉讓價格的合理量化也有助於保障利益群體在收益分配中的公平與公正，保證利益相關者利益訴求的實現，使旅遊景區開發的效益社會化、公平化、市場化、均衡化，保證旅遊資源的開發、利用和保護走上良性循環發展的軌道。

（四）景區經營權的合理定價還有助於促進景區旅遊資源的有序、合理開發，加快旅遊資源走向市場化的進程，利用市場平衡機制來優化景區資源的最佳配置。其定價評估結果也可以為景區資源開發與保護之間的矛盾協調提供量化憑據，把景區旅遊資源與遊憩環境的損耗納入旅遊開發的成本——收益系統中，以內在化景區開發利用的環境成本，促進旅遊景區的可持續發展。

（五）有利於旅遊經營績效的清晰清算，幫助各利益相關者即時瞭解景區的旅遊經營狀況，以便進行相應的決策調整。同時，對旅遊景區經營權進行定價核算還有利於旅遊資產納稅和國有資產的保值、增值。有利於景區資源產權關係變動時，旅遊資產的重新計算，保護旅遊投資者的合法利益。

二、旅遊景區經營權定價的基本原則

（一）明確經營權出讓主體

景區經營權出讓主體的確認是保證國有資產完整性的重要一環。按照現行法律的規定，中國旅遊資源絕大部分都是屬於國家所有，各級地方政府作為國有資產的「代理人」，承擔著旅遊資源的所有權、管理權和經營權。在景區管理體制下，有必要明確不同等級、不同屬性的旅遊資源經營權的出讓主體。

在實踐中，可行的管理辦法是實行「國家審批，兩級管理，地方協商」，具體來說，就是國家級重點旅遊資源由中央政府管理部門審批出讓；省自治區級旅遊資源由省自治區級政府部門實施審批出讓與出讓管理；市縣級旅遊

資源則由市縣級政府實施出讓管理；對鄉鎮級旅遊資源則由地方社區與地方政府協商出讓管理。

（二）確定經營權出讓客體

確定景區經營權出讓客體，即明確旅遊資源資產的評估範圍。對景區經營權來說，有時出讓的僅僅是景區的旅遊資源經營權，有的出讓則是景區現存所有資產與資源的出讓。通常，作為旅遊景區配套設施，在旅遊景區內獨立核算的酒店、餐館、商城等，一般也不宜列入這個景區經營權價值評估範圍內。一方面是這些經營性設施大多自負盈虧，若須進行評估，按照一般資產評估的方法即可；另一方面，這些經營性設施在經營權轉讓後通常主體不會變更，即使變更，經營權到期，其資產仍舊歸屬於景區所有者。

（三）建立經營權定價評估體系

旅遊景區經營權的價值及轉讓價格的確定，不同於礦產資源、土地資源、森林資源等單一形式的自然資源，實踐中難以以單位價格的形式確定其價格。合理的思路是透過景區旅遊經濟價值的層級結構分析，釐清景區旅遊經營權價值與景區遊憩價值、環境價值和市場價值之間的相互層級結構關係，實現對旅遊景區經營權價值系統構成，以及與景區其他價值體系的內在相互關係的準確把握，透過建構景區經營權價值評估模型，打造具有一定通用性的景區經營權價值的定價評估體系。

（四）規範統一經營權出讓程序

按照統一、透明和可預見的要求，建立省、市兩級旅遊景區經營權出讓市場，制定全國統一的出讓程序和經營權爭議的處理辦法，透過旅遊景區經營權的公開、公正、公平交易，以反映市場供需和資源稀缺程度的市場價格形式，實現國有資源的最佳化配置。

（五）嚴格保障相關法律法規具體實施

旅遊景區經營權的轉讓，是中國未來旅遊業及旅遊景區發展的必然趨勢。關於景區經營權是否應該出讓的爭議已基本達成有效共識，即在合理範圍內有序出讓景區經營權。旅遊景區經營權透過市場出讓，可實現旅遊景區經營

的企業化，實現景區旅遊資源由資產化向資本化的過渡。因此，要確保旅遊資源的完整和可持續發展，既需要大膽穩妥的探索，更需要制定嚴格規範的法律法規予以保障，保證景區經營權的出讓前後能達到對各方利益主體的有效監管。

三、景區經營權定價的現實困境

（一）分散的政府制定價格

在市場經濟條件下，出於價格水平穩定及國民經濟計畫的需要，政府定價只侷限於那些少數具有稀缺性、壟斷性、公益性的關係國計民生的重要資源或商品，其定價依據仍是商品的價值。在旅遊景區經營權定價中，其行為主體主要是分散的地方政府，定價主要依據現有旅遊資源低水準開發下所實現的旅遊收益及轉讓年限，定價過程沒有充分兼顧旅遊資源未來的開發潛力。

在地方財政的巨大壓力和一哄而上急於出讓經營權的競爭背景下，為加快地方旅遊業的發展，提高政府業績，地方政府在景區經營權出讓定價過程中，迫切希望透過外部資金的引進發展，壯大地方旅遊業。為了吸引外來資金，在轉讓初期，地方政府也會給予投資者一定的政策優惠，如漠視投資者借用旅遊土地開發房地產，過分壓低旅遊資源的開發條件係數、旅遊需求市場係數等關鍵性評估指標，嚴重低估最終形成的經營權出讓價格。

（二）非市場化的交易形式

景區經營權非市場化的交易形式，指的是各級政府與投資企業或個人之間是以「點對點」式的談判方式，或者是政府對若干企業的招標形式進行景區經營權轉讓的，其交易形式實質是一種非市場化運作方式。這顯然有違統一、透明和可預期的市場交易準則。這種背離自由市場選擇的運作方式，不利於尋找到合格景區經營權受讓主體，也使得缺乏體制背景的民營資本難以進入景區經營，景區國有化、國營化的現況依舊難以改變。

（三）產權的不確定性導致投資信心不足

景區旅遊資源所包含的內容豐富、多樣，在利用開發過程中，與其他諸如土地資源、水資源、氣候資源、森林資源等自然資源難以分離，致使旅遊景區經營權出受讓雙方的權利義務事實上難以準確界定，產權邊界難以界定清晰。而且，現行「點對點」式的產權交易方式，包含了太強的體制因素和濃厚的感情因素，使買賣雙方利益難以得到全面的確定，導致投資者缺乏投資信心。

（四）定價方法的缺陷導致轉讓價格被低估

在中國景區經營權轉讓實務中，一般以旅遊景區未來的預期報酬作為經營權出讓定價的依據，並基本形成了以收益還原法為主的景區經營權出讓定價的評估方法。但在實際的研究過程中，即便是這種比較公認的方法，評估結果也容易出現巨大的差異。如 2011 年，在對《連城縣冠豸山風景區合作經營合約》項目的資產評估中，政府與企業的評估結果出現了巨大的差異，其中政府評估的特許經營權以及新增投入的固定資產評估值為 1.72 億元，而企業給出的評估值卻為 3.78 億元，其原因就在於該方法在確定未來現金流的貼現率時存在的主觀性。

該方法在確定景區經營權出讓定價方面的一個重要缺陷，在於沒有把投資者在經營管理上的柔性或靈活性投資為景區收益帶來的可能變化考慮在內，評估值也不能反映景區旅遊資源的遊憩價值與經營權價值的聯動關係，因此容易造成評估結果的被低估，導致國有資產流失。

第二節 旅遊景區經營權定價的評估方法

選擇合適的評估方法是實現旅遊景區經營權定價的關鍵。經過學者多年的不斷研究，旅遊景區經營權定價的方法體系正在形成，並產生了一系列的評估方法，主要是以收益還原法、折現現金流量法、權益收益法為代表的收益途徑評估法，以條件評估法、旅遊成本法為代表的市場途徑評估法，以及以重置成本法為代表的成本途徑法。不同的定價方法有著不同的應用範疇，

鑒於旅遊景區經營權價值及其定價的特殊性及其關聯價值的複雜性，對各種方法進行系統整理並對其適宜性及缺陷性做出客觀的評價，就顯得尤為重要了。

一、旅遊景區經營權定價的主要方法

從景區經營權的學術研究與應用實踐來看，其評估方法與旅遊景區遊憩價值評估方法之間有著密不可分的關聯性，兩種類型的定價方法存在許多相通之處，一些定價方法既能用於景區遊憩價值的評估，也被用於景區經營權的定價核算中，兩者皆屬於旅遊景區經濟價值評估的範疇。

總體來看，其評估方法主要可分為三大類：收益途徑下的定價方法，主要以淨現金流量法、收益還原法和收益權益法為主；市場途徑下的定價方法，主要以旅遊成本法和條件評估法為主；成本途徑下的定價，一般即指重置成本法。各方法的簡述如下。

（一）收益途徑下的定價方法

收益途徑下的定價方法一般是以預期原理為基礎，是基於市場參與者對估價對象未來所能帶來的收益或者能夠帶來的滿足、樂趣等的預期（中國房地產估價師與經紀人學會，2007）。該類評估方法主要包括：現金流量折現法（Discounted Cash Flow，DCF）、收益還原法（Income Capitalization Method，ICM）以及收益權益法（Simplified Income Method，SIM）等三種常見的方法。

1. 現金流量折現法

（1）現金流量折現法的基本原理

現金流量折現法（DCF）是對企業未來的現金流量進行預測，透過折現率的合理選擇，將未來現金流量折現的一種方法。

基於 DCF 的廣泛應用性，該方法被大部分資本運作文獻認為是最科學、最成熟的資產評估方法。對旅遊景區而言，DCF 法應用的基本原理是將旅遊景區視為一個現金流量項目系統，從項目系統角度來看，項目系統對外流出、

流入的一切貨幣稱為現金流量。同一時段內的現金流入量和現金流出量的差額為淨現金流量，投資者在獲得旅遊景區的經營權之後，其收益表現就是該淨現金流量現值的加總，也就是該旅遊景區的經營權價值。基本計算模型可表達為：

$$V = \sum_{i=1}^{n} \frac{(CI - CO)_t}{(1 + r)^t} = \sum_{i=1}^{n} \frac{CF_t}{(1 + r)^t}$$

式中：V 表示旅遊景區的經營權價值；CI 表示旅遊景區現金流入量，CO 表示旅遊景區現金流出量，CFt 表示旅遊景區在第 t 年產生的現金流；n 表示景區經營的有效年限；r 為包含了預期現金流量風險的折現率。

（2）現金流量折現法的評估參數與評估步驟

對 DCF 法而言，其在評估景區經營權價值的過程中所涉及的參數主要包括：①現金流入性指標：旅遊景區門票收入、固定資產殘餘值、回收流動資金等。②現金流山性指標：旅遊景區固定資產投資、更新改造資金、流動資金、經營成本以及稅費等。③其他評估指標：如開發建設年限、有效經營年限、折現率等。

DCF 模型的基本評估步驟則可概括為：

A：現金流入量 CI(+)

門票收入

回收固定資產殘餘值

回收流動資金

B：現金流出量 CO(-)

景區經營成本

景區固定資產投資

景點更新改造資金

流動資金

相關稅費

C：淨現金流量 (C=A-B)

D：折現率

E：淨現金流量現值 (E=C×D)

F：景區經營權價值 (F=E)

2. 收益還原法

（1）收益還原法的基本原理

收益還原法（Income Capitalization Method，ICM），又被稱為收益現值法。其基本思想，是將待估對象未來每年的預期純收益，以一定的還原利率統一折算到估價期日。收益還原法是建立在貨幣具有時間價值的觀念上的，對有收益性質資產的評估，其測算出的價格通常被稱為收益價格。近年來，收益還原法以其充分的理論依據及簡便的計算操作，在實踐中被大量應用於土地估價、房地產市值評估以及礦產資源價值評估等領域。隨著旅遊景區經營權、景區經營權整體轉讓或租賃以及旅遊房地產市場化運作等現象出現，收益還原法開始被引用到旅遊地價值的評估上，並成為了目前中國在實踐中確定景區經營權轉讓價格的一個重要手段。

（2）收益還原法的評估思路與評估實施

由此，收益還原法在景區經營權價值評估中的應用思路即可概括為：在對旅遊景區資源環境、開發條件、客源市場等要素綜合評價的基礎上，對旅遊景區未來預期報酬做出經濟上的評估，以確定旅遊景區經營價值的大概貨幣量。其基本計算模型可表達為：

$$V = \sum_{t=1}^{n} \frac{W_t}{(1+r)^t}$$

其中，V 表示旅遊景區經營權價值；Wt 表示景區在第 t 年產生的純收益；n 表示景區的有效獲利年限；r 為預期報酬的折現率。

收益還原法的評估過程可概括為：①蒐集旅遊景區與收益、費用相關的資料與數據，如景區門票收入、景區經營成本、管理費用、相關稅費等；②對評估對象未來的預期報酬進行預測；③選擇合適的還原利率或資本化率；④進行收益還原法公式計算；⑤求得收益現值；⑥確定景區經營權價值。由此可以看出，收益還原法精確評估的關鍵在於景區預期報酬的合理估算以及還原利率準確選擇。

3. 收益權益法

（1）收益權益法的基本原理

收益權益法（Simplified Income Method，SIM），是在收益途徑評估原理基礎上，把收益途徑評估的財務模型的計算程序簡化，透過採用權益係數來調整收入現值，進而計算評估對象價值的一種評估方法。其中，權益係數通常由現金流量法和收益還原法的評估結果統計測算而來，其實質是評估價值與銷售收入現值之比。

對旅遊景區而言，在景區旅遊收入一定的情況下，景區經營權的權益係數與景區的淨利潤或淨現金流量會呈現正相關關係，而與景區的經營成本及費用呈負相關關係。也就是說，經營成本高的旅遊景區，其淨利潤或淨現金流量就少，經營權權益係數也就低；反之，經營成本低的旅遊景區，其淨利潤或淨現金流量就多，經營權權益係數也就高。

（2）收益權益法的財務模型與計算公式

收益權益法在旅遊景區應用的財務模型可表達為：

A：各年景區旅遊收入

B：折現係數

C：各年景區旅遊收入現值＝各年景區旅遊收入 (A)× 折現係數 (B)

D：各年景區旅遊收入現值累計

E：景區經營權權益係數

F：景區經營權評估價值＝各年景區旅遊收入現值累計 (D)× 景區經營權權益係數 (E)

其具體模型可表示如下：

$$V=\left[\sum_{t=1}^{n}\frac{E_t}{(1+r)^t}\right]K$$

式中：V 表示景區經營權價值；Ei 表示景區 t 年的旅遊收入；r 為折現率；n 為計算年限；K 為景區經營權權益係數。

（二）市場途徑下的定價方法

市場途徑下的定價方法具體來看，主要有直接市場法、替代市場法以及虛擬市場法等評估技術，其中以旅遊成本法為代表的替代市場法以及以條件評估法為代表的虛擬市場法，是景區經營權價值評估以及旅遊景區經濟價值評估最為常見的評估方法，而直接市場法中的市場估價法（Market Valuation Method，MVM）和生產函數法（Product Function Method，PFM）等則是早期評估資源環境價值的主要評估法，在當前擁有一定的侷限性，應用尚不普遍。因此，結合本書研究目的，筆者僅就主流的旅遊成本法和條件評估法做簡要概述。

1. 旅遊成本法

（1）旅遊成本法的理論淵源與評估思路

旅遊成本法（Travel Cost Method，TCM），是一種基於消費者選擇理論的替代市場評估技術，又稱顯示性偏好法，其基本思想是利用相關商品花費、人們的行為等替代市場訊息，間接評估資源或環境的價值（聞德美等，2014）。

旅遊資源作為一種非市場化的物品，一般並無直接交易的市場，如果需要對其價值進行評估，只能透過測算旅遊者在旅遊景區內消費相關旅遊產品所帶來的福利變動，來推算遊客的旅遊消費者剩餘，並以此作為旅遊資源經濟價值的參考值。該方法可以有效地克服「搭便車」，具有較高的應用性，

實踐中是一種被廣泛接受、且被認為是評估資源非市場價值最有效一種評估方法。

TCM 的思想淵源可追溯至霍特林（Hotelling，1947）的思想。1947 年，針對美國國家公園在經營中所面臨的困境，霍特林提出，國家公園的價值評估不能僅以公園收入為依據，這樣會低估公園的價值，使公園陷入破產的境地，因此，他提出使用旅遊成本作為價格替代變量，對以國家公園為代表的戶外遊憩場所需求進行經濟分析，這一思想即是現代 TCM 的雛形。

隨後，基於消費者剩餘理論，美國學者克勞森（Clawson，1959）第一次提出使用旅遊成本法來評價森林旅遊價值，並確立了旅遊成本法的基本評估思想，即先透過調查旅遊景區的遊客接待情況、消費情況以及各旅遊區的遊林率，確定旅遊者的旅遊需求曲線，進而計算遊客消費者剩餘，並以此作為森林的旅遊價值。克勞森的這一思想也成為當前旅遊成本法的基本評估思路。

以最基本的單個旅遊目的地的區域旅遊成本法為例，旅遊成本法的基本實踐操作步驟可簡述為：首先，根據客源市場分布，劃分遊客來源地域；其次設計調查問卷，進行問卷調查；再次，根據調查問卷數據，計算遊客的旅遊成本；第四，確定旅遊需求模型，求解遊客的消費者剩餘；最後，對遊客的消費者剩餘進行加總，求得旅遊景區資源經濟價值。

（2）旅遊成本法的發展與演進

自美國經濟學家克勞森明確提出 TCM 後，中國內外眾多學者開始將 TCM 引入文獻，並累積了大量的實證研究案例。隨著對 TCM 研究的深入，TCM 得到了不斷的發展與修正。具體來看，關於 TCM 的發展與演進主要經歷了以下四個階段：

在 TCM 發展初期，學者一般採用分區旅遊成本法（Zonal Travel Cost Method，ZTCM）來評估資源環境的非市場價值。該模型由克勞森和克內奇（Clawson & Knetsch，1966）首先提出，其基本思路是先將來自不同地區的遊客進行分區，並假設區內每位遊客的旅遊成本相同，再根據實地調

查的結果得出各個分區遊客的旅遊成本和遊客的出遊率，採用適當的統計技術分析出遊客出遊率與旅遊成本之間的關係，並以此為據，推算 Clawson-Knetsch 曲線，計算各個分區內遊客的消費者剩餘，將每位遊客的消費者剩餘進行加總，即可求得該旅遊景區資源的經濟價值。

其後，針對 ZTCM 存在的缺陷，布朗和納瓦斯（Brown & Nawas，1973）提出了個人旅遊成本法（Individual Travel Cost Method，ITCM）。ITCM 修正了 ZTCM 關於分區內部遊客旅遊成本相等的假設，把每一位遊客的旅遊成本與相關的人口統計學特徵作為自變數，以旅遊頻率作為因變數，建立旅遊需求模型。ITCM 的出現，不僅提高了調查訊息的利用效率，還大幅地提升了 TCM 分析的靈活性。所以，1990 年代初，ITCM 逐步取代 ZTCM，成為 TCM 理論與實證研究的主流。

TCM 演進的第三個階段是個人隨機效用最大化模型（Individual Random Utility Maximization Model，IRUM）的提出。IRUM 認為，遊客選擇旅遊景區的過程，就是個人追求效用最大化的過程，遊客旅遊時間和景區的選擇都是不確定的，遊客的旅遊決策完全是隨機的。透過對遊客旅遊決策的觀察，估算遊客的間接效用函數，並依此來表現遊客的個人福利變化。該方法的出現，修正了 ZTCM 和 ITCM 不能分析多旅遊目的地的問題，而且能夠把環境品質的變化納入到分析框架中，因而受到環境經濟學家的追捧。

受到特徵價格法（Hedonic Price Method，HPM）基本思想的啟發，特徵旅遊成本法（Hedonic Travel Cost Method，HTCM）成為 TCM 演變的另一個趨勢，布朗和孟德爾頌（Brown & Mendelsonhn，1984）首次將旅遊景區的不同特徵納入到回歸模型的解釋變量中，並試圖利用問卷調查所得的數據，導出不同景觀特徵發生變化後所對應的隱含價值。然而遺憾的是，經濟學家普遍認為該方法在理論上或方法上均存在較大缺陷，而且該方法所需的大量交易資料與現行市場價格資料都是極難蒐集的，因此，時至今日，HTCM 仍然未能成為 TCM 研究的主流。

而中國內外學者則在 ZTCM、ITCM、IRUM、HTCM 的基礎上，還發展了旅遊成本區間分析法（Travel Cost Interval Analysis，TCIA）和重

力旅遊成本模型（Gravity Travel Cost Method，GTCM）、TETCM 模型（Total Expenses TCM Model）等新模型；此外，TCM 與 CVM 的組合評估（Cameron，1992）、GIS 技術的應用（Kong，2007）等新思路的出現，使 TCM 具有了更大的適用範圍和更準確的評估精確度。

2. 條件評估法

條件評估法（Contingent Value Method，CVM）是一種典型的敘述性偏好法（State Preference Method）。該方法的核心是透過調查、問卷、投標等方式來瞭解人們對自然資源保護或恢復的支付意願（Willingness To Pay，WTP）或接受意願（Willingness To Accept，WTA）來表達自然資源的經濟價值。

(1) 條件評估法的起源與發展

CVM 的構想由哈佛人學的西‧萬特魯普（Ciriacy Wantrups）於 1947 年在其博士論文中首先提出。他提出具有公共物品屬性物品的價值可以透過直接調查受訪者的支付意願來計算。其後，萬特魯普（Ciriacy Wantrups，1952）在其所著的《Resource Conservation： Economic and Policies》一書中，系統性提出了 CVM 的基本原理，並極力倡導將該方法應用於實踐評估。

美國經濟學家戴維斯（Davis）在 1963 年首次將 CVM 的思想應用於美國緬因州宿營、狩獵娛樂價值的評估，並將其結果與 TCM 的結果進行了對比與檢驗。此後，CVM 在理論研究與應用實踐中都得到了極大的發展，特別是，克魯蒂拉（Krutilla，1967）在「Conservation Reconsidered」一文中，提出了自然資源利用的不可逆性（Intrinsic Value）和存在價值（Inherent Value）的概念後，為 CVM 在資源環境經濟學中的應用提供了堅實的理論基礎。

1970 年代後，CVM 在自然資源的價值評估領域得到了愈發普遍的應用，受到了業界和學界廣泛的追捧。1986 年，CVM 被美國內政部指定為「綜合環境反應、賠償和責任法案」計量的標準方法。美國國家海洋暨大氣總署

（NOAA）小組則將 CVM 確定為評估非市場價值的有效方法。貝特曼和威利斯（Bateman & Willis，1994）利用 CVM 評估了美國兩個國家森林公園遊憩價值，並提出「CVM 是一種具有較高通用性和準確性的評估方法」。

此後，CVM 在爭議與質疑中迅速發展和完善，並被大量地用於戶外遊憩資源和生態旅遊領域。如今，CVM 已經成為提高景區管理決策，增強大眾民主參與，提升景區資源內在價值認識，促進景區可持續發展，制定旅遊發展政策的重要手段（Clark J. et al.，2000）。

（2）關於條件評估法的偏差與質疑

研究顯示，CVM 應用的關鍵在於，如何真實地導出遊客的最大支付意願。在導出技術方面，當前常見的幾種導出技術主要有：二分選擇型（dichotomous choice）、開放型（open-ended）、招投標型（bidding games）和支付卡片型（the payment card method）。在獲取導出數據時，福斯特（Forster，1989）認為面對面式的調查方式（Face-to-Face Interview）是最佳的選擇。儘管不同的導出技術都在力爭消除遊客主觀層面所帶來的影響，但 CVM 的可靠性仍然會受到一系列偏差的影響（Venkatachalam，2004）。根據文卡塔卡拉姆（Venkatachalam，2004）的研究成果，這些偏差主要包括：①嵌入效果（embedding effects），即商品或服務的 WTP 值不隨評估範圍的變化而變化；②順序效應（sequencing effects），商品或服務的 WTP 值會因評估順序的不同而不同；③訊息效應（information effect），WTP 值會受到評估背景訊息介紹的影響，評估人員提供的背景訊息會影響 WTP 值；④啟發效應（elicitation effects），WTP 值會受到評估人員引發技術的影響；⑤假設性偏誤（hypothetical bias），這種偏誤是由虛擬市場和真實市場的差異造成的；⑥策略性偏差（strategic bias），因為有搭便車現象的存在，所以真實的 WTP 值可能並沒有得到反應。

此外，二分法問卷中的趨同偏差（Yes-saying Bias）和向下偏誤（Down-wards Bias）、調查方式偏差（Survey Technique Bias）以及 WTP 與 WTA 計算偏差（WTA & WTP Bias）等也同樣經常出現。此外，

受 CVM 評估偏差的影響，CVM 的應用結果受到了不少學者質疑，主要表現在信度（Validity）和效度（Reliability）兩個方面（Mitchell et. al，1989），並且可能會出現「亞羅困境」描述的公共產品投票悖論現象。如何規避並消除 CVM 的各種潛在偏差就成為保證 CVM 評估科學性的關鍵了，國外的盧米斯等（Loomis et al.，1994）、卡爾森等（Carson et al.，1996）以及中國的張志強等（2003）、張茵等（2005）、董雪旺等（2011），在這方面做了大量有益的工作，提出了一系列規避 CVM 潛在偏差的措施。

雖然 CVM 在應用過程中還存在諸多問題，但正如亞羅等（Arrow et al.，1993）所認為的，這些偏差並不只是存在於 CVM，因而不能因為這些偏差而認為該方法就是無效的。特別是在應用過程中，如果能夠嚴格實施、審慎分析，CVM 仍是一種極具應用價值的評估方法，其廣泛使用也許是其存在最有說服力的證明。

（三）成本途徑下的定價方法

與收益法從資產收益的角度出發評估資產價值不同的是成本法，一般即指重置成本法。該方法是一種將現時資產的完全重置成本減去應計損耗，來確定資產價值的方法。其理論基礎是生產費用價值論，是從生產費用角度考慮資產價值評估的一種方法。

成本法與收益法最大的不同在於，收益法是透過估算未來預期報酬來評價資產價值的，而成本法的評估資料都是資產的歷史資訊，因此受時間約束的強度不高。從重置成本法在旅遊領域的應用來看，其作用主要是用於森林資產價值的評估，在景區經營權價值評估中的應用並不多見，故本書僅就該方法做簡要評價。

1. 重置成本法的基本原理

重置成本法（Replacement Cost Method，RCM），是一種以生產費用價值論為主要理論依據的評估方法，其認為，費用或成本是價值構成的主體。根據這一思想，重置成本法，就是用重新購置一個全新評估對象所需的

成本，減去評估對象的實體性陳舊貶值、功能性陳舊貶值及經濟性陳舊貶值等陳舊性貶值後的差額，即被認為是評估對象的現實價值。

根據商品替代原則，具有相同使用價值的商品具有大致相同的交換價值。在條件允許的情況下，任何一個潛在的投資者在決定投資某項房地產項目時，其所願意支付的價格不會超過購買一個空地，重新開發和建造具有相同功能的替代建築物的總費用。其基本公式可表示為：

$$V = P_c - P_d - P_e - P_f$$

其中：

V 表示評估對象價值；

Pc 表示重置成本；

Pd 表示實體性貶值，即資產在存放或使用過程中，由於使用磨損和自然力的作用，造成實體損耗而引起的貶值，計算公式一般為：資產的實體性貶值＝重置成本×(1- 成新率)；

Pe 表示功能性貶值，即由於無形損耗而引起價值的損失稱為功能性貶值，該值計算通常為：功能性貶值＝∑（被評估資產每年淨超額營運成本×折現係數）；

Pf 表示經濟性貶值，即由於外部環境變化造成的設備貶值稱為經濟性貶值，當資產在正常使用時，通常不計算其經濟性貶值。

如果資產的成新率（即獲得新的機率，表示新舊的程度）為 β，則評估對象的評估值可表示為資產重置成本與成新率的乘積，即下式：

$$V = P_c \times \beta$$

2. 重置成本法的應用前提與評估步驟

一般來說，應用重置成本法應滿足四個基本前提條件：一是，購買者不得改變評估對象的原始用途；二是，評估對象各項屬性必須與重置的全新資產具有可比性；三是，評估對象需要具有可再生性與可複製性，不能再生或

不可複製的評估對象不宜使用重置成本法；四是，評估對象的可重建性或可購置性；五是，評估對象必須是具有陳舊貶值性的資產，否則不宜採用重置成本法。

在滿足上述基本條件後，才可應用重置成本法進行價值評估，其主要步驟可歸納為：第一步，被評估資產的確定，即根據資產目前的情況，以基準日為期，估算重置全價；第二步，確定被評估資產已使用與尚可使用年限等；第三步，估算被評估資產的有形損耗和功能性損耗；第四步，確認被評估資產的淨價。

二、旅遊景區經營權定價方法的總結與評價

（一）定價方法的應用性評價

不同定價方法不僅在理論基礎及其評估對象有所差異，方法的科學性與適用性也存在較大偏差。因此，亟需明確不同景區經營權定價途徑的適宜性，以為景區經營權的合理定價選擇最佳的評估方法。

1. 淨現金流量法的應用性評價

在應用 DCF 法進行景區經營權價值評估時，不難發現，淨現金流量可以根據景區的財務報表比較精確地求得，然而如何確定合適的折現率則是 DCF 法應用過程中需要面對的普遍性難題。

現有的思路一般是，結合目前的旅遊投資收益水準，結合旅遊景區項目的特殊性，進行綜合考慮；也可以借鑑國外的經驗，並根據中國國情進行相對應調整；另外，還可以考慮採用投資項目經濟評價中的基準收益率選擇的標準，根據具體工作，給出指導性參數的選擇範圍。同時，DCF 法在應用過程中的一個顯著特點是，其現金流量只計算系統對外發生的現金收入和支出，即現金流出量和現金流入量，項目系統內部的非現金流量不參與計算，如，設施的折舊、攤銷等，另外，DCF 法在計算時只考慮現金，而沒有將借款利息等考慮在內，評估結果會有一定的偏差。

2. 收益還原法的應用性評價

在實踐應用過程中，並不是所有情況都適合收益還原法，其應用須具備幾個前提：①被評估對象必須是經營性資產，且具有持續獲利能力；②被評估資產的未來收益能用貨幣進行衡量；③產權所有者所承擔的經營風險能用貨幣加以衡量。

正是由於上述應用前提的限制，收益還原法主要應用在：①企業及整體資產產權變動的資產評估，其價值不是由該資產中的投入價值來決定，而是由它的產出價值決定的；②以地產或自然資源業務為目的的資產評估，該類資產能產生級差收益，可用租金來衡量，適用收益現值法的應用標準；③以無形資產轉讓、投資為目的的資產評估，這種資產可為所有者帶來超額收益或壟斷利益，可用其帶來的追加收益來確定資產價值。就景區經營權來說，無論是作為景區資產的產權變動，還是作為景區無形資產的轉讓，其都具備收益還原法的應用前提，從方法的實用性上看，適合引進收益還原法進行價值評估。

在運用收益還原法進行景區經營權定價時，要先估計該景區未來所能產生的正常淨收益，再利用合適的資本化率進行折現並加以累加，再以此來作為景區客觀合理轉讓價格的參考價。因此，該方法的估價精確度主要取決於：未來淨收益和貼現率。但是，未來淨收益和貼現率的估算都必須建立在預測的基礎上，利用預測出來的數據，再進行價格的計算，就很難保證其估價結果的精確度。因此，收益還原法雖然具有較高的可操作性，但其存在的天然缺陷使其評價結果在應用過程中容易受到各方的質疑。

3. 收益權益法的應用性評價

收益權益法是在特定條件下，採用收益途徑評估景區經營權可以考慮的一種定價方法。較適合收益權益法的情況，是那些規模較小、開發建設規模不大的合格旅遊景區經營權的定價評估。具體來說，中國旅遊景區開發的現況較為多樣，大中小型旅遊景區皆有，一般來說，那些小型旅遊景區的開發建設並不系統，技術和景區內部的管理也尚無規範。投資者在獲得這些旅遊景區的經營權之後，其所能披露或提供的技術和財務經濟資料不夠充分也不

合規範，評估不具備採用現金流量法和收益還原法的條件，因此，評估涉及資料較少的收益權益法可成為該類景區經營權價值評估的首選。

另一種較為適宜收益權益法的情況是，對某些經營權轉讓年限較短的旅遊景區（經營權轉讓年限不得高於 10 年）。對該類景區經營權來說，採用現金流量法等其他收益途徑評估方法的評估結果存在評估結果失真問題，而在收益途徑評估原理基礎上設計的收益權益法，可以較好地滿足這類景區經營權定價評估的需要。

但總體來說，在採用收益途徑進行評估時，只要評估對象具備現金流量法、收益還原法等應用的條件，或具備可類比確定評估參數的，一般不會使用收益權益法，而應首選現金流量法，只有在特殊情況下選擇使用收益權益法，方法的應用性要弱於淨現金流量法和收益還原法。

4. 旅遊成本法的應用性評價

TCM 屬於替代市場法，透過市場調查取得真實可信的資料是 TCM 應用成功的先決條件，TCM 問卷設計及抽樣調查技術的好壞是能否取得可靠數據的關鍵。但是，中國現行的市場考察技術並不成熟，基礎資料的可靠性偏低，TCM 的評估結果受到部分學者質疑。

除此之外，TCM 在研究中還存在著其他有待解決的難題，主要有時間的機會成本、遊客旅遊成本的獲取、多目的地之間的替代性及旅遊成本分配問題、需求模型選擇和誤差描述等。調查的人口統計特徵、景區成熟度與知名度等也同樣會影響評估結果的有效性。

儘管 TCM 還存在著眾多待解決的問題，但它的理論與實踐價值還是值得肯定的，特別是一些新思路的出現，如 TCM 與 CVM 的組合評估，使 TCM 具有了更大的適用範圍和更準確的評估精確度，並成為目前中國旅遊資源經濟價值評估最主流的方法。

5. 條件評估法的應用性評價

CVM 是一種假想市場法，該方法在理論上是可行的，但是，中國作為發展中國家，問卷受訪者比較偏向少支付或拒絕支付，甚至還會存在假想性和抗議性偏差，這種現象的存在將直接低估景區的旅遊經濟價值。

另外，CVM 在評估過程中由於調查問卷資料信度與效度所帶來的評估結果偏差也同樣難免。但是，正如亞羅（Arrow，1993）所提出的，這些偏差並不只是存在於 CVM，我們不能因為這些偏差的存在而認定該方法是無效的。目前，CVM 與 TCM 是目前中國旅遊資源價值最常見的評估方式，CVM 在資源非使用價值評估方面的獨特優勢，也使其成為評估文化類旅遊景區資源最普遍的評估方法。

6. 重置成本法的應用性評價

作為資產評估三大基本方法之一，重置成本法的科學性和可行性毋庸置疑，特別是對於那些不存在無形陳舊貶值或貶值不大的資產，該方法具有較好的適用性。對於那些較為成熟的資產，其重置成本和實體耗損貶值的資料與數據也較為容易完整地蒐集，因此該方法具有較強的操作性與應用性。

但是，重置成本法的缺點也是較為明顯的：首先，應用較為侷限，市場上不易找到交易參照物和沒有收益的單項資產並不多見；其次，成本高、耗時長，重置成本法在評估時，需要逐一確定資產的重置成本、各種貶值、使用年限等，會花費評估人員大量的時間與精力，導致評估成本偏高；再次，部分評估參數難以量化，需要藉助其他評估方法的結果，造成結果偏離；同時，運用重置成本法，容易遺漏無形資產，需要再用收益法或市場法驗證；最後，在評估對象的功能性及經濟性貶值作出判斷時，需要藉助收益現值等其他方法，增加了評估複雜性。

更為關鍵的是，從重置成本法的應用條件可以看出，重置成本法最適用的範圍是那些沒有收益、市場上又很難找到交易參照物的評估對象。從這點來看，景區經營權似乎並不符合重置成本法的要求，因而不適宜採用重置成本法進行價值評估。即使利用重置成本法進行評估，由於土地資產不存在貶

值性，在旅遊景區中，只有那些無法獨立收益或收益無法計量的旅遊設施才應該納入景觀的重置價值中，如：為了遊客行走的步道、停歇觀景的觀景臺、休憩修建的石板、石凳等。而這些旅遊基礎配套設施的價值，顯然並不是投資者受讓景區經營權的經濟性初衷。因此，重置成本法在旅遊景區經營權定價中的應用性較為侷限。

（二）定價方法的適宜性評價

從評估途徑的整體適宜性上來看，以淨現金流量法、收益還原法、收益權益法為代表的收益途徑具有最廣的使用範圍，實踐評估中使用收益法的前提條件基本可滿足，因而，收益還原法等資產評估成為了中國學界、業界在解決景區資產價值、經營權出讓價格等評估時最常用的定價手段。以旅遊成本法和條件評估法為代表的市場途徑具有明顯的侷限性，通常適用於對旅遊景區資源遊憩價值的評估領域，而不適於對旅遊景區的資產價值評估，但是對於那些處於開發初期的旅遊景區，其評估值對其經營權轉讓價格的擬定還是具有相當參考價值的。以重置成本法為代表的成本途徑，應用條件較為苛刻，可適用對象較少，因此適宜性明顯弱於其他兩種評估途徑，在旅遊經營權定價中的應用也較為少見。

從各種評估方法的適宜性來看。①收益途徑下，現金流量折現法的方法最科學，所需資料較多，既要計算經營收益，又要計算經營成本。該方法的特點是比較適合那些成熟型景區經營權的出讓定價評估。較現金流量折現法而言，收益還原法所需的指標較少，在一些成熟類景區或有一定財務統計的初級景區具有很好的應用性。收益權益法對資料的詳細程度要求不高，計算更加簡單，在一些關鍵性收益參數無法實現的情況下，可用行業資料和地區資料進行替代彌補，因而在景區初級階段和擬開發景區具有較好的適用範圍。②市場途徑下，TCM 和 CVM 均具有扎實的理論與數理基礎，只是在價值評估類型方面有所差異，其中，TCM 通常用於旅遊資源的使用價值評估，CVM 則是旅遊資源非使用價值評估的常用手段。③成本途徑下，重置成本法在旅遊中應用並不多見，只有曹輝（2007）、陳平留（2002）、吳楚材等

（2003）少數學者提及了重置成本法在森林資產評估中的作用，方法的應用性明顯弱於其他評估方法。

　　（三）定價方法的總體性評價

　　在方法上，已有的評估方法或依賴於問卷調查設計，或依靠於景區未來收益的準確預估，抑或需要歷史資料的支援，從方法科學性的角度來看，由於調查問卷主觀性所造成的信度和效度偏差難以避免，問卷所蒐集資料的真實性和實效性問題也同樣難以規避。同時，一些定價方法在模型建構過程中，往往簡化了研究問題的複雜程度，模型建構所設置的各項前提假設也會明顯地影響定價結果的準確性，特別是收益法中最主要的一個關鍵參數——資本化率，學者或業界評估人員在現實中通常直接採用其他行業或心理預估的資本化率來評估旅遊景區的經營權價值，沒有考慮旅遊景區的特性，使得估算出來的結果具有較大偏差，爭議較大。因此，隨著對資源和公共物品價值評價的研究深入，對旅遊景區經營權價值的評估，需要在考慮景區經營權價值評估特殊性的基礎上，根據不同方法的適宜性，選擇最有效、科學的評估方法。

▍第三節 旅遊景區經營權定價的特殊性

　　從上一節關於中國景區經營權定價實踐特點及現實困境來看，中國景區經營權定價評估缺失與被低估的關鍵原因在於，忽略了景區經營權價值內涵的獨特性及其自身價值構成與形成的特殊性。作為旅遊景區最主要的無形資產（相對於旅遊資源、配套設施等實物資產而言），其價值不僅受到景區內外部環境的影響，與其價值有關的旅遊資源、旅遊資產、景區土地以及投資者經營柔性所帶來的超額收益，賦予了其不同於一般資產的特殊性，增加了其定價的難度與複雜性。

一、旅遊景區經營權定價評估的特殊性

（一）旅遊資源的複雜性與公益性

與一般自然資源不一樣，旅遊資源的特殊性之一就在於其定價的複雜性。對一般自然資源來說，以煤礦資源為例，投資者可以在煤礦交易市場上找到具體的市場化交易價格，單位煤礦的價格一般較為確定，加上煤礦儲量探測技術的發展，投資者可以比較清楚地對煤礦價值進行估算。

對旅遊資源來說，其構成更為多樣，既有森林、湖泊等自然風貌，也有亭臺樓宇等人文建築；現實中也不存在旅遊資源交易市場，單位旅遊資源的價格無從考證，景區旅遊資源的資源品質與賦存的好壞多少也難以客觀評價。所以，景區旅遊資源的價值通常是難以準確估值的。而以景區旅遊資源為價值核心的景區經營權的評估定價，也就不能簡單採用一般商品的價格決定形式了。

同時，旅遊資源與一般國有資產也有較大區別。在中國，旅遊景區不是屬於全民所有就是集體所有，這決定了旅遊景區的公共屬性。對於那些私人經營的旅遊景點，追求盈利的做法無可厚非；但對於那些由國家出資建造和經營的，屬於準公共類旅遊景區來說，在以維護景區日常經營管理而適度收費的前提下，應當以公益為先。為保證和實現全民享有的權利，這些擁有「公益性的國有旅遊資源」的旅遊景區，在門票定價時，由於要兼顧社會公益，定價基準通常不再是旅遊資源的稀缺性，而是進行旅遊景區門票價格的公益化管理。正因如此，我們也就不可將一般國有資產出讓定價的方式套用到景區經營權上。

（二）旅遊資產的特殊性

資產，即能夠為資產所有者帶來效益的具有稀缺性的資源。對景區而言，旅遊資產，就是在旅遊景區內的一切能為景區所有者帶來經濟、社會及生態效益的，具有稀缺性的有形或無形資源。定義中的資源不單指旅遊資源，也包括與之配套的旅遊服務設施。

在進行景區經營權定價評估時，對於那些尚未開發的景區或旅遊資源，評估對象主要是景區旅遊資源可能帶來的預期報酬現值；對於那些已經進行一定程度開發的、具有一定實體資產的旅遊景區而言，其價值評估就較為特殊與複雜了。

首先，投資者需要明確其出讓時是「資源出讓」還是「資源＋資產出讓」。對「資源出讓」，投資者為了吸引客源，發展景區旅遊，需要修建一些配套的旅遊服務設施，或者出資購買原本歸地方政府所有的配套實體資產，這些投資過程中需要額外考慮和附加的成本，顯然增加了投資者定價景區經營權的難度，也加大了投資者對景區能否產生超額利潤顧慮。對「資源＋資產出讓」而言，其定價就相對簡單，其特殊性主要表現在，景區經營權到期後，地方政府對投資者所修建的一些旅遊資產的回購價格問題。

景區旅遊資產自身的特殊性也決定了景區經營權定價評估的特殊性，旅遊資產本質上和其他行業資產是完全相同的，它有普通資產的一般共性，但也具有與一般行業資產所不同的特點：一來旅遊資產的經營時間長，投資者必須具有一定的策略經營思想和目標；二來旅遊業消費性的存在，使得旅遊資產較其他資產的損耗率高；三是，考慮到行業脆弱性和可替代性特點，景區旅遊資產建造的成本回收風險較高，某些景區或主題公園，開業時人潮很多，但一段時間過後可能就門可羅雀了。最後，旅遊資產受季節性和區域性的影響較大，在節慶假日等旅遊旺季時期，景區旅遊資產的創造利潤能力較強，而在旅遊淡季卻可能關停歇業，另外，一些帳面價格同質同價的旅遊資產類型，在不同區域，由於經營天數和旅遊人數的不同，其市場價值差異較大。

（三）旅遊景區土地的保值與增值性

旅遊資源與旅遊資產的實物載體都是土地，故附著在其上的景區經營權與景區土地（具體來說是景區的土地使用權）具有不可分性（依紹華，2003；保繼剛、左冰，2012；周春波、李玲，2015）。但在景區經營轉讓的實踐中，景區所有者和投資者在簽訂轉讓合約時，擬定的經營權轉讓價格很

少明確針對景區土地進行定價，經營權轉讓的價格通常是以景區旅遊資源開發利用補償費的形式來表現。

根據土地經濟學的相關理論，土地具有增值性屬性（即同一空間、同一形態的地租或地價在不同時點的變化），即供求性增值、用途性增值和投資性增值等三種表現形態。其中，土地的供求性增值與用途性增值，被稱為土地的「自然性增值」，即該增值是由經濟、社會發展而產生的增值；投資性增值稱為土地的「人工性增值」，即該增值是由土地使用者直接投資而形成的土地增值。

對旅遊景區來說，其「自然性增值」主要表現在附著於上的景區旅遊資源品質與賦存在得到開發利用後所得的市場收益，其「人工性增值」主要表現在景區投資者在透過靈活有效的投資經營決策所取得的凌駕於旅遊資源之外的額外收益。從土地增值的價值分配來說，土地的「自然性增值」應作為土地資源價值的組成部分，理論上歸土地所有者所有；土地的「人工性增值」，即投資性增值，應作為土地開發後的價值組成部分，其收益理應歸土地資源使用者所有。

但在中國現行的景區經營權轉讓實踐中，在進行景區經營權定價評估時，不論是由景區土地資源自身各要素重組而形成的「自然性增值」，還是景區投資者所取得的「人工性增資」，都歸景區投資者所有。這樣，一方面造成景區經營權價值評估值的偏低，導致國有資產的低估與流失；另一方面，景區土地所有者，如景區內的社區居民，未能享受到土地資源增值所帶來的增值紅利，而與景區投資者之間發生激烈的利益糾紛，不利於景區的可持續和諧發展。這就需要合理確定景區土地的增值價值並進行合理的分配，緩和景區居民與旅遊投資企業之間的利益衝突，維護市場公平等價交換原則，保證國家和社區居民的合理利益，實現景區利益相關者之間的和諧共處。

二、旅遊景區經營權定價的關鍵點

在景區經營權定價考量的諸多特殊性中，旅遊資源、旅遊資產與景區土地的定價本身就存在較大爭議，對其一一進行定價評估，再進行加總求和，

得出景區經營權的轉讓價格顯然將大大高於景區經營權受讓者的投資預期，不具有實際可行性。那麼，如何在景區經營權定價過程中展現這些特殊性呢？本書的思路是認為，不論是景區的旅遊資源，還是景區的旅遊資產，抑或是景區的土地資源，其價值保值或增值的關鍵在於景區投資者的投資經營決策。在進行景區經營權定價時，也就只須在計算景區未來正常淨現金流的情況下，考慮其投資柔性為景區帶來的價值增值即可，這樣既考慮了景區經營權的正常收益，也兼顧了未來投資所帶來的景區增值，評估值更具實際參考價值。因此，如何理解旅遊景區的經營投資柔性，就成為景區經營權定價評估的關鍵了。

對經營權受讓者來說，進行景區投資建設是其獲得景區經營權後的一個重要行為，如何把握好旅遊項目的投資機會，是受讓企業或個人在獲取景區經營權首先需要考慮的一個問題，也是一個旅遊景區、旅遊企業或地方政府進行旅遊投資必須考慮的一個重要現實問題。

對旅遊景區來說，其客源市場是一個變動性很強的市場，很容易受到當地政治、經濟和文化事件影響。但與一般實物投資不同的是，投資者在獲得景區經營權後，並不是只能現在開發或者不開發，理性的投資者可以根據旅遊景區的發展現況與需要、自身的資金實力、市場風險大小以及項目投資的目的，採取不同的資源開發經營策略，可立即開發也可延遲，可擴大景區開發也可縮小景區投資，這些靈活多變的經營方式是投資者未來可以執行的權利。

透過這些靈活的經營方式，隨時修正景區的投資決策方案，景區的旅遊資源可以達到最佳化配置，在旅遊市場擴大和人氣劇增的時候，選擇性地加大對通路產品和資本的投入，拓展景區旅遊價值鏈，獲得超額旅遊收益。這些靈活的投資策略分別對應著不同的投資決策點，在每個決策點，投資者都可以根據前一階段決策的實際情況和當下所掌握的相關訊息，做出一個新的決策，即投資者將面臨一個新的選擇，即對應一個選擇權。

這就是實質選擇權理論中靈活性的具體表現，因為有選擇才有靈活性。從選擇權的角度來看，旅遊投資決策的靈活性為投資者帶來的這個未來選擇

權，就是一個實質選擇權。這就為本書創新景區經營權定價提供了思考方式，即景區經營權定價的實質選擇權新思路。

第四節 旅遊景區經營權定價的新思路——實質選擇權理論的視角

在景區經營權轉讓過程中出現的轉讓價格過低或國有資產被低估等問題的根源，就在於現行的景區經營權轉讓價格的擬定，通常是基於資源價值或資產現值的思路，而沒有考慮景區經營者靈活的經營決策對景區旅遊資源、旅遊資產以及景區土地所帶來的價值增值。如何評估景區經營者靈活的投資經營權決策為旅遊景區經營權定價帶來的影響，就成為解決這一問題的關鍵所在。實質選擇權理論在投資決策領域的廣泛運用以及對未來不確定性充分考慮的特點，使其正好適用於解決這一問題。基於此，本書提出了旅遊景區經營權定價一個新思路，即基於實質選擇權的旅遊景區經營權的定價評估，以期突破傳統定價評估侷限。

一、旅遊景區經營權定價的傳統思路

透過對已有文獻的歸納與總結，可以得知，目前關於旅遊景區經營權定價的評估主要有兩種思考方式，一種是基於景區旅遊資源價值的考量，一種是基於景區未來預期報酬的考量。

（一）資源價值視角下的評估思路

旅遊景區經營權定價的一種思路是基於旅遊資源價值的評估，即旅遊景區出讓的是景區的旅遊資源，根據價值理論的觀點，物品的交換價格應該展現物品的價值，即景區經營權價值（市場化表現就是景區經營權轉讓價格）應由旅遊資源價值展現。在資源價值視角下（反映景區的旅遊資源價值屬性），旅遊景區經營權價值評估主要以 TCM 和 CVM 為主，分別利用或者綜合運用這兩種方法進行景區旅遊資源價值的評估，並以此作為景區經營權轉讓價格的標準和依據。

在本書後續案例估算的多方法對比中，將綜合利用 TCM 和 CVM 對冠豸山景區的資源價值進行評估，其中 TCM 主要用於評估冠豸山景區旅遊資源的使用價值，CVM 則用於評估冠豸山景區旅遊資源的非使用價值，將兩種方法所求的價值進行求和，即是冠豸山旅遊資源的經濟價值，並以此作為資源價值視角下，旅遊景區經營權價值及其轉讓價格的擬定標準。

（二）資產價值視角下的評估思路

旅遊景區經營權定價的另一種思路是基於景區收益價值的評估，即旅遊景區經營權價值是一定年限內景區未來收益現值的資本化展現，景區經營權價值應反映景區的未來預期報酬。在該評估視角下（反映旅遊資產的價值屬性）的旅遊景區經營權，對投資者來說，是一項能在未來為其帶來經濟收益的資產，可以運用資產定價的方式為其定價（陳磊，2006）。

景區經營權的收益現值定價思路就是，投資者擁有了景區旅遊資源的開發經營權，也就擁有了景區旅遊資源未來預期報酬的現值，將該預期報酬現值除去景區開發成本、投資的機會成本和企業相關稅費後的剩餘即為景區經營權的價值。其評價模型是在一般資產定價模型的基礎上，依據景區經營權的參數指標需要，進行重新定義或參數改良。資產定價模型的一般模型可以表述為：

$$P = \sum_{n=1}^{T} \frac{D_n}{(1+k)^n}$$

上式中的 P 即為景區經營權年限內景區的收益現值總和。k 為景區風險調整貼現率。T 為景區經營權的年限。Dn 為投資者未來的旅遊收益，一般有景區現金流、景區淨利潤等兩種具體價值表現形式：當 Dn 為景區在第 n 年產生的現金流時，上式即為現金流量折現法（DCF）；當 Dn 為景區在第 n 年產生的淨利潤時，上式即為收益還原法（ICM）的一般表達式。

其評估過程可以參照一般資產評估的方法，即在設定的基本假設前提下，對評估景區未來的旅遊收益進行預測，再基於合適貼現率的確定，對未來經營權年限內的每一年旅遊收益進行貼現求和。從景區投資者的需要以及現實

應用實踐來看，收益還原法是當前運用最為普遍的估算方法，淨現金流量法則是旅遊項目投資決策最常見的方法。

二、旅遊景區經營權定價的實質選擇權思路及步驟

（一）旅遊景區經營權定價的實質選擇權思路

根據前述分析，景區經營權價值內涵是一種可以被資本化定價的收益權價值，其價值表現是旅遊投資者利用景區旅遊資源進行開發建設，在未來一定年限內，所能取得的收益現值總和。但是，景區經營權價值評估有其自身的特殊性，其價值展現除了表現在景區旅遊資源所帶來的收益外，另一個重要的價值增值點在於，投資者可以透過靈活的投資決策（既包括對景區旅遊資源投資的靈活性，也包括對景區土地資源的合理利用）創造更多的額外收益，即為景區經營權作為投資選擇權的選擇權價值，更確切地說，是景區經營權投資決策的靈活性所帶來的實質選擇權價值。

相較於資產價值視角和資源價值視角，選擇權視角下的旅遊景區經營權價值的估算則較為複雜、多樣。其應用的基本方式是將景區經營權受讓者獲得的景區經營權及其所擁有的旅遊投資機會視為實質選擇權，將景區經營權的定價評估問題轉化為實質選擇權的定價分析與研究，把景區經營權的價值理解為景區未來淨現值加上該項目中各種實質選擇權的價值。

從這一角度來看，實質選擇權的評估思路是對資產價值評估途徑的一種改進，即在傳統淨現值法（NPV）的基礎上，加上景區未來的投資選擇權價值。

從實質選擇權的分析過程來看，其應用主要包含以下幾個步驟：首先根據具體投資項目的特徵建構實質選擇權理論的應用框架；其次是釐清並分析投資項目中包含的實質選擇權類型；再根據需要，建立相對應的實質選擇權定價模型；根據定價結果制定相應的投資決策；最後檢查結果，並對模型進行必要的調整、修正。

（二）旅遊景區經營權實質選擇權定價主要應用步驟

項目投資的類別與過程是多樣的，與之相對應的選擇權形式也是多樣的，這就決定了實質選擇權方法應用是多樣的、複雜的，清晰地釐清實質選擇權在實踐應用中的邏輯思路就顯得尤為關鍵了，只有建立系統合理的應用框架，實質選擇權方法應用於實際的價值才能得到最好的表現與發揮。透過對現有研究的總結，實質選擇權在實踐應用中的基本框架與實施步驟，主要包括以下幾個方面：

一是研究問題的明確。實質選擇權理論的應用，一個重要前提就是對所要研究的問題有一個全面性的系統認識，對所要研究的對象及問題瞭然於胸，清楚了解所應用的靈活性決策，並認識這些決策會對項目的價值帶來什麼樣的影響。這就需要實施者確認所要解決的問題是什麼，有哪些可供選擇的決策，哪些因素會對決策有影響，影響程度如何等問題。對問題核心內容的識別與描述，能為實質選擇權的應用提供一個有用的決策參考。

二是分析項目的不確定性。較之金融選擇權而言，實質選擇權更具隱蔽性。對一些大型實物投資項目，如商業地產、旅遊景區開發等，其開發週期通常比較長、投資也比較大，而且極易受到社會經濟發展與法規政策的影響，項目投資的不確定性較大。這就需要我們對項目所存在的不確定性進行分析與辨別，進而發掘決策過程中所具有的靈活性，界定出項目中所隱含的實質選擇權類型。

三是明確關鍵的不確定性因素。根據實質選擇權的思想，不確定性是選擇權價值的主要來源。但並非所有的不確定性都能為項目帶來價值，如果將所有不確定因素都考慮在內，則會極大地增加選擇權的量化估算難度。這就需要清楚地確定那些影響程度和不確定性程度高的主要因素，因為只有當不確定性足夠大的時候，實質選擇權理論才有應用的空間。

四是識別實質選擇權類型。確定開發投資過程中的主要選擇權特性，是認識選擇權價值形成機制的前提，也是評估選擇權價值的關鍵。由於實質選擇權特徵對應著不同的經營決策，其評估思路與評估模型也就有所差別，因此識別項目中的主要選擇權特徵，就成為實質選擇權定價模型的一個重要選

擇標準。而且項目有時所蘊含的並不是單一選擇權，有時是多種選擇權的組合，選擇權之間是相互作用、相互影響的，存在著因果關聯性，其價值評估也就更為複雜。

五是建構實質選擇權定價模型。即根據所識別的實質選擇權類型，藉助合適的數理模型來進行特徵描述與結果評估。通常一個投資項目所蘊含的實質選擇權形式並不是單一存在的，相應的選擇權定價模型也就不止一個，這就需要根據項目的實質選擇權特徵，選擇合適的定價模型。

具體來說，如果不確定性是連續變化的，則可採用連續性選擇權定價模型，如 Black-Scholes 選擇權定價模型；如果不確定性是離散變化的，則宜選擇離散型選擇權定價模型，如二元樹選擇權定價模型。

六是項目現值的估算。邁爾斯（Myers，1977）指出由投資所產生的現金流量，是來自於對目前所擁有資產的使用，再加上一個對未來投資機會選擇的權利。根據這一思想，在計算出項目的實質選擇權價值之後，還需要應用傳統的現金流折現法，在估計未來現金流的基礎上，予以適當的貼現率，計算投資項目的淨現值。將項目的淨現值流量加上項目的實質選擇權價值，即為項目的總體價值。一般來說，總價值大於零則可選擇投資；總價值為負則選擇不投資。

七是模型的可靠性檢驗。雖然實質選擇權在估價時盡可能地使用了可觀察的市場資料，但這並不意味著其評估過程不需要主觀的估計。不同於金融選擇權，實質選擇權所需的資料有時是難以蒐集且不夠完整的，這些近似的估值不可能完全吻合未來的實際情況，評估結果產生一些偏差也就在所難免，因此對評估結果進行必要的可靠性分析是十分重要的。通常的作法是對選擇權定價模型中的關鍵性參數，如標的資產波動率等進行敏感性分析。

八是結果的修正與模型再設計。根據模型可靠性檢驗的結果，對所採用的模型進行必要的修正，透過模型的再設計使得評估模型更加符合項目估算的需要，得到更加貼合實際的可靠結果。

第六章 旅遊景區經營權的實質選擇權特徵及其價值形成機制

一般而言，投資者在獲得景區經營權之後，會對其進行旅遊資源開發與旅遊景區建設。但是旅遊項目資金投入大、階段性明顯，具有較強的關聯性，投資收益存在較大的不確定性；旅遊景區的建設與經營還涉及國民經濟的多個部門，增加了景區投資者經營決策的制約因素。這就造成了旅遊景區的項目在投資風險和項目收益上存在著較大的不確定性。從選擇權角度來看，不確定是選擇權產生的一個重要前提，也是識別景區實質選擇權特徵的重要依據。實質選擇權應用的首要工作就是識別景區建設過程中的不確定性。作為一種在未來採取某一行動的權利，實質選擇權蘊藏在景區開發建設的各個階段，對其價值進行評估的一個關鍵步驟，就是識別其所蘊含的實質選擇權特徵。

在既有研究中，學者雖已指出景區開發過程中存在一定的實質選擇權特徵，但未對其進行深入探討。基此考慮，本章擬在識別景區開發建設不確定性的基礎上，從動、靜兩個層面揭示景區經營權的實質選擇權特徵，並對其選擇權價值的形成與演變機制進行全新闡釋。

▌第一節 旅遊景區經營權轉讓中的不確定性分析

不確定性是實質選擇權價值產生的前提。其產生的原因在於，人們無法對未來事件的發展進行準確預測，致使項目投資的實際效果與事前預估存在一定偏差，為個人或企業帶來投資風險。從景區經營權轉讓的實踐來看，景區經營權轉讓過程中的不確定性主要包含兩個方面：景區外部不確定性和景區內部不確定性。其中外部不確定性主要表現在旅遊行業的不確定性、相關政策法規的不確定性和突發事件帶來的不確定性；內部不確定性主要表現在旅遊資源價值帶來的不確定性、景區投資建設帶來的不確定性、景區行政歸屬帶來的不確定性，和景區轉讓主體及其利益分配的不確定性。

一、外部不確定性

（一）旅遊需求的不確定性

旅遊需求的不確定性主要展現在旅遊的季節性變動特徵上，即旅遊活動在不同時段的分布是不均衡的。季節性是自然界中的一種正常現象，但隨著人類交往的密切以及經濟融合的日益頻繁，季節性在自然規律的基礎上逐步融入了社會經濟等元素，在世界範圍內廣泛存在。對景區來說，其季節性的一般表現是景區遊客人數在季節分布上呈現的不平衡現象，即旅遊的淡季、平季及旺季之分。通常將景區遊客人數明顯較多的時期稱為旺季，明顯減少的時期稱為淡季，其餘時間則統稱為平季。

在旅遊旺季的時候，短時間內大量湧入的遊客量往往會超出景區的最大承載力，使景區旅遊資源遭到破壞，造成環境汙染、交通擁堵、物價上漲、旅遊服務水準下降等不良影響。既妨礙了社區居民正常生活，也降低了遊客體驗品質，在某種程度上還會有損旅遊地形象。

大量遊客的湧入也為景區帶來了一定的交通安全隱憂，如 2013 年中國國慶期間，四川九寨溝由於接納過多遊客，發生大批遊客滯留事件，遊客人群沒有得到有效疏散，導致景區交通一度癱瘓，景區營運車輛無法循環運轉，更多遊客無法正常乘車，加上部分遊客心生怨氣，翻越棧道，並在公路聚集，導致九寨溝的交通客運幾乎癱瘓。

在旅遊淡季，客源的不足導致旅遊景點及遊樂設施大量閒置，賓館、飯店住房率明顯下降，導致景區營運成本劇增。為了搶奪客源，部分景區或商家開打價格戰，有的商家為了維持經營利潤，以高於平常價格一倍或數倍的價格向遊客銷售產品，致使近年來中國景區欺客、宰客現象越來越嚴重，大大地影響了目的地的旅遊聲譽。旅遊淡旺季差異也導致了旅遊景區及周邊商家的季節性招聘員工，不利於景區旅遊從業人員的培養及其旅遊服務素質的提高。

此外，因旅遊季節性波動所形成的客源淡旺季的巨大反差，對景區及其所在地方城市的社會經濟及生態環境等都會產生巨大的影響，旅遊的季節性越強，景區的收益波動也就越大，景區未來收益的不確定性也就越明顯。

（二）政策法規帶來的不確定性

如前文所述，景區經營權作為一種準用益物權，是可以在法律認同的框架下依法轉讓的，但從中國景區經營權轉讓的歷程及與之相關的法律法規來看，中國政府一開始並不贊成出讓景區經營權。

1995 年，在中國國務院發布《關於加強風景名勝區保護管理工作的通知》和《國務院辦公廳關於加強和改進城鄉規劃工作的通知》中就明確指出，風景名勝區的資源歸國家所有，景區資源的保護要放在景區工作的首要位置，任何部門或地方不得以任何名義和方式出讓或變相出讓景區資源及其土地，在風景名勝區內也不允許設立旅遊開發區或旅遊渡假區等。

但 2001 年初，由四川省旅遊局牽線，四川省擬將包含九寨溝、三星堆遺址等十大著名景區在內的 100 多個旅遊景點向海內外招商，並以合資租賃、承包轉讓景區經營權等方式出讓以上景區，引起社會各界的廣泛關注。對此做法，城鄉住房與建設部在《關於對四川省風景名勝區出讓、轉讓經營權問題的覆函》中予以否決，並且再次強調了景區經營權不可轉讓或變相轉讓的底線。

次年，中國國家住建部、（原）國土資源部、（原）國家旅遊局、國家文物局等九部委聯合下發通知，要求各地加強城鄉規劃的監督管理。其中，住建部提出，風景名勝區必須實行政企分離，管理機構的設置是為了保護資源、執行規劃，景區的規劃管理和監督職能不得交由企業承擔。政府行政部門和社會企業的職責劃分，為日後景區所有權和經營權的分離打下了一定基礎，是景區管理體制上的一大進步。

其後，隨著中國「大旅遊」時代的到來，為發展壯大地方旅遊事業，各地方政府積極鼓勵民營資本等社會力量參與景區的投資建設。雖然風景名勝區經營權整體出讓的禁令依舊存在，但對景區經營權的出讓限制開始鬆動，

一些探索性的試點工作已悄然進行。如，2003 年，貴州被住建部列為全國唯一一個風景名勝區內項目特許經營管理的試點省分。次年，貴州省就簽訂「馬嶺河——萬峰湖國家重點風景名勝區」的特許經營權轉讓協議，並成為了中國風景名勝區特許經營轉讓的首例。隨後，四川、雲南、陝西等省分也相繼推出了景區經營權的出讓轉讓政策，各地政府在旅遊招商引資中紛紛打出出讓景區經營權的旗幟，並許諾以一定的政策便利與資金支持，鼓勵社會企業參與旅遊投資建設。一時間，景區經營權轉讓風靡全國，成為中國景區最主要的經營管理模式。

誠然，景區經營權的轉讓刺激了地方旅遊經濟的復甦，帶動了中國旅遊業的發展，但是部分已轉讓經營權的景區開始出現的政府行政管理能力虛化、景區旅遊資源得不到有效保護與監管等問題，使得中國政府開始重視景區經營權轉讓的規範性管理。

2005 年 4 月，中國國家住建部再次表態，禁止轉讓國家級重點風景區經營權，並且設定了風景名勝區經營權轉讓的四條底線。其後，中國政府又頒布了相關法律法規來明確景區經營權轉讓的合法性，並嚴令部分省分對景區經營權轉讓進行整治改進、回購，如福建連城冠豸山景區經營權的回購整治改進事件。

由此可見，現行中國景區經營權轉讓法律法規對其合法性及規範性的規定並不明確，相關政策法規的制定也相對落後，旅遊投資者在受讓景區經營權的時候面臨較大的政策不確定，無法預知地方政府的態度及相關法規的方向，需要承擔較大的政策風險。

（三）突發事件帶來的不確定性

突發事件是指突然發生的，可對人員財產造成損失，破壞環境，具有重大社會影響的危機安全事件，是具有難以預測性、廣泛影響性及嚴重危害性的公共緊急事件。突發事件通常具有以下幾個典型特徵：角度不確定性、突發性、緊急性、社會性影響以及非程序化決策等（薛瀾等，2003）。突發事件表現形式一般有自然災害、戰爭爆發、政治事件、安全災難、衛生疫情等。

旅遊業是一個行業脆弱性較高、人員流動性較強的產業，任何突發事件的出現都將大幅影響地方旅遊發展的穩定性和持續性。具體來看，旅遊業的突發事件主要包括兩個方面，即旅遊業內的突發事件以及旅遊業外的區域性或全球性的爆發事件。前者出現於行業內部，透過影響目的地形象及聲譽來產生負面改變；後者發生於行業外部，透過旅遊客源流動性的改變來影響旅遊發展的客源需求。其對旅遊業的影響主要透過兩個方面實現，一是透過對旅遊產業發展的影響實現，表現為透過影響旅遊地的社會經濟及物質基礎，影響旅遊地的供需，即旅遊地的基礎設施及旅遊資源等；二是透過影響旅遊者的行為決策來實現，表現在潛在旅遊者對目的地的態度反映和風險感知上：對樂觀的旅遊者來說，他們會認為突發事件發生後，後續的補救性措施會使遭受突發事件影響的目的地恢復到事前狀態，甚至會比事件發生前更值得一遊；對於悲觀旅遊者來說，他們對景區的事後補救措施並不信任，擔心類似突發事件會再次發生，進而取消旅遊計畫。中立旅遊者則認為，目的地受突發事件影響之後，難以在短時間內恢復到事前狀態，仍然具有一定的旅遊價值，這部分遊客既可能繼續前往旅遊，也可能取消行程或更改旅遊目的地。

近年來，中國內外突發事件頻繁發生，不僅為當地民眾的生產生活帶來了嚴重影響，也極大阻礙了地方旅遊業的良性發展。如，海門斯（Haimes）分析了 2000 年巴布亞紐幾內亞的國內騷亂和斐濟軍事政變對其入境旅遊市場的影響，結果顯示，在上述突發事件的影響下，兩國入境遊客人數分別年減了 13.4% 和 28.3%。

2003 年，中國爆發的 SARS 疫情，致使中國入境旅遊和國內旅遊人數大幅下降，全年旅遊總收入較前一年下降 12.3%；2008 年爆發的汶川大地震，也重創了四川省旅遊業，資料顯示，截至地震發生當月，地震造成四川省旅遊業的損失已超過 500 億元，其中，旅遊景區遭受經濟損失最大，達 278.40 億元。

不難看出，突發事件的不確定性不僅會為旅遊地帶來嚴重負面影響，在很大程度上也增加了投資者在獲取景區經營權後的投資管理決策的不確定性。但是值得注意的是，突發事件或重大事件爆發後，如果投資者能正確地

藉助並利用事件，將有可能帶來不錯的正面效果：一方面，事件帶有的轟動效應能夠讓更多的潛在遊客注意並認識景區；另一方面，事件所帶來的波及效應，也能夠讓遊客瞭解景區的經營管理以及處理危機事件的能力，增強在民眾心中的旅遊形象，為景區發展及效益提升帶來間接的正向影響。

二、內部不確定性

（一）旅遊資源價值帶來的不確定性

對景區來說，旅遊資源是其發展的核心，也是旅遊投資開發的對象物，其品質的高低是景區旅遊發展能否取得成功的關鍵。但是旅遊資源具有明顯的社會性特徵，不論是其資源個體的品質高低，還是資源組合狀況的優劣，抑或是開發利用條件的好壞，幾乎都無法進行嚴格的定義（郭淳凡，2009），這就為景區旅遊資源的評價帶來了不確定性，導致投資者無法準確對其資源價值進行有效評估，增加了後續旅遊投資開發與規劃設計的難度。

從市場價值來看，遊客旅遊偏好在很大程度上決定了景區旅遊資源價值的高低。這是因為，景區旅遊收益的大小由景區所接待遊客的數量決定，而景區接待遊客數量的多少，在很大程度上是由旅遊資源吸引力所決定的。但是，遊客旅遊偏好並不是一成不變的，而是會隨時間、年齡以及社會主流消費觀念的變化而變化的，景區旅遊資源的市場價值也就隨之而發生變化。

例如，在休閒旅遊成為主流的今天，溫泉類旅遊資源、鄉村類旅遊資源、演藝類旅遊資源等資源類型，就展現了較高的開發價值。所以，旅遊者偏好的變動性決定了旅遊資源價值的不確定性。這既為投資者帶來了開發風險，但也為投資者帶來了搶占新市場的機會。

（二）景區投資建設帶來的不確定性

一般來說，旅遊景區的投資開發建設週期較長，從項目立項到工期完成通常需要幾年的時間。在這過程中，受投資者資金能力等因素限制，旅遊項目實施過程中，各項工期的完成時間不可避免地會與計劃時間存在偏差，為景區投資項目的如期進行帶來風險與不確定性。另外，參與旅遊項目投資的從業人員的技術素養及其職業道德的缺陷，也會增加因旅遊投資項目建設不

善而帶來不利影響的可能性。如旅遊項目管理人員的管理能力、經驗及其風險偏好，將直接影響到項目施工的品質與進度，嚴重者還可能出現大量的設計錯誤和疏漏。

景區開發建設的成本較高，充足的資金支援成為旅遊投資能否取得成功的關鍵。從成本使用角度來看，其費用主要包括：土地購置和設施建設、服務及設施供給、景區日常經營、新產品開發及對外宣傳等方面的支出。由於景區建設工期無法準確預知，建設工期拖延在所難免，拖延工期不僅會造成投資者費用支出的增加，還會影響後續項目的預算安排，增加投資者的費用風險。在景區建設過程中，還會出現一些突發事件使這一階段的費用產生變化，如重做、薪資變化、技術變動等，都會增加項目的費用風險。而費用的變化即意味著投資額的變化，進而為旅遊項目投資帶來更多的風險與不確定性。

（三）景區行政歸屬帶來的不確定性

景區經營權未轉讓之前，中國旅遊景區的管理一般以地方政府等事業管理部門為主。但景區資源多樣性與綜合性等特點，決定了中國的景區管理是一個涉及林業、水利、宗教、建設、園林等多部門的多頭領導局面。以山西省部分風景名勝區為例，一個風景名勝區通常由五個互不隸屬的同等級行政機構參與管理：一是景區管委會，隸屬城建部門，負責景區自然景觀以及景區規劃審批和旅遊基礎設施建設等；二是文物局（站），屬於文物部門，負責旅遊景區內的文物古蹟保護、管理與修繕等事宜；三是宗教局（處），屬於宗教管理部門，負責景區內所有僧侶、寺廟的管理、待遇和政策等；四是地方旅遊局，是旅遊行政管理部門，通常負責景區年度審批及景區評級等工作；五是地方政府，主要負責景區內的交通治安、行政審批等事宜。

因此，在經營權轉讓之後，受讓企業或個人首先需要面對的，就是如何解決景區管理過程中出現的「體制混亂」、「政出多門」、「多頭管理」等現象，在景區管理過程中協調好與各部門的關係，權衡部門間的利益訴求，明確各行政部門的管理範疇與職責，提高經營權受讓後旅遊景區的管理效率。

（四）景區利益主體及利益分配帶來的不確定性

景區經營權轉讓涉及較多利益相關者，主要包括：社區居民、各級政府、旅遊企業、旅遊者、非政府組織、旅遊志願者、專業人士、社會媒體等。不同類型景區的經營權轉讓或不同類型的景區經營權轉讓模式，受讓企業所須考慮和兼顧的利益相關群體略有差異。對整體出讓的景區來說，投資者所面對的利益相關者較為複雜，既要保證國有資產價值的有效實現，又要補償社區居民的利益損失，還要兼顧非政府組織，如環保組織及社會媒體對旅遊景區生態環境品質的監督。對部分景區出讓或景區內一些經營性項目出讓的投資者來說，其所面對的利益相關群體範圍就較為有限，通常經營權受讓方只須向政府部門負責，繳納一定的旅遊資源使用費用，而無須兼顧過多的社區居民利益補償及景區環境保護的責任。

在經營權出讓下的景區投資開發過程中，各利益相關者有著不同的利益訴求。從景區管理與保護的角度考慮，政府希望投資企業對景區進行開發時以資源保護、公益性及可持續發展為首要目標；社區居民則希望依據土地所有權或使用權，分享旅遊增值收益的應得部分；投資企業以追求利潤最大化為目標，為了獲得高額的投資回報、縮短投資回報週期，總是希望盡可能地利用和占有旅遊資源，興建各種旅遊接待服務設施，盡可能多地接待旅遊者，希望憑藉資本和所獲取的經營權，壟斷旅遊景區的大部分盈利性活動，獨享景區經濟利潤。這種做法既忽略了生態環境承載力的要求，造成資源環境破壞，又忽視了地方政府及社區居民的利益訴求，容易引發景區經營者與其他利益主體的矛盾與衝突。

在合理利益訴求得不到有效實現的情況下，利益相關者也就會採取相應的應對措施。如，一旦出現企業投資行為與地方政府利益衝突較大的情況時，政府就有可能回收景區經營權，造成投資企業前期投資成本無法得到全部補償的後果。當社區居民利益及旅遊分成得不到合理實現時，當地居民就可能會採取一些不良行動（「搭便車」、搶奪客源）來爭奪景區利益。更有甚者，由於利益分配糾紛，社區居民對旅遊景區設施進行蓄意破壞，阻礙景區的正常營運。

　　一個典型的案例是廣西桂林的蝴蝶谷生態旅遊景區，由於利益分配不公，村民公開阻止遊客進入村寨遊覽，蓄意破壞景點設施，並向景區提交辭職報告，致使景區經營基本上處於停滯狀態。難以協調利益矛盾，使投資者將與瑤寨居民關係密切的蝴蝶谷觀賞區及峽谷瀑布生態觀光區等觀光區捨棄，將景區轉移到兩江坪休閒渡假區，並從景區大門口處修建一條長約三公里的索道，直達兩江坪休閒渡假區，以此避開瑤寨村民的阻擾。這種做法，不僅激化了社區矛盾，也大大地增加了旅遊投資者的營運建設成本，極大地損害了景區投資商的利益。

　　在上述不確定性因素中，旅遊行業特點、國家相關政策法規、突發事件、旅遊資源價值等不確定因素，都是透過影響景區接待旅遊者人數，即旅遊需求，而對景區未來收益產生影響的。而突發事件、景區開發建設、景區行政管理歸屬以及景區主體利益分配等內部不確定因素，則主要透過影響景區的經營成本來對景區未來收益產生影響。各主要不確定性因素之間的相互作用如下圖所示。

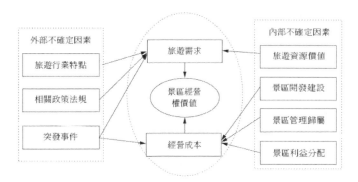

圖6-1　景區經營權轉讓過程中的不確定因素及其作用路徑

▌第二節 旅遊景區經營權的實質選擇權特徵分析

　　作為一種在未來採取某一行動的權利，實質選擇權蘊藏在景區開發建設的各個階段，對其進行定價評估的一個關鍵步驟就是識別其所蘊含的實質選擇權特徵。本節擬從動、靜兩個層面來揭示景區經營權的實質選擇權特徵，並對其實質選擇權動靜態特徵的內涵進行闡釋與解讀。

一、旅遊景區經營權的實質選擇權靜態特徵

根據前文對景區經營權產權內涵的描述，旅遊景區經營權是國家讓渡給經營個體的一種旅遊景區開發權利，具體來說是旅遊景區或旅遊資源的收益權與管理權。在經營權受讓過程中，依據資源有償使用和資源補償原則，讓渡主體——國家或地方政府，應當從受讓企業的經營收益中得到補償，即表現為經營權轉讓價格。經營權受讓企業或個人接受景區經營權讓渡的原因，就在於透過招標評審等法定程序批准後，所享有的對景區旅遊資源開發利用的權利。根據景區發展狀況，可延遲開發，也可擴大或縮小開發規模，還可放棄開發等的權利。

選擇立即開發景區可以獲得正常的旅遊收益，但景區的開發是一個長時間的建設過程，旅遊景區發展面臨諸多不確定情況，顧客旅遊需求及旅遊偏好豐富多樣，景區開發者難以一次性開發出讓所有遊客滿意的旅遊產品，加之中國現行的關於景區經營權轉讓的制度法規尚不健全，未來開發建設面臨的政策變動因素影響較大。因此，選擇延遲開發，投資者可以因「等待」而獲取價值。選擇擴大或縮小開發則可以最大化收益或最小化風險；適時選擇停止開發則可以獲取因轉移經營風險而帶來的損失補償；而選擇對旅遊產品的轉換升級，可以幫助旅遊景區形成新的吸引優勢，形成新的收益成長點。

旅遊景區經營權所獲得的這些靈活性開發手段，或者說旅遊景區經營權所蘊涵的這些「選擇權利」，與金融選擇權相似，兩種選擇權都是賦予了投資者一個未來的選擇權或執行權。投資者或決策者執行或者不執行這項權利，取決於實質選擇權標的資產的價值變動。對景區投資者來說，這不是一種必須按期履行的義務，而是被賦予的、可以享有的權利。但與金融選擇權相異的是，景區經營權展現的是實質選擇權的特徵，其標的資產是旅遊資源這類較為特殊的實物資產，而不再是股票、債券等金融資產。

正是由於投資者在景區開發過程中擁有這些可供選擇等權利，所以，景區經營權可以看成是一個多選擇權嵌套的實質選擇權。景區經營權的實質選擇權特徵及具體選擇權解釋如表 6-1 所示。

表6-1　旅遊景區經營權的靜態實質選擇權特徵

選擇權類別	選擇權靜態特徵
開發選擇權	選擇是否進行景區基礎設施、遊憩設施及旅遊項目建設等。
延遲選擇權	面對旅遊業發展的諸多不確定性，延遲選擇權賦予景區投資者推遲一段時間再進行景區投資開發及設施建設的權利。
擴張選擇權	投資者可以對景區內部及外圍進行整治改進、擴建，增加景區遊客容量，豐富景區遊憩專案。該選擇權不僅進一步最大化了景區價值，在某些時候還能為投資者創造新的機會。
收縮選擇權	當市場表現低於市場預期，外部市場競爭激烈，投資者可縮小投資，最小化損失，直到外部市場行情好轉時再進行投資。

續表

選擇權類別	選擇權靜態特徵
放棄選擇權	如果景區的收益難以維持景區的營運，則投資者有權放棄開發，行使放棄選擇權，以控制繼續投資帶來的價值損失。如果投資者沒有及時放棄，就會阻礙投資者及時進入更有前途的領域，或因長期虧損導致更大的損失。該選擇權是一種看跌選擇權。
停啟選擇權	即為重啟或暫停開發，該選擇權包含了兩種選擇權：停產選擇權和重啟選擇權。當客源市場緊縮、營運成本增加或景區受到突發事件的影響時，將暫停或關閉部分景點，表現為停產選擇權；當市場利多時，重啟關閉景點或開發新景點，表現為重啟選擇權。
轉換選擇權	所謂的轉換包括兩層含義：一是景區投入要素的轉換，二是景區旅遊產品的轉換。該選擇權即是景區可以在投資開發過程中根；據內部資源損耗和外部環境變化進行上述的轉換，進而提高景區投資的營運機動性。

二、旅遊景區經營權的實質選擇權動態特徵

為了闡述景區在開發過程中實質選擇權特徵的動態變化，本書將景區的開發經營過程劃分成開發初期、籌建期、營運期和營運後期等四個階段。根據各開發階段的特徵，對其實質選擇權的動態分布與演變進行揭示與闡述。

在景區開發初期，國家或地方政府透過招標、拍賣、掛牌等方式，以簽訂景區經營權轉讓合約的形式，將一定年限內（一般為 20 至 50 年）的旅遊景區或旅遊資源的開發經營權出讓給投資企業或個人。對投資者而言，獲得景區開發經營權相當於買進了一個實質成長選擇權，因為投資者透過市場運作等手段，可以實現景區資產、旅遊資源和土地資源的增值。

在景區開發籌建期，投資者透過市場考察及投資的可行性論證，可逐步瞭解景區的資源品質、周邊景區的市場價格以及各景區的競爭情況等資訊。透過這些所能獲知的內外部資訊，進行景區部分基礎配套設施的建設，並開發一些初級產品。對投資者而言，這一階段的投資是景區正常營運的必要投入，屬於景區開發的沉沒成本。在這過程中，如果市場訊息利多，投資者或將投入資金，對景區進行部分盈利性的資源開發與設施建設；如果市場表現不如預期，投資者則將暫擱投資，等待有利時機再行開發，表現出延遲選擇權的特性；如果該階段市場時好時壞，則投資者可根據市場情勢，或暫停或重啟，行使停啟選擇權，以規避不利因素對投資者收益的影響。

在景區基礎建設完成，進入營運期後，投資者將瞭解到更多有關景區經營的內外部資訊，這些資訊是投資者進行景區後續投資的重要決策依據。如果市場達到或超過預期，投資者就可以追加投資、擴大景區規模，增強景區旅遊接待能力，表現為一個擴張選擇權；如果市場表現低於預期，投資者至少不會追加投資，或可能適當收縮景區經營規模，表現為一個緊縮選擇權；在開發過程中，暫停或重啟景區部分景點的權利，則是停啟選擇權的主要表現。因此，該階段景區的選擇權特徵將由景區初期市場表現來決定，或為擴張選擇權，或為緊縮選擇權，或為停啟選擇權。

隨著景區日益發展與成熟，景區將面臨來自周邊景區的衝擊，一些新興的旅遊景區也將大大稀釋景區的遊客數，降低投資者的經營收益。此時，投資者或考慮提前結束選擇權合約，將景區經營權歸還地方政府，放棄繼續經營，即相當於執行一項放棄選擇權，以彌補維持景區正常經營的固定成本及更多沉沒成本的投入為投資者帶來的損失；或對景區進行轉型升級，開發新

的旅遊產品,重新進入市場,這種情況相當於投資者在對市場持樂觀態度下,
行使的一項轉換選擇權,以擺脫可替代性對景區發展的不利影響。

綜上可知,景區經營權其實是投資者獲得的一個階段性的複合實質選擇
權。在不同的階段,投資者將對應不同的實質選擇權,景區開發的選擇權特
徵呈現出動態的變動演化特徵。不同階段的主要實質選擇權特徵可用下圖清
楚地展示:

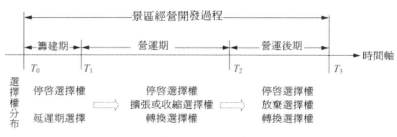

圖6-2　景區經營開發階段的實質選擇權分布

第三節 旅遊景區經營權的選擇權價值表現

由於不確定性的存在,實物項目的投資時間與方式都是可以靈活選擇的。
理性投資者會在條件利多時執行項目,在條件不利時放棄或延緩項目。對投
資者來說,這些選擇是有價值的,因為只有對不確定性作出最佳選擇,投資
者才會去執行某項選擇權,所以從理論上來說,項目的選擇權價值都是大於
等於零的,是投資者的一種趨利避險行為。

與一般實物投資類似,景區投資者也可以透過靈活選擇景區投資方案或
經營方式,提高景區旅遊收益或降低經營損失。一言概之,實質選擇權理論
所表現出的管理靈活性提升了旅遊景區的項目價值,即表現為景區經營權投
資的增值屬性。

一、旅遊景區經營權的標的資產

衍生性金融商品中的標的資產是指衍生商品合約中約定的資產,又稱為
基礎資產,是選擇權持有人行使權利可買進或賣出的金融工具或商品。該資

產既可以是金融資產，如外匯、存款、股票、證券等，又可以是實物產品，如原油、小麥、銅鐵礦等。作為存在最為普遍的一種選擇權形式，實質選擇權的標的資產通常是各種實物資產，具體來說是那些可以創造財富的實物資產。與金融資產相似，實物資產價格反映著實物資產的供需關係。因此，作為實質選擇權價值產生的資產依託，有必要先確定待分析實質選擇權所對應的標的資產，進而分析實質選擇權的價值表現及其形成與演變機制。

根據《實物期權評估指導意見（試行）》的規定，標的資產即實質選擇權所對應的基礎資產。根據這一定義，旅遊景區經營權的標的資產即可定義為景區附屬的旅遊資源。這是因為，一旦投資者受讓了景區經營權，自然而然就擁有了對景區旅遊資源進行開發利用的權利，這項權利執行的對象就是旅遊資源，而且從景區經營權轉讓的實踐來看，景區經營權通常被理解為景區旅遊資源的經營權，經營權轉讓合約中所明確的正是旅遊資源。因此，筆者提出，不論是景區經營權還是其所蘊含的實質選擇權，其所對應的標的資產都是景區的旅遊資源。

關於景區經營權標的資產價格的擬定，本書並沒有像礦產、地產等一般實物投資那樣，採用單位產品價格（對景區而言，即為遊客所購買的景區門票價格）做其標的資產，而是以景區的旅遊需求（即景區旅遊人次）來代替。

做這一替代的原因，是考慮到中國特定的門票定價制度。根據有關規定，景區不能隨意上漲其門票價格，其門票價格在一點時間內是較為恆定的。為了抑制景區門票的上漲，各地政府也發表了相關政策與措施，如景區門票的「三年限漲令」等。這樣一來，若繼續以景區門票作為景區經營權的標的資產，那麼研究固定的景區門票價格的波動率也就毫無意義了，因為沒有波動就意味沒有選擇權價值。

同時，本書也沒有採用景區的遊憩價值作為經營權標的資產價格。雖然景區遊憩價值是景區旅遊資源的價值表現，但其表現的是景區旅遊資源在某個時點的價值，是一種時點性價值，而經營權選擇權價值是其在一個時間段內展現出來的價值之和，屬於時段性價值。因此，用景區遊憩價值作為景區經營權價值顯然不合適。

最後，考慮到景區門票價格的波動雖然較為恆定，但景區遊客人數卻是連續變化的，而且景區旅遊接待人數也常被用來衡量旅遊需求或旅遊接待水準。實務上，某個地區或城市的每年旅遊接待人數或類似景區的每年旅遊接待人數，常常被用來進行景區投資與資源開發的可行性分析（郭淳凡，2013）。在景區門票價格較為恆定的情況下，景區接待人次的波動性決定了景區經營權收益大小會隨著時間的變動而波動，將景區未來旅遊需求作為景區經營權標的資產價格的代替，可以比較充分地反映景區經營權標的資產（旅遊資源）為投資者帶來的經濟收益。故而，本書採用景區未來旅遊需求的波動作為景區經營權標的資產價格波動的代替。

二、旅遊景區經營權的選擇權價值表現

如前所述，獲得景區經營權之後，經營權受讓者就享有對景區旅遊資源進行延遲、擴大、縮小或轉換開發等多項「選擇權利」，展現景區經營權經營靈活性。根據前文的分析，投資者選擇何種開發靈活性的判斷標準，取決於景區收益與景區投資成本之間的關係。為了分析這一關係，假設 R_t 為 t 時段景區旅遊收益，C_t 為 t 時段景區的成本投入，C_{min} 為景區經營的保本成本。

①當 R_t 大於 C_t 時，意味著在補償景區投資成本後，景區旅遊收益還有利潤空間，理性投資者會繼續看好旅遊景區的市場潛力，此時投資者會以新增旅遊景點或建設更多旅遊服務設施等方式，來繼續開發並擴大景區開發規模。

若投資者執行擴張選擇權，假設 I_{add} 為投資者追加的投資額；$α\%$ 為新增投資帶來的景區收益的成長率，則擴張選擇權為投資者帶來的價值增值可表達為 $\max(0, α\%R_t - I_{add})$，意即新增投入所帶來的收益成長額度減去追加的投資成本後的收益最大化問題。

②當 R_t 小於 C_t，說明當期開發帶來的收益不能完全補償開發成本，此刻理性投資者通常不會選擇擴大開發，而是選擇延遲開發，甚至將停止部分景點的經營。

例如，為降低景區旅遊淡季的經營成本，不少景區、景點會在此時關閉景區的纜車或索道等設施。如果投資者選擇縮小景區投資（縮小成本主要表現為因關閉部分景點或減緩旅遊項目建設進度而縮減的可變成本與沉沒成本），假設 Ired 為收縮的投資額；$\omega\%$ 為景區收益的預期收縮率，則縮小選擇權為投資者帶來的損失補償可表達為 $\max(0, \text{Ired}-\omega\%R_t)$。

③當 R_t 小於 Cmin 時，景區經營者應該放棄開發，或者轉化景區功能，尋找新的收益點，如江西龍虎山為突破傳統觀光旅遊的發展侷限，籌資 106 億元進行景區改造與項目開發，實現了景區由門票經濟向產業經濟的轉型，並從以往的過境旅遊轉型成目的地旅遊，自然觀光旅遊轉型為觀光休閒渡假旅遊。若投資者執行轉換選擇權，改變資源要素投入，開發新的旅遊產品，則設 ΔR_t 為 t 時刻景區因轉換帶來的收益，Itsf 為要素轉換投入額，轉換選擇權所帶來的收益增值即為轉換景區旅遊功能後的收益最大化問題，可表示為 $\max(0, \Delta R_t-\text{Itsf})$。

從上述的分析不難發現，靈活的經營策略會帶來旅遊景區旅遊預期報酬的波動，即標的資產價格的波動，這是景區經營權實質選擇權價值形成的主要路徑。景區經營權的選擇權價值因實質選擇權特徵的不同而有所差異，但總體表現為靈活性為投資者帶來的景區損益的增加或補償，透過執行相應選擇權，投資者可以獲得超額收益或降低損失。

▍第四節 旅遊景區經營權的選擇權價值形成與演變機制

本節將在識別景區經營權主要實質選擇權特徵的基礎上，對其選擇權價值的形成與演變機制做進一步分析，以強化實質選擇權理論在本書的理論根基。

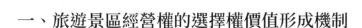

一、旅遊景區經營權的選擇權價值形成機制

（一）旅遊景區經營權的主要選擇權特徵識別

要認識景區經營權選擇權價值的形成機制，需要對其所蘊含的主要選擇權特徵進行識別。

首先，景區經營權的一個主要選擇權特徵是其延遲性，即延遲選擇權。該選擇權主要出現在景區經營權轉讓的初期，該階段投資者難以準確掌握景區的旅遊資源稟賦與資源蘊藏量及其未來的旅遊需求。多數投資者在該時期並不會馬上投資開發景區旅遊資源，而是選擇暫緩投資，等待時機，再行決策，表現為延遲選擇權。

延遲選擇權的執行也是大多數投資者的理想選擇。特別是對旅遊景區來說，其轉讓年限一般比較長（20 年至 50 年），較早投資意味著投資者將失去了等待的權利。但需要指出的是，景區投資者在景區經營的中後期，一般較少執行延遲選擇權，即使延遲開發，其延遲時間也不會太久，因為景區經營權轉讓是有年份限制的，延遲開發時間較長，將會縮短投資者的盈利年限，機會成本較高，存在難以回收資本的風險。而且，在景區經營的中後期，除非出現新的收益成長點，要不然景區在該時段的客源相對穩定，不確定性較少，所以該階段景區經營權的延遲選擇權價值並不大。

其次，作為一個季節性和波動性較強的行業，景區旅遊接待人次具有很強的階段性成長或銳減的特點。在此影響下，適時擴張、收縮以及停啟開發就成為景區投資者常用的管理靈活性，這也是投資者面對不確定性和風險最直接有效的應對方式。

最後，在景區經營不順或不利狀況無法得到改善時，放棄選擇權和轉換選擇權則成為眾多投資者的普遍選擇，即選擇退出項目或者轉換投資方向，以避免更大損失。放棄選擇權雖然不能為投資者帶來收益增加，但卻可以盡可能地避免投資者遭受更多、更大的損失，因而也是有價值的。但是，考慮到中國當前旅遊業的良好發展趨勢，以及中國景區經營權轉讓在政策上具有一定的強制性與約束性，同時景區經營權也無法像其他一般資產那樣，將有

價值殘值的景區資產放到二手市場進行轉讓，所以，投資方放棄景區經營權的可能性並不大。轉換選擇權則是景區在面對周邊景區及新興景區衝擊時，進行景區產品的改造升級，開發旅遊收益新成長點，以提高景區的經營機動性。

綜上所述可知，延遲選擇權、停啟選擇權、擴張或收縮選擇權以及轉換選擇權，是景區經營權的主要經營靈活性。

（二）旅遊景區經營權的選擇權價值形成機制

前述分析表明，景區經營權的主要實質選擇權特徵有：延遲選擇權、擴張選擇權、收縮選擇權、停啟選擇權以及轉換選擇權等五種。不同實質選擇權對不確定性的反應不同，其價值形成機制也就不同。各選擇權的價值形成機制如下所述。

延遲選擇權：該選擇權本質上是一個美式買權，即投資者可以在選擇權到期日之前的任一時段執行該選擇權。對景區投資者來說，執行該選擇權的目的是為了獲取更多內外部訊息，減少景區開發建設的不確定性，表現為景區投資者擁有選擇最佳投資時機的權利。

延遲選擇權的價值形成主要來自於「等待以獲取未知訊息」。透過執行延遲選擇權，景區投資者既可以保持景區經營權及其旅遊資源的增值能力，又可以良好地規避旅遊淡季對景區資產收益的衝擊。該選擇權執行的必要條件為 $\sum V_t > I$，即未來 t 時刻景區各期淨利潤的現值之和大於景區投資現值之和。

擴張選擇權：隨著大眾旅遊時代的到來，中國旅遊發展日益火紅，擴大經營規模、新增遊覽觀光點，可以為景區帶來更多的遊客，提升景區的品牌效應，同時市場表現的持續利多也將為投資者創造更多的盈利與發展機會。

對擴張選擇權來說，其價值形成就是利用未來利多的不確定性，進一步擴大景區收益。在某些情況下，執行擴張選擇權具有重要的策略意義，即新的旅遊產品的開發以及新的旅遊活動的推出，有可能形成景區新的旅遊賣點及旅遊收益成長點。擴張選擇權執行的前提條件是 $\alpha\% R_t > I_{add}$，即擴張

選擇權帶來的收益增加額要大於擴張追加的投資額。對擁有該選擇權的景區投資項目而言，其價值等於項目各期收益的現值加上擴張選擇權帶來的價值加總。

收縮選擇權：收縮選擇權是在市場經營不及預期的情況下，收縮景區投資規模。與擴張選擇權不同的是，收縮選擇權的價值不是創造超額收益和盈利機會，收縮選擇權的價值形成是在面對利空市場的情況下，降低投資者繼續開發所帶來的各項成本，以最小化投資者損失。收縮選擇權執行的前提條件是 Ired ＞ ω% Rt，即收縮投資額大於景區旅遊收益的收縮額，否則項目仍可按原計畫進行。

停啟選擇權：當客源市場緊縮、遊客接待人數驟減時，景區投資者可暫停或關閉部分景點，減少投資者的變動投入成本；當客源市場利多、旅遊人次回增時，重啟已關閉的或開發新的景點，以重新獲取旅遊收益。因此，停啟選擇權的價值形成就在於在景區收益緊縮時，降低景區的可變投入成本；在滿足預期報酬大於預期成本的前提下，重啟景區的投資開發。

轉換選擇權：在景區經營權中後期，由於市場競爭的加劇以及遊客審美疲勞等因素的影響，景區若想獲取更多旅遊收益，就必須對其產品進行改造創新，即透過執行轉換選擇權，改變旅遊資源要素投入，對景區功能進行轉變，推出新的旅遊產品，開發新的旅遊活動，以重新吸引遊客，獲得新的旅遊收益點，幫助投資者擺脫投資困境。因此，轉換選擇權的價值形成機制就在於，透過旅遊功能轉化及產品升級，提高景區的營運機動性，為景區重新進入市場，參與競爭提供保證，形成新的競爭優勢，為投資者帶來新的旅遊增益。轉換選擇權執行條件為 ΔRt>Itsf，即為轉換帶來的收益大於轉化成本。

二、旅遊景區經營權的選擇權價值演變機制

景區經營權的實質選擇權特徵並不是靜態不變的，旅遊景區投資開發的階段性特徵，決定了其選擇權價值也是階段性變化的。具體來說是，在不同開發階段，投資者所面臨的不確定性是不斷變化的，而不確定性的不同應對

方式使得景區經營權的選擇權特徵表現出動態變動特徵。在此影響下，景區經營權各階段的選擇權價值也將呈現階段性的變動特徵。

（一）旅遊景區籌建期內的選擇權價值變動與演變

旅遊市場是一個具有較強變動性的不穩定市場。儘管投資者在進行景區旅遊項目開發之前，會對其進行必要的可行性分析，但基於過去經驗的靜態分析通常無法預知未來旅遊市場的變化，具有一定的落後性。在籌建期，一方面，由於旅遊業本身的季節性、旅遊資源開發的持續性以及景區開發所涉及的社會經濟效益評價等，使得項目收益的預測很困難，景區的投資風險和價值難以準確評估。另一方面，該階段投資者需要考慮的不僅是建設的經費融資問題，在建設景區的基礎旅遊服務設施的過程中，還需要處理與政府以及社區居民的關係，需要考慮因建設環境的不確定性而引起的風險。諸多風險因素的存在使得投資者的投資與靈活性經營意願不強，導致投資者對景區潛在價值的判斷較為模糊。因此，從實質選擇權的波動程度來看，該階段投資者投資與否的選擇權價值差異很大，實質選擇權的價值波動大。

從實物選擇權的特徵來看，該階段主要以停啟選擇權和延遲選擇權為主。從項目風險來看，該階段的風險是最大的，但是由於投資者剛剛獲得景區經營權，其首要任務，還是進行景區的基礎配套及其他服務設施建設，事實上並無太多經營靈活性。但隨著沉沒成本等其他成本費用的持續投入，投資者會慢慢重視和利用不確定性的價值。因此，該階段選擇權價值將呈現緩慢遞增的趨勢。

（二）旅遊景區營運期間的選擇權價值變動與演變

在完成景區的配套旅遊服務設施建設之後，景區正式進入旅遊項目的產出階段。如果景區的發展達到預期，可以獲得持續穩定的現金流，並能夠帶動旅遊景區周邊相關產業的有序發展，即意味著旅遊景區處在一個相對穩定的經營環境中。

旅遊景區的良好運行，一方面可以降低景區的經營成本，增加投資者的融資能力，也為景區項目的後續開發提供保證；另一方面，景區良好的盈利

水準也會帶動旅遊六要素行業——吃、住、行、遊、購、娛，以及周邊地產、商業娛樂、交通運輸等產業的發展，為景區累積更多人氣，創造一個良好的外部環境。

從景區的生命發展週期來看，該階段正值景區由參與期進入發展期與鞏固期。正常情況下，旅遊景區的營運會進一步提升景區的市場影響力，旅遊需求也將穩步上升，景區的口碑效應也將日益擴大，景區無形資產（服務、口碑、名氣等）開始增值，相對地提高了景區後續旅遊項目的潛在投資價值。

隨著景區的繼續經營運轉，投資者將獲取更多景區經營的市場資訊，並進一步加深對景區未知風險的認識。靈活多變的經營策略，既可幫助投資者創造更多超額收益，還可以因投資決策的改變而更好地規避風險。從選擇權價值波動的角度來看，景區初期經營的成功將放大景區項目的投資選擇權，實質選擇權價值也隨之增加，並在該階段透過遞增的方式到達最高值。而後，隨著景區進入穩定期與發展後期，不確定性將越來越少，選擇權價值也將逐步遞減。

但需要指出的是，景區初期的成功經營為投資者及其他潛在合夥人提供了一個利多的訊息，使之能夠吸引更多的潛在投資者，保證了後續開發的資金來源。隨著新資金的進入，景區投資者會重新評估景區的經營價值，調整景區的旅遊開發投資決策，以期實現景區經營權選擇權價值的倍增。

但是，儘管景區初期成功經營所帶來的效應會放大景區經營權的選擇權價值，但也有相當的可能縮小景區經營權的選擇權價值，產生一定的負面效應。例如，旅遊經營初期的良好表現會影響景區投資者的決策行為，干擾投資者對項目價值與風險的準確判斷。讓投資者誤認為景區只會盈利，不會虧損，增加投資可以獲得更多的旅遊收益，進而忽視了對景區開發投資風險的必要分析。其產生的負面結果就可能因過度投資而產生泡沫經濟，虛增景區經營權的選擇權價值，最終導致景區經營失敗。

這一現象在中國主題公園的開發建設過程中尤為常見。資料顯示，民間約有 1500 億元巨資被套牢在 2500 多個主題公園上，70%的主題公園處於虧損狀態，20%收支大約持平，只有不到 10%的主題公園能夠獲利。

此外，考慮到目前中國旅遊行業的激烈競爭，以及同區域內、同類型景區的相互排斥，旅遊景區在經營初期沒有達到理想獲利水準或者出現虧損都是正常的。這正是旅遊投資者在受讓景區經營權後要分析與關注的重要問題。

（三）旅遊景區營運後期的選擇權價值變動與演變

景區營運期期間良好的經營狀況，為景區後續的投資建設創造了有利的物質條件。相對於營運期而言，景區經營後期的不確定性進一步降低。儘管景區的外部風險是無法規避的，但其內部的技術性風險和非技術性風險明顯降低了。一方面，在景區經營後期，投資者已基本完成了預先擬定的投資建設方案，降低了開發建設過程中技術標準以及安全係數等方面可能出現偏差而形成的風險；另一方面，景區能夠持續經營至後期，也展現了景區經營管理具有較好的科學性與合理性，降低了景區的非技術風險。

在該階段，投資者不會或較少繼續對景區進行大幅投資，一般只是進行修繕性與維持性投資。因為該階段的景區投入產出效應並不明顯，擴大景區規模，或開發新的旅遊路線或產品，難以保證投資者在經營權合約到期日收回成本，獲得預期旅遊收益。而且，經營後期的選擇權價值相對較小，投資者的慣常做法是維持經營現狀，直到景區經營權到期。

因此，從選擇權價值大小的波動來看，該階段景區經營權的選擇權價值將持續減少，並在經營權到期日，由於投資者不再享有對景區進行經營開發的權利，其所能得到的景區經營權的選擇權價值將變為零。景區經營權選擇權價值變動曲線如下圖所示。

圖6-3　景區經營權選擇權價值變動圖示

　　整體而言，在獲得景區經營權之後，投資者所面臨的風險是動態變化的。在旅遊景區的籌建階段，風險是最大的，營運期間的風險相對較小，到經營後期風險就更小了。

　　在營運期間內投資者可能面對的不確定性和風險會很大，但是該階段景區已進入正常經營階段，風險的可預測性和可預知性較高，採取一些規避風險的措施可以在一定程度上降低投資的不確定性，故認為營運期內的風險比籌建期要小。由此不難看出，在景區的階段性開發建設過程中，其風險是動態遞減的，景區的收益價值及選擇權價值的評估也應當是一個動態的過程。投資者要根據景區建設及旅遊市場發展情況，對旅遊景區的經營決策作出動態的調整，這樣才能準確識別景區經營權中潛在的實質選擇權價值。

　　從不確定性影響景區經營權實質選擇權價值大小的路徑來看：景區投資規模越大，資本要求回報率越低，景區投資開發的決策安排越有價值；景區前期不確定性越高，延遲投資選擇權的價值就越大；景區中期的不確定越高，擴大或縮小或停啟選擇投資選擇權的價值就越大；景區後期不確定性越高，放棄投資的選擇權之價值就越大。

　　相對地，如果前期沒有任何風險時，景區延遲選擇權沒有任何價值；如果中期沒有任何風險時，則景區擴大、縮小、停啟選擇權就沒有任何價值；如果後期沒有任何風險，則延遲選擇權將沒有任何價值；如果整個投資過程的不確定因素都較小，則階段性投資項目就基本沒有選擇權價值。

第七章 旅遊景區經營權實質選擇權定價模型與優化

在明確旅遊景區經營權的實質選擇權特性及其價值形成與變動之後，如何對這一價值進行定價評估自然就成為另一個需要關注的焦點問題。近年來，隨著選擇權概念的推廣，實質選擇權的相關理論和方法已被逐步引入到旅遊景區，特別是實質選擇權定價理論中關於自然資源價值的思考，為我們提供了評估景區經營權價值的新思路。基於此，本書引進了實質選擇權定價的理論與方法，在介紹實質選擇權定價模型常用數理原理的基礎上，對其定價模型的理論公式做必要的數理推演，以給出適合旅遊景區經營權的實質選擇權定價模型，並就其中部分重要的參數指標做出優化與改進，以提高實質選擇權定價模型在旅遊景區經營權定價中的適用性與科學性。最後，選取了福建省龍岩市連城縣的冠豸山國家風景名勝區為案例研究地，進行模型的案例分析與實證估算。

▌第一節 實質選擇權定價模型的數理基礎

與傳統收益法不同的是，實質選擇權定價是一個複雜的過程，其理論與評估方法是建立在多種數理基礎上的，如隨機過程、隨機積分理論以及動態規劃法等，只有在充分認識其基本數理原理的基礎上，才能更好地理解實質選擇權定價理論及其評估模型。基於此，本書擬就實質選擇權定價模型過程中的主要數理基礎做簡要的回顧。

一、隨機過程

（一）布朗運動

布朗運動，又稱布朗隨機過程。如果 $\{Z_t\}$ 是一個布朗過程，則其應滿足：

1. 它是馬可夫過程，該過程的現在的值就是對其未來做出最佳預測中所需的全部訊息，即該過程所有未來值的機率只取決於現在的值，而不受該過程過去取值或其他當前訊息的影響。

2. 該過程具有獨立的增量性（independent increments），即該過程任意區間上變化的機率分布是相互獨立的。

3. 該過程的變化服從常態分布（normally distributed），其變異數隨時間區間的長度呈線性增加。

布朗過程三個性質的數理表達，即，假設 Z_t 為布朗運動，考慮其在很小的時間間隔長度 Δt 上，Δz 為 Δt 時間內 Z_t 的變化，則 Δz 須滿足以下兩個性質：

① $\Delta z = \varepsilon \sqrt{\Delta t}$，其中隨機變數 ε 符合均值為 0、變異數為 1 的標準常態分布；

② 隨機變數 ε 是數列不相關的，即 $E(\varepsilon_t \varepsilon_s) = 0$ 對於一些 $t \neq s$ 均成立。故 Δz 任何兩個不同時間間隔 Δt 上的 Δz 是相互獨立的。

滿足上述兩個性質則說明，Z_t 服從馬可夫性和獨立增量性。

進一步考察這兩個條件對 Z_t 在有限區間和無限小區間內的變化的影響。

假設有限區間 T 可分為 n 個長度為 Δt 的小區間，即 $T = n\Delta t$，則 Z_t 在區間的變化可表示為：

$$Z_{s+t} - Z_s = i \sum_{i=1}^{n} \varepsilon_i \sqrt{\Delta t}$$

由中央極限定理可以得知，$Z_{s+t} - Z_s$ 是符合均值為 0、變異數為 T 的常態分布。而且，由上式可以看出，Δz 取決於 $\sqrt{\Delta t}$，而不是 Δt；上式也表明布朗過程中變化的變異數會隨時間區間的長度而線性增長。

如果在時間區間無限小時，布朗隨機過程的增量 dz 可表示為：

$$dz = \varepsilon_t \sqrt{dt}$$

由於隨機變數 ε 符合均值為 0、變異數為 1 的標準常態分布，即 $\varepsilon_t \sim N(0,1)$，可求得增量 dz 的均值 $E(dz)=0$，變異數為 $VAR(dz)=E[(dz)^2]=t$。

（二）廣義布朗運動

假設 {Xt} 為一個連續隨機過程，則其可稱為廣義布朗運動，又可稱為威那過程—伊藤過程的條件，是滿足：

$$dx = a(x,t)dr + b(x,t)dz \qquad (7\text{-}1)$$

其中，dz 為前述布朗運動的增量，a(x,t)，b(x,t) 為已知函數，則 dx 的期望值與變異數分別為：

$$E(dx) = a(x,t)dt$$
$$Var(dx) = b^2(x,t)dt$$

其中，a(x,t) 為伊藤過程的瞬間漂移率，b2(x,t) 即為變異數的瞬間變動率。

（三）帶漂移的布朗運動

帶漂移的布朗運動是廣義威那過程的一個特例，即，令公式（7-1）中的 a(x,t)=μ, a(x, t)=μ，則公式（7-1）可替換為：

$$dx = \mu dt + \sigma dz \qquad (7\text{-}2)$$

式中，μ 為漂移參數，σ 為變異數參數。

在任何時間段 Δt 上，{Xt} 的變化量 Δx，即該布朗運動的離散型表達式為：

$$\Delta x = \mu \Delta t + \sigma \varepsilon \sqrt{\Delta t} \qquad (7\text{-}3)$$

二、幾何布朗運動

幾何布朗運動是用來描述資產價值變動最常見的一種形式，其具體形式也由廣義布朗運動推廣而來，即令公式（7-1）中的 a(x, t)=μx，b(x, t)=σx，則：

$$dx = \mu x dt + \sigma x dz \qquad (7\text{-}4)$$

兩邊同除 x 可得

$$\frac{dx}{x} = \mu dt + \sigma dz \qquad (7\text{-}5)$$

在資產價值評估中，式（7-5）中的 μ 為標的資產的預期報酬率，σ 即為熟知的資產波動率。一般情況下，μ、σ 均為常數，則幾何布朗運動的離散形式即為：

$$\frac{\Delta x}{x} = \mu \Delta t + \sigma \varepsilon \sqrt{\Delta t} \qquad (7\text{-}6)$$

式（7-6）中，Δx 為標的資產價值的變化，ε 為均值為 0、變異數為 1 的標準常態分布的隨機變數，$\frac{\Delta x}{x}$ 是 Δt 時間內標的資產收益比，$\mu \Delta t$ 為收益的期望值，$\sigma \varepsilon \sqrt{\Delta t}$ 為收益的隨機變動部分。根據前述的基礎，不難得出，$E\left(\frac{\Delta x}{x}\right) = \mu \Delta t$，$Var\left(\frac{\Delta x}{x}\right) = \sigma \sqrt{\Delta t}$，由此得：$\frac{\Delta x}{x} = N\left(\mu \Delta t, \sigma \sqrt{\Delta t}\right)$

三、伊藤定理

設隨機過程 {Xt} 遵循伊藤過程，G(x, t) 是關於 x 和 t 的函數，如果：

$$dG = \left(\frac{\partial G}{\partial x}\mu + \frac{\partial G}{\partial t} + \frac{1}{2}\frac{\partial^2 G}{\partial x^2}\sigma^2\right)dt + \frac{\partial G}{\partial x}\sigma dz \qquad (7\text{-}7)$$

其中，dz 為威那過程的增量。

再令，$u(G,t) = \frac{\partial G}{\partial x}\mu + \frac{\partial G}{\partial t} + \frac{1}{2}\frac{\partial^2 G}{\partial x^2}\sigma^2$，$\sigma(G,t) = \frac{\partial G}{\partial x}\sigma$

則公式（7-7）可變形為：

$$dG = u(G,t)dt + \sigma(G,t)dz \qquad (7\text{-}8)$$

即可得證，G(x, t) 也遵循伊藤過程。

四、泊松跳躍過程

該過程的基本定義是：一個隨機過程 {Xt} 可稱為泊松跳躍過程，如果其滿足：

dx=f(x, t) dt+g(x,t)dq

其中，f(x, t)、g(x, t) 為非隨機的已知函數；dq 為泊松過程，其服從 dq=0 的機率為 1-λdt, dq=μ 的機率為 λdt，即 λ 為跳躍事件發生的平均機率，在無窮小的時間區間 dt 上，事件發生的機率為 λdt，事件不發生的機率為 1-λdt；μ 為事件跳躍的躍度，為一個隨機變數。

如果變項在任意時間內都符合伊藤過程，偶有跳躍發生時，則包含了伊藤過程和跳躍過程的 d 可表示為：

dx=a(x,t)dt+b(x,t)dz+g(x,t)dq

式中，a(x,t)、b(x,t)、g(x,t) 為非隨機已知函數，dz 為威那過程，dq 為泊松跳躍。

第二節 旅遊景區經營權的實質選擇權定價模型建構

一、問題描述與模型建立

（一）問題描述

假設某旅遊企業或旅遊投資者在獲得一個景區經營權後進行旅遊投資開發，景區開發需要初始成本為 I，考慮投資成本的不可逆性，I 為沉沒成本，不可回收。不考慮其他投資者的影響，則景區經營權受讓者的投資決策取決於景區項目的成本和預期報酬。這樣，旅遊景區經營權投資選擇權的價值評估問題可以認為是旅遊投資者獲得了這樣一個投資機會，其執行價格為項目初始成本 I，獲得的資產是建成的項目，其價值為 V。根據實質選擇權的思想，上述旅遊項目投資問題即可看成是金融理論中的一個美式買權，投資決策等同於何時執行這一選擇權。

若景區經營權受讓者在時刻 t 投資，則來自投資的收益為 Vt-I，以 F(Vt) 表示 t 時刻投資機會的價值，即投資者透過做出最優投資決策可獲得的最大收益。投資機會的價值確定可以看作為是一個實質選擇權的定價問題，投資決策即尋求最佳的投資時機：

$$F(V_t) = \max E\,[(V_T - I)e^{-\rho(T-t)}]$$

式中，E 為期望價值；T 表示做出投資決策的未來時間，T ≥ t；ρ 為貼現率，且 ρ>μ。

（二）模型建立

根據本書對資產波動的定義，假設景區未來旅遊需求符合幾何布朗運動，則：

$$dD = \mu D dt + \sigma D dz \qquad (7\text{-}9)$$

其中，μ 為漂移參數，表示由於中國居民每人平均收入水準和閒暇時間的增加而引起的旅遊需求的預期成長率，μ>0；σ 為變異數參數，表示由於每人平均收入、閒暇時間等因素引起的旅遊需求波動率；dz 為威那增量，$dz = \varepsilon\sqrt{dt}$，ε 為一個服從均值為 0、標準差為 1 的常態分布隨機變數。

令 V=f(D)=δDθ(t)，則 θ 表示景區投資項目價值 V 對旅遊市場需求 D 的彈性。不失一般性，令 δ=1。根據伊藤定理可得：

$$dV = df = f' dD + \frac{1}{2} f'' (dD)^2$$

其中，$f' = \theta D^{\theta-1}, f'' = \theta(\theta-1)D^{\theta-2}$，：

$$dV = \theta D^{\theta-1}(\mu D dt + \sigma D dz) + \frac{1}{2}\theta(\theta-1)D^{\theta-2}(\mu D dt + \sigma D dz)^2$$

由於，$dt^2 = 0$，$dz^2 = 0$，$dt dz = 0$，所以有：

$$dV = \left[\theta\mu + \frac{1}{2}\theta(\theta-1)\sigma^2\right]D^\theta dt + \theta\sigma D^\theta dz$$

$$= \mu' D^\theta dt + \sigma' D^\theta dz \qquad (7\text{-}10)$$

其中，$\mu' = \theta\mu + \frac{1}{2}\theta(\theta-1)\sigma^2$，$\sigma' = \theta\sigma$，$D^\theta = V$。於是上式可表示為：

$$dV = \mu' V dt + \sigma' V dz \qquad (7\text{-}11)$$

式（7-11）表明，景區投資價值 V 也服從幾何布朗運動，μ' 和 σ' 分別為項目價值 V 的預期變化率和波動率；特別的，當 θ=1 時，即景區投資項目價值 V 對旅遊市場需求 D 的彈性為 1，此時可知項目價值的漂移係數 μ' 等於旅遊需求的漂移係數 μ，項目價值的波動率 σ' 等於旅遊需求的波動率 σ。

需要指出的是，上述的分析只考慮了單個旅遊投資個體對一個價值為 V 的生產項目進行投資，沒有考慮競爭對手的進入。如果在旅遊投資開發過程中，會有其他投資者進入臨近景區投資開發，則該問題就成為一個在有限時域內很可能有突發性跳躍發生的事件。

假設景區周邊有其他投資個體進行同類型景區開發的時間服從參數為 1λ 的、相互獨立的負指數分布，即假定競爭對手進入市場的過程符合事件平均發生率為 λ 的泊松分布。以 dq 表示競爭對手進入對項目預期報酬的影響，根據前文的表述，項目價值 V 可以表示為混合的布朗運動／跳躍過程。可表示為：

$$dV = \mu' V dt + \sigma' V dz - V dq \qquad （7-12）$$

式（7-12）中，dq 是事件平均發生率為 λ 的泊松過程的增量，dq 與 dz 相互獨立，即 $E(dzdq)=0$。

以 ϕ 表示競爭對手進入對項目價值的影響程度，即當一個競爭對手進行同類旅遊資源投資時，項目價值 V 將下降固定的百分比 $\phi(0 \leq \phi \leq 1)$，公式表達為：

$$dq = \begin{pmatrix} 0 & \text{概率為 } 1-\lambda dt \\ \phi & \text{概率為 } \lambda dt \end{pmatrix}$$

這樣，式（7-12）的現實意義就在於，在競爭性產業中，旅遊投資項目的價值 V 將以參數為 μ' 和 σ' 的集合布朗運動進行波動，但在時間間隔 dt 內，競爭對手將以機率 λdt 進入，並導致項目價值 V 下降到其初始價值的 $(1-\phi)$ 倍。考慮到中國現行景區經營權的轉讓一般以一個獨立的有效法人為經營權受讓對象，另外，其他景區投資者的投資行為對當前景區投資收益的現實影響通常難以準確評估。因此，本書在後續冠豸山景區的案例評估中並未考慮有競爭對手進入的實質選擇權定價模型。

二、模型求解與擴展

（一）模型求解

1. 動態規劃法

對於上述實質選擇權定價模型的求解，一般的方法是利用隨機微分方程法（即 B-S 模型）對其進行求解。然而，傳統 B-S 模型通常只適合簡單實質選擇權的定價，對於複雜投資項目，如項目不確定性來源多、項目到期日不確定等，B-S 模型就存在較大的缺陷了，這就需要尋找其他更為合適的模型進行求解了。

一種較為常見的方法是利用隨機過程理論與動態規劃法來推導出該類實質選擇權的定價模型。動態規劃法（Dynamic Programming）被認為是求解決策過程（decision process）優化的數學方法。該方法由貝爾曼（Bellman）等人於 1950 年代初，在研究多階段決策過程（Multistep

Decision Process）的優化問題時首先使用的。其應用的基本思路，是將多階段的決策過程轉化為多個單階段決策的問題，並對其逐個求解。與一般實質選擇權定價法不同的是，動態規劃法擺脫了市場完全性假設的限制，具有較強的應用性，目前該方法已經成為處理複雜實質選擇權最重要的一種定價方法。因此，本書將採用動態規劃法對旅遊景區經營權實質選擇權的定價模型進行求解分析。

2. 模型求解

動態規劃決策的思路是將旅遊投資者的決策分為兩部分：立即投資和等待投資。根據選擇權定價的思想，投資者進行投資決策的主要依據在於預期報酬與選擇權價值的對比：如果預期報酬大於選擇權價值，則進行投資；如果投資收益小於選擇權價值，則保持投資選擇權，直到預期投資收益等於投資的選擇權價值。

假設旅遊投資個體風險中性（即 ρ 為無風險利率），則旅遊景區的投資決策可由連續時間的貝爾曼方程式確定，即：

$$F(V_t) = \max \left\{ V_t - I, (1 + \rho dt)^{-1} E\left[F(V_{t+dt})|V_t, \mu_t\right] \right\} \qquad (7\text{-}13)$$

其中，μ 為決策變數。旅遊投資者決策等待時，μ=0；決定進行投資時，μ=1。式（7-13）中的期望為在已知 t 時刻 V 和 μ 的條件下求得的。若投資時間沒有期限，則 F(Vt) 不依賴時間 t。當企業決定等待，即 μ=0，兩邊同時乘以 1+ρdt，整理可得下式：

$$\rho F(V_t)dt = E\left[F(V_{t+dt}) - F(V_t)\right]$$
$$\rho F(V)dt = E\left[dF(V)\right] \qquad (7\text{-}14)$$

式（7-14）說明，在時間段 dt，投資者持有景區投資選擇權的正常收益 ρF(V)dt 等於該旅遊投資項目價值的預期增值率。

再結合式（7-12），利用混合布朗運動與泊松過程的伊藤定理展開 dF(V)，式（7-14）可變為：

$$\frac{1}{2}\sigma^2 V^2 F''(V) + \mu V F'(V) + \lambda F\left[(1 - \phi)V\right] - (\rho + \lambda)F(V) = 0$$

$$(7\text{-}15)$$

當 λ=0 時，表明行業中沒有其他投資者進入，旅遊投資企業在該地區中具有壟斷地位。

此外，F(V) 還必須滿足以下邊界條件：

$$F(0) = 0 \qquad (7\text{-}16)$$
$$F(V^*) = V^* - I \qquad (7\text{-}17)$$
$$F'(V^*) = 1 \qquad (7\text{-}18)$$

其中，V^* 表示最優投資決策的臨界值；式（7-16）表示當 V=0 時，景區經營權的投資選擇權為零，並且由式（7-13）、式（7-14）可知此時項目價值 V 將繼續保持為零；式（7-17）為價值匹配條件，表示在最優投資決策點 V^*，項目的選擇權價值等於項目淨現值減去初始投資成本；式（7-18）為平滑黏貼條件。

根據便捷條件（7-16），式（7-14）的解可得如下形式：

$$F(V) = AV^\beta \qquad (7\text{-}19)$$

其中，A 為待定常數；β 為已知常數，取決於微分方程（7-14）中的 μ、σ、ρ、ϕ、λ 等參數。

將式（7-19）帶入微分方程（7-15）可得：

$$\frac{1}{2}\sigma^2\beta(\beta-1) + \mu\beta - (\rho+\lambda) + \lambda(1-\phi)^\beta = 0 \qquad (7\text{-}20)$$

由式（7-20）可求得 β 值，$\beta > 1$，如下式。

$$\beta = \frac{1}{2} - \frac{\mu}{\sigma^2} + \sqrt{\left(\frac{\mu}{\sigma^2} - \frac{1}{2}\right)^2 + \frac{2\rho}{\sigma^2}} \qquad (7\text{-}21)$$

由邊界條件（7-17）和公式（7-19）可求得：

$$A = \frac{V^* - I}{V^{*\beta}} \qquad (7\text{-}22)$$

由邊界條件（7-18）、公式（7-19）和公式（7-22）可進一步求解得：

$$V^* = \frac{\beta}{\beta-1}I \qquad (7\text{-}23)$$

（二）模型拓展

公式（7-22）、（7-23）給出了旅遊價值變動的實質選擇權定價模型的最佳投資模型，在實際使用中，旅遊項目的投資可利用該模型計算最佳的投資時間。但在實踐中，項目價值關於幾何布朗運動設定並不理想，特別是當

企業具有可變成本時，其價值變化將不再符合幾何布朗運動，而由未來價格及利率水準所決定。另一方面，實踐中投資者看重的不僅是最佳投資時機，而是希望得知最佳投資時機時景區的旅遊需求量，即旅遊人次為多少時，投資效益可以最大化。

為實現這一目的，假設景區旅遊需求 D 符合幾何布朗運動；以 V 表示項目價值，考慮中國景區門票價格的固定特點，項目價值取決於該景區開發建設後預期的需求 D。假設景區開發需要的成本為 I，折現率為 r，項目的實質選擇權價值為 F，不考慮項目的經營成本，利用動態規劃法的求解如下：

設旅遊需求 D 符合幾何布朗運動，即

$$\frac{dD}{D} = \alpha dt + \sigma dz \tag{7-24}$$

則項目的價值可以被解釋為在時間區間 (t, t+dt) 的經營利潤及 t+dt 後的持續價值，表示為：

$$V(D) = Ddt + E[V(D + dD)e^{-rt}] \tag{7-25}$$

根據（7-24），將 $V(D + dD)$ 和 e^{-rt} 按泰勒展開，可得：

$$V(D + dD) = V(D) + V'(D)dD + \frac{1}{2}V''(D)d^2D + o(dt)$$

$$e^{-rt} = 1 - rdt + o(dt)$$

則可得：

$$E[V(D + dD)e^{-rt}]$$

$$= V(D) - rV(D)dt + \alpha DV'(D)dt + \frac{1}{2}\sigma^2 D^2 V''(D)dt$$

將上式帶入（7-25）可得：

$$V(D) = Ddt + V(D) - rV(D)dt + \alpha DV'(D)dt + \frac{1}{2}\sigma^2 D^2 V''(D)dt$$

上式化簡得到：

$$D - rV(D) + \alpha DV'(D) + \frac{1}{2}\sigma^2 D^2 V''(D) = 0$$

該微分方程的一個通解為：

V(D)=ADb

其中，b 是方程 $\frac{1}{2}\sigma^2 X(X-1) + \alpha X - r = 0$ 的正根。

迪克西特和平迪克將 ADb 解釋為方程的泡沫成分，並將其排除，得到了項目的基本價值部分為：

$$V(D) = \frac{D}{r - \alpha}$$　　　　　　　　　（7-26）

在此基礎上，對其實質選擇權價值進行推演：

假設在旅遊需求區間 (0-D*) 內，實質選擇權一直被持有，D* 將未來劃分為瞬時區間 (t, t+dt) 和超過該區間的部分。在連續時間段的貝爾曼方程式可表示為：

rFdt=E(dF) 進行泰勒展開，整理和並可得到旅遊項目投資選擇權的微分方程式為：

$$\frac{1}{2}\sigma^2 D^2 F''(D) + \alpha D F'(D) - rF(D) = 0$$

上述微分方程式滿足下列邊界條件：

$$F(D^*) = V(D^*) - I$$
$$F'(D^*) = V'(D^*)$$

由邊界條件可求解上述微分方程式，得到：

F(D)=ADβ

其中：

$$A = \frac{(\beta - 1)^{\beta - 1}}{[(r - \alpha)\beta]^\beta I^{\beta - 1}}$$

β 是方程式 $\frac{1}{2}\sigma^2 X(X - 1) + \alpha X - r = 0$ 的正根。

由此可以得到項目旅遊需求的臨界值為：

$$D^* = \frac{\beta}{\beta - 1}(r - \alpha)I$$　　　　　　（7-27）

代入整理可得項目的臨界價值為：

$$V(D^*) = \frac{D^*}{r - \alpha} = \frac{\beta}{\beta - 1}I$$　　　　（7-28）

當 D>D* 時，立即投資為最優，此時，F(D)=V(D)-I。

由此可得到關於實質選擇權的價值函數：

$$F(D) = \begin{cases} AD^\beta & D < D^* \\ AD^{\beta} & D = D^* \\ V(D) - I & D > D^* \end{cases}$$

三、模型參數的影響分析

下面結合旅遊景區及其產品市場的特性，考慮模型中的主要參數（預期成長率 μ 與波動率 σ）對景區經營權選擇權價值的影響。

對旅遊景區來說，景區的旅遊市場需求通常可以用景區在一定時段內的遊客接待量的多少來衡量。因此，在模型中，旅遊市場需求的預期成長率可用景區遊客接待量的預期成長率進行代替，在式中以漂移參數 μ 表示。簡便起見，考慮沒有競爭對手進入的情形（即 λ=0），假設景區初始成本 I=1，貼現率 ρ=0.05，項目需求彈性為 θ=0.5，項目淨現值 V=2，分別考察景區波動率 σ 為 0.1、0.2、0.3、0.4、0.5 時，景區遊客接待量的預期成長率 μ 對最佳投資可獲得收益及景區經營權選擇權價值的影響。具體結果如下表所示：

表7-1　不同 σ 及 μ 的取值對 β 值大小的影響

參數設定	β 值			
σ ＼ μ	0.01	0.02	0.03	0.04
0.1	2.70	2.00	1.53	1.22
0.2	1.85	1.58	1.35	1.16
0.3	1.51	1.37	1.23	1.11
0.4	1.34	1.25	1.16	1.08

再利用公式即可求得預期成長率 μ 下的景區最佳決策收益 V* 及選擇權價值 F(V*)，計算結果如下表、下圖所示。

表7-2　預期增長率 μ 對景區最佳決策收益 V^* 及
選擇權價值 $F(V^*)$ 的影響

參數設定	最佳決策收益 V^*				選擇權價值 $F(V^*)$			
σ ＼ μ	0.01	0.02	0.03	0.04	0.01	0.02	0.03	0.04
0.1	1.59	2.01	2.88	5.61	0	0.01	0.88	3.61
0.2	2.18	2.72	3.85	7.32	0.18	0.72	1.85	5.32
0.3	2.95	3.72	5.28	10.00	0.95	1.72	3.28	8.00
0.4	3.93	5.00	7.15	13.63	1.93	3.00	5.15	11.63

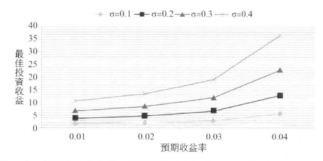

圖7-1　不同波動率取值下預期成長率對景區最佳投資收益的影響

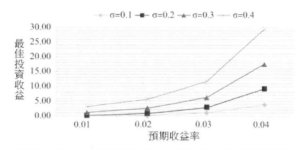

圖7-2　不同波動率取值下預期成長率對景區經營權選擇權價值的影響

　　從上述的結果不難看出，旅遊景區的預期成長率越高，投資者決策時間的靈活性價值也就越高，投資機會的選擇權價值也越高；同樣旅遊需求的波動率 σ 反映的是旅遊需求的穩定性，其值越大說明市場的需求越不穩定，市場風險也就越高，在其他條件不變的情況下，標的資產波動率越高，最佳投資臨界值和選擇權價值也越高。這一結果也進一步驗證了前文所述的，項目的不確定性越高，選擇權價值越大的結論。

▌第三節 旅遊景區經營權實值選擇權定價模型的適宜性檢驗

從中國的應用研究來看，學者在應用實質選擇權模型（如 B-S 模型）時，一般只是簡單地套用實質選擇權模型，而沒有對實質選擇權模型是否適用於該標的資產的選擇權進行應有的驗證，如旅遊景區標的資產波動是否符合一般實質選擇權模型的假設，即旅遊景區的收益或旅遊人次是否符合常態分布等。因此，有鑒於景區經營權實質選擇權價值評估對景區經營權量化評估的重要意義，以及目前實質選擇權法在應用研究中尚不扎實，分析旅遊景區經營權實質選擇權定價模型的應用條件檢驗就顯得尤為重要和迫切了。

一、適宜性檢驗的內容與思路

（一）適宜性檢驗的意義

作為標的資產的旅遊資源，其價格的表現是景區對外銷售的景區門票，根據中國景區門票特有的定價機制，景區門票價格通常可以被認為是恆定的，檢驗其價格的變化是否遵循常態分布沒有實質意義，這就需要尋找一個較為合適的指標進行替換，再做條件檢驗。

結合中國旅遊景區的特點以及本書的需求，不失典型性，筆者選取了旅遊需求（即旅遊人次）與旅遊收入作為替代指標進行檢驗，以期驗證實質選擇權模型的第一個假設條件，即標的資產遵循幾何布朗運動，並為旅遊景區開發中運用實質選擇權模型奠定基礎，提供科學的依據。

（二）適宜性檢驗的內容

在前文選擇權定價模型的數理基礎部分，我們提到，任何實質選擇權定價模型都有一個重要的使用前提，即標的資產符合幾何布朗運動。根據滿足布朗運動的前提條件，其變化應遵循常態分布。根據本書的假設，景區未來旅遊需求符合幾何布朗運動，因此，根據實質選擇權定價模型條件檢驗的思路，需要對景區未來的旅遊需求是否符合常態分布進行檢驗。

二、適宜性檢驗的方法

結合本書的研究目標，利用 SPSS 軟體中關於常態分布檢驗的統計方法進行條件檢驗，具體方法主要包括：描述性統計中的偏度和峰度係數、Q-Q圖、單樣本 K-S 檢驗以及 S-W 檢驗。

1. 描述性分析。該分析過程就是計算並列出一系列描述性統計量指標。其中重要的指標是表示分布特徵的統計量偏度係數與峰度係數。偏度係數描述的是變項的非對稱方向與程度，一般認為偏度值在 -0.8 至 0.8 為佳，若該係數為 0，則認為該數據數列符合標準常態分布；峰度係數則表示密度函數圖形的凸平度，反映數據在均值附近的集中程度。如果數據的峰度係數接近零，則認為數據峰度符合常態分布。

2.Q-Q 圖像法。SPSS 軟體關於常態性檢驗的另一個常用方法是利用 Q-Q機率圖來檢驗樣本分布是否來自指定的理論分布的一種統計圖形。Q-Q 圖中的橫軸表示樣本的分位數，縱軸為指定的理論分布的分位數。如果圖中的散點分布是在一條直線附近，則可認為該數據基本符合常態分布。

3. 單樣本 K-S 檢驗。Kolmogorov-Smirnov 檢驗（即科摩哥洛夫—史密諾夫檢定）主要用於檢驗一組樣本觀測結果的經驗分布與某一指定的理論分布之間是否一致。其基本思路是，求出分類數據不同的觀測的經驗累積頻率分布的最大的偏離值，並在給定的顯著性水準上，檢驗這種偏離是否是偶然的。一般來說，K-S 檢驗 Z 值的結果大於顯著水準，則說明樣本數據符合指定的理論分布。

4.S-W 檢驗。Shapiro—Wilk 檢驗由塞繆爾・薛卜若（Samuel Shapiro）與馬丁・布拉德伯理・維克（Martin Bradbury Wilk）首先提出。該檢驗主要用順序統計量 W 來檢驗數據的分布是否具有常態性。S-W 首先認為總體符合常態分布，再將樣本量為 n 的樣本進行排列編號，再由給定的顯著性水平 α 及樣本量為 n 時所對應的係數 α_i 計算出檢驗統計量 W，最後得 W 檢驗的臨界值表，進行結果對比。如果條件滿足則接受原假設，認為數據符合常態分布，否則拒絕假設，認為總體不符合常態分布。

▌第四節 旅遊景區經營權實質選擇權定價模型的參數優化

在採用實質選擇權估算價值的過程中，估算有關參數是最為重要的步驟之一（劉小峰，2013）。實質選擇權定價模型中參數的正確與否關係到景區經營權投資靈活性價值評估結果的準確性，因此有必要對其中的關鍵參數進行明確與修正，以提高模型的準確性與適用性。從具體的模型求解及應用實踐來看，標的資產波動率是最為關鍵的參數之一。

一、波動率的內涵特點及其計算方法

（一）波動率的內涵與特點

波動率（σ）（Volatility）即資產收益率的標準差，是對標的資產價值不確定性程度的度量，其本質是反應項目收益的不確定性和風險的大小（費鵬、袁永博，2013），其具體表徵是標的資產對擁有或者控制相應企業或資產的個人或組織所帶來的收益不確定性（劉小峰，2013）。

對於金融選擇權的評估模型，由於金融選擇權交易市場的存在，其標的物通常較為明確，計算方法及手段較為成熟，其波動率通常是利用標的股票的歷史資料，計算其歷史收益率的標準差並以此作為股票的波動率。但對實質選擇權的評估模型來說，其標的物大多為不確定的實物資產、無形資產或其他投資項目等，實質選擇權交易市場仍未形成，標的資產既不存在選擇權的市場價格，歷史價格也較難蒐集。

此外，實物資產價值的波動不但受市場變化和資產特性的影響，相關資產所有者、經營者、競爭對手以及其他主體行為的變化也將對其造成重要影響，經營主體對實物資產的風險態度、收益判斷等都會影響標的資產價值的變化。這些特點增加了實物資產波動率的估算難度，也成為實質選擇權評估模型中最為重要的一個難點。波動率的難以確定在很大程度上影響了實質選擇權在資產評估中的應用價值。

（二）波動率對選擇權價值評估的影響

雖然實質選擇權理論為不確定性條件下實物投資的決策評估帶來了巨大的思路突破，但與其他評估方法一樣，實質選擇權定價過程中同樣存在參數較難確定的問題，如由於很多實物資產不存在選擇權交易市場，可用數據較為匱乏，因而不能準確計算標的資產波動率的大小。

而作為實質選擇權定價模型中最為關鍵的主要參數，標的資產的波動率對實質選擇權價值有著重要影響，如特理傑奧吉斯（Trigergis，1996）的研究發現，波動率提高50%，選擇權價值將會增長40%；凱斯瓦尼（Keswani，2006）的研究則發現，波動率由10%提高到30%，實質選擇權價值成長210%。由此可見，波動率的取值準確與否將直接影響到選擇權價值定價的準確與否。如何準確計算實物資產的波動率，自然就成為了應用實質選擇權定價模型首要需要解決的問題。

（三）波動率的主要計算方法

作為影響實質選擇權的最重要因素之一，中國內外學者對波動率的確定進行了大量的研究和探索（Lima et al.，2006；費鷗、袁永博，2013；劉小峰，2013），並形成了一系列的計算方法。歸納起來，主要有以下幾種常見的波動率計算方法：

1. 股票價格估計法

該方法是一種金融選擇權波動率的求解思路。其基本思路是從交易市場尋找一個與該投資項目相類似的企業，利用這些業務類似的上市公司的資料來求解標的物價值的標準差，並以此作為標的資產價值的波動率。計算公式為：

$$\sigma = \sqrt{\frac{1}{n-1}\sum_{i=1}^{n}(X_i - \bar{X})^2}$$

式中，$X_i = \ln \frac{A_i}{A_{i-1}}$ ，Ai 為 i 時刻股票價格的數據。

由於股票市場資料獲取的便捷性以及數據量較為充足，該方法在實踐的應用較為廣泛，是最常見的一種波動率計算方法。然而，該方法在實踐中也

存在明顯的缺陷與不足：首先，該方法存在一個重要問題，即類似股票的價格波動規律能否準確代表標的資產價格的運動規律，波動率的準確程度取決於相關股票價格波動與標的資產價值波動的相關性高低；同時，在證券市場中尋找到與之類似的企業困難較大，項目地域性、個別性的差異往往較大，計算結果容易出現較大偏差；上市企業的市值波動容易受到股市波動的影響，類似股票的波動通常難以合理反映出評估企業的價值波動，更無法反映單個項目價值的波動。因此，有學者認為，該方法不適宜於實質選擇權波動率的估計。

2. 蒙地卡羅法

蒙地卡羅法，又稱情景模擬法，2001 年科普蘭與安提卡洛（Copeland & Antikarow）提出可以透過蒙地卡羅法來求標的資產的波動率。目前該方法已經成為中國內外學者估計波動率的首要選擇，並被認為是相對合理、客觀的方法。

該方法的主要思路是，先根據項目的特點，對其現金流量進行預期估計；分析影響標的資產的各個不確定因素，再根據項目所面臨的不確定因素，假設其現金流符合某一機率分布；再採用蒙地卡羅法，生成標的資產期望回報率的隨機數，並計算抽樣值；最後將模擬所得的淨現值和波動率作為項目收益現值和波動率的估計值（黃衛華，2008）。

3. 歷史經驗法

該方法的主要應用思路是基於項目的歷史資料或投資者的投資經驗對其波動率進行估算。如，在計算房地產項目的波動率時，一般會採用該地區商品住宅的歷史價格資料來計算波動率。但歷史資料只能反映既成的事實，無法代表未來的情況。

另一種是基於投資者管理經驗，或採用專家對波動率的估值，如迪克西特和平狄克（Dixi & Pindyck，1994）認為實質選擇權比較推薦的波動率取值範圍為 15%～ 25%，也有學者認為部分實物項目的波動率亦可採用 30% 以上進行計算。大部分相關文獻為簡便起見，都採用主觀賦值的辦法對波動

率的大小進行估計。該方法的優點是簡單方便，但由於沒有充分依據，主觀性較大，結果容易存在較大誤差。

4. 預期現金流對數法

該方法的應用方式是對項目預期報酬現金流進行預測，並將預測值看作是股票價格，再利用股票估計法的計算公式進行求解。因此，該方法與股票價格估計法最大的不同之處在於，股票價格由項目現金收入的現值代替了。

這種方法存在一定的理論缺陷：首先，投資項目年淨收益不能完整展現項目價值；其次，該方法無法在預期現金流為負數的情況下使用；最後，現金流遞減或以固定比率增長的現金流，其波動率的計算結果將出現偏差（馬志衛、劉應宗，2006）。

5. 預測估計法

該方法的應用原理是，在歷史資料的基礎上，利用時間數列預測手段，對項目未來的波動率做出合理預期。該方法在金融選擇權領域應用較廣，以廣義自我迴歸條件異質性模型（GARCH）最為典型。

相較於其他方法，該方法對於歷史波動率的刻畫較為準確，但是對未來波動率的預測效果學者們意見不盡相同（趙偉雄等，2010）。在缺陷方面，由於需要選取合適的股票進行預測，因此該方法有與股票價格數據法相同的不足與缺陷；同時，該方法的應用需要有大量的資料為基礎，而現實中實質選擇權項目的可用資料往往較少，因此該方法對實質選擇權波動率的預測較為侷限。

6. 已有評估方法

簡評綜上所述，已有研究關於波動率的確定更多地是採用模擬、預測或估值等方式，計算方法缺陷明顯：其中股票價格估計法存在「孿生證券」的合理選擇問題；蒙地卡羅法關於現金流的假設、管理經驗法以及專家賦值法存在人為的主觀判斷，缺乏充分依據；基於歷史資料的歷史波動率不能完全代表項目未來波動率；GARCH 法需要大樣本量支持的條件，在實踐評估中

較難滿足。因此，關於實質選擇權波動率的計算還需要尋找更為合適客觀的方法。

二、旅遊景區波動率計算的優化研究

（一）旅遊景區波動率的優化思路

在旅遊領域，只有極少數的學者在借鑑其他領域的波動率估算研究的基礎上，提出了旅遊波動率的計算思路。歸納來看，關於旅遊波動率的估算主要有兩種思路。對已開發景區而言，一種方法是將其標的資產價格的波動，用旅遊者為享用旅遊資源所需承擔的總費用作為項目價值的波動率；另一種更為常見的辦法是在考慮景區門票價格相對穩定的基礎上，以景區未來旅遊需求的波動率作為標的資產波動率。至於未開發景區，由於缺乏與實體資產相關資料，標的資產價格的波動率通常難以估計，其解決的一般思路，一種是以景區類上市公司的股價變動作為景區波動率的參考，另一種將周邊或全國同類型景區的相關資料的均值作為波動率擬定的參考。

對比兩種旅遊波動率的計算思路，可以發現：對已開發景區而言，其波動率計算的關鍵在於得到景區未來旅遊需求的數據數列，即需要對其未來旅遊需求進行精確預測；對未開發景區而言，由於沒有原始數據，其估算或需要藉助蒙地卡羅法進行數據模擬，或需要藉助「孿生股票」數據進行 GARCH 或其他時間數列的預測估算。

由此可見，不論是其他標的資產波動率的計算，還是旅遊資產波動率的計算，不同方法的估算關鍵在於，如何對項目未來現金流的不確定性進行準確預測。基於這一思路，本書提出關於波動率的估算新思路，即根據實物項目的特點，透過選擇合適的預測方法，對項目的收益或標的資產波動的替代參數進行預測，再依此計算項目的波動率。具體思路可用下圖表示：

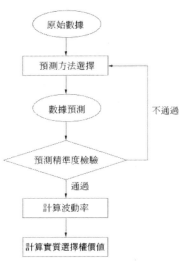

圖7-3 實質選擇權計算流程圖

　　從圖 7-3 實質選擇權波動率的計算流程圖來看，波動率估算的關鍵在於選擇合適的預測模型對所需數據進行預測。在考慮數據有限性和預測準確性的基礎上，本書認為灰色預測模型（Grey Prediction Model）可以較好地滿足本書關於實質選擇權波動率計算要求。其原因，一方面是因為灰色預測模型在短中長期的預測研究中具有較高的準確性，另一方面也是因為景區經營權的經營資料較難獲得，即使獲得其資料量也不會太大，而灰色預測模型在預測中所需資料量較少的特性使其在這方面的應用中具有獨一無二的優勢。

　　因此，在利用灰色預測模型對景區旅遊需求做出預測的基礎上，對其標的資產波動率（即旅遊需求）進行計算就具有相當的準確性了；同時，相較於管理經驗的收益預測，基於數量模型的預測結果也更具可信性，在此基礎上計算的波動率也就更符合其含義了。

（二）灰色預測理論及其模型建立

1. 灰色預測理論簡述

　　灰色系統理論（Grey Theory）是一種以解決「小樣本、貧訊息、不確定」問題而產生的一門新興理論體系。該理論由中國著名學者鄧聚龍教授在

1980年初首次提出，1982年其在 Systems & Control Letters 所發表的《The Control of Grey System》一文也標幟著灰色系統理論誕生。灰色系統理論的主要思路是發現複雜客觀系統中存在的規律性，根據發現規律特徵，建立灰色微分方程模型，預測系統未來的發展趨勢。

2. 灰色預測模型 GM(1,1) 的建立

GM(1,1) 是目前應用最為廣泛的灰色預測模型。這是一個關於數列的一個變項、一階微分的預測模型。該模型的基本原理是，用一階線性微分方程式來表達時間累加後新時間數列所呈現的規律。具體模型建構過程如下：

設變項 $X^{(0)} = \{x^{(0)}(i), i = 1, 2, ..., n\}$ 為某一預測對象的非負單調原始資料數列，為建立灰色預測模型，先對 X(0) 進行一次累加（1-AGO，Acumulated Generating Operator）生成一次累加數列：

$$X^{(1)} = \{x^{(1)}(k), k = 1, 2, ..., n\}$$

其中， $x^{(1)}(k) = \sum_{i=1}^{t} x^{(0)}(i) = x^{(1)}(k-1) + x^{(0)}(k)$

按累加生成的數列建立 X(1) 白化形式的微分方程式：

$$\frac{dX^{(1)}}{dt} + aX^{(1)} = \mu$$

上式即為 GM(1,1) 模型的一般表達式。

上式方程解的離散表達形式為：

$$x^{(1)}(t+1) = (x^{(0)}(1) - \frac{u}{a})e^{-at} + \frac{u}{a}$$

式中，t 為時間數列，時間長度為年、季或月。

構造數據矩陣 B 和數據向量 y 求解上式中的未知參數 a 和 μ：

利用普通最小平方法對參數 a 和 μ 進行估算：

$$\hat{a} = \begin{pmatrix} \hat{a} \\ \hat{\mu} \end{pmatrix} = (B^{T}B)^{-1}B^{T}y$$

將參數 a 和 μ 的估計值 â 和 û 帶入微分方程離散表達式中，可得：

$$\tilde{x}^{(1)}(k+1) = (x^{(0)}(1) - \frac{\hat{u}}{\hat{a}})e^{-\hat{a}k} + \frac{\hat{u}}{\hat{a}} \qquad （7-29）$$

還原到原始時間數列可得：

$$\hat{x}^{(0)}(k+1) = \hat{x}^{(1)}(k+1) - \hat{x}^{(1)}(k) -$$
$$= (1 - e^{\hat{a}})\left[x^{(1)}(1) - \frac{\hat{u}}{\hat{a}}\right]e^{-\hat{a}k} \qquad (7\text{--}30)$$

（7-29）、（7-30）即是 GM(1,1) 模型的時間響應函數，也是 GM(1,1) 灰色預測模型的具體計算公式。

3·GM(1,1) 的模型檢驗

GM(1,1) 的精確度檢驗一般有三種方式，即殘差檢驗、後驗差檢驗和關聯度檢驗。其中，殘差檢驗是檢驗預測值與原始值的相對誤差；後驗差檢驗是對殘差的機率分布進行檢驗；關聯度檢驗則屬於幾何檢驗，是檢驗數據的預測曲線與行為曲線的幾何相似程度。其中殘差檢驗與後驗差檢驗是最常見的檢驗方式。

①殘差檢驗，主要用殘差（residuals）和相對誤差（relativeerrors）兩個指標進行檢驗：

殘差 $\Delta^{(0)}(i) = \left|X^{(0)}(i) - \hat{X}^{(0)}(i)\right|, i = 1, 2, ..., n$

相對誤差 $e(i) = \frac{\Delta^{(0)}(i)}{X^{(0)}(i)} * 100\%, i = 1, 2, ..., n$

②後驗差檢驗，則主要採用變異數比（variance ratio）和小概率誤差（Small probability error）兩個指標衡量：

變異數比：$C = \frac{S_2}{S_1}$

式中：S1 為原始數列的標準差；S2 為絕對誤差數列的標準差，即：

$$S_2 = \sqrt{\frac{1}{n-1}\left[\Delta^{(0)}(i) - \bar{\Delta}^{(0)}\right]^2}, i = 1, 2, ..., n$$

小機率誤差：

$$B = \begin{vmatrix} -\frac{1}{2}\left[x^{(1)}(1) + x^{(1)}(2)\right] & 1 \\ -\frac{1}{2}\left[x^{(1)}(1) + x^{(1)}(2)\right] & 1 \\ -\frac{1}{2}\left[x^{(1)}(2) + x^{(1)}(3)\right] & 1 \\ \vdots \\ -\frac{1}{2}\left[x^{(1)}(n-1) + x^{(1)}(n)\right] & 1 \end{vmatrix}$$

$$y = \left[x^{(0)}(2), x^{(0)}(3), ..., x^{(0)}(n)\right]^T$$

一般來說，檢驗透過根據變異數比 C 和小機率誤差 P 來確定灰色預測模型的精確度等級，通常 P 值越大，C 值越小，則預測模型的精確度越高。具體如下表所示：

表7-3　灰色預測模型精確度等級評價表

P 值	C 值	精確度等級
>0.95	<0.35	好
>0.80	<0.50	合格
>0.70	<0.65	勉強合格
≤ 0.70	≥ 0.65	不合格

（三）基於灰色預測模型的旅遊波動率計算

已有研究中，波動率的計算使用對數現金流或變異係數法。在對數現金流法中，為了減少數列的波動性，現金流通常要做對數轉換。但 GM(1,1) 灰色預測模型的響應函數中，由於已經採用了自然冪指數（即公式中的 e-at）作為預測手段，若繼續採用對數現金流法計算波動率，則其所計算的波動率將為零。因此，對數現金流法並不適用於基於灰色預測模型的波動率估算。參照張永峰等（2004）、費鵾和袁永博（2013）的研究成果，這種情況可以採用變異係數（Coefficient of Variation，CV）作為波動率的計算值。計算公式如下：

$$\sigma = \frac{s}{\mu} = \frac{\sqrt{\frac{1}{n-1}\sum_{i=1}^{n}(y_i - \bar{y})^2}}{\frac{1}{n}\sum_{i=1}^{n}y_i}$$

其中，s 為預測數據的標準差，μ 為預測數據的均值。

在本書的研究中，考慮數據獲取的侷限性以及灰色預測模型在短中期預測的高精確性，本書將利用案例景區旅遊需求的有限資料對其進行短期預測，再根據短期預測的數據數列，求取預測數列的變異係數，並以此作為本書實質選擇權評估模型中的波動率，進行實質選擇權價值評估。

第八章 旅遊景區經營權實質選擇權定價的案例研究

▋第一節 冠豸山及其旅遊景區經營權轉讓實踐

在確定旅遊景區經營權實質選擇權定價模型的基礎上，本書選取了福建省龍岩市連城縣的冠豸山國家風景名勝區為案例研究地，進行模型的案例分析與實證估算。

一、案例景區——福建連城冠豸山

作為國家重點風景名勝區，冠豸山是福建省最早進行經營權轉讓嘗試的旅遊景區之一，但其在經營權轉讓之後，由於相關政策的變動，已被轉讓的冠豸山景區經營權被政府勒令回收，投資者與景區管委會就冠豸山經營權的回購價格分歧較大，並最終付諸法律訴訟。在實質選擇權視角下對其經營權價值進行評估，有助於為解決雙方的回購價格糾紛提供一定的價格參考。

此外，自 2012 年來，筆者曾對冠豸山景區的經營權轉讓進行了長期的追蹤調查，獲取了景區經營權價值評估需要的基本資料，使得冠豸山景區經營權價值的實證評估具有相當的可行性。由此可見，選取冠豸山景區作為本書的案例研究景區，既滿足案例目的地典型性的考量，又保證了案例實證進行的可行性，其評估結果對於解決冠豸山經營權轉讓中存在的價格糾紛也具有相當的實質意義。

（一）冠豸山景區的地理位置概況

冠豸山景區坐落於福建龍岩的連城縣，是國家重點風景名勝區、國家地質公園、國家 AAAA 級景區。冠豸山以丹霞地貌為特色，現有面積 123 平方公里，由冠豸山主景區和賴源景區兩大部分組成。其中，冠豸山主景區面積為 82.65 平方公里，賴源景區面積 40.35 平方公里，兩景區之間以賴源盆地分水嶺及山脊線為界。

作為福建十佳旅遊景區，冠豸山景區的旅遊資源豐富，種類繁多，山水相宜，集山水、岩洞、寺園等諸秀於一身，整個景區雄奇清麗、剛勁幽深，與武夷山並稱「北夷南豸，丹霞雙絕」，在海內外享有盛名。

（二）冠豸山景區的資源蘊藏量評價

根據《旅遊資源分類、調查與評價》（GB／T 18972-2003），選取了冠豸山主要的 94 個旅遊資源單體進行分類，結果表明，冠豸山景區擁有國家標準分類中的 7 個主類、17 個亞類、29 個基本類型，具體如表 8-1 所示。

表8-1　冠豸山主要旅遊資源分類表

主類	亞類	基本類型	旅遊景觀
A 地文景觀	AA 綜合自然旅遊地	AAA 山丘型旅遊地	三姐妹、翠島、馬鞍寨、蓬萊四島、水門牆、玉正觀
	AB 沉積與構造	ABE 鈣華與泉華	賴源溶洞
	AC 地質地貌過程形跡	ACA 凸峰	雲霄岩、蓮花峰、攀岩峰、長壽峰
		ACB 獨峰	五老峰、靈芝峰、摩天嶺、壽星岩
		ACE 奇特與象形山石	穿心洞、穿雲洞、鯉魚背、瘋僧載帽、大象戲水、河馬飲水、觀音鞋、猴子撞鐘、生命之門、仙人橋、雙劍峰、生命之根、上鼓石、下鼓石、老妃背管、母猴望夫、貓頭岩、沉思岩、馬頭石、龜峰、猴王峰、獅子岩、蓮座觀音

續表

主類	亞類	基本類型	旅遊景觀
A 地文 景觀	AC 地質地 貌過程形跡	ACF 岩壁與岩縫	一線天
		ACG 峽谷段落	蒼玉峽、悠然谷
		ACI 丹霞	冠豸山
		ACL 岩石洞與岩穴	虎崖、蓮花洞
B 水域 風光	BA 河段	BAA 觀光遊憩河段	九重溪
	BB 天然湖 泊與池沼	BBA 觀光遊憩湖區	九龍湖、石門湖
		BBC 潭池	雲影池、天池、三疊潭
	BD 泉	BDA 冷泉	金字泉、澤物泉、女兒泉、 龍舌泉、滴水泉、蓮花泉
C 生物 景觀	CA 樹木	CAA 林地	松濤萬頃、桃榔幽谷、竹林
		CAC 獨樹	杉木王
	CC 花卉地	CCA 草場花卉地	幽谷蘭馨、廖天山草場
D 天象 與 氣候 景觀	DA 光現象	DAA 日月星辰觀察地	冠豸日出
	DB 天氣與 氣候現象	DBA 雲霧多發區	冠豸雲海
	EB 社會經 濟文化活動 遺址遺跡	EBB 軍事遺址與 古戰場	古堡
F 建築 與 設施	FA 綜合人 文旅遊地	FAC 宗教與祭祀 活動場所	旗峰寺、靈芝寺、法雲寺、 旗石峰庵、潼關寺
	FC 景觀建 築與附屬 型建築	FCC 樓閣	凝碧山房
		FCG 摩崖字畫	冠豸山摩崖石刻

續表

主類	亞類	基本類型	旅遊景觀
F 建築與設施	FC 景觀建築與附屬型建築	FCK 建築小品	八景亭、香蘭亭、必達亭、長壽亭、仰雲亭、仰止亭、孤亭伴月、寨門
	FD 居住地與社區	FDE 書院	五賢書院、東山草堂、雁門書院、修竹書院
	FG 水工建築	FGA 水庫觀光遊憩區	賴橋水庫
G 旅遊商品	GA 地方旅遊商品	GAA 菜品飲食	四堡漾豆腐、連城地瓜乾、連城白鴨
		GAE 傳統手工產品與工藝品	連城根雕、連城宣紙
H 人文活動	HD 現代節慶	HDA 旅遊節	龍岩市旅遊節、廈門自駕旅遊節
		HDB 文化節	客家文化論壇
7 主類	17 亞類	29 種基本類型	94 個資源單體

從冠豸山的旅遊資源分類表中可以看出，冠豸山景區自然人文資源豐富多樣、特色明顯。景區不僅有著獨特的丹霞風貌、秀麗的湖光山色，而且歷史人文底蘊豐厚，景觀薈萃。旅遊者既能體驗到獨特的丹霞自然風貌，又能領略到冠豸山底蘊豐厚的歷史人文氣息，還能在深山野林中感受到佛道共存的特殊宗教文化氛圍。

但是不足的是，雖然冠豸山擁有世界罕見的丹霞地貌，並與武夷山共稱「丹霞雙絕」，但是景區旅遊資源的整體優勢並未得到充分發揮，知名度較低，著名景點不足，旅遊資源還具有較大的開發潛力與利用空間。

（三）冠豸山景區的旅遊發展現況

冠豸山旅遊資源豐富，山水相宜，種類多樣，開發空間大，加上優勢明顯的丹霞地貌資源以及獨具特色的客家文化，大幅提升了冠豸山的旅遊資源水準，增加了對遊客的吸引力與開發潛力。特別是近年來，隨著冠豸山景區資金投入的加大，景區的建設步伐進一步加快，重修了遊山道路，修建了長

壽亭、凝碧山房等新的旅遊場所，鑿通了最佳遊程「先水後山」的後區道路，改善了旅遊服務設施，已形成一個由冠豸山、石門湖、竹安寨、旗石寨、九龍湖等五個遊覽區組成的大型旅遊風景名勝區，遊客接待能力得到極大的提升，產生了較好的旅遊效益。

資料顯示，2011 年景區遊客接待數已達 22.5 萬人次，旅遊收入近 2000 萬元，年增率 53.23%，但由於景區起步較晚，2011 年冠豸山旅遊收入僅占連城縣旅遊總收入的 2%；至 2014 年，冠豸山景區的遊客接待量已達 103 萬人次，年增率 31.2%，旅遊收入達 4404 萬元，年增率 32.5%，景區旅遊收入占全縣旅遊總收入的比重已提高至 18.12%，冠豸山旅遊的產業帶動效應與區域旅遊經濟的溢出效應日益增強。

近年來，隨著龍廈高鐵的通行，景區適時推出了一系列旅遊優惠政策，2016 年春節期間，景區遊客爆滿，累計接待 10.045 萬人次，年增率高達 77.8%，門票收入 426.34 萬元，年增率 45.21%。冠豸山景區表現出了強勁的發展趨勢。

二、冠豸山景區經營權轉讓的實踐

冠豸山景區經營權的轉讓始於 2006 年。該年 1 月份，連城冠豸山旅遊開發有限公司依法獲得冠豸山景區 40 年的旅遊資源經營權，這也開啟了龍岩市旅遊景區經營權合作改革的先例。

在獲得冠豸山景區經營權後，連城冠豸山旅遊開發有限公司採取了一系列內外部管理措施，大幅提升了冠豸山景區的經營效益。從經營權轉讓後的景區收益來看，景區經營權轉讓後的第一年，冠豸山接待的遊客數就比前一年年成長 30% 以上；其後的「五一」黃金週，冠豸山景區接待遊客數年成長 34.27%，門船票收入年成長 40.32%，遊客接待數也比福建省同類 AAAA 級景區高出了 30% 至 40%。這突顯了福建連城冠豸山旅遊開發有限公司在取得冠豸山景區經營權後，大膽改革、銳意創新，嚴格按照現代企業制度要求，加大資金投入，創新行銷方式，積極開拓旅遊客源市場所取得的豐碩成果。

（一）冠豸山景區經營權轉讓的糾紛

2009 年 11 月，根據中國國務院頒發的《風景名勝區條例》和福建省人民政府辦公廳《關於加強世界遺產和風景名勝區保護管理的通知》、福建省建設廳《關於切實做好風景名勝區整體出讓經營權和門票收費權整改工作的函》。冠豸山景區需要在 2010 年 6 月底完成對其門票經營權的回收和整治改進，對冠豸山景區的開發經營權進行政策性合法回收。經營權回購主要包括門船票收費、旅遊配套服務項目的經營使用權。

為了配合冠豸山經營權的回收工作，景區管委會於 2011 年 9 月 23 日在《閩西日報》刊登公告，申辦了包括冠豸山、石門湖等主要景區在內的門票收費許可證，並與冠豸山旅遊投資方進行了多次協調，達成初步的回收意向。2012 年 3 月 22 日，連城縣政府發布《關於正式接收冠豸山風景區經營管理工作的公告》，2012 年 4 月 6 日，冠豸山管委會正式重新接管景區，並預付冠豸山旅遊投資方 6000 萬元補償款，其餘款項則經司法機關裁決生效再行結算。

冠豸山景區管委會接管景區後迅速制定了《關於加強冠豸山國家級風景名勝區經營管理的通告》等規章制度，以保證經營權回購後冠豸山景區的穩定發展與全面建設。

雖然冠豸山景區投資方與連城縣政府達成了提前終止景區經營權轉讓合約的意向，但遺憾的是，在剩餘款項的估值方面，雙方卻存在較大的意見與爭執。雙方均以 2011 年 9 月 30 日為評估基準日，以 2045 年 12 月 31 日為評估截止日，採用收益還原法進行資產評估，政府方面評估的景區經營權及新增固定資產的價值為 1.72 億元，而企業方面給出的評估值卻為 3.78 億元。評估結果的巨大差異使雙方難以達成補償協定，最終付諸法律訴訟。

第二節 冠豸山景區評估的適宜性檢驗及參數優化

一、適宜性檢驗的過程與結果

為檢驗冠豸山景區標的資產波動是否符合一般實質選擇權模型的假設，即旅遊景區的收益或旅遊人次是否符合常態分布等，利用前述的適宜性檢驗方法對實質選擇權定價模型的應用條件進行檢驗。

（一）樣本選取

為了保證檢驗的完整性與系統性，本書擬分別對全中國的資料與案例景區所在地福建省的資料進行條件檢驗；考慮中國大部分旅遊景區一般以國內遊客為主，樣本數據均為國內旅遊的數據；考慮到全中國與福建省旅遊統計年鑑的統計數據標準問題，樣本數據均為年分數據。具體資料如下表所示。

表8-2　1994～2014年中國旅遊人次與旅遊收入資料

年分	旅遊人次（千人次）	旅遊收入（百萬元）	年分	旅遊人次（千人次）	旅遊收入（百萬元）
1994	524000	102351	2005	1212000	528586
1995	629000	137570	2006	1394000	622974
1995	639500	163838	2007	1610000	777062
1997	644000	211270	2008	1712000	874930
1998	694500	239118	2009	1902000	1018369
1999	719000	283192	2010	2103000	1257977
2000	744500	317554	2011	2641000	1930539
2001	783660	352237	2012	2957000	2270622
2002	877820	387836	2013	3262000	2627612
2003	870000	344227	2014	3611000	3031186
2004	1102000	471071	2015	—	—

表8-3　1997～2014年福建省旅遊人次與旅遊收入資料

年分	旅遊人次（千人次）	旅遊收入（百萬元）	年分	旅遊人次（千人次）	旅遊收入（百萬元）
1997	19000	11000	2006	67786	69350
1998	21000	14600	2007	80411.2	83817
1999	25130	19000	2008	85621.9	85162
2000	29420	23080	2009	97064.1	95518
2001	33220	26770	2010	119566.1	120225
2002	39310	33333	2011	135950.1	136166
2003	37110	31147	2012	166597.4	170244
2004	46429.9	46259	2013	195420.3	200341
2005	56839.2	57803	2014	228877	240584

（二）兩組樣本資料的結果與分析

運用 SPSS 軟體的描述性分析、Q-Q 圖、K-S 檢驗以及 S-W 檢驗等四種方法對兩組資料是否服從常態分布進行檢驗。

1. 描述性統計結果

中國與福建省樣本資料的偏度與峰度統計結果如下：

表8-4　中國樣本資料的描述性統計分析結果

	偏度		峰度	
	統計量	標準誤差	統計量	標準誤差
中國旅遊人次（千人次）	1.077	0.501	0.017	0.972
中國旅遊收入（百萬元）	1.462	0.501	1.054	0.972

表8-5　福建省樣本資料的描述性統計分析結果

	偏度		峰度	
	統計量	標準誤差	統計量	標準誤差
中國旅遊人數（千人次）	1.093	0.538	0.283	1.038
中國旅遊收入（百萬元）	1.075	0.536	0.352	1.038

　　從兩組數據的偏度與峰度統計結果來看，兩組數據不是嚴格的常態分布，存在一定的偏差，但是現實中要尋找到完全符合常態分布的數據是很難得的。因此，該兩組數據可以近似地認為符合常態分布。

　　2.Q-Q 檢驗結果

　　與描述性統計不同的是，Q Q 圖可以更直觀地發現數據是否符合常態分布。

　　中國樣本旅遊收入和旅遊人次的常態 Q-Q 圖，如下圖所示：

圖8-1　全國樣本中國旅遊人次和旅遊收入的Q-Q圖

　　福建省樣本旅遊收入和旅遊人次的常態 Q-Q 圖，如圖 8-2 所示：

圖8-2　福建樣本中國旅遊收入和旅遊人次的Q-Q圖

考慮到描述性統計和 Q-Q 圖大部份根據係數或圖來判斷是否符合常態分布，準確性較低，故進一步利用 K-S 檢驗和 S-W 檢驗來對其常態性進行參數檢驗。

3.K-S 檢驗結果

中國樣本數據的 K-S 檢驗結果如下表所示。

表8-6　中國單一樣本Kolmogorov-Smirnov 檢驗

		中國旅遊人次（千人次）	中國旅遊收入（百萬人民幣）
N		21	21
常態參數	均值	1458665.71	854767.646
	標準誤差	951204.308	872993.333
最極端差別	絕對值	0.205	0.224
	正	0.205	0.224
	負	−0.163	−0.194
Kolmogorov-Smirnov Z		0.942	1.025
漸近顯著性（雙側）		0.338	0.244

福建省樣本數據的 K-S 檢驗結果如下表所示。

表8-7　福建省單一樣本 Kolmogorov-Smirnov 檢驗

		中國旅遊人次（千人次）	中國旅遊收入（百萬人民幣）
N		18	18
常態參數	均值	82486.289	81355.50
	標準誤差	63319.963	67986.273
最極端差別	絕對值	0.160	0.150
	正	0.160	0.149
	負	−0.158	−0.150
Kolmogorov-Smirnov Z		0.678	0.638
漸近顯著性（雙側）		0.747	0.810

註：檢驗分布為正態分布。

由以上的檢驗結果可知，中國全國樣本的 Kolmogorov-Smirnov Z 分別為 0.942 和 1.025，福建省樣本的 Kolmogorov-Smirnov Z 值分別為 0.678 和 0.638。兩組樣本數據的 Z 值都大於 0.05 的顯著水準，接受常態分布的原假設，表示該方法中兩組樣本基本上遵循常態分布。

一般認為，如果數據為大樣本（大於 100）則採用 K-S 檢驗較好；如果樣本的數據較少，則通常採用 S-W 檢驗。考慮到本書所用數據為小樣本數據，K-S 檢驗的結果必然存在一定的誤差，因此，本書繼續利用適合小樣本數據的 S-W 檢驗做進一步分析。

4.S-W 檢驗

兩組數據的 S-W 檢驗結果見表 8-8、表 8-9 所示：

表8-8　中國樣本數據的常態性檢驗

	Kolmogorov-Smirnov[a]			Shapiro-Wilk		
	統計量	df	Sig.	統計量	df	Sig.
中國旅遊人次（千人次）	0.205	21	0.021	0.844	21	0.003
中國旅遊收入（百萬元）	0.224	21	0.007	0.782	21	0.000

註：a. *Lilliefors* 顯著水平修正。

表8-9　福建省樣本數據的常態性檢驗

	Kolmogorov-Smirnov[a]			Shapiro-Wilk		
	統計量	df	Sig.	統計量	df	Sig.
中國旅遊人次（千人次）	0.160	18	0.200[*]	0.871	18	0.018
中國旅遊收入（百萬元）	0.150	18	0.200[*]	0.881	18	0.027

註：a. *Lilliefors* 顯著水平修正；＊ 是真實顯著水平的下限。

　　從中國樣本數據的檢驗結果來看，中國旅遊人次的 P 值為 0.003，中國旅遊收入的 P 值為 0.000，均小於顯著水準臨界值 0.05；福建省樣本數據的中國旅遊人次的 P 值為 0.018，中國旅遊收入的 P 值為 0.027，也都小於顯著水準臨界值 0.05。因此，需要對這兩組數據做必要的數據轉換，再做檢驗。考慮數據的偏向性，選取常見的對數形式對其進行數據轉化。轉換後的 S-W 檢驗結果如表 8-10、表 8-11 所示：

表8-10　轉換後中國樣本數據的常態性檢驗

	Kolmogorov-Smirnov[a]			Shapiro-Wilk		
	統計量	df	Sig.	統計量	df	Sig.
Tour_1	0.177	21	0.083	.920	21	0.086
Revenue_1	0.107	21	0.200[*]	.966	21	0.641

註：a. Lilliefors 顯著水準修正；*是真實顯著水準的下限；Tour_1表示轉換後的中國樣本的中國旅遊人次；Revenue_1表示轉換後的中國樣本的中國旅遊收入。

表8-10　轉換後福建省樣本數據的常態性檢驗

	Kolmogorov-Smirnov[a]			Shapiro-Wilk		
	統計量	df	Sig.	統計量	df	Sig.
Tour_2	0.112	18	0.200[*]	0.960	18	0.606
Revenue_2	0.110	18	0.200[*]	0.967	18	0.746

註：a. Lilliefors 顯著水準修正；*是真實顯著水準的下限；Tour_2表示轉換後的福建省樣本的中國旅遊人次；Revenue_2表示轉換後的福建省樣本的中國旅遊收入。

　　從全中國樣本數據轉換後的檢驗結果來看，中國旅遊人次的 P 值為 0.086，中國旅遊收入的 P 值為 0.641，均大於顯著水準臨界值 0.05；福建省樣本數據轉換後的中國旅遊人次的 P 值為 0.606，中國旅遊收入的 P 值為 0.746，也都大於顯著水準臨界值 0.05。由此得知，對數轉換後的兩組數據的 S-W 檢驗的 P 值均大於顯著水準臨界的 0.05，表明數據轉換後的兩組數據符合常態分布，滿足實質選擇權關於標的資產符合幾何布朗運動的基本假設，可對其進行實質選擇權定價。

二、冠豸山景區波動率的優化實證

（一）模型選擇

從本書的案例景區——冠豸山來看，其已進行了景區經營權轉讓實踐，具有一定的資料基礎，其波動率計算的關鍵是對冠豸山景區未來的旅遊需求（具體來說，即其旅遊人次）進行精確預測。

根據前文的研究可知，灰色預測模型在對較小的原始資料進行短中期預測方面具有其他預測方法（如 ARIMA、趨勢外推法等）無法比擬的優勢。因此，本書將前述的灰色預測 GM(1,1) 模型先對冠豸山景區未來 10 年的旅遊需求進行預測，再基於預測資料求取其變異係數，作為本書實質選擇權定價模型中的波動率。

（二）模型求解

結合灰色預測模型建構思想，根據冠豸山景區管委會提供的 2008 至 2011 年冠豸山的旅遊接待人次資料建構原始序列：

$$X^{(0)} = \{169277, 194150, 198133, 225000\}$$

對其做一次累加得累加序列：

$$X^{(1)} = \{169277, 363427, 561560, 786560\}$$

建構數據矩陣 $Y = B\theta$，求解模型未知參數 a 和 μ，其中：

$$Y = [194150, 198133, 225000]$$

$$B = \begin{bmatrix} -266352 & 1 \\ -462493.5 & 1 \\ -674060 & 1 \end{bmatrix}$$

$$\theta = \begin{bmatrix} \hat{a} \\ \hat{\mu} \end{bmatrix}$$

當 |BTB| ≠ 0 時，用普通最小平方法（OLS）可得到最小平方解：

$$\begin{bmatrix} \hat{a} \\ \hat{\mu} \end{bmatrix} = (B^T B)^{-1} B^T Y = \begin{bmatrix} -.0763 \\ 170062.517097 \end{bmatrix}$$

取 $x^{(1)}(0) = x^{(0)}(1)$，求解白化方程式，可得到預測模型：

$$\hat{x}^{(1)}(k+1) = 2397024.7097e^{0.0763k} - 2227747.7097$$

（三）模型檢驗

利用上述求得的灰色預測模型 GM(1,1) 進行模擬，所得結果如下表所示：

表8-12 GM（1,1）模型的預測結果及殘差檢驗

年分	2008	2009	2010	2011
原始值	169277	194150	198133	225000
預測值	169277	190150	205235	221515
殘差	0	−3999.6141	7101.5730	−3484.6464
相對誤差（%）	0	−2.0601	3.5842	−1.5487
平均相對誤差(%)	2.3977			

由上表殘差檢驗的結果可知，模型預測結果與原始資料的相對誤差較小，模型預測結果良好；冉對預測資料進行後驗差檢驗，計算可得預測模型的變異數比 C=0.177<0.35 ，小機率誤差 P=1>0.95，對比灰色預測模型精確度等級評價表中的預測精確度等級劃分，可見該模型的預測精確度良好，結果可信。

表8-13 GM（1,1）模型的後驗差檢驗結果

檢驗指標	檢驗值	臨界值	檢驗對比	檢驗評價
變異數比（C）	0.177	0.35	小於臨界值	預測結果可信
小概率誤差 （P）	1	0.95	大於臨界值	模型預測精確度良好

（四）模型預測

利用上述模型預測未來 10 年冠豸山景區的旅遊需求，結果如下表所示：

表8-14　未來10年冠豸山景區旅遊需求預測表

年分	旅遊需求預測值	年分	旅遊需求預測值
2008	169277	2015	300619
2009	190150	2016	324467
2010	205235	2017	350206
2011	221515	2018	377987
2012	239088	2019	407972
2013	258054	2020	440335
2014	278528	2021	475266

（五）波動率計算

根據表 8-15 的預測數據，可計算出冠豸山的旅遊波動率為 31.92%，具體計算過程見下表：

表8-15　未來10年冠豸山景區旅遊需求預測表

主要參數	參數值
預測數據標準誤差（s）	96632.3976
預測數據的均值（μ）	302764.0566
計算公式	$\sigma = s/\mu$
計算結果	0.3192
冠豸山旅遊波動率（σ）	0.3192

第三節 冠豸山景區經營權實質選擇權定價的量化評估

一、冠豸山景區經營權實質選擇權定價的計算結果

根據灰色預測模型求得的資產波動率 σ=31.92%；結合冠豸山景區旅遊需求的預測數據，可得旅遊需求的預期成長率 α=8.27%；考慮到中國旅遊景區市場存在地區之間的競爭，將使全國性的景區類上市公司資本成本指標成

為判斷資本化率合理性的有效指南，參照已有研究成果（周春波、林璧屬，2013），選取本書資本化率（即折現率）μ取值為14.66％；求解參數β，帶入數據可得β=1.4131；確定投資額，根據冠豸山景區經營權受讓企業（豸龍旅遊發展有限公司）的投資計畫，經營權受讓後，豸龍旅遊發展有限公司擬增投5000萬人民幣用於景區基礎設施的完善、旅遊景區的宣傳推廣以及新旅遊景點的開發建設。故取景區投入成本5000萬元;確定評估所需參數後，根據動態規劃法得出的實質選擇權定價模型，帶入有關參數β和I，可求得冠豸山景區實質選擇權價值為1.71億元，即，將冠豸山景區經營權視為一種投資實質選擇權，其所蘊含的實質選擇權價值為1.71億元。

考慮項目的淨現值，根據《冠豸山的旅遊投資報告》，在不考慮重大旅遊項目投資，如景區高級酒店的建設、大型遊樂設施的配套等情況下，冠豸山景區2006至2045年的項目淨現值（NPV）為0.95億元；再根據邁爾斯（Myers，1977，1987）的研究結論，景區的經營權價值由景區正常運轉條件下未來現金流量折現（即景區的「現實價值」）和景區未來投資機會的期權價值兩部分組成，其中，實質選擇權價值為1.71億元，項目淨現值（NPV）的評估結果為0.95億元，綜合可得，基於實質選擇權法的景區經營權價值為1.71億元＋0.95億元=2.66億元。

二、冠豸山景區經營權的投資臨界性分析

根據實質選擇權定價的拓展模型，可以確定最佳投資時機時的景區旅遊需求接待量。以冠豸山景區為例，根據拓展公式，可以求得最佳投資機會時，冠豸山景區的旅遊需求量為：

$$D^{*} = \frac{1.4131}{1.4131-1}(0.1466-0.0827)*50000000 = 10929137$$

即，當冠豸山景區的旅遊需求接待量達到1092.9137萬時，為冠豸山景區經營權的最佳投資時機。考慮到2011年冠豸山景區的實際遊客接待量為22.5萬人次，小於最佳投資時的旅遊需求量1092.9137萬人次，表明透過靈活的投資經營方法，投資者可獲得相對應的實質選擇權的期權價值。

下面考慮不同投資額對最佳時機時冠豸山景區旅遊需求接待量的臨界點，以考察冠豸山景區的適宜投資規模，計算結果如下表所示：

表8-16　不同投資額／下冠豸山旅遊需求D^*的臨界分析表

I	$\beta/\beta-1$	$(r-\alpha)$	D^*（萬人次）
100 萬	3.4207	0.0639	21.8583
200 萬	3.4207	0.0639	43.7165
300 萬	3.4207	0.0639	65.5748
400 萬	3.4207	0.0639	87.4331
500 萬	3.4207	0.0639	109.2914

續表

I	$\beta/\beta-1$	$(r-\alpha)$	D^*（萬人次）
600 萬	3.4207	0.0639	131.1496
700 萬	3.4207	0.0639	153.0079
800 萬	3.4207	0.0639	174.8662
900 萬	3.4207	0.0639	196.7245
1000 萬	3.4207	0.0639	218.5827
2000 萬	3.4207	0.0639	437.1655
3000 萬	3.4207	0.0639	655.7482
4000 萬	3.4207	0.0639	874.3309
5000 萬	3.4207	0.0639	1092.9137
6000 萬	3.4207	0.0639	1311.4964
7000 萬	3.4207	0.0639	1530.0791
8000 萬	3.4207	0.0639	1748.6618
9000 萬	3.4207	0.0639	1967.2446
1 億	3.4207	0.0639	2185.8273

根據上表中冠豸山景區旅遊需求臨界點的結果可以發現，對冠豸山來說，由於受到同類型景區，如泰寧大金湖以及世界雙遺武夷山的強烈衝擊，其旅遊發展一直停滯不前，旅遊接待人次大幅落後區域內的同類型景區。雖然冠豸山在經營權轉讓後，增加了旅遊宣傳與旅遊基礎設施建設的投入，旅遊發

展進步明顯，但其發展基礎相對薄弱，而且大金湖、武夷山等同類型景區的知名度也廣為大眾遊客所知，冠豸山很難成為遊客的首選。因此，在旅遊接待人次上，冠豸山想要超越大金湖和武夷山，可能性較低。

另外，根據泰寧旅遊網的統計資料，2015 年泰寧旅遊接待人次已經達到353 萬人次；而武夷山景區接待的中外遊客量在 2012 年就達到了 876 萬人次；根據福建旅遊局的統計資料顯示，2013 年冠豸山景區的遊客接待量為 78.52萬人次，雖然成長率較高（年增率為 34.7%），但相比之下，冠豸山景區的遊客接待量明顯低於前兩者。

樂觀地看，冠豸山景區在經營權轉讓後，由於新資本的投入、景區旅遊發展的巨大潛力以及旅遊設施的日益完善，冠豸山景區的發展將接近泰寧大金湖景區的發展規模，根據旅遊需求臨界表的計算結果，合適的冠豸山未來投資的規模為 500 萬至 5000 萬元。這就是說，從目前冠豸山景區的發展現況來看，投資規模超過 5000 萬，投資者將很難實現其投資實質選擇權的價值，也將面臨較大的資金回收及利潤實現問題。

三、冠豸山景區經營權實質選擇權價值的敏感性分析

敏感性分析，即指從項目價值的影響因素中，找出對項目經濟效益具有顯著影響的敏感性因素，分析並計算這些敏感性因素對項目經濟收益的影響程度。考慮到資產波動率對旅遊經營權實質選擇權價值的關鍵影響，本書擬考察資產波動率的變化對冠豸山實質選擇權價值的影響。

表8-17　波動率 σ 影響下的冠豸山實質選擇權價值的
敏感性分析表

敏感性因素	波動率 σ	β 值	實質選擇權價值（億元）	旅遊需求臨界值（萬人次）
波動率 σ	原始值 31.92%	1.4131	1.710	1092.9137
	10%	1.7006	1.214	775.5158
	15%	1.6323	1.291	824.8156
	20%	1.5609	1.391	889.0927
	25%	1.4939	1.512	966.4187
	30%	1.4340	1.652	1055.6529

續表

敏感性因素	波動率 σ	β 值	實質選擇權價值（億元）	旅遊需求臨界值（萬人次）
波動率 σ	35%	1.3819	1.809	1156.1946
	40%	1.3369	1.984	1267.7715
	45%	1.2984	2.176	1390.3021
	50%	1.2653	2.385	1523.8106
	55%	1.2369	2.611	1668.3780
	60%	1.2123	2.855	1824.1123

進一步地考察投資額 I 與資產波動 σ 的綜合影響，結果如下表所示：

表8-18　雙因素影響下的冠豸山實質選擇權價值（萬元）

敏感性分析表

投資額 波動率	100 萬	200 萬	500 萬	1000 萬	2000 萬	5000 萬	1 億
原始值 31.92%	342.0721	684.1442	1710.3607	3420.7214	6841.4428	17103.6069	34207.2138
10%	242.7280	485.4559	1213.6398	2427.2796	4854.5592	12136.3981	24272.7962
15%	258.1583	516.3165	1290.7913	2581.5826	5163.1652	12907.9130	25815.8260
20%	278.2763	556.5526	1391.3814	2782.7628	5565.5256	13913.8140	27827.6279
25%	302.4785	604.9569	1512.3923	3024.7847	6049.5693	15123.9233	30247.8466
30%	330.4078	660.8156	1652.0390	3304.0781	6608.1561	16520.3903	33040.7806
35%	361.8762	723.7525	1809.3812	3618.7623	7237.5246	18093.8115	36187.6231
40%	396.7986	793.5972	1983.9930	3967.9860	7935.9720	19839.9300	39679.8600
45%	435.1493	870.2986	2175.7466	4351.4932	8702.9864	21757.4660	43514.9319
50%	476.9360	953.8721	2384.6802	4769.3603	9538.7207	23846.8017	47693.6034
55%	522.1840	1044.3681	2610.9202	5221.8405	10443.6810	26109.2025	52218.4049
60%	570.9272	1141.8544	2854.6359	5709.2718	11418.5437	28546.3591	57092.7183

上表中的計算結果也再次證明了，隨著項目不確定的增加，標的資產的波動率將會增加，項目的投資靈活性價值，即實質選擇權也將隨之增加。

四、實質選擇權評估的投資啟示

從前一章實質選擇權評估的計算過程及敏感性分析表的計算結果來看，隨著景區經營權受讓人未來投資額的增加，景區投資靈活性價值，即景區經營權所蘊含的實質選擇權價值將會相應增加，也就是說，投資者未來的投資額越大，其所可能獲得的投資回報也就越大。但需要說明的是，這並不代表只要投資者無限度地增加投資額，其所獲得的未來收益就會無限大，其原因在於，增加投資額的目的在於完善景區旅遊接待設施、增加景區的市場知名度、提升景區的旅遊市場形象，進而激發目標景區的旅遊發展潛力，轉化成現實的旅遊收益。

但需要注意的是，景區旅遊市場的開發潛力通常是有限的（具體表現為旅遊景區未來可能的旅遊接待人次），當增加投資額帶來的額外旅遊接待人次數量超過其旅遊市場潛力時，其結果只能是增加投資者的投融資壓力，預期報酬難以實現。目前，中國不少景區由於投資過大，無法回收資金，導致經營失敗的案例不勝枚舉。究其原因就在於，投資者在進行旅遊景區投資時，盲目樂觀，沒有充分考慮未來的市場潛力，導致投資失敗。因此，在進行旅遊景區投資時，應在充分評估前期投資效果的基礎上，再進行後續投資，結合實質選擇權靈活性的經營理念，降低景區投資經營風險。

以冠豸山為例，考慮到冠豸山未來巨大的發展潛力與提升空間，可以認為，冠豸山景區在經營權轉讓後，由於新資本的注入、景區旅遊發展的巨大潛力以及旅遊設施的日益完善，冠豸山景區的發展將接近泰寧大金湖景區的發展規模，根據旅遊需求臨界表的計算結果，合適的冠豸山未來投資的規模為 500 萬至 5000 萬元（即未來冠豸山景區的旅遊接待量在 109.2914 萬至 1092.9137 萬之間）。除非未來冠豸山能開發出新的市場成長點，不然投資規模超過 5000 萬（即冠豸山的旅遊接待規模在 1100 萬以上），投資者將很難實現其投資實質選擇權的價值，嚴重者將導致經營失敗，提前終止經營權轉讓。

第九章 傳統評估視角下旅遊景區經營權定價的對比研究

為了對比分析基於資源價值評估視角和資產價值評估視角的景區經營權定價方法與實質選擇權價值評估的區別，在綜合考慮評估方法實用性和適用性的基礎上，本書選取了旅遊資產價值最常用的收益現值法和旅遊資源價值評估領域最常用的條件評估法（CVM）和旅遊成本法（TCM）對冠豸山景區進行定價與估值。

第一節 基於資源價值的旅遊景區經營權定價評估研究

本書選取了旅遊資源價值評估領域最常用的條件評估法和旅遊成本法對冠豸山景區進行定價與估值。該類方法的評估思路是以景區旅遊資源價值為基準進行景區經營權的定價。一般來說，景區旅遊資源價值越高，景區吸引力也就越高，遊客接待人次也相對較多，景區經營權的價值也就越高，具體表現為景區經營權轉讓價格的高位定價；反之，如果景區旅遊資源價值偏低，則其經營權價值也就偏低，相對地景區經營權轉讓價格也就不會太高。

如前所述，景區旅遊資源價值可細分為使用價值和非使用價值。簡單地說，使用價值是指人們為了滿足消費或生產目的，從景區旅遊資源所獲得的效用；而非使用價值則是人們從景區旅遊資源獲得的並非來源於自己使用的效用。因此，為了評估冠豸山景區旅遊資源的貨幣性價值，本書將採用條件評估法（CVM）和旅遊成本法（TCM），對其非使用價值和使用價值進行綜合定價。

一、問卷設計與調查實施

條件評估法與旅遊成本法的實施和評估依賴於調查問卷的設計。為此，筆者在博士期間赴冠豸山景區進行了為期多日的實地問卷調查，並獲得了研究所需要的資料。調查採用的問卷主要包括以下幾個部分：第一部分是來冠

冠豸山遊客的社會經濟特徵，主要包括遊客的性別、來源地、年齡、受教育程度、職業、月收入等方面；第二部分是調查遊客對冠豸山的瞭解程度、瞭解途徑以及來此旅遊的目的等；第三部分是調查遊客在冠豸山景區的消費情況，主要用於旅遊成本法的計算；第四部分主要是關於遊客為了冠豸山旅遊資源而願意支付的金額、支付方式等方面，主要資料用於條件評估法的計算。

（一）問卷調查實施

調查樣本的大小直接影響問卷調查研究的可靠性。為保證抽樣調查樣本的數量與品質，根據統計學理論，利用 scheaffer 抽樣公式確定本次調查的問卷發放數量。具體公式如下：

$$n = \frac{N}{(N-1)\sigma^2 + 1}$$

上式中，n 為合理抽樣樣本數；N 為旅遊景區年遊客接待量；σ 為抽樣誤差率，一般取值為 6%。根據連城縣旅遊局的統計資料，2012 年冠豸山景區的遊客接待量為 30 萬人次，利用 scheaffer 抽樣公式可計算得到本次研究調查問卷的樣本數應為 277.52 份，即 278 份，遵循已有研究思路，設定問卷的廢卷率為 25%，得到本次調查至少應發放的問卷數為 347.5 份，再考慮問卷的回收情況，最終本次調查擬發放的問卷數為 350 份。

在實地進行問卷調查時，正值冠豸山景區旅遊淡季，景區遊客數量較為有限，剔除景區內居民及部分中學生，符合問卷調查要求的遊客較少，經過兩天的資料蒐集，得到實證研究的可用問卷數為 128 份。

（二）遊客統計分析

根據 128 份調查問卷統計結果（遊客的社會經濟特徵具體如表 9-1 所示）。具體來看：冠豸山景區的遊客以省內遊客為主，占總樣本數的 75%，而福建省省內的遊客構成又以臨近城市的遊客為主。從冠豸山遊客的性別比例來看，男性遊客比率明顯高於女性遊客比率，這也和大多數山岳型景區遊客性別分布規律一致。

整體來看，冠豸山景區的遊客年齡分布符合一般的遊客年齡分布規律，即以中、青年遊客為主，未成年人和老年人所占的比重偏低；從遊客受教育

程度來看，冠豸山遊客的教育程度所占比例最大的是大學（43.74％），表明冠豸山遊客教育程度較高，旅遊消費及行為更為理性。從冠豸山遊客的職業構成來看，到訪遊客主要以受薪階級的員工及企業單位人員為主，同時，閒暇時間較多，又具有一定經濟基礎的大學生群體也占有相當比重，達 15.63％；從遊客的每月收入水準來看，冠豸山遊客的每月收入水準集中在 1000 至 5000 元之間，遊客收入水準整體適中。從遊客的出遊方式來看，來冠豸山旅遊的遊客多數仍是以組團等集體出遊的方式出遊，與親友結伴同行的遊客比重也達到 25％，相對來說，景區個人旅行的比例相對偏低，僅為 9.37％。

從遊客對冠豸山景區的瞭解及旅遊次數來說，由於多數遊客對冠豸山景區缺乏瞭解（62.5％），所以大部分都是第一次來景區遊玩（53.13％）。但是，總體來看，本次調查的樣本選擇較好，調查群體及其社會經濟特徵具有一定的代表性和典型性，較適合作進一步的實證分析。

表9-1 冠豸山遊客基本構成及出遊特徵

題項	項目	人次	比重（％）	題項	項目	人次	比重（％）
客源地	連城縣	4	3.13	職業	管理人員	20	15.62
	龍岩市	24	18.75		公務員	24	18.75
	福建省	68	53.12		普通員工	52	40.63
	其他省分	32	25.00		教師	8	6.25
性別	男	68	53.12		學生	20	15.63
	女	60	46.88		其他人員	4	3.12
年齡	16歲以下	0	0	收入	1000 以下	28	21.88
	17–25 歲	52	40.63		1001–2000	24	18.75
	26–35 歲	20	15.63		2001–3000	28	21.88
	36–45 歲	12	9.37		3001–4000	8	6.25
	46–60 歲	32	25.00		4001–5000	20	15.62
	61歲以上	12	9.37		5001 以上	20	15.62
教育程度	高中以下	40	31.25	出遊方式	旅行社組織	48	37.50
	大專學歷	24	18.75		單位組織	36	28.13
	大學學歷	64	43.75		與親友出遊	32	25.00
	碩士以上	8	6.25		個人旅行	12	9.37
旅遊次數	1 次	68	53.13	了解程度	相當熟悉	16	12.50
	2 次	12	9.37		比較熟悉	32	25.00
	3 次	8	6.25		有一定了解	28	21.88
	4 次以上	40	31.25		了解不多	52	40.62

二、基於條件評估法的冠豸山旅遊資源非使用價值估算

條件評估法亦稱權變估值法、意願價值法等，是國際上用於評估資源非使用價值的經典方法。該方法最初的構想由西．萬特魯普（Ciriacy Wantrups）於 1947 年提出；1970 年代以後，在西方先進國家得到廣泛應用，研究案例擴展到遊憩及娛樂資源、野生動物以及環境品質類物品經濟價值的研究（Hanemann，1994）。

作為一種常見的陳述偏好評估法，條件評估法（CVM）不依賴於現實蒐集得到的資料，而是透過調查問卷，選定特定調查群體，設計一個虛擬的市場環境，並向該虛擬市場裡的被調查者描述物品供應數量或品質的變化情況，得到其支付意願金額（WTP）或受償意願金額（WTA），據此來評價環境資源的經濟價值（劉亞萍等，2008）。

需要指出的是，一般情況下，由於遊客的受償意願金額（WTA）通常要大於支付意願金額（WTP）好幾倍，資源價值有被誇大之嫌，因此，本書的研究只調查遊客的支付意願值，並將其作為相對應的評價標準。具體計算公式如下式：

$$WTP = \sum_{i=1}^{N} AWTP_i \frac{n_i}{N} * Tour, i = 1 \ldots\ldots N$$

式中，WTP 為遊客對景區旅遊資源的總體支付意願；$AWTP_i$ 為景區遊客在 i 水準的支付意願金額；n_i 為被調查遊客中支付意願為 $AWTP_i$ 的人數，N 為被調查遊客總數；Tour 為景區遊客接待總人次。

（一）冠豸山遊客支付意願分析

1. 核心問題設計

條件評估法（CVM）研究的關鍵是要真實地導出遊客的最大支付意願（林文凱，2013），因此，問卷調查的合理設計是應用條件評估法（CVM）做出合理準確評估的前提與基礎。參照崔峰等（2013）學者的研究模式，本書採用的是投標卡式（PC）問卷格式中的非定錨型（Unanchored PC）方式。問卷中關於遊客支付意願的核心問題如下：

您是否願意支付一定費用來保護冠豸山旅遊資源使其永續存在：

A. 願意；B. 不願意

如果您願意支付一定的費用，那您個人每年願意支付多少：

A.1 元；B.5 元；C.10 元；D.15 元；E.20 元；F.30 元；G.40 元；H.50 元；I.60 元；J.70 元；K.80 元；L.90 元；M.100 元；N.125 元；O.150 元；P.200 元；Q.300 元；R.500 元以上。

2. 冠豸山遊客的支付意願及支付金額分析

調查統計結果顯示（具體見表 9-2），在本次調查樣本中，願意為保護冠豸山景區旅遊資源而支付一定費用的遊客為 88 人，比重達 68.75%，顯示出較強的支付意願；但從遊客整體的意願支付金額來看，支付意願在 1 ～ 10 元的為 28 人（31.83%），在 11 ～ 50 元的為 20 人（22.73%），在 51 ～ 100 元的為 16 人（18.18%），101 ～ 200 元的為 16 人（18.18%），201 ～ 500 元以及 500 元以上的各為 4 人（4.54%）。不難看出，目前冠豸山景區的遊客雖然支付意願較高，但實際願意支付的金額卻偏低，並隨著意願支付金額的增大，對應遊客的占比呈現降低趨勢。這一現象也與大眾日常的支付心理一致，即金額低的支付意願較高。

表9-2　冠豸山遊客意願支付金額及其頻率分布

WTP 支付金額	頻率人數	頻率比重 （%）	相對頻率比重 （%）	累計頻數比重 （%）
1–10	28	21.88	31.83	31.83
11–50	20	15.62	22.73	54.56

續表

WTP 支付金額	頻率人數	頻率比重 （％）	相對頻率比重 （％）	累計頻數比重 （％）
51–100	16	12.50	18.18	72.74
101–200	16	12.50	18.18	90.92
201–500	4	3.13	4.54	95.46
500 以上	4	3.12	4.54	100
拒絕支付	40	31.25		
合計	128	100.00	100.00	

就遊客的 WTP 值選擇而言，盧米斯等（Loomis et al.，1994）指出，鑒於被調查者的 WTP 值在很多情況下比較離散，平均值容易受極端值的影響而發生扭曲，且可能會掩蓋被調查者之間偏好的差異。而採用累計頻度中位數通常可以更好地反映樣本的整體支付意願（薛達元，1997）。因此，遵循上述的研究思路，本書採用中國內外相關研究使用較多的中位數取值法，即以累計頻度為 50％ 的支付額度作為個人年均 WTP 值。

根據上表冠豸山遊客的支付意願累計頻度分布，最接近 50％ 的是 54.56％，經計算得到的累計頻數中位數為 50 元，即冠豸山遊客的每人平均 WTP 值為 50 元／人／年。另外，根據遊客支付意願計算公式所得的樣本 WTP 平均值為 81.75 元，該值要明顯高於中位數法得到的 WTP 值。但是考慮到冠豸山遊客支付意願的分布主要集中於較低金額頻度，中位數值法得到的 WTP 值更為貼近現實。

從遊客拒絕支付的原因來看，過半數的遊客認為冠豸山景區旅遊資源的保護應該由政府和景區負責，其中，40％的遊客認為冠豸山景區的門票價格較高，門票價格中理應包含對資源的保護費用；20％的遊客提出保護費用應由國家或政府支付，而不應由個人支付。另有 30％的遊客認為自身經濟實力有限，收入尚低，無能力支付這筆保護費用；另有 10％的遊客認為，其遠離冠豸山，難以享用其資源，故對其存在及保護與否不感興趣。因此，不難看出，景區旅遊資源作為一種準公共物品（Garson 等，1996），地方政府應

在資源保護方面承擔一定的責任,而景區作為旅遊資源開發的受益者,其理所應當地需要承擔景區資源與環境的保護工作。

3. 冠豸山遊客支付意願影響因素分析

分析總體樣本中的個人基本社會經濟特徵對遊客支付意願的影響,是驗證條件評估法(CVM)有效性和可靠性的重要方式與關鍵步驟之一(Freeman,1993)。對此,筆者將首先採用 SPSS18.0 中的 Pearson 檢驗和 Spearson 檢驗來初步分析冠豸山遊客的支付意願與其基本社會經濟特徵等因素的相關程度,再利用 Logistic 回歸模型對其具體的影響方式與影響程度做定量檢驗。

(1) Pearson 檢驗

在統計學中,兩個變項之間的線性相關關係,可用皮爾森積差相關係數(Pearson product-moment correlation coefficient)來度量。Pearson 相關係數在學術研究中主要用於衡量兩個變項之間線性相關性的強度,該係數是卡爾·皮爾森(Karl Pearson)在法蘭西斯·高爾頓(Francis Galton)提出的思想基礎上建立起來的。其一般表達是兩個變項之間的協方差與二者標準差積的商,即:

$$\rho_{xy} = \frac{\text{cov}(x, y)}{\sigma_x \sigma_y} = \frac{E(x - \mu_x)(y - \mu_y)}{\sigma_x \sigma_y}$$

利用 SPSS18.0 軟體對冠豸山遊客的支付意願及其基本特徵等變項做 Pearson 檢驗,以初步考察遊客支付意願與遊客社會經濟特徵之間的相關性強弱,統計結果如下表所示:

表9-3　遊客的社會經濟特徵與遊客支付意願的Pearson相關性檢驗

	WTP	*Sex*	*Age*	*Edu*	*Income*
WTP	1.000	−0.279	0.242	0.113	0.554**
Sex	−0.279	1.000	−0.021	−0.005	−0.210
Age	0.242	−0.021	1.000	0.416*	0.657**
Edu	0.113	−0.005	0.416*	1.000	0.284
Income	0.554**	−0.210	0.657**	0.284	1.000

註：** 爲在0.01水準（雙側）上顯著相關，* 爲在0.05水準（雙側）上顯著相關

從表 9-3 可知，冠豸山遊客的支付意願（WTP）與遊客的收入（Income）表現出較強的正相關性，Pearson 相關係數爲 0.554，在 1% 的統計水準上顯著。這表明遊客收入水準的提高會顯著提升冠豸山遊客的支付意願，因爲隨著遊客收入水準的增加，其生活水準及支付能力也會得到相對應的提升，對景區資源環境保護的意識也會逐步提高，進而表現出較高的支付意願。

然而，冠豸山遊客的支付意願（WTP）與遊客的性別（Sex）、遊客的年齡（Age）以及遊客的教育程度（Edu）的 Pearson 相關係數在統計水準上均不顯著。這主要是因爲，調查樣本的遊客多數屬於中等以下收入群體，支付能力有限，旅遊過程中往往追求的是經濟實惠，對保護景區旅遊資源的意願並不強烈。

值得關注的是，遊客的年齡（Age）在 1% 的統計水準上顯著正相關於遊客的收入（Income），Pearson 相關係數爲 0.657。這說明，隨著遊客年齡的增長，遊客的收入水準也會隨之提升，這一發現也與現實情況一致。另外，遊客的年齡（Age）與遊客的教育程度（Edu）的相關係數爲 0.416，並在 5% 的統計水準上顯著，這表示隨著遊客年齡增長，其受教育的時間也就越長，相對應的受教育程度也就要顯著高於年齡較小的遊客，符合現實一般規律。

（2）Spearman 檢驗

當所用資料不是從常態分布數據序列中取得，且數據不具等間距性時，通常採用 Spearman 等級相關係數來代替 Pearson 線性相關係數。Spearman 等級相關係數（Spearman's rank correlation coefficient）是一個非參數性質（與分布無關）的等級統計參數，由斯皮曼（Spearman）在 1904 年首先提出，主要用於度量兩個變項之間聯繫的強弱，該係數也通常被認為是排列後的變項之間的 Pearson 線性相關係數。

同樣利用 SPSS18.0 軟體對冠豸山遊客的支付意願及其基本特徵等變項做 Spearman 檢驗，以考察冠豸山遊客支付意願與遊客社會經濟特徵之間的相關性強弱，統計結果如下表所示：

表9-4　遊客的社會經濟特徵與遊客支付意願的Spearman相關性檢驗

	WTP	Sex	Age	Edu	Income
WTP	1.000	−0.279	0.290	0.147	0.570[**]
Sex	−0.279	1.000	−0.050	−0.023	−0.191
Age	0.290	−0.050	1.000	0.296	0.689[**]
Edu	0.147	−0.023	0.296	1.000	0.256
Income	0.570[**]	−0.191	0.689[**]	0.256	1.000

註：＊＊表示在信心水準（雙測）為0.01時，相關性是顯著的。

從表9-4可知，與 Pearson 檢驗相一致，冠豸山遊客的支付意願（WTP）與遊客的收入（Income）表現出較強的正相關性，Spearman 相關係數為 0.570，在 1% 的統計水準上顯著。冠豸山遊客的支付意願（WTP）與遊客的性別（Sex）、遊客的年齡（Age）以及遊客的教育程度（Edu）的 Spearman 相關係數也均在統計水準上均不顯著。類似地，遊客的年齡（Age）在 1% 的統計水準上顯著正相關於遊客的收入（Income），Spearman 相關係數為 0.689。但是遊客的年齡（Age）與遊客的教育程度（Edu）的 Spearman 相關係數在置信度內相關水準上不顯著，與 Pearson 檢驗的結果略有差異。

(3) 羅吉斯迴歸分析

設因變項 Y 是一個二類別變項，其取值為 Y=1 和 Y=0。影響 Y 取值的 m 個自變項分別為 X1、X2…Xm。在 m 個自變項作用下，Y 結果發生的條件機率為 P =P(Y=1│X1,X2,…,Xm)，透過對數轉化，可得下式；

$$\ln\left(\frac{P}{1-P}\right) = b_0 + b_1X_1 + b_2X_2 + \cdots\cdots + b_mX_m$$

進一步可得：

$$\frac{P}{1-P} = \exp^{b_0+b_1X_1+b_2X_2+\cdots+b_mX_m}$$

化簡可得到：

$$\frac{1}{P} = \frac{1}{\exp^{b_0+b_1X_1+b_2X_2+\cdots+b_mX_m}} + 1$$

進而可求得 P 的表達式，即羅吉斯迴歸模型，具體可表示為下式：

$$P = \frac{\exp\left(b_0 + \sum_{i=1}^{m} b_iX_i\right)}{1 + \exp\left(b_0 + \sum_{i=1}^{m} b_iX_i\right)} = \frac{1}{1 + \exp\left[-\left(b_0 + \sum_{i=1}^{m} b_iX_i\right)\right]}$$

其中，b0 為常數項，b1，b2，…，bm 為偏迴歸係數。

根據上述推導，可以建構冠豸山景區的二元羅吉斯迴歸模型：

$$P_{WTP} = \frac{1}{1 + \exp\left[-(b_0+b_1Sex + b_2Age + b_3Edu + b_4Income)\right]}$$

其中，冠豸山遊客的支付意願（WTP）為因變項，遊客的收入（Income）、遊客的性別（Sex）、遊客的年齡（Age）以及遊客的教育程度（Edu）等遊客基本社會經濟特徵為自變項。考慮到本書進入的自變項較少，因而直接採用全部進入的方法擬合迴歸方程式，形成最終模型。再利用 SPSS18.0 軟體對其進行迴歸分析，得到結果如表 9-5 所示。

表9-5　冠豸山遊客支付意願及其社會經濟特徵變項的羅吉斯迴歸結果

Variable	B	S.E.	Walds	Df	Sig.	Exp（B）
Constant	1.703	2.246	0.575	1	0.448	5.492
Sex	−1.325	1.282	1.068	1	0.301	0.266
Age	−1.970	1.304	2.284	1	0.131	0.139
Edu	0.625	0.873	0.512	1	0.474	1.869
Income	1.464**	0.594	6.072	1	0.014	4.322

註：** 表示係數在5%的統計水準上顯著。

　　為了檢驗所建構的羅吉斯模型是否能夠用來分析問題，需要對所建構的模型進行適合度檢驗。為此，本書選取了似然比檢驗（Omnibus Test）和 Hosmer-Lemeshow 檢驗（以下簡稱 H-L 檢驗），來檢驗所建模型的適合度。結果顯示，模型 H-L 檢驗的卡方值為 4.975，顯著水準為 0.760，大於所需的相伴機率（p(sig.) $<$ 0.05），故不能拒絕原假設，認為模型的擬合程度較好。而模型的 Omnibus 的卡方值以 0.01 的顯著性水準透過檢驗，說明模型中至少有一個自變項與因變項顯著相關。同時，本書研究選取了 -2 倍的對數似然、Cox-Snell R2 和 Negelkerke R2 來反映迴歸模型的適合度，這三個指數類似於線性方程式中的 R2，主要用於反映方程式自變項對因變項的解釋程度，其中，-2 倍的對數似然值越小，說明模型的擬合程度越好，而 Cox-Snell R2 和 Negelkerke R2 的取值通常在 0-1 之間，數值越大，說明模型的適合度越高（徐春曉等，2015）。

　　檢驗結果顯示，模型的 -2 倍對數似然值為 20.332，Cox-Snell R2 為 0.425，Negelkerke R2 為 0.611，進一步說明模型的適合度較為合理。因此，透過上述模型的適合度檢驗可知，選擇的模型以及模型的迴歸結果，可以較好地反映冠豸山遊客的支付意願。

　　根據模型的最終迴歸結果（如表 9-5 所示），我們發現僅有遊客收入（Income）這一變項會對其支付意願（WTP）產生顯著的正向影響。這一

結果也與前述自變項和因變項之間的相關係數檢驗結果相一致。具體來看，遊客收入對遊客支付意願的估計係數為 1.464，且在 5%的統計水準上顯著。這意味遊客的收入每提高 1000 元，其支付意願將提升 1.464 倍，即遊客收入的增加將會大幅提升遊客的支付意願，這也進一步驗證了前述高收入人群的支付能力較強，往往表現出很高的支付意願的結論。相反，遊客的其他社會經濟特徵變項與因變項之間呈現不顯著的統計關係，變項係數在顯著水準上均不顯著。

4. 冠豸山遊客支付動機分析

研究非使用價值的支付動機能為政府及相關管理部門制定科學合理的管理決策提供重要的參考（Carson，1996）。基於此考慮，筆者將進一步對冠豸山遊客的意願支付動機做詳細解讀。

從已有的研究來看，遊客的意願支付動機通常被定義為三類：存在價值動機、遺產價值動機、選擇價值動機。借此思路，筆者調查了那些願意支付保護費用的遊客支付動機及其偏好。統計結果顯示，在遊客意願支付金額中，出於存在價值（為了能使冠豸山優美的自然風光與文化遺產等得以永遠存在）（Exist Value）考慮的支付金額，占其總支出的平均比重為 50.00%（意即在其支付的保護費用中，基於保護旅遊資源存在價值的比重為 50.00%）；出於遺產價值（Bequest Value）（為了能夠將冠豸山這一自然文化遺產留給子孫後代）考慮的支付金額，占其總支出的平均比重為 20.68%；出於選擇價值（Option Value）（為了自己或他人將來能有機會欣賞、利用冠豸山的資源）考慮的支付金額，占其總支出的平均比重為 29.32%。不難看出，保護景區旅遊資源的永續使用與發展，是遊客支付資源保護費用所著重考慮的，只有旅遊資源自身得到永續合理的使用，其選擇價值和遺產價值才有進一步得到實現的機會。

（二）冠豸山景區旅遊資源非使用價值估算

2012 年，冠豸山景區的遊客接待量為 30 萬人次。根據前面計算所得的樣本 WTP 值為 50 元／人／年，可求得冠豸山景區旅遊資源的非使用價值為 1.5 億元。

根據前文所述，景區的非使用價值由存在價值、遺產價值和選擇價值等三部分組成，遊客對冠豸山旅遊資源的存在價值、遺產價值和選擇價值的支付動機所占比重分別為 50.00％、20.68％和 29.32％，據此，進一步推算出冠豸山景區旅遊資源的存在價值、遺產價值和選擇價值的貨幣化估算值分別為 750.0 萬元、310.2 萬元和 439.8 萬元。

三、基於旅遊成本區間法的冠豸山旅遊資源使用價值估算

作為一種顯示偏好法（Revealed Preference，RP），旅遊成本法（TCM）是透過個人的行動結果來分析個人的偏好，並把在旅行中所需要的費用轉變成娛樂的貨幣價值來進行評價的一種常用方法（李巍、李文，2003）。該方法由美國經濟學家霍特林（Hotelling）首先提出，在克勞森（Clawson）和克內奇（Knetsch）等學者的完善下，逐漸成為一種成熟的、常用的評估無直接市場價格的自然景點或環境資源價值的方法。

旅遊成本法（TCM）的應用思路是根據遊客的實際旅行費用與遊客的旅遊頻率，來得出遊客的遊憩需求曲線，再依此推算其旅遊消費者剩餘，並以此作為估算旅遊資源遊憩價值的標準。

（一）模型選擇與確定

在 TCM 的應用實踐與發展過程中，形成了三種較為常用的方法，即分區旅遊成本法（ZTCM）、個人旅遊成本法（ITCM）和旅遊成本區間分析法（TCIA）。目前，比較普遍的觀點是認為 ZTCM 在應用時僅考慮了遊客區域分布屬性，旅遊成本為群體的平均費用，並假設同一區域內的遊客旅遊成本是相等的，這點顯然與現實情況相違背，因此容易帶來估算結果的偏差。

基於遊客個人的旅遊成本資料的 ITCM 很好地彌補了 ZTCM 易產生共線性、評估效率低等缺點（Brown、Nawas，1973），並逐漸成為旅遊成本法的主流，但其不能很好地處理多目的地問題，「零訪問」等問題也同樣難以避免（林文凱，2013）。而 TCIA 法既可避免 ITCM 方法中擁有固定客源這一暗含假設的限制，又對 ZTCM 中同一客源地相同旅遊成本這一假設做出了改進（彭文靜、姚順波、馮穎，2014）。為了克服 TCIA 估計旅遊需求函

數僅考慮旅遊成本這一個變項的缺陷，本書引入了計數模型的方法與思想來消除這一不足對評估有效性的影響，並將該方法定義為 ATCIA（Adjusted TCIA）。

改進型旅遊成本區間分析法（ATCIA）是對 TCIA 的一種改進。與 TCIA 類似，該方法根據遊客旅遊成本的不同，將遊客劃分為不同的區間，使每一區間中的遊客具有相同或相近的旅遊成本，依此推算遊客的意願旅遊需求，進而計算遊客的消費者剩餘，以及計算總旅遊成本和總消費者剩餘得到旅遊資源的遊憩價值。其評估的具體思路是認為某一景區旅遊資源的遊憩價值（TRV）＝遊客直接旅遊成本（TDC）＋遊客旅遊消費者剩餘（TCS）。用公式表示為：

$$TRV = \frac{(TDC + TCS)}{SN} \times TN = (ADC + ACS) \times TN$$

式中，TCS 為總消費者剩餘，TDC 為總旅遊成本，ADC 為遊客的每人平均旅遊成本，ACS 為遊客的每人平均旅遊消費者剩餘，SN 為樣本遊客數，TN 為每年遊客總量。

根據這一思路，要估算景區旅遊資源的遊憩價值或使用價值，首先需要對抽樣遊客的直接旅行花費進行估算，再估算其旅遊消費者剩餘，然後根據旅遊景區遊客接待人次，最後求得其遊憩價值的估算值。

（二）成本確定與處理

1. 直接旅遊成本估算

對調查問卷中冠豸山遊客的直接旅遊成本進行彙總。問卷中，遊客的各項旅遊成本指標主要包括遊客往返於出發地到冠豸山景區的交通費用、遊客在景區的餐飲費用、遊客的住宿費用、遊客在冠豸山的門票及遊船等花費、遊客在冠豸山的購物花費、遊客在景區內的停車費用以及其他等方面的費用。透過繪製遊客的直接費用彙總表，再對遊客旅遊花費進行加權求和，求得遊客在冠豸山景區的直接旅遊成本為 4.96 萬元，遊客平均直接旅遊花費為 466.67 元。

2. 遊客的時間成本及多目的地費用的處理

通常遊客的旅行直接花費可以透過具體的調查問卷獲得，但卻無法對被調查的時間機會成本進行準確統計。在 TCM 應用過程中，較為普遍的做法是將被調查者工資率的三分之一作為時間的機會成本，即：

$$遊客的時間成本 = 每日工資 \times \frac{1}{3} \times 停留時間$$

$$= \frac{每月收入}{30} \times \frac{1}{3} \times 停留時間$$

另外，多目的地旅遊成本的處理也是在應用 TCM 法時需要注意的，若忽略多目的地旅遊成本問題，將會對旅遊地遊憩價值的評估造成誤差。因此，如何選擇合適的多目的地費用分攤因子，就成為解決這一問題的關鍵。

根據以往的研究經驗，本書將以遊客在景區停留時間與總遊憩時間的比值作為多目的地費用分攤的權重，對冠豸山遊客的旅遊成本進行調整。經計算，冠豸山樣本遊客時間成本與多目的地均攤的每人平均費用是 30.37 元，加上之前計算的遊客平均直接旅遊成本（466.67 元），求得冠豸山遊客的旅遊成本為 466.67 ＋ 30.37 ＝ 497.04 元。

3. 需求函數與消費者剩餘

（1）旅遊需求函數建構思路

TCIA 在進行旅遊需求函數選擇時，一般以遊客的旅遊成本為自變項，以遊客的旅遊需求或旅遊頻率作為因變項建立迴歸模型，進行線性和非線性估計。但從遊客旅遊需求的影響來看，僅考慮旅遊成本單變項而建構的旅遊需求函數的可靠性值得商榷，這一缺陷也成為目前旅遊成本區間分析法（TCIA）飽受爭議的主要原因。

為了克服這一不足，本書建立了一個改進型的旅遊成本區間分析法（ATCIA），即在建立景區的旅遊需求函數時，考慮的自變項既包括了消費者的旅行成本（Cost）（交通費用、住宿費用、飲食費用等），又包括了其他相關影響變項，如旅遊天數（Days）以及消費者本身所包含的社會經濟學特徵，如年齡（Age）、性別（Sex）、每年收入水準（Income）、教育程

度（Edu）等。透過這些直接或間接的變項來反映並估算旅遊消費者的支付意願，計算旅遊消費者剩餘，進而評估冠豸山景區旅遊資源的使用價值。

（2）旅遊需求函數的模型選擇

值得注意的是，在旅遊需求函數估計過程中，由於遊客參加旅行的次數是離散的，具有非負整數和截斷的特徵，因此採用普通最小平方法（OLS）來建立旅遊需求函數是不合適的。對於因變項是離散型的情況，現有文獻的一般做法是採用計數經濟計量模型進行估計，其中應用最廣泛的計數經濟模型主要包括泊松分布（Poisson Distribution）或負二項分布模型（Negative Binomial Distribution）。

其中，泊松分布主要用於估計離散分布和非負整數特性的變項，其機率密度函數可表達為：

$$f(I = i) = \frac{\exp(-\lambda)\lambda^i}{i!}$$

其中，i 為非負整數集中的一個取值；λ 為隨機變量 I 的均值和變異數，通常為正值，λ 為自變項矩陣 X 和參數向量 β 的函數，可用下式表示：

$\lambda = \exp(X\beta)$

被解釋變數 Y 是服從泊松分布的向量，且有：

$$E(Y/X) = Var(Y/X) = \lambda = \exp(X\beta)$$

考慮到旅遊次數在零點出現的階段問題，所以可將旅遊計數模型進一步設定為截斷的泊松分布模型，其機率密度函數可用下式表示：

$$f[I = i|(i > 0)] = \frac{\exp(-\lambda)\lambda^i}{i!} * \frac{1}{1 - \exp(-\lambda)}$$

泊松分布函數的一個應用前提是函數中的均值和變異數是相等的。但是，一般情況下，旅遊需求函數中的均值和變異數並不相等，這種情況被稱之為過渡離散（Over-Dispersion）。對於這樣的計數模型，負二項分布模型則具有更好的適用性。負二項分布的機率密度函數具體可表達為：

$$f(M = m) = \frac{\Gamma(m + 1/\alpha)}{\Gamma(m + 1)\Gamma(1/\alpha)}(\alpha\lambda^i)^m(1 + \alpha\lambda)^{-(m+1/\alpha)}$$

式中，α 為干擾參數；Γ() 為伽瑪函數；m 為非負整數集中的一個子集，負二項分布的一階動差和二階動差分別為：

一階動差：$E(Y/X) = \lambda = \exp(X\beta)$

二階動差：$Var(Y/X) = \lambda(1 + \alpha\lambda)$

且：$E(Y/X) < Var(Y/X)$

同樣，進一步考慮旅遊需求的截斷性特點，將旅遊需求計數模型設定為截斷的負二項分布模型，機率密度函數可表示為：

$$f[M = m|m > 0]$$
$$= \frac{\Gamma(m + 1/\alpha)}{\Gamma(m + 1)\Gamma(1/\alpha)}(\alpha\lambda^i)^m(1 + \alpha\lambda)^{-(m+1/\alpha)} * \frac{1}{1 - (1 + \alpha\lambda)^{-1/\alpha}}$$

（3）旅遊需求函數的模型建立

為了對比各模型對旅遊需求函數估算的結果，本書擬同時建構旅遊需求函數的線性模型、非線性模型和計數模型，在對比各模型迴歸結果的基礎上，選擇最佳模型進行旅遊消費者剩餘的估算。

其中，線性模型及非線性模型的建構主要參照彭文靜等（2014）、董雪旺等（2012）等學者的既有研究成果，以冠豸山遊客的旅遊需求為因變項，遊客的旅遊成本為自變項建立迴歸模型，進行線性和曲線估計，所用模型包括：一元線性模型（Linear）、二次函數模型（Quadratic）、三次函數模型（Cubic）、對數函數模型（Logarithmic）和指數函數（Exponential）等。

計數經濟計量模型，主要結合旅遊成本的相關原理，將調查問卷中的旅遊次數（Trips）作為被解釋變項，以遊客的旅遊成本（Cost）、遊客停留天數（Days）、遊客性別（Sex）、遊客年齡（Age）、遊客受教育程度（Edu）以及遊客收入水準（Income）等作為模型的解釋變數，建立估計模型：

$$Ln\lambda_i = c + \beta_1 Cost_i + \beta_2 Days_i + \beta_3 Sex_i + \beta_4 Income_i + \beta_5 Edu_i$$
$$+ \beta_6 Age_i + \varepsilon_i$$

模型中，β_i 為解釋變數的待估計參數，模型中各自變項定義如前述，λ_i 是 Y_i（$Trips_i$）的估計參數，Y_i 服從截斷泊松分布或截斷負二項分布，ε_i 是

隨機誤差項。模型中的待估計參數向量採用最大概度估計量（MLE）來估計。如果因變項 Y_i 的條件均值等於條件變異數，那麼截斷泊松模型的 MLE 估計將無偏且一致。但若 Y_i 為過渡離散，且條件變異數遠大於條件均值，那麼截斷負二項分布模型具有更好的估計效果。數據處理及模型估計所用軟體主要為 Eviews7.2。

（4）旅遊需求函數回歸結果與解釋

利用 Eviews7.2 對線性模型及計數模型進行係數估計，其中，表 9-6 為冠豸山景區旅遊需求函數的線性回歸計量結果，表 9-7 為冠豸山景區旅遊需求函數的泊松分布回歸計量結果，表 9-8 為冠豸山景區旅遊需求函數的負二項分布回歸計量結果。

表9-6　冠豸山景區旅遊需求函數線性回歸計量結果

模型	Linear	Logarithmic	Quadratic	Power	Exponential
Constant	6.533	8.705	11.585	8.026	8.970
b1	−0.886	−4.363	−3.062	−.337	−.340
b2			0.193	−.397	
b3				.035	
R-Square	0.471	.643	.750	.774	.502
F Value	26.727***	54.001***	43.528***	32.022***	30.280***

註：***表示係數在1%的統計水準上顯著。

表9-7　冠豸山景區旅遊需求函數的泊松分布回歸計量結果

模型	Coefficient	Std. Error	z-Statistic	Prob.
Cost	−0.3010*	0.1891	−1.6396	0.0991
Days	−0.2378*	0.1382	−1.7210	0.0853
Sex	0.1678	0.2312	0.7256	0.4681
Age	−0.0096	0.1612	−0.0597	0.9524
Edu	0.0769	0.1152	0.6677	0.5043
Income	−0.0579	0.1253	−0.4619	0.6442
Constant	2.5374***	0.6436	3.9423	0.0001
R−squared	0.7727			
Adjusted R−squared	0.7193			
LR statistic	31.5481***			
Prob(LR statistic)	0.0000			

註：***表示係數在1%的統計水準上顯著，*表示在5%的統計水準上顯著。

表9-8　冠豸山景區旅遊需求函數的負二項分布回歸計量結果

模型	Coefficient	Std. Error	z-Statistic	Prob.
Cost	−0.1437	0.3441	−0.4175	0.6763
Days	−0.2656	0.2917	−0.9108	0.3624
Sex	0.1983	0.4835	0.4102	0.6817
Age	−0.0438	0.3130	−0.1405	0.8882
Edu	0.0818	0.2404	0.3401	0.7338
Income	−0.1083	0.2519	−0.4298	0.6673
Constant	2.2303*	1.2441	1.7927	0.0730
R−squared	0.7375			
Adjusted R−squared	0.6745			
LR statistic	7.3687			
Prob(LR statistic)	0.2881			

註：*表示在10%的統計水準上顯著。

對比分析上述各模型的回歸結果，我們發現，旅遊需求的非負整數和截斷性質（於洋等，2009）決定了計數模型和非線性模型的擬合效果明顯優於線性回歸模型。同時，對比截斷泊松分布模型和截斷負二項分布模型的計量可以看出，截斷泊松分布模型無論是在係數的顯著性上還是在計量模型的適合度上，都要顯著優於截斷負二項分布模型，因此本書將選取截斷泊松分布模型做重點分析。

從截斷泊松分布模型的計量結果來看，迴歸模型的主要參數估計結果基本符合旅遊需求理論的要求，參數估計值的符號也與期望相符合。其中，旅遊成本（Cost）對被解釋變量數──遊憩次數（Trips）的影響為負向顯著影響（係數為 -0.3010，在 10% 的統計水準下顯著）。這意味著遊客的旅遊成本越高，其遊憩次數會越低。計量結果也支持了旅遊價格與旅遊需求呈負相關關係的這一旅遊經濟學基本原理。

但是，截斷泊松分布模型的回歸係數並不能夠直接說明解釋變數的邊際效應（王喜剛、王爾大，2013），因此，需要進一步測度解釋變數的斜率參數（Slope Parameters）來表示變項的邊際效應，數理表徵即為旅遊次數對各個解釋變數的偏導數，用公式表示即為 $\partial Y/\partial X$。同時，為了說明旅遊需求函數中解釋變數和被解釋變數之間的關係於現實的意義，本書進一步考察了需求的價格彈性，在模型中的意義即為旅遊成本發生變動時，旅遊次數（旅遊需求）的變動大小，數學定義是旅行次數變動百分比除以旅遊成本變動百分比，具體表達公式為 $(dQ/dP)(P/Q) = eQ/eP$。根據上述公式計算得到的截斷泊松分布模型各個解釋變數的邊際效應及需求彈性結果如下表 9-9 所示。

表9-9　旅遊需求函數的需求彈性與邊際效應

Variable	$\partial Y/\partial X$	S.E.	95% C.I.		eY/eX	S.E.	95% C.I.	
cost	-0.7894^{**} (-2.51)	0.3143	-1.4056	-0.1733	-1.1928^{**} (-2.21)	0.5401	-2.2514	-0.1340
days	-0.6057^{***} (-3.64)	0.1662	-0.9314	-0.2799	-0.5648^{***} (-3.85)	0.1465	-0.8520	-0.2776
sex	0.4273 (1.59)	0.2691	-0.1002	0.9547	0.2359 (1.60)	0.1477	-0.0536	0.5254
age	-0.0245 (-0.10)	0.2412	-0.497	0.4482	-0.0286 (-0.10)	0.2813	-0.5798	0.5227
edu	0.1959 (1.13)	0.1733	-0.1437	0.5355	0.1683 (1.11)	0.1510	-0.1276	0.4642
income	-0.1474 (-0.94)	0.1575	-0.4562	0.1613	-0.2207 (-0.97)	0.226	-0.6645	0.2231

註：***表示係數在1%的統計水準上顯著，**表示在5%的統計水準上顯著。

根據表9-9的計算結果可知，旅遊成本（Cost）的邊際效應為-0.7894，說明遊客的平均旅遊成本每上升100元，遊客對冠豸山的平均旅遊次數會減少0.7894次。同時，值得注意的是，在所有解釋變數，除了旅遊成本（Cost）與旅遊需求（Trips）呈顯著關係外，旅遊天數（Days）變項對被解釋變項——遊憩次數（Trips）也呈現負向顯著影響，影響係數值為-0.2378，在10%的統計水準下顯著，其邊際效應為-0.6057，這意味著遊客在冠豸山旅遊天數每增加1天，遊客到冠豸山旅遊的平均次數就會減少0.6057次。這一發現也基本與實際情況相符合，即遊客在景區所停留的時間越久，意味著其所支付的費用也就越高，相應地來景區的旅遊次數就會相對減少。

（5）旅遊消費者剩餘的估算

根據需求理論，旅遊消費者剩餘可透過旅遊費用函數表示。透過確定旅遊需求函數，用馬歇爾消費者剩餘反映消費者的福利水準，即旅遊需求曲線以下，平均旅遊成本以上的這部分面積。依據消費者剩餘原理，每一價格區間對應的消費者剩餘等於該區間內旅遊需求曲線與旅遊成本之間的乘積，進而可以推導出馬歇爾消費者剩餘的積分式：

$$CS = \int_{P_a}^{P_b} Q(P, I)dP$$

在因變項取值滿足泊松分布 Q~Poiss(λ) 或負二項分布 Q~NB(λ,α) 時，其均值 $E(Q) = \lambda = \exp(\alpha_0 + \beta P + \gamma I + \sum_{j=1}^{n} \alpha_i S_i)$。

再應用赫勒斯坦的定積分法，同時 λ=exp(Xβ),X=(P,Y)，即可求出計數模型的旅遊消費者剩餘的一般計算公式，如下式：

$$CS = \int_{P_0}^{P_1} Q(P,I)dP = \int_{P_0}^{P_1} \lambda(X\beta)dP = \int_{P_0}^{P_1} \exp^{\alpha+\beta P}dP$$

$$= (\exp^{\alpha+\beta P_0} - \exp^{\alpha+\beta P_1})/\beta = (Q_0 - Q_1)/\beta$$

根據上述公式可以求得冠豸山遊客的旅遊消費者剩餘為 229.40 元／人。

（三）冠豸山景區旅遊資源使用價值估算

2012 年，冠豸山景區的遊客接待量為 30 萬人次。根據前面計算所得的遊客的直接旅遊成本為 497.04 元／人，根據截斷泊松分布模型求得的旅遊消費者剩餘為 229.40 元／人；再根據前述的改進型旅遊成本區間分析法計算公式可求冠豸山景區的遊憩使用價值為 = (497.04+229.40) ×300000=2.18 億元。其中景區旅遊資源直接使用價值為 497.04×300000=1.49 億元人民幣，間接使用價值及旅遊消費者剩餘價值為 229.40×300000 = 0.69 億元人民幣。

四、旅遊資源視角下冠豸山經營權價值的總體估算

根據前述求得的冠豸山景區旅遊資源的非使用價值為 0.15 億元人民幣，其中，景區旅遊資源的存在價值為 750.00 萬元人民幣，景區的遺產價值為 310.20 萬元人民幣，旅遊資源的選擇價值為 439.80 萬元人民幣；冠豸山旅遊資源的遊憩使用價值為 2.18 億元人民幣，其中景區旅遊資源直接使用價值為 1.49 億元人民幣，間接使用價值（即旅遊消費者剩餘價值）為 0.69 億元人民幣；據此求得冠豸山旅遊資源的總體價值為 2.18+0.15=2.33 億元人民幣。因此，以冠豸山景區旅遊資源價值為基準確定的景區經營權轉讓價格為 2.33 億元人民幣。

▌第二節 基於資產價值的旅遊景區經營權定價評估研究

一、與收益還原法的評估對比

與傳統的收益法相比較，實質選擇權由於考慮了項目未來投資管理靈活性的價值，而被認為是更科學的評估方法。因此，本書將實質選擇權法的評估結果與基於收益現值法的冠豸山資產收益價值進行對比，以考察實質選擇權法的客觀性。

根據冠豸山景區管委會委託評估的結果，基於收益現值法的 2006 年 1 月 1 日至 2045 年 12 月 31 日，冠豸山景區 40 年的經營權價值評估額為 1.72 億元，其所包含的評估對象為經營權轉讓合約中限定的景區特許經營權及其新增投入的固定資產。其中特許經營權，是指景區、景點門票收益權，以及合作經營權期初的旅遊配套服務項目及設施的使用權和經營收益權；新增固定資產，主要是指經營權轉讓後，投資者新增的房屋建築物、器具工具、電子設備、運輸車輛、觀光遊輪船等。

同樣採用收益現值法，冠豸山景區經營權受讓企業，即福建連城豸龍旅遊發展有限公司對冠豸山景區經營權及其新增固定資產的評估結果為 3.78 億元。此外，筆者曾在 2013 年由連城縣旅遊局主持開展的冠豸山經營權轉讓價格的評估調查中，應用收益還原法，考慮不同購票方式計算得到景區門票加權平均值 101 元，並考慮住宿餐飲收入，得到冠豸山經營期內的收益現值為 1.82 億元。

由於冠豸山景區是經營權轉讓方（即連城縣政府）提前終止經營權轉讓合約，因此，其評估結果中包含有經營權轉讓後的新增固定資產價值；從國有資產價值保護的角度出發，以連城冠豸山管委會的評估結果 1.72 億元以及筆者所估的 1.82 億元來與實質選擇權評估值對比，可以發現，基於實質選擇權法的景區經營權價值評估值（2.66 億元）要明顯高於基於收益現值法的評估值；從實踐角度來看，考慮了旅遊景區投資管理靈活性的實質選擇權法的評估更能反映景區未來的真實價值。

二、與自由現金流量法的評估對比

根據前文所述，在收益途徑下，現金流量折現法與收益還原法一樣，是在旅遊資源／資產評估中應用最為廣泛的評估方法。但是，相對於收益還原法，該方法所需的資料較多，既要計算經營收益，又要計算經營成本，所以該方法的特點是比較適合那些成熟型景區的出讓定價評估。考慮到冠豸山的旅遊發展現實狀況，難以獲取所需的報表數據，因此，這裡以旅遊景區類上市公司——張家界旅遊為例，對實質選擇權法和自由現金流量法兩者的評估結果進行對比分析。

（一）張家界簡介

張家界，即張家界國家森林公園，位於中國湖南省西北部的張家界市境內。1982 年 9 月 25 日，經中華人民共和國國務院批准，將原來的張家界林場正式命名為「張家界國家森林公園」，張家界也是中國首座國家森林公園。

張家界自然風光壯麗，以峰稱奇、以谷顯幽、以林見秀，有奇峰 3000 多座，如人如獸、如器如物，形象逼真，氣勢壯觀，有「三千奇峰，八百秀水」之美譽。1988 年 8 月，張家界武陵源風景名勝區被列為中國國家級重點風景名勝區；1992 年 12 月，張家界因其奇特的石英砂岩大峰林被聯合國教科文組織列入《世界自然遺產名錄》；2004 年 2 月，張家界入列全球首批《世界地質公園》；2007 年，入列中國首批國家 AAAAA 級旅遊景區。

1992 年，經中國湖南省體改委批准，由張家界旅遊經濟開發總公司、張家界湘銀實業公司、張家界市土地房產開發有限責任公司、張家界華發房地產綜合開發公司、張家界金龍房地產開發公司、張家界市中興房地產實業公司、中國工商銀行張家界經濟開發區房地產公司等七家法人共同發起，採取募集方式設立張家界旅遊集團股份有限公司；1996 年，張家界旅遊經湖南省和中國證監會批准，於 8 月 29 日在深圳證券交易所上市交易，股票代號「000430」；為進一步提升旅遊業務核心競爭力，提高資產品質和獲利能力，2009 年 10 月份公布重組預案注入景區客運和土地資產，並積極引進房地產開發業務，以抵消公司單一旅遊業務經營造成的財務波動風險。

目前，張家界旅遊集團股份有限公司（以下簡稱張家界）是獨家經營湖南張家界景區的上市公司，下設武陵源分公司和四家子公司，主要從事旅遊景區開發、旅遊資源開發、旅遊基礎設施建設、旅遊配套服務以及酒店經營管理等旅遊業務。目前，張家界旅遊擁有湘西猛洞河旅遊開發公司 75%和寶峰湖旅遊實業開發公司 75%的股權，擁有張家界景區核心景點寶峰湖和猛洞河的景區經營權。此外，公司旗下還擁有包括十里畫廊、德夯、坐龍峽、道吾山、周洛等多處優質旅遊景區景點，旅遊資源極為豐富。

（二）基於自由現金流量模型的張家界價值評估研究

根據前文論述，現金流量法在旅遊景區價值評估應用的基本原理是將旅遊景區看做是一個現金流量項目系統，從項目系統角度來看，項目系統對外流出、流入的一切貨幣稱為現金流量。同一時段內的現金流入量和現金流出量的差額為淨現金流量，投資者在獲得旅遊景區的經營權之後，其收益就是該淨現金流量現值的加總，也即該旅遊景區的經營權價值。

1. 自由現金流量模型選擇

一般來說，自由現金流量模型有三種常見的類型：永續增長模型、二階段增長模型和三階段增長模型。其中，應用最為廣泛、最具適用性的為二階段增長模型。該模型把項目未來現金流劃分為快速增長和永續增加兩個階段，其基本模型如下：

$$V = \sum_{i=1}^{n} \frac{CF_i}{(1+r)^i} + \frac{CF_{n+1}}{(r-g)(1+r)^n}$$

式中：V 表示旅遊景區價值；CFi 表示第 i 年旅遊景區的現金流流量，g 表示永續增長率，r 為包含了預期現金流量風險的折現率，也即景區加權平均資本成本。

從模型中可以看出，在應用自由現金流量模型進行景區價值評估時，最重要的是準確預測景區未來的現金流以及折現率（即資本成本）的確定。

2. 張家界自由現金流量預測

（1）關於自由現金流量預測的文獻回顧

相較於自由現金流量預測，中國內外學者關注較多的是經營現金流量的預測。

在國外，德肖等（Dechow et al.，1998）提出了預測未來現金流量經典的 DKW 模型，該模型以公司收益、歷史現金流量為輸入變數來預測企業未來經營現金流量，是一個關於收益、現金流量和應計項目的相互關係模型。在 DKW 模型中，營業收入被假定符合隨機分布，營業成本、存貨以及應收應付款項與營業收入呈比例關係，進而可以建構一個關於現金流量的計量經濟模型，再運用回歸分析即可實現對未來現金流量的預測。

在 DKW 模型基礎上，巴斯等（Barth et al.，2001）透過將總應計項目數據細化到每一具體應計項目，形成了經營現金流量預測模型（BCN 模型），相較於單純依靠歷史現金流量對未來現金流量的預測，BCN 模型顯著地提高了模型的預測能力。

在中國，戴耀華等（2007）、張國清（2007）等學者以中國上市公司資料為例，對 DKW 模型和 BCN 模型進行了實證與對比研究，結果顯示，BCN 模型比 DKW 模型對未來經營現金流量具有相對更強的解釋力與更好的預測表現。

此外，相比較於國外，中國關於現金流量預測模型的研究更加注重應用數理模型、統計軟體或人工智慧技術對歷史資料進行擬合，並依此對未來經營現金流量進行預測。宋新波等（2006）基於企業資產管理能力指標、變現能力指標、盈利能力指標而不是歷史經營現金流量本身來建構計量經濟模型對未來經營現金流量進行預測。經營現金流量常見預測模型主要包括倒傳遞類神經網路法、灰色系統模型、濾波法、系統動力學模型、VAR 模型、ARIMA 模型以及多元回歸等模型。

相比較來說，針對自由現金流量預測模型的研究相對較少，常見的預測方式主要包括 Rappaport 模型、倒傳遞類神經網路法以及財務比率法。其

中，拉帕波特（Rappaport，1998）透過對銷售成長率、銷售利潤率、有效所得稅率、邊際固定資本投資與邊際營運資本投資等五個變項的恰當估計，建立了 Rappaport 模型，遺憾的是，Rappaport 模型並未給出解釋變數的預測方法或模型。

基於倒傳遞類神經網路的自由現金流量預測模型可以對公司自由現金流量進行有效的時序預測，但是倒傳遞類神經網路這類預測模型僅純粹從預測技術角度進行估計，忽略了自由現金流量的財務本質。財務比率法以其較高的可操作性成為當前企業自由現金流量預測最為常見的方法，以銷售百分比法為例，該方法認為企業財務指標與其營業收入之間存在一定的比率關係，在估算營業收入的基礎上，可以利用這種比率關係對其他財務指標進行預測，進而計算企業自由現金流量。

但是，該方法的缺陷在於：一是營業收入的預測是該方法預測的起點，營業收入預測的準確性很大程度上決定了最終的預測結果是否準確；二是與 Rappaport 模型類似，該方法並未給山營業收入預測值的估計方法或模型。

有鑑於此，本部分在借鑑已有評估模型與方法思路基礎上，立足自由現金流量的財務本質，結合張家界景區歷史財務指標資料特點，在財務比率法應用基礎上，結合時間序列的自我迴歸整合移動平均模型（Autoregressive Integrated Moving Average Model，ARIMA）對張家界景區自由現金流量進行預測與結果檢驗。

（2）未來現金流量預測思路

正如前文所述，營業收入的預測是銷售百分比法應用的起點，已有研究在對營業收入預測時，大多是透過分析上市公司所處的宏觀環境、行業環境、公司財務及策略以及歷史營業收入的變化來對營業收入進行預測，通常以企業歷年營業收入的平均成長率為基準，根據未來企業的發展趨勢進行相應上下調整，以確定合適的成長比率。這種預測方法不確定性較大，存在一定的片面性，預測精準度難以驗證。鑒於此，本書擬利用基於時間序列的自我迴歸整合移動平均模型對張家界的營業收入進行預測。

（3）基於 ARIMA 模型的營業收入預測

本部分計算所用張家界歷史資料主要來源於 1993 至 2017 年的《張家界旅遊（000430）年度財務報告》以及同花順、巨潮網、網易財經等專業網站公開披露的張家界財務經營資料。獲取的 1993 至 2017 年張家界營業收入原始資料如表 9-10 所示。

表9-10　張家界1993～2017年營業收入及成長率

年分	營業收入（億元）	成長率	年分	營業收入（億元）	成長率
1993	0.047	——	2006	1.680	17.48%
1994	0.281	502.85%	2007	1.640	−2.38%
1995	0.652	132.03%	2008	0.873	−46.77%
1996	0.921	41.26%	2009	0.906	3.78%
1997	0.746	−19.00%	2010	3.800	319.43%
1998	0.817	9.52%	2011	5.570	46.58%
1999	0.519	−36.47%	2012	6.820	22.44%
2000	0.339	−34.68%	2013	5.000	−26.69%
2001	0.495	46.02%	2014	4.840	−3.20%
2002	0.764	54.34%	2015	6.750	39.46%
2003	0.823	7.72%	2016	5.920	−12.30%
2004	1.260	53.10%	2017	5.500	−7.09%
2005	1.430	13.49%			

將 1993 至 2017 年張家界營業收入序列記為 {yt}，運用 Eviews6.0 軟體繪製 {yt} 的時間序列圖，結果如圖 9-1 所示。

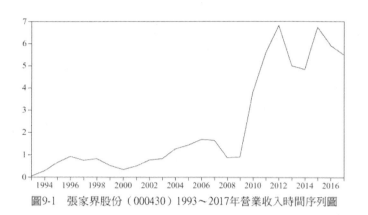

圖9-1　張家界股份（000430）1993～2017年營業收入時間序列圖

　　從表9-10和圖9-1可以看出，張家界的營業收入除在個別年份（1999年、2000年、2008年、2011年）出現較大的下滑外，其他年份均呈上升發展趨勢，總體表現為動態波動成長。

　　①數據平穩性檢驗

　　從圖9-1可以發現，$\{yt\}$有明顯的上升趨勢，所以基本上可以判定$\{yt\}$為非平穩的時間序列。通常，差分階數的確定取決於非平穩時間序列自身的特點。從$\{yt\}$圖示中不難觀察到$\{yt\}$具有曲線上升的趨勢，這種情況通常使用一階或二階差分就可以剔除掉曲線的趨勢影響，將其修正為平穩時間序列。因此，先對$\{yt\}$進行一階差分，得到一階差分序列$\{zt\}$，繪製該序列時間趨勢圖如圖9-2所示。

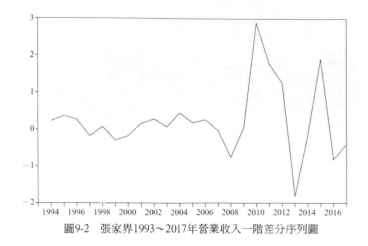

圖9-2 張家界1993～2017年營業收入一階差分序列圖

從圖 9-2 可以初步觀察到 {zt} 可能具有平穩時間序列的性質。進一步地，利用 Augmented Dickey-Fuller（ADF）檢驗對 {zt} 進行 1 的 n 次方根檢驗，以明確 {zt} 是否為平穩時間序列。表 9-1 是透過 Eviews6.0 對 {yt} 序列進行 ADF 檢驗的結果。

表9-11 原始時間序列數據ADF檢驗結果

Null Hypothesis: INCOME has a unit root			
Exogenous: Constant, Linear Trend			
Lag Length: 0 (Automatic based on SIC, MAXLAG=5)			
Augmented Dickey-Fuller test statistic		t-Statistic	Prob.*
		-0.761978	0.8118
Test critical values:	1% level	-3.737853	
	5% level	-2.991878	
	10% level	-2.635542	
*MacKinnon (1996) one-sided p-values.			

表 9-11 結果顯示，ADF 值為 -0.7620，分別大於 1%，5%，10%的檢驗水準臨界值 -3.7379，-2.9919，-2.6355，接受原假設，即時間序列存在 1 的 n 次方根，{yt} 是非平穩時間序列。

再利用 Eviews6.0 對 {zt} 序列進行 ADF 檢驗，結果如表 9-12 所示。

表9-12　一階差分時間序列數據ADF檢驗結果

Null Hypothesis: DINCOME has a unit root			
Exogenous: Constant			
Lag Length: 0 (Automatic based on SIC, MAXLAG=4)			
Augmented Dickey-Fuller test statistic		t-Statistic	Prob.*
		-4.291605	0.0136
Test critical values:	1% level	-4.440739	
	5% level	-3.632896	
	10% level	-3.254671	
*MacKinnon (1996) one-sided p-values.			

表 9-12 結果顯示，ADF 值為 -4.2916，小於 5%，10%的檢驗水準臨界值 -3.6329，-3.2547，P 值為 0.0136，在 5%統計水準上能夠接受原假設，說明時間序列 {zt} 不存在 1 的 n 次方根，屬於平穩時間序列，可以對其進行時間序列分析。

② ARIMA 模型識別與定階

ARIMA 模型的識別主要是透過考察樣本序列的自我相關函數（ACF）和偏自我相關函數（PACF）來確定模型類別。應用 Eviews6.0 軟體得到的平穩時間序列 {zt} 的自我相關和偏自我相關函數如圖 9-3 所示。

Autocorrelation	Partial Correlation		AC	PAC	Q-Stat	Prob
		1	0.138	0.138	0.5131	0.474
		2	-0.360	-0.386	4.1926	0.123
		3	-0.200	-0.094	5.3815	0.146
		4	0.029	-0.072	5.4085	0.248
		5	0.184	0.099	6.5246	0.258
		6	-0.126	-0.242	7.0782	0.314
		7	-0.154	-0.011	7.9443	0.338
		8	0.070	0.003	8.1328	0.421
		9	0.044	-0.079	8.2120	0.513
		10	-0.023	-0.054	8.2350	0.606
		11	-0.062	-0.024	8.4179	0.675
		12	-0.094	-0.146	8.8783	0.713

圖9-3　平穩時間序列 {zt} 自我相關與偏自我相關函數

從圖 9-3 可以清晰地看出，自我相關函數和偏自我相關函數在滯後 2 階的時候落在 2 倍標準差的邊緣，這就難以採用傳統的 Box-Jenkins 方法（自

我相關函數、偏自我相關函數、殘差變異數圖、F檢驗、準則函數）確定模型的階數。針對這種情況，需要對{zt}的模型階數的各種可能排列進行反覆擬合，透過對比 R2、調整後的 R2、Akaike 訊息準則（AIC 統計量）、Schwarz 訊息準則（SIC 統計量）、Hannan-Quinn 準則作為鑑別模型優劣的評定標準，以確定最優擬合模型。

　　令p在1-4間取值，ρ在1-4間取值，得到各擬合模型結果如表9-13所示。

表9-13　一階差分時間序列數據ADF檢驗結果

模型類型	R^2	Adjusted R^2	AIC	SIC	Hannan Quinn
AR（1）	0.0193	—0.0274	2.9050	3.0038	2.9299
AR（2）	0.1733	0.0863	2.8765	3.0253	2.9115
AR（3）	0.1799	0.0352	3.0231	3.2220	3.0663
AR（4）	0.1839	—0.0338	3.1783	3.4273	3.2269
MA（1）	0.0527	0.0097	2.8206	2.9187	2.8466
MA（2）	0.1816	0.1036	2.7577	2.9050	2.7968

續表

模型類型	R^2	Adjusted R^2	AIC	SIC	Hannan Quinn
MA（3）	0.2749	0.1661	2.7199	2.9163	2.7720
MA（4）	0.2948	0.1463	2.7755	3.0209	2.8406
ARIMA（1,1,1）	0.1156	0.0272	2.8886	3.0367	2.9259
ARIMA（1,1,2）	0.2913	0.1794	2.7541	2.9516	2.8037
ARIMA（1,1,3）	0.2946	0.1378	2.8365	3.0833	2.8986
ARIMA（1,1,4）	0.3638	0.1767	2.8201	3.1163	2.8946
ARIMA（2,1,1）	0.0931	—0.0023	2.9690	3.1178	3.0039
ARIMA（2,1,2）	0.3227	0.1634	2.8589	3.1069	2.9173
ARIMA（2,1,3）	0.1836	—0.0085	3.0458	3.2937	2.7571
ARIMA（2,1,4）	0.4208	0.1891	2.8844	3.2315	2.9661
ARIMA（3,1,1）	0.3532	0.1915	2.8809	3.1296	2.9349
ARIMA（3,1,2）	0.2614	0.0152	3.1089	3.4073	3.1737
ARIMA（3,1,3）	0.2525	—0.0679	3.2161	3.5643	3.2917
ARIMA（3,1,4）	0.3982	0.0741	3.0946	3.4925	3.1809
ARIMA（4,1,1）	0.7645	0.6805	2.0353	2.3340	2.0936
ARIMA（4,1,2）	0.4120	0.1407	3.0504	3.3989	3.1185
ARIMA（4,1,3）	0.7809	0.6531	2.1634	2.5617	2.2411
ARIMA（4,1,4）	0.7716	0.6055	2.3049	2.7529	2.3923

根據 R2、調整後的 R2 越大越好，Akaike 訊息準則、Schwarz 訊息準則以及 Hannan-Quinn 準則越小越好的鑑別標準，從表 9-13 可以發現模型 ARIMA(4,1,1) 擬合最優。因為模型 ARIMA(4,1,1) 除 R2 略小於模型 ARIMA(4,1,3) 之外，調整後的 R2 是所有模型中最大的；模型 ARIMA(4,1,1) 的 Akaike 訊息準則為 2.0353，Schwarz 訊息準則為 2.3340，Hannan-Quinn 準則 2.0936，是所有備選模型中最小的，由此，經綜合考慮和對比，筆者選擇模型 ARIMA(4,1,1) 進行張家界景區（000430）未來營業收入預測分析。

③ ARIMA 模型參數估計

在識別了模型類別後，繼續應用 Eviews6.0 軟體估計模型 ARIMA(4,1,1) 的參數係數，結果如表 9-14 所示。

表9-14　ARIMA（4,1,1）模型參數估計結果

Variable	Coefficient	Std. Error	t-Statistic	Prob.
C	0.1827	0.0668	2.7345	0.0161
AR(1)	−0.5257	0.2535	−2.0739	0.0570
AR(2)	−0.4057	0.2858	−1.4196	0.1776
AR(3)	−0.3669	0.3022	−1.2139	0.2449
AR(4)	−0.3026	0.3030	−0.9987	0.3349
MA(1)	1.8784	0.4770	3.9380	0.0015
R-squared	0.7645	Mean dependent var		0.2377
Adjusted R-squared	0.6805	S.D. dependent var		1.0486
S.E. of regression	0.5928	Akaike info criterion		2.0353
Sum squared resid	4.9190	Schwarz criterion		2.3340
Log likelihood	−14.3526	Hannan-Quinn criter.		2.0936
F-statistic	9.0920	Durbin-Watson stat		1.5909
Prob（F-statistic）	0.0005			

由此得到的模型 ARIMA(4,1,1) 的數學表達式如下所示：

$$Z_t = 0.1827 - 0.5257Z_{t-1} - 0.4057Z_{t-2} - 0.3669Z_{t-3} - 0.3026Z_{t-4}$$
$$+\mu_t + 1.8784\mu_{t-1}$$

④ ARIMA 模型檢驗

由於模型 ARIMA(4,1,1) 的階數識別和參數估計是在假設隨機擾動項 {μt} 是一個白噪音數列前提下進行的。因此，為了檢驗模型 ARIMA(4,1,1)

的可靠性，有必要對其殘差序列 $\{\mu t\}$ 是否為白噪音數列進行檢驗。如果模型 ARIMA(4,1,1) 的殘差序列不是白噪因數列，則說明模型 ARIMA(4,1,1) 的識別與估計不夠理想。在實際檢驗中，一般採用檢驗殘差序列是否存在自我相關的方法來確定。這裡將利用 QLB 統計量對殘差序列 $\{\mu t\}$ 進行 $\chi 2$ 檢驗。

利用 Eviews6.0 軟體對模型 ARIMA(4,1,1) 殘差序列 $\{\mu t\}$ 進行自我相關函數（ACF）和偏自我相關函數（PACF）分析，結果如圖 9-4 所示：

Autocorrelation	Partial Correlation		AC	PAC	Q-Stat	Prob
		1	0.184	0.184	0.7861	
		2	0.004	-0.031	0.7865	
		3	-0.039	-0.035	0.8251	
		4	-0.015	-0.001	0.8313	
		5	-0.013	-0.011	0.8360	
		6	-0.225	-0.231	2.4267	0.119
		7	-0.144	-0.067	3.1285	0.209
		8	0.087	0.132	3.4050	0.333
		9	-0.009	-0.074	3.4082	0.492
		10	-0.074	-0.085	3.6476	0.601
		11	-0.148	-0.120	4.7233	0.580
		12	-0.158	-0.178	6.0936	0.529

圖9-4　ARIMA（4,1,1）殘差序列 $\{\mu_t\}$ 自我相關與偏自我相關函數

圖 9-4 是對模型 ARIMA(4,1,1) 殘差序列 $\{\mu t\}$ 的白噪音檢驗，結果顯示，殘差序列的自我相關函數值和偏自我相關函數全落在隨機區間，證明殘差序列 $\{\mu t\}$ 為白噪音數列，亦即該模型的擬合值與原始值無顯著差異。此外，由圖 9-4 結果還可得知，殘差序列的樣本自我相關函數趨近於 0，Q(6)—Q(12) 對應的 P 值高於顯著性水平 0.05，所以，透過檢驗模型的殘差序列是白噪音，可以用來對張家界景區（000430）營業收入進行預測。

⑤基於模型 ARIMA(4,1,1) 的張家界營業收入預測

應用模型 ARIMA(4,1,1) 對 1997 至 2017 年的張家界營業收入進行預測，預測結果如圖 9-5，預測曲線如圖 9-6 所示。

圖9-5　模型ARIMA（4,1,1）的預測值與真實質

圖9-6　模型ARIMA（4,1,1）的預測值與真實值圖示

從圖 9-5 和圖 9-6 的結果不難看出，模型的擬合情況較好，真實值與誤差值的相對誤差較小。因此，進一步用 ARIMA(4,1,1) 模型對未來 5 年，即 2018、2019、2020、2021、2022 年張家界的營業收入進行預測，結果如表 9-15 所示。

表9-15　未來5年張家界營業收入預測

年分	2018	2019	2020	2021	2022
預測值（億元）	5.87	6.39	6.75	7.01	7.27

（4）基於銷售百分比法的其他財務指標預測

①營業成本預測

透過查詢張家界 2010 至 2017 年報歷史資料，得到張家界 2010 至 2017 年營業成本狀況如表 9-16 所示。

表9-16　張家界2010～2017年營業成本

單位：億元

年分	2010	2011	2012	2013	2014	2015	2016	2017
營業成本	3.06	4.34	5.49	4.27	3.97	5.18	4.99	5.37
營業收入	3.80	5.57	6.82	5.00	4.84	6.75	5.92	5.50
營業成本占營業收入比（%）	80.53	77.92	80.50	85.40	82.02	76.74	84.29	97.64

根據 2010 至 2017 年營業成本占營業收入的比重，可以發現張家界的營業成本占收入的比重總體呈現波動上升趨勢，且成本占比相對較高。取 2009 至 2017 年營業成本占營業收入比重的平均值 83.13% 作為未來營業成本占營業收入比重進行預測。預測結果見表 9-17 所示。

表9-17　張家界2018～2022年營業成本預測

年分	2018	2019	2020	2021	2022
營業收入（億元）	5.87	6.39	6.75	7.01	7.27
營業成本占營業收入比（%）	83.13	83.13	83.13	83.13	83.13
營業成本預測（億元）	4.88	5.31	5.61	5.83	6.04

②銷售費用與管理費用預測

透過查詢張家界 2010 至 2017 年年報歷史資料，得到張家界 2010 至 2017 年銷售費用與管理費用狀況如表 9-18 所示。

表9-18 張家界2010～2017年銷售費用和管理費用

單位：億元

年份	2010	2011	2012	2013	2014	2015	2016	2017
銷售費用	0.20	0.31	0.30	0.23	0.24	0.31	0.34	0.32
銷售費用占營業收入比（%）	5.26	5.57	4.40	4.60	4.96	4.59	5.74	5.82
管理費用	0.35	0.39	0.36	0.46	0.47	0.64	0.77	0.98
管理費用占營業收入比（%）	9.21	7.00	5.28	9.20	9.71	9.48	13.01	17.82

根據 2010 至 2017 年銷售費用占營業收入的比重，可以發現，張家界銷售費用占收入的比重整體較為穩定，歷年占比平均值為 5.12%，以此進行預測；根據 2010 至 2017 年管理費用占營業收入的比重，可以發現，除了 2016 年、2017 年外，張家界管理費用占收入的比重低於 10%，歷年占比平均值為 10.09%，以此進行預測。銷售費用與管理費用預測結果見表 9-19 所示。

表9-19 張家界2018～2022年銷售費用和管理費用預測結果

年分	2018	2019	2020	2021	2022
銷售費用預測（億元）	0.30	0.33	0.35	0.36	0.37
管理費用預測（億元）	0.59	0.64	0.68	0.71	0.73

③營業稅金及附加預測

透過查詢張家界 2010 至 2017 年報歷史資料，得到張家界 2010 至 2017 年營業稅金及附加狀況如表 9-20 所示。

表9-20　張家界2010～2017年營業稅金及附加

單位：億元

年分	2010	2011	2012	2013	2014	2015	2016	2017
營業稅金及附加	0.14	0.17	0.18	0.15	0.18	0.28	0.13	0.09
營業稅金及附加占營業收入比（％）	3.68	3.05	2.64	3.00	3.72	4.15	2.20	1.64

根據 2010 至 2017 年營業稅金及附加占營業收入的比重，可以發現，張家界營業稅金及附加占營業收入的比重整體呈現下降趨勢，歷年占比平均值為 3.01%。但是考慮到張家界近年來處於轉型發展時期，各個領域業務不斷擴展，因此，認為選取 3.01％作為預測比重較為合理，故以此進行預測。預測結果見表 9-21 所示。

表9-21　張家界2018～2022年營業稅金及附加預測結果

年分	2018	2019	2020	2021	2022
營業稅金及附加（億元）	0.18	0.19	0.20	0.21	0.22

④淨經營性長期資產增加預測

淨經營性長期資產等於經營性長期資產減去經營性長期負債。其中，經營性長期資產主要包括長期股權投資、固定資產、建設中工程、無形資產、遞延所得稅；經營性長期負債包括長期應付款、遞延所得稅負債。

透過對 2010 至 2017 年經營性長期資產的歷史資料，進行未來五年相應數據的預測如表 9-22 所示。

表9-22　張家界2010～2017年經營性長期資產

單位：億元

年分	2010	2011	2012	2013	2014	2015	2016	2017
長期股權投資	0.041	0.041	0.041				0.009	

續表

年分	2010	2011	2012	2013	2014	2015	2016	2017
加：投資性房地產	0.182	0.175	0.168	0.160	0.152	0.145	0.203	0.193
加：固定資產	2.710	2.610	2.680	2.430	4.670	5.640	6.270	6.070
加：建設中工程	0.223	0.345	0.433	1.660	0.169	0.399	1.140	3.680
加：無形資產	0.366	0.370	0.815	0.781	0.773	0.889	10.600	10.220
加：遞延所得稅資產	0.020	0.191	0.182	0.181	0.285	0.296	0.976	0.216
等於：經營性長期資產	3.542	3.732	4.319	5.212	6.049	7.369	19.198	20.379
經營性長期資產占營業收入比（%）	0.932	0.670	0.633	1.042	1.250	1.092	3.243	3.705

根據表 9-22 的結果可以發現，張家界經營性長期資產占營業收入的比重整體呈現上升趨勢，歷年占比均值為 1.571%。但是，值得注意的是，從 2016 年開始，張家界的無形資產呈現大幅上漲的趨勢，由 2015 年的 0.889 億元，上升至 2016 年的 10.6 億元和 2017 年的 10.22 億元，將其作為預測比重進行預測難免有失偏頗。為此，本部分將利用 2010 至 2015 年經營性長期資產的平均成長率作為預測成長率，進行調整並預測。預測結果見表 9-23 所示。

表9-23　張家界2018～2022年經營性長期資產預測結果

年分	2018	2019	2020	2021	2022
經營性長期資產（億元）	5.50	5.98	6.32	6.56	6.81

和經營性長期資產預測方法一樣，繼續對經營性長期負債進行預測，透過對歷史經營性長期負債的歷史資料，對未來五年數據進行預測，結果如表 9-24 所示。

表9-24 張家界2010～2017年經營性長期負債

單位：億元

年分	2010	2011	2012	2013	2014	2015	2016	2017
長期應付款	0.041	0.041	0.041				0.009	
經營性長期負債占營業收入比（%）	1.08	0.74	0.60	0.00	0.00	0.00	0.15	0.00

　　張家界近 8 年的經營性長期負債占營業收入的比重僅為 0.32%，同時多數年份張家界景區無長期應付款。為此，這裡將張家界的經營性長期負債等同於 0 處理。根據經營性長期資產與經營性長期負債得出的最終淨經營性長期資產增加額如表 9-25 所示。

表9-25 張家界2018～2022年淨經營性長期資產增加額預測

單位：億元

年分	2018	2019	2020	2021	2022
經營性長期資產	5.50	5.98	6.32	6.56	6.81
減：經營性長期負債	0	0	0	0	0
等於：淨經營性長期資產	5.50	5.98	6.32	6.56	6.81
淨經營性長期資產增加額	−14.88	0.48	0.34	0.24	0.25

⑤經營營運資本增加預測

　　根據財務指標統計分析，企業營運資本等於經營性流動資產減去經營性流動負債。其中，經營性流動資產主要包括貨幣資金、應收票據、應收帳款、其他應收款、預付帳款、存貨等；經營性流動負債主要包括應付票據、應付帳款、預收帳款、應付員工薪酬、應繳稅費、其他應付款等。

　　首先，張家界歷史經營性流動資產計算結果如表 9-26 所示：

表9-26　張家界2010～2017年經營性流動資產

單位：億元

年分	2010	2011	2012	2013	2014	2015	2016	2017
貨幣資金	0.609	0.626	0.652	0.685	0.576	1.140	1.200	1.840
加：應收票據								
加：應收帳款	0.005	0.008	0.005	0.017	0.011	0.045	0.036	0.041
加：其他應收款	0.105	0.090	0.057	0.037	0.098	0.105	0.162	0.216
加：預付款帳	0.010	0.027	0.089	0.021	0.030	0.040	0.064	0.028
加：存貨	0.035	0.034	0.035	0.038	0.048	0.051	0.064	0.061
等於：經營性流動資產	0.764	0.785	0.838	0.798	0.763	1.381	1.526	2.186
經營性流動資產占營業收入比（%）	20.11	14.09	12.29	15.96	15.76	20.46	25.78	39.75

表 9-26 結果顯示，2010 至 2017 年張家界經營性流動資產占營業收入的比重呈波峰 ——波峰——波谷式發展趨勢，平均占比為 20.53%，以此為預測比率。

同樣，張家界歷史經營性流動負債計算結果如表 9-27 所示：

表9-27　張家界2010～2017年經營性流動負債

單位：億元

年分	2010	2011	2012	2013	2014	2015	2016	2017
應收票據								
加：應付帳款	0.075	0.038	0.045	0.058	0.141	0.444	6.66	4.00
加：預收帳款	0.015.	0.024.	0.018.	0.022.	0.025.	0.020	0.065	0.014
加：應付職工薪酬	0.026	0.021	0.019	0.091	0.116	0.265.	0.281	0.259

續表

年分	2010	2011	2012	2013	2014	2015	2016	2017
加：應交稅費	0.151	0.219.	0.165	0.059.	0.095	0.265	0.087	0.139
加：其他應付款	0.131	0.147	0.176	0.166	0.175	0.186	0.201	0.215
等於：經營性流動負債	0.383	0.206	0.405	0.315	0.527	0.915	7.294	4.627
經營性流動負債占營業收入比（％）	10.08	3.70	5.94	6.30	10.89	13.56	123.21	84.13

表 9-27 結果顯示，2010 至 2017 年張家界經營性流動負債占營業收入的比重呈波動浮動較大，特別是 2016、2017 年由於大庸古城項目建設，致使張家界應付帳款較大。歷年經營性流動負債平均占比為 32.23％，以此為預測比率。

利用上述訊息對未來五年營運資本增加額進行預測，結果如表 9-28 所示。

表9-28　張家界2018～2022年營運資本增加額預測

單位：億元

年分	2018	2019	2020	2021	2022
經營性流動資產	1.205	1.312	1.386	1.439	1.493
經營性流動負債	1.892	2.059	2.176	2.259	2.343
經營營運資本	−0.687	−0.748	−0.790	−0.820	−0.851
經營營運資本增加額	1.754	−0.061	−0.042	−0.030	−0.030

⑥自由現金流量的預測

透過對上述相關各指標的預測，對 2018 至 2022 年自由現金流量進行預測，結果如表 9-29 所示。

表9-29　張家界2018～2022年自由現金流量預測

年分	2018	2019	2020	2021	2022
營業收入	5.87	6.39	6.75	7.01	7.27

續表

年分	2018	2019	2020	2021	2022
減：營業成本	4.88	5.31	5.61	5.83	6.04
減：銷售費用	0.30	0.33	0.35	0.36	0.37
減：管理費用	0.59	0.64	0.68	0.71	0.73
減：營業稅金及附加	0.18	0.19	0.20	0.21	0.22
等於：稅前經營利潤	−0.08	−0.08	−0.09	−0.1	−0.09
減：所得稅費用	——	——	——	——	——
等於：稅後經營利潤	−0.08	−0.08	−0.09	−0.1	−0.09
減：長期淨經營資產增加	−14.88	0.48	0.34	0.24	0.25
減：經營營運資本增加	1.75	−0.06	−0.04	−0.03	−0.03
等於：自由現金流量	13.05	−0.50	−0.39	−0.31	−0.31

3. 張家界資本化率確定

①關於資本化率的研究回顧

資本化率是資產評估領域中的重要參數指標，是投資者在有一定投資風險情況下對未來投資的期望回報率。目前，中國內外學者對資本化率進行了諸多有益的思考與探索。

在國外，資本化率常見的測算方法主要有總資本化率法、一攬子投資法、求和法等。其中，總資本化率法是以同一市場 3 宗以上類似不動產的價格、淨收益等資料求取企業資本化率；一攬子投資法則是將抵押貸款收益率與自有資本收益率的加權平均數作為資本化率；求和法以安全利率加上風險調整值作為資本化率。

此外，國外學術界還傾向於將資本成本作為資本化率，如莫迪利亞尼和米勒（Modigliani & Miller，1958）和所羅門（Solomon，1963）都將資本成本定義為使企業預期未來現金流量的資本化價值等於企業當前價值的貼現率。對於資本成本的計算，國外主要有兩種評估思路：一是基於市場風險的收益率模型，代表性的有資本資產定價模型（Capital Asset Pricing Model，CAPM）、套利定價理論（Arbitrage Pricing Theory，APT）等；

二是基於市場價格與公司財務數據的貼現模型，如股利折現模型（Dividend Discount Model，DDM）、剩餘收益模型等。

此外，國外一些國家還在法規中規定了求取資本化率的方法。如《歐洲評估準則》規定「資本化率應當反映投資資本的成本；評估企業價值時，資本化率應當能夠反映加權平均資本成本（Weighted Average Cost of Capital，WACC）；評估權益價值時，資本化率應當能夠反映權益回報率」；《國際評估準則》規定「評估師應當考慮利率水準、類似投資的期望回報率以及風險因素，合理確定資本化率，資本化率的選取標準應當與收益標準相一致」。

在中國評估實踐中，折現率常見的計算方法主要有市場提取法、安全利率加風險調整值法、投資收益率排序插入法、投資複合收益率法等。此外，中國學者在總結現有方法的基礎上，對安全利率加風險調整值法、投資複合收益率法等實務中應用較多的方法進行了數理模型建構改進（周春波，林璧屬，2013）。

縱觀已有研究可以發現，中國內外學者對資本化率給予了較高的關注度，但也存在一些不足：一來，已有文獻主要關注不動產領域的資本化率，對旅遊景區、旅遊企業資本化率的關注很少；二是，在資本化率的計算中，儘管學者提供了許多高級計量方法的評估思路，但大多侷限於理論與模型研究，針對具體企業的評估實踐較少。有鑑於此，筆者擬採用加權平均資本成本和資本資產定價模型來計算張家界股份的資本化率（也即折現率）。

②計算公式

折現率 r，即加權平均資金成本（WACC）的確定，採用以下公式進行計算：

$$WACC = 權益成本 \times \frac{權益}{資產} + 債務成本 \times \frac{負債}{資產}$$

從上式中不難看出，加權平均成本的確定主要包括三個要素：一是債務成本的確定，二是權益成本的確定，三是資本結構的確定。

③資本結構的確定

採用資本結構加權法來估計張家界的資本結構，該加權方法也是目前大多數公司計算資本成本時採用的加權方法。張家界景區 2010 至 2017 年資產負債率情況如表 9-30 所示。

表9-30　張家界2010～2017年資產負債率

年分	資產負債率
2010	103.75%
2011	37.64%
2012	25.51%
2013	28.07%
2014	27.21%
2015	29.78%
2016	66.77%
2017	33.17%

由歷史資料可以看出，除 2010 年、2016 年以外，張家界公司的資產負債率呈現出平穩趨勢，2010 年資產負債率上升幅度較大，主要原因來自於公司於 2010 年對臨湘山水、瀏陽山水、猛洞河等虧損子公司進行了資產重組；2016 年資產負債率上升主要來自於大庸古城項目的建設。為剔除異常值的影響，這裡僅取 2011、2012、2013、2014、2015、2017 年的算術平均數 30.23%為未來的資產負債率進行預測。

④債務成本的確定

選取稅後債務成本法計算張家界的債務成本。作為中國國家級風景名勝區，張家界經營及信用情況良好，債務風險不高。因此，選取 2016 年中國人民銀行 1 至 5 年的貸款利率 4.75%作為期稅前債務成本，張家界適用的企業所得稅是 15%，由此可得稅後債務成本為 4.038%。

⑤權益成本的確定

採用資本資產定價模型（CAPM）來計算張家界的股權資本成本，公式如下：

$$K = R_f + \beta \times (R_m + R_f)$$

其中，Rf 為無風險報酬率，β 為貝塔係數，Rm 為平均風險股票報酬率。

式中，無風險利率的估計，由於國債一般被認為是沒有風險的債券，或者風險很小可以忽略不計，通常用來表示無風險收益率。因此，本書採用 2016 年五年期憑證式國債的利率 4.17% 作為無風險收益率。

風險溢價在一定時間內，行業平均收益率與無風險資產平均收益率差值，是投資者要求對其自身承擔風險的補償。這裡採用歷史資料來估計行業市場平均收益率。因此，選取 2011 年至 2016 年的上證月末收盤指數代表行業市場收益值，以 1～12 月收盤指數的算術平均值作為每年的行業平均收益值，行業收益率即為前後兩年市場收益值之比。計算結果如表 9-31 所示。

表9-31 2010～2016年市場收益及年市場收益率

年分	2010	2011	2012	2013	2014	2015	2016
市場收益	2300.87	3259.47	2511.11	2208.52	2200.74	3657.40	3712.148
市場收益率		41.66%	-22.96%	-12.05%	-0.35%	66.19%	1.50%

權益市場的平均收益率為 12.33%，風險溢價為 8.16%。

關於 β 係數的確定。β 係數是反映資產價格對市場價格平均水準敏感度的重要指標，是公認的衡量單個證券或證券投資組合的系統風險主要參數。常用計算 β 係數的方法主要有公式法、線性回歸法、多元 ARMA 模型法以及歷史 β 模型法等。筆者擬引用張家界歷年 β 係數（如表 9-32 所示）的算術平均值作為 β 係數。求得 β 係數 =0.91。

表9-23 1996～2017年張家界 β 係數值

年分	β 係數	年分	β 係數
1996	0.9214	2007	0.4648
1997	0.9266	2008	0.6591
1998	1.1056	2009	0.6546
1999	0.9161	2010	0.8037
2000	0.9807	2011	0.9852
2001	0.7934	2012	0.9077
2002	1.1184	2013	0.864
2003	1.1041	2014	0.7562
2004	1.1016	2015	1.0011
2005	1.1401	2016	0.7856
2006	1.1929	2017	0.8586

綜上關於無風險利率、風險溢價、β 值的運算，可以求得張家界的權益資本成本：K=Rf+β×(Rm+Rf)=4.17%+0.91×(12.33%-4.17%)=11.60%

$$WACC = 權益成本 \times \frac{權益}{資產} + 債務成本 \times \frac{負債}{資產}$$

$$= 69.77\% \times 11.60\% + 30.23\% \times 4.038\%$$

$$= 9.20\%$$

4. 基於現金流量折現法的張家界景區經營權價值評估

根據二階段增長模型，求得張家界公司價值為：

$$= \frac{13.05}{1+9.2\%} + \frac{-0.5}{(1+9.2\%)^2} + \frac{-0.39}{(1+9.2\%)^3} + \frac{-0.31}{(1+9.2\%)^4} + \frac{-0.31}{(1+9.2\%)^5}$$

$$= 10.81 \text{ 億元}$$

張家界後續價值為：

$$\frac{FCFF_{n+1}}{(WACC - g)(1 + WACC)^n} = \frac{10.81 \times (1 + 5\%)}{(9.20\% - 5\%)(1 + 9.20\%)^5}$$

$$= 174.42 \text{ 億元}$$

（三）基於實質選擇權法的張家界價值評估研究

1. 評估模型選擇

實質選擇權定價模型最具代表性的有兩類：一類連續性實質選擇權的定價方法——Black-Schole 模型（簡稱 B-S 模型）；另一類是離散型實質選擇權的定價方法——二項式定價模型。相比較二元樹模型而言，B-S 模型具有操作方便、參數較少、數據易獲取、計算結果較為客觀等優點，在實際操作過程中具有廣泛的應用基礎。這裡擬運用這一模型對張家界價值進行評估，並將價值評估結果與企業股票在市場上的總值比較，以分析評估最終結果的正確性。

2. 模型參數確定

模型參數的準確性直接關係到價值評估結果的準確性。對於本書研究選取 B-S 模型，其計算思路是透過確定實質選擇權模型中各參數的數值，將其代入模型，計算張家界的實質選擇權價值。B-S 選擇權定價模型如下所示：

$$C = S \times N(d_1) - Xe^{-rt}N(d_2)$$

$$d_1 = \frac{\ln\frac{S}{X} + \left(r + \frac{\sigma^2}{2}\right)t}{\sigma\sqrt{t}}$$

$$d_2 = d_1 - \sigma\sqrt{t}$$

其中，C 表示買權價值；S 表示標的資產現行價格；N(d) 表示常態分布變項的累積機率分布函數；X 為選擇權執行價格；e 為自然對數底數；r 為連續複利計無風險利率；t 為選擇權到期日時間；σ 為標的資產價格波動率。

（1）標的企業價值

S 假定企業價值評估時間與預測期間一致，則企業當前價值即為預測期間的企業實體現金流量的現值。因此，將張家界 2018 至 2022 年各年自由現金流量的現值作為當前張家界的企業價值，即 10.81 億元。

（2）選擇權執行價格

X 選擇權執行價格即企業為執行某種選擇權所發生的費用支出。對於自然景區類上市公司而言，其所依託的旅遊資源具有不可移動性，其所配套的

基礎設施具有建設的長期週期性，在全域旅遊發展的背景下，區域旅遊競爭日益加劇，只有不斷地提高景區經營管理水準，推進張家界行銷系統建設，強化景區形象宣傳力度，才能讓張家界景區在未來產業發展中實現新突破，實現旅遊資源、資產的保值增值。因此，筆者認為，張家界銷售費用與管理費用的投入是張家界未來產生收益的主要因素。由此，執行價格採用2018至2022年張家界銷售費用和管理費用的現值之和，為3.88億元。

（3）無風險利率 r

採用2016年五年期憑證式國債利率作為無風險利率，即4.170%。

（4）實質選擇權執行時間 t

在折現現金流量模型中，由於存在著不確定性，預測期內企業的現金流量將發生一定的變動，但經歷預測期後，面臨的不確定性將變小，其現金流量也將趨於穩定。因此，將實質選擇權的執行時間設定為預測期的長度，即t=5年。

（5）標的資產波動率 σ

標的資產價格的波動，即資產波動率 σ 表現的是景區未來的不確定性，其波動率也是進行選擇權定量評估的一個關鍵要素。對上市公司來說，一般利用其股價變動或股票收益率來求解景區標的資產價格波動率。本書將採用加權移動平均模型（Weighted Moving Average，WMA）來求解張家界的波動率 σ，計算公式如下：

$$\hat{\sigma}_{t+1} = \sqrt{\sum_{i=t-T+1}^{t} \frac{w_i(r_i - \bar{r})^2}{T-1}}$$

其中，取 wi=1；ri 為時刻 i 的收益率；\bar{r} 為時刻 t-T+1 到 t 期間的平均收益率；wi 為時刻 i 的權重，這裡取 wi=1。

得到的1996至2017年張家界日波動率如表9-33所示，可得歷年日波動率的平均值為2.80％，再用日波動率乘以天數得到年歷史波動率為53.52％。

表9-33　1996～2017年張家界日波動率

年分	日波動率	年分	日波動率
1996	5.41%	2007	3.71%
1997	3.27%	2008	3.40%
1998	3.21%	2009	3.11%
1999	2.96%	2010	2.20%
2000	2.58%	2011	2.41%
2001	2.19%	2012	2.13%
2002	2.51%	2013	2.08%
2003	2.02%	2014	1.53%
2004	2.51%	2015	4.44%
2005	3.17%	2016	2.28%
2006	3.27%	2017	1.25%

將上述參數值帶入到公式：

$$d_1 = \frac{\ln\frac{S}{X} + \left(r + \frac{\sigma^2}{2}\right)t}{\sigma\sqrt{t}}$$

$$d_2 = d_1 - \sigma\sqrt{t}$$

得出 d1=1.629，d2=0.432，N(d1)=0.948，N(d2)=0.667。

再根據公式 $C = S \times N(d_1) - Xe^{-rt}N(d_2)$，求得張家界未來的實質選擇權價值為 8.15 億元。

3. 張家界價值評估結果評析

由兩階段自由現金流折現法計算得知：張家界現有資產價值為 10.81+174.42=185.23 億元，由 B-S 選擇權定價模型計算得到的張家界未來選擇權的價值為 8.15 億元，由此得到張家界企業總價值＝現有資產價值＋未來選擇權價值＝ 185.23+8.15=193.38 億元。張家界在評估基準日 2017 年 12 月 31 日的總股數是 4.05 億股，利用上述估值結果可以得到張家界在評估基準日的股價為 47.74 元。而在新浪財經尋找資料發現，張家界在評估基準日 2017 年 12 月 31 日的收盤價僅為 8.5 元，遠低於利用實質選擇權法計算得出的張家界股票價格，除了預測及計算導致的偏差之外，說明市場投資者遠遠低估了張家界景區的價值，這也意味著張家界目前的市場業績表現遠沒達到投資者的預期。若張家界能進一步採取措施壯大旅遊業務板塊，提升發展水

準，提高企業市場業績，張家界的市值必將受到市場投資者的關注與成長。同時，根據旅遊業未來的巨大發展前景，以及張家界大庸古城等一系列精品旅遊項目建成使用，張家界的旅遊業務板塊轉型升級進程將逐步加快，未來張家界巨大潛力價值將會得到進一步釋放。

4. 與已有研究成果的對比

（1）已有評估研究

作為中國的第一座國家森林公園，張家界以峰稱奇、以谷顯幽、以林見秀聞名，是享譽海內外的旅遊目的地，不僅吸引了中國內外眾多遊客觀光遊覽，其優質、獨特的自然風貌與資源屬性也吸引了學術研究者廣泛關注，並成為旅遊資源價值領域重要的案例景區之一。其中，吳楚材等早在 1992 年就利用旅遊成本法對張家界國家森林公園遊憩效益的經濟價值進行了評價實證，研究發現，張家界 1988 年的遊憩效益值為 1694.30 萬元，每公頃遊憩價值為 6051.07 元／年，是該公園該年度財政總收入的近 1.86 倍，遊憩價值巨大。

其後，成程等（2013）將張家界武陵源風景區自然景觀價值劃分為使用價值與非使用價值兩類，並分別使用旅遊成本法和條件評估法對其價值進行評估，得到 2011 年張家界核心景區——武陵源風景區的自然景觀價值的使用價值為 79.30 億元，非使用價值為 9.71 億元，共計 89.01 億元，該值也要遠高於張家界近年來的旅遊收入。

（2）評估結果對比

將基於自由現金流量法的評估結果與已有研究結果進行對比，如表 9-34所示。

表9-34　與已有研究成果的對比

評估視角	評估年分	評估方式	評估結果		學者（年分）
資源價值評估視角	1988 年	旅遊成本法	遊憩價值	1694.30 萬元	吳楚材等（1992）
	2011 年	旅遊成本法	使用價值	79.30 億元	成程等（2013）
		條件評估法	非使用價值	9.71 億元	
		總價值		89.01 億元	

續表

評估視角	評估年分	評估方法	評估結果		學者（年分）
資產價值評估視角	2017 年	自由現金流量模型	資產價值	185.23 億元	
實質選擇權評估視角	2016 年	B–S 選擇權定價模型	實質選擇權價值	8.15 億元	

　　從表 9-34 的評估結果可以清楚地看出，傳統的資源價值評估視角下的評估值為 89.01 億元，而基於自由現金流量模型的評估結果為 185.23 億元，考慮企業實質選擇權價值的評估結果為 193.38 億元。

　　需要指出的是，一般來說，基於資產價值的評估結果是資源市場化後的價格，其值理應小於資源本體價值。但在本案例研究中，基於旅遊資源價值評估的結果要遠低於基於資產價值的評估結果以及考慮企業實質選擇權價值的評估結果。這主要是因為，本書的評估對象是作為上市公司的張家界旅遊集團股份有限公司，除可透過旅遊資源開發和旅遊資源管理來提升景區經營效益外，還可透過資本市場進行資源整合、資產重組、資本運作等方式擴大景區現金流量，進而提升景區總體價值。也正因為透過資本市場可以最大限度地釋放景區旅遊資源本體價值，使得越來越多有條件的旅遊景區都加快了優質資源整合腳步，成立了大型旅遊控股集團，透過運用多層次的資本市場工具，實現優質旅遊資源與資本的接軌。

▌第三節 評估對比與啟示

為了更好地說明基於實質選擇權視角的景區經營權價值模型的實際應用價值,具體以冠豸山景區案例為例,將冠豸山景區實質選擇權價值評估結果與應用旅遊成本法、條件評估法、收益現值法得出的冠豸山景區經營權價值進行比較研究,並闡釋實質選擇權評估結果對經營權受讓人的投資決策啟示。

一、不同定價方法的結果對比

<div align="center">表9-35 多方法的冠豸山評估結果對比</div>

評估視角	評估方法	評估模型	評估結果	
資源價值視角	旅遊成本法	$E_{TCM} = \dfrac{(SCS + STC) \times TN}{SN}$	使用價值	2.18 億元
			直接使用價值	1.49 億元
			消費者剩餘價值	0.69 億元
	條件評估法	$E_{CVM} = WTP_m \times N \times r$	非使用價值	0.15 億元
			存在價值	0.075 億元
			遺產價值	0.031 億元
			選擇價值	0.044 億元
資產收益視角	收益現值法	$V = \displaystyle\sum_{t=1}^{n} \dfrac{W_t}{(1+r)^{t-1}}$	企業估值	3.78 億元
			政府估值	1.72 億元
			本書估值	1.82 億元
選擇權視角	實質選擇權法	$F(V^*) = \dfrac{\beta}{\beta - 1} I$	實質選擇權價值	2.66 億元
			選擇權價值	1.71 億元
			淨現值	0.95 億元

從不同評估視角的實證結果來看:

首先,基於條件評估法的冠豸山景區旅遊資源的非使用價值為 0.15 億元人民幣,其中,景區旅遊資源的存在價值為 750.00 萬元人民幣,景區的遺產價值為 310.20 萬元人民幣,旅遊資源的選擇價值為 439.80 萬元人民幣;基於 ATCIA 模型的冠豸山旅遊資源的遊憩使用價值為 2.18 億元人民幣,其中景區旅遊資源直接使用價值為 1.49 億元人民幣,間接使用價值(即旅遊消費者剩餘價值)為 0.69 億元人民幣;據此求得冠豸山旅遊資源的總體價值為

2.18 ＋ 0.15 ＝ 2.33 億元人民幣。因此，以冠豸山景區旅遊資源價值為基準確定的景區經營權轉讓價格為 2.33 億元人民幣。

再次，基於收益還原法的政府委託的景區經營權評估值為 1.72 億元，企業委託的景區經營權評估值為 3.78 億元，本書的估值為 1.82 億元；考慮到政府評估值與企業評估值是在雙方產生利益糾紛的情況下進行評估的，對政府來說，為了支付更少的補償款，經營權值會被低估，對企業來說，為了獲得更多的補償款，經營權評估值會被高估，由此，雙方的評估結果難免失真；為了保證本書研究的客觀性，本書僅以筆者估算的 1.82 億元作為收益現值視角下的結果與其他評估方法進行對比分析。

最後，本書基於實質選擇權模型的景區經營權評估值為 2.66 億元，其中冠豸山景區未來預期的淨現值為 0.95 億元，景區經營權的實質選擇權價值為 1.71 億元。

二、不同定價方法的結果評價

綜合上述幾種定價方法的實證評估值及其理論原理，可以發現：

從評估的時間段來看。以旅遊成本法與條件評估法為計量手段的評估方法評價的是景區以某一固定年份為計量單位的景區旅遊資源價值，不同時間點採用該類方法得到的評估值會存在差異，因此該類評估值會隨著選取時間點的不同而不同，具有動態變動性，是時點性價值；而收益現值法及實質選擇權法評估的是景區未來一定時間段內的價值，屬於時段性價值。

從評估的內容來看。旅遊成本法的評估值遠遠大於條件評估法的評估值，顯然其評估的是景區旅遊資源為旅遊者帶來的直接旅遊效用價值展現；而條件評估法則出現評估值偏低的情況，這與條件評估法在發展中國家總是傾向於低估遊憩價值的應用現況一致。

其次，收益還原法是目前景區經營權價格評估的主流方法，但其沒有考慮投資靈活性價值，會出現評估值低於實際值的情況，有可能造成國有資產的流失。

最後，實質選擇權法不僅考慮了景區預期淨收益現值，還考慮了投資選擇權價值，較為客觀地反映了景區經營權的實際價值，能夠實現地方政府與投資企業的利益均衡狀態，具有非常重要的現實應用價值。

從評估的結果來看。對比三種不同評估視角的結果可以發現，選擇權視角下的評估值（2.66 億元）與資源價值視角下的評估值（2.33 億元）較為接近，傳統收益現值視角下的評估值僅為 1.82 億元，略低於前述兩種方法的評估值。

結合各方法的評估內容，這一結果基本符合預期：基於景區資源價值視角的評估方法是將景區旅遊資源的整體經濟價值作為經營權價值，屬於資源本體價值；而收益現值的評估之所得可認為是資源市場化後的價格，其值理應小於資源本體價值；而考慮了景區未來投資靈活性價值的實質選擇權評估值也自然要明顯高於僅考慮項目現值的評估值。

第十章 研究結論、對策建議與展望

▌第一節 研究結論

　　景區經營權轉讓是目前中國景區經營管理最主要的手段之一，對改善景區生態環境、促進旅遊資源保護、增加地方財政收入發揮著舉足輕重的作用。科學準確地對景區經營權進行定價是實現景區經營權合理轉讓的關鍵，但現行的以收益還原法為主的景區經營權定價方法忽視旅遊資源開發過程中的「經營靈活性」，常常低估景區經營權價值，導致國有資產流失嚴重。透過研究，我們發現，引進實質選擇權概念能夠提升景區經營權定價的準確性。本書以產權與物權角度為切入點，在實質選擇權理論的框架下，透過景區經營權實質選擇權的動、靜態特徵分析，研究了景區經營權的實質選擇權價值形成、演變機制，並以冠豸山國家重點風景名勝區為例，實證了實質選擇權角度下的景區經營權定價評估問題。

　　本書主要結論整理如下：

　　（一）明確了景區經營權的概念及其理論內涵。作為一個複雜的評估系統，景區經營權的定價不僅需要比較分析旅遊資源的價值，兼顧旅遊資源產權的特性，也需要考慮其資源的權屬及其用益物權特徵。在「產權——物權」的分析框架上，釐清了景區經營權及其價值的內涵實質，提出了：景區經營權作為一種特殊的產權形式，其價值既不是資源價值也不是資產價值，而是一種產權價值；其內涵是一種可以被資本化的旅遊景區／旅遊資源經營權；其價值評估的實質是資本化景區旅遊資源開發權利的價值，是對景區在某一時段內景區收益權的價值現值的資本化估算。

　　（二）系統整理了旅遊景區經營權的定價方法，並從不同方法的適宜性和科學性兩個層面對其進行了對比總結與評價，提出已有定價方法存在的缺陷，會造成評估結果的低估或高估，景區經營權的定價研究還須不斷探索，尋求更為客觀準確的方法。

　　與此同時，考慮到景區經營權定價評估的特殊性（主要表現在與其價值有關的旅遊資源、旅遊資產及景區土地），本書認為，在景區經營權定價評估考量的諸多特殊性中，不論是景區的旅遊資源，還是景區的旅遊資產，抑或是景區的土地資源，其價值保值或增值的關鍵在於景區投資者的投資經營決策，其靈活性的展現即是實質選擇權的思想。因此，本書提出了景區經營權定價的實質選擇權思路，以區別於傳統的資產定價思路與資源價值定價思路。

　　（三）歸納總結了景區經營權轉讓過程中的不確定因素及其作用方法（主要表現在對景區旅遊需求與經營成本的影響），對景區經營權的實質選擇權特徵、價值表現進行了充分解讀，證實了景區經營權的實質選擇權特性，揭示了景區經營權實質選擇權價值的形成與演變機制，完成了實質選擇權理論在旅遊景區經營權及其定價中的重要理論突破。

　　主要觀點認為，作為一種國家讓渡的景區開發權利，受讓企業獲取景區旅遊經營權後對景區旅遊資源擁有基本投資籌建、延遲開發、擴大或縮小開發規模、放棄開發等權利；從選擇權分析的角度看，這些「選擇權利」與金融買權相似，只不過其標的資產是旅遊資源這樣的實物資產，這就具有了實質選擇權的特徵。從其動靜態特徵來看，以旅遊資源作為標的資產的景區經營權，本質上是一種按年度執行的多期嵌套實質選擇權；基於實質選擇權的景區經營權價值形成表現為，景區投資開發過程中，投資靈活性為景區預期旅遊收益與投資開發成本之間帶來的差額；對不確定性的不同處理方式使景區經營權的選擇權特徵呈現出動態變動特徵，其選擇權價值也在此影響下不斷變化，整體呈現先增後減的變化趨勢，是一個動態變動的過程。

　　（四）優化並檢驗了景區經營權的實質選擇權定價模型。利用了動態規劃法對所建模型進行了求解與模型拓展，得出了可以量化的一般模型；利用灰色預測模型對模型的關鍵參數——旅遊資產波動率進行優化設計，並以冠豸山資料為例進行了計算，得到冠豸山景區的旅遊資產波動率為31.92％；利用全中國旅遊及案例景區所在的福建省旅遊相關資料，對擬採用的實質選

擇權定價模型進行了條件檢驗，結果表明，所用資料滿足實質選擇權關於標的資產服從幾何布朗運動的基本假設，可以對其進行實質選擇權定價的求解。

（五）實證分析了不同評估視角的研究結果。透過對案例景區——冠豸山長時間的追蹤考察，獲取了大量資料與一手材料，利用求解的實質選擇權定價模型進行求解，景區實質選擇權價值為 1.71 億元，加上項目淨現值（NPV）的評估結果為 0.95 億元，得到基於實質選擇權法的景區經營權價值為 2.66 億元。

根據實質選擇權定價的拓展模型，對冠豸山景區的投資進行了臨界性分析，同時考慮不同參數對評估結果的影響，得到冠豸山景區的敏感性分析結果，並給出了冠豸山未來適合投資的規模為 500 萬～ 5000 萬元。

為提高研究的完整性，還考慮了資源價值視角下冠豸山景區經營權的定價問題，綜合運用旅遊成本法（TCM）和條件評估法（CVM）得到的以冠豸山景區旅遊資源價值為基準確定的景區經營權轉讓價格為 2.33 億元，其中，非使用價值為 0.15 億元，直接使用價值為 1.49 億元。

（六）具體以冠豸山景區為例，對比分析了不同定價方法的評估結果，分析了各方法的優劣性。結果對比發現，旅遊成本法與條件評估法僅適用於評估景區以年為計量單位的遊憩價值，不適用於評估景區經營權定價。其中，旅遊成本法的評估值遠遠大於條件評估法的評估值，顯然其評估的是景區的旅遊經濟效應；而條件評估法則出現評估值偏低的情況，這與條件評估法在發展中國家總是傾向於低估遊憩價值的應用現況一致。

其次，收益還原法在景區經營權定價中具有較高實用性，但其沒有考慮投資靈活性價值，會出現評估值低於實際值的情況，有可能造成國有資產的流失。最後，實質選擇權法不僅考慮了景區預期淨收益現值，還考慮了投資選擇權價值，較為客觀地反映了景區經營權的實際價值，能夠實現地方政府與投資企業的利益均衡狀態，具有非常重要的現實應用價值。

（七）指明了景區經營權轉讓機制的優化方法及其優化政策建議。首先，結合本書研究成果，基於選擇權——產權——物權等三個維度，提出了景區

經營權轉讓機制的三條優化方式；針對景區經營權轉讓中存在的缺陷，從建立產權交易市場、強化政府規範、加強產權保護、建構景區土地資源價值評估體系等方面提出了具體的政策優化建議。

▋第二節 對策建議

一、優化方式

透過前文的研究成果，本書從選擇權、產權、物權等三個層面，提出了景區經營權轉讓機制的三個優化方式。

（一）選擇權優化方式

從中國景區經營權轉移的實踐與經驗來看，景區經營權有效、合理轉讓的基礎在於實現其價值的客觀準確評估。這不僅是中國各旅遊景區實現市場轉移的根基，也是推動中國旅遊景區及其旅遊資源產權分離的重要手段，更是實現中國旅遊景區資產化、資本化的關鍵所在。

然而，現實的窘境是，地方政府出於創造官員福利的需要，急於轉讓景區經營權，以求發展地方旅遊經濟，導致旅遊景區經營權價值普遍被低估，國有資源破壞嚴重、國有資產大幅貶值。這一問題出現的根源就在於，現有方法在確定旅遊景區經營權價值時，主要是在綜合旅遊景區的資源屬性和蘊藏量等級、旅遊資源的市場需求、旅遊景區已有收入、已投入的資產價值及經營權出讓年限等因素的基礎上，給出景區經營權一個籠統的評估額，其價值通常是景區現有收益及其未來正常收益的加總，抑或是基於旅遊資源價值評估的時點性價值，其評估沒有考慮景區經營權價值評估的特殊性，及景區旅遊資源開發過程中的「經營靈活性」，因而評估值通常偏低，致使國有權益受損。

考慮到景區經營權具有實質選擇權的屬性，景區未來的靈活性投資決策會為景區資源帶來價值增值，因此在進行評估時理應將其投資開發帶來的「靈活性價值」考慮在內，並將景區經營權的實質選擇權價值納入景區經營權定價評估系統中。

但是，需要指出的是，由於景區實質選擇權價值評估是一項複雜而系統的工作，其相對複雜的數學與統計學原理，以及繁瑣複雜的計量計算，使得管理者或經營決策者難以理解和接受實質選擇權定價。而且，部分旅遊研究者由於不具備必備的數學基礎，通常會認為選擇權方法的使用很複雜，難以理解，而且其評估模型的參數估計較為困難，精確性易受質疑，無法保證其評估結果的準確性，因而對選擇權方法通常採取了規避的態度，這嚴重阻礙了實質選擇權評估技術在旅遊研究中的發展，使得選擇權方法在旅遊研究中的應用就像當初的現金流量折現法一樣，正在經歷一個漫長的轉變時期。

但就其實際意義而言，實質選擇權評估是對現有評估技術的一種改進，在實際應用中具有更為明顯的現實價值和可能性。實質選擇權定價法並非遙不可及，事實上，只要不斷推廣選擇權方法，掌握其定價思維與方法，根據其投資決策實際情況進行選擇權分析與估價，其對景區經營者的指導作用是完全可以實現的，其科學性是能夠得到普遍認可的。

因此，在實踐應用中，景區需要在組織層面建立專門的評估小組，系統蒐集評估所需資料，邀請實質選擇權定價及旅遊景區經營管理領域的專家參與其中，在評估過程中兼顧相關行政管理機構、地方社區代表等利益主體的意見，以給出一個能得到各方認可的、相對準確的評估參考值。

（二）產權優化方法

清楚的產權關係界定以及完備的產權制度建構，是景區經營權合理、合法轉移的根基與最根本的制度保障。從轉讓實踐來看，中央政府及旅遊行政管理部門是明令禁止旅遊資源進行自由市場交易的，現行旅遊資源的有償使用制度只不過是政府由於資金短缺，將旅遊資源未來的某種獲利出讓給景區投資者，嚴格意義上來說，這並不是一種產權交易，而是一種典型的政府參與式的「管理的交易」。

從中國景區的產權制度改革發展以及未來旅遊資源開發實踐來看，景區經營權的轉讓租賃是大勢所趨。從景區產權的制度變遷的內在要求來看，必須科學安排旅遊景區的產權交易制度，以適應市場經濟的發展要求。產權關係的清晰化及合理公平的權力、責任、利益分配則是一般產權制度安排的基

本內容和主要出發點。產權關係的清楚界定以及產權制度的科學制定，不僅可以明確景區資源的行政管理權與經營使用權，還可以有效防止行政權與資源產權的關聯，避免尋租行為發生，充分發揮產權的激勵功能。

概括地說，中國旅遊景區產權關係通常可以從三個層面進行界定：一是，作為景區旅遊資源所有權代表的政府與開發企業層面，要透過合理評估手段來確定景區經營權價值，透過產權契約（即簽訂經營權轉讓合約）來明確界定政府管理機構和受讓方所應承擔的責任與義務，明確各自享有的權利，發揮產權激勵功能，最大限度將外部效應內在化。

二是，政府部門之間的層面，從未來的發展趨勢來看，中國旅遊景區資源的三權分離是必然趨勢，政府各職能部門之間應摒棄各自為政、自掃門前雪的弊端，透過改革中國旅遊資源的管理舊體制，成立一個統一協調機構，實現旅遊資源開發利用的統一管理、統籌安排，改變中國目前旅遊資源管理部門分割、多頭馬車的現況，充分發揮旅遊資源的整體效用。

三是，開發企業與地方社區之間，即透過合理的利益分配，對居民造成的外部性進行清楚界定與合理補償，讓社區居民參與景區開發建設的福利共享，建構和諧融洽的社區關係。

（三）物權優化方法

對景區經營權的保護除了傳統的行政方式（如國家旅遊行政主管機關頒發的具有約束力的行政指令）和經濟方式（可運用的經濟方式主要包括稅收、收費、獎金與制裁等形式），更重要的是法律保護方式。

如前所述，景區經營權作為一種特殊的物權形式——準用益物權，其權利如果受到侵犯，景區經營權受讓人可以透過行使自己的各種請求權來獲得保護。對於已出讓的景區經營權或旅遊資源使用權，政府不能動輒以取消許可的方式收回經營權人的許可，政府管制只應限於宏觀層面的引導與管理，而不可隨意剝奪經營權人所受讓的景區經營權。這種權利作為私法意義上的一種物權，就必須受到民法的充分保護。如《中華人民共和國物權法》第一百二十條明確規定「用益物權人行使權利，應當遵守法律有關保護

和合理開發利用資源的規定。所有權人不得干涉用益物權人行使權利」，第
一百二十一條也明確規定「因不動產或者動產被徵收、徵用致使用益物權
消滅或者影響用益物權行使的，用益物權人有權依照本法第四十二條、第
四十四條的規定獲得相應補償」。

在景區經營權轉讓過程中，從物權法層面保護經營權受讓人的權益並不
是漠視資源的國有性質，相反地，「對財產權的法律保護創造了有效益的利
用各種資源的激勵」（理查·波斯納，1997）。實踐經驗也表明，從法律層
面保護經營人的合法權益，將會極大地激勵經營權人，使其更加認真對待並
珍惜所得的權利，避免景區資源的掠奪性開發或旅遊資源閒置。這樣不僅有
利於對景區資源的可持續性使用，也有利於景區資源的社會化利用，消除政
府權力尋租等現象的發生。

因此，就需要從物權角度對景區經營權受讓各方進行權屬保護，透過法
律機制協調景區資源的權屬關係與轉移關係，以物權立法，建立完備的景區
旅遊資源物權法律制度以及用益景區資源的他物權轉移機制，使景區旅遊資
源在合理利用與順暢轉移的動態中實現對景區資源的保護。

二、優化建議

（一）市場層面：建立旅遊景區產權交易市場，構築景區經營權轉讓平
台

從中國景區經營權的轉讓實踐來看，雖然實務案例日益增多，並呈激增
之勢，然而規範、完善的產權市場體系尚未建立，致使景區經營權轉讓弊端
叢生，嚴重影響了產權轉讓雙方的利益，造成了法律與經濟糾紛，構築統一
完備的景區經營權轉讓平台，規範中國旅遊景區資源產權交易流程已是迫在
眉睫。

從現實經驗來看，建立資源產權交易市場是其他自然資源（如礦產資源、
水資源等）的常見做法。從旅遊景區的發展來看，中國尚未建立專業化的旅
遊產權交易市場，旅遊產權的交易存在著重大缺陷，訊息不對稱、不透明，

專業性不強，極大地影響了中國旅遊景區經營權的規範轉讓，也制約了中國景區產權制度改革的進程。

在中國經濟發展的巨大推動下，大眾消費水準與消費意識日益提升，外出旅遊已經成為大眾日常生活中不可或缺的重要一環，在此背景下，中國旅遊業也將迎來重大的發展機遇，巨大的旅遊市場將吸引更多社會資本和資源，系統化的市場優化組合在所難免。特別是，旅遊景區在完成資產化的整合後，旅遊資本化進程將明顯加快。這就需要透過一系列的金融創新與制度安排，設立專業的產權交易機構（即旅遊產權交易市場）為之提供專業服務，增加旅遊產業資本、金融資本的結合通路與方式，推動中國旅遊景區的轉型升級，充分發揮產權市場在旅遊資源配置中的作用。

與此同時，建立中國旅遊產權交易市場不僅為中國景區經營權的規範轉讓提供了合法平台，其建立也是中國多層次金融市場體系的重要一環，更是中國旅遊金融創新的重要途徑與手段。《國務院關於加快旅遊業發展的意見》中早已明確提出了旅遊金融創新探索的任務，許多方面需要產權交易市場來承擔。建立中國／地方旅遊產權交易中心，不僅將為中國／區域旅遊景區的經營權轉讓提供統一的交易平台，還將為中國及區域旅遊經濟的發展提供強而有力的金融支撐，同時也為加強旅遊業與其他產業體系聯繫提供更加暢通的金融通道，深化中國旅遊景區改革開放，推動旅遊景區發展模式的轉變升級，對促進中國旅遊業的整體科學發展也具有相當重要的策略意義。

具體來說，旅遊景區產權交易市場的建立可從以下兩個方面進行突破：一是建立涵蓋所有景區產權種類的交易市場，透過建立統一市場，加強對景區產權交易的監管，規範交易行為，吸引多方面的交易主體，提高交易的便捷化程度，進而達到規範與活躍景區產權交易的目的。二是探索把部分景區資源的所有權私有化（如一些資源不太脆弱的自然類景區的經營性項目），形成公私產權接軌的旅遊資源產權混合市場。透過適當引進旅遊資源私有化，探索解決公共租金流失、價格機制失效、使用權過度濫用等問題。

（二）政府層面：進行景區經營權規範改革，強化政府規範與監管手段

目前，中國對景區旅遊資源的政府規範還處於起步階段，旅遊立法的進程相對落後於旅遊業的發展，已有的法律規範遠不能適應景區經營權市場化的需求。

從已有的法律條例來看，中國景區旅遊資源保護的法律法規主要以《風景名勝區暫行管理條例》、《自然保護區管理條例》、《森林公園管理辦法》等為主，缺乏行之有效的實施細則，對於目前出現的一些新興管理經營模式缺乏裁決依據，致使政府對旅遊景區資源經營權的管制主要停留在經營權轉讓的政策限制與法規制約上，對經營權轉讓後出現的諸如國有資產監管失控、國有資源利益受損和旅遊公共資源開發與保護的矛盾等問題，缺少相應的規範管理，如何加強政府規範管理、進行政府規範改革已經成為景區在經營權轉讓後，地方政府應該著重思考的問題。

進行景區政府規範改革可從以下幾個方面突破：一是環境規制，即解決由受讓企業帶來的環境保護與生態資源的可持續發展利用問題，旅遊景區的生態環境和資源蘊藏量是景區賴以生存和發展的載體和根基，也是景區旅遊資源規範的核心問題，其政策方式主要以法律法規、價格、稅收、信貸、總量控制、綠色核算制度、汙染物排放總量控制和環境承載檢測預警等方式為主。二是職能規範，即考慮到地方政府在經營權轉讓過程中易受經濟利益與官員業績驅動，應由國務院授權一個獨立的權威部門，集中行使旅遊景區及其旅遊資源市場化經營的規範職能，以確保有效的規範績效。三是經濟規範，則是在一般經濟規範方式（如稅收、投資優惠等）基礎上，引進更多的競爭機制和激勵機制，在景區資源資產價值評估的同時，逐步建立健全經濟規範的方法與標準，實現景區經營開發的有序協調。四是監管規範，即建立健全多元參與的監督機制和制衡體系。一方面要繼續完善法律系統，制定一系列旨在保護開發資源、減少負外部效應的政策規章，同時藉助社會第三方力量來協助監管，建構包括立法執法機構、政府部門、學術機構、新聞媒體、社區居民以及國際相關組織機構為核心的輿論監管、行政監管、社會監管三重監管體系，使政府規範處於公開透明的環境。

（三）法律層面：加強景區經營權的產權保護，保障權利人的合法利益

目前，由於中國景區經營權轉讓租賃的政策法規尚不健全，地方政府利用政府權威取消經營權受讓人經營許可的案例日益增多，經營權權利人的合法權利與利益受到了極大的損害，這也大大地衝擊了其他社會民營資本注資旅遊景區的熱情，影響了中國旅遊景區產權改革進程。因此，在景區經營權轉讓過程中須逐步加強對景區經營權受讓人的產權保護工作，切實保障權利人的合法權利與利益。

首先，要確保景區經營權人在經營期間合法利益的實現。根據有關法律，旅遊景區經營權必須以產權契約的簽訂及支付相應出讓價格的方式獲得。經營權的轉讓年限與出讓金額須由景區資源所有權人在產權契約中明確約定，一經出讓，不得隨意改變，經營期間權利人的合法利益受到法律保護。其次，一般情況下，景區權利所有人不得在合法稅費以外，以調整資源使用費或其他方法分享資源產品或資源收益，在經營期限內，景區資源產品及資源利用的經營收益應由景區經營權受讓人取得。再次，景區經營權的撤銷或回購必須符合法律規定，須按法定程序執行。

只有發生了法律明確規定或受讓人違反了合約約定的情形，才可以撤銷經營權人的許可證，撤銷受讓人權利時，還須根據景區經營權的經營狀況及經營期限合理評估並返還經營權受讓人的資源出讓金及其投入。最後，由於政府主管部門的怠忽職守或其他非權利人行為造成的景區資源環境破壞，應由有關責任人與資源破壞人承擔賠償及其他行政責任，經營權受讓人可協商承擔部分責任。一旦受讓人權益受到侵害，受讓人有權透過和解調停、仲裁訴訟等法律途徑解決，以保證經營權受讓人的合法權益及對等的法律地位。

（四）社區層面：建構景區利益合理共享機制，樹立景區和諧發展理念

景區經營權轉讓後，旅遊開發商在景區開發過程中首先是全部或局部地占用了景區主體資源，也不可避免地會產生由於基礎設施建設需要而導致的居民外遷、居民生活方式改變以及由於旅遊開發而帶來的景區自然生態環境惡化等問題，因此，社區居民的利益補償、景區的旅遊生態補償以及旅遊發

展的經濟效益共享就成為景區經營權轉讓後所必須面對的一個重要現實問題。

　　與此同時，景區旅遊資源保護也成為一個需要制度化設置的管理問題。更為複雜的是，作為一種準公共物品，景區旅遊資源的產權歸屬較為複雜，或屬中國國務院國有資產監督管理委員會，或歸社區集體，或為投資者所有，景區經營權的轉讓租賃勢必將引發各利益群體對所屬利益的訴求，這就產生了如何分配各產權主體的利益得失、向誰分配以及分配數目的多少等一系列關聯問題。這就需要清楚地界定景區旅遊資源的產權歸屬，考慮景區旅遊資源的市場定價與公共產品定價特性，透過景區經營權價值的準確評估，合理、公平地解決景區利益與價值分配、管理，調整當地政府、社區居民、經營權受讓者以及遊客等景區各利益主體之間的關係，平衡各利益主體對所屬利益的訴求，提升景區開發後的價值管理與分配管理水準。同時，在確定景區合理分配機制和收益共享機制之後，再根據收益分配額度，提出轉讓後的旅遊景區資源保護的制度化管理方案，實現多方利益主體的和諧共贏發展。

　　（五）發展層面：合理評估景區經濟價值，創新景區開發融資模式

　　在景區旅遊資源的開發過程中，保證資本的持續投入、暢通景區開發的融資管道和效率是旅遊景區能否實現持續快速發展的重要一環。景區經營權轉讓租賃的出現在一定程度上解決了景區發展與旅遊資源開發的投融資困境，但更為嚴峻的問題是，旅遊景區投資是一個投資金額大、開發建造週期長、資金回收速度慢的過程，如何解決景區經營權轉讓的景區後續開發的融資問題一直困擾著旅遊投資企業，多數企業及地方政府都過分依賴商業銀行貸款以及中央和地方政府的財政撥款，不僅融資管道相對集中、融資方式單一，而且融資規模也有限。

　　這一問題出現的根源就在於，現階段中國不少景區在經營權轉讓後的後續開發過程中，觀念還停留於對傳統融資模式的簡單直接利用中，對旅遊資源的資本屬性缺乏足夠認識與理解，沒有充分開發旅遊資源的價值，實現其價值的資產化。

　　對旅遊景區來說，景區旅遊資源所有權和使用權的產權分離可以刺激資源的開發利用與深度投資，景區開發融資模式也應針對特定景區的資源特點進行創新改革。其中重要途徑就是，將景區旅遊資源的潛在價值進行合理量化評估與資源的資產化管理，發揮旅遊資源作為初始資本的撬動功能，在資本的推動下實現旅遊資源開發後的景區資產保值、增值。因此，如何拓展與創新景區融資管道就成為了當務之急。

　　在景區實現價值化和資產化的基礎上，景區資產證券化是經營權受讓企業創新融資途徑的一個可行嘗試。所謂的旅遊資產證券化，是指旅遊景區或景區經營權法定權利人將缺乏流動性、但能產生現金流的那部分旅遊資產轉化為可在金融市場出售和流通的證券，是一種以特定資產（旅遊資產）為基礎發行的融資活動。旅遊投資企業在利用旅遊資源或旅遊資產進行資金籌措時，需要充分權衡各種融資管道的可行性、融資成本及財務風險，利用組合式的融資方式優化資本結構，提高旅遊資產化收益，保障景區資源開發建設的資金需求。

　　（六）體系層面：挖掘景區土地資源價值，建立景區土地價值評估體系

　　如前文所述，旅遊資源與旅遊資產的實物載體都是土地，故附著在其上的景區經營權與景區土地（具體來說是景區的土地使用權）具有不可分性。但在景區經營權轉讓的實踐中，景區所有者與投資者在簽訂轉讓合約時，擬定的經營權轉讓價格很少明確針對景區土地進行定價，經營權轉讓的價格通常是以景區旅遊資源開發利用補償費的形式來展現。對那些具有較好進入性的自然類旅遊景區，景區投資者看中的可能並不是景區優良的旅遊資源，而是景區便宜的土地，良好生態環境、優厚的政策條件以及寬鬆的競爭環境。地方政府在進行景區經營權轉讓的過程中並沒有充分認識到旅遊景區土地資源的價值。

　　土地一般具有雙重屬性，即生產的承載性和潛在的增值性。在旅遊景區的開發過程中，實現土地的增值看成是投資者實現投資效益的關鍵點。準確的預判土地的增值潛力，從策略上判定景區土地的開發價值，也是挖掘景區土地策略價值與經濟價值統一的重要環節。

　　從現實的發展來看，隨著鄉村旅遊、旅遊地產的日益火熱，景區土地轉移的案例日益增多，如何為景區土地的轉移制定合理的評估標準就成為現實的迫切需求。遺憾的是，目前針對景區土地，或者說旅遊用地的價值評估方法還比較欠缺，景區土地價值的評估還未得到應有的重視。因此，需要逐步確定景區土地資源價值評估指標，選取合適的方法（如收益還原法、影子工程法、當量因子法等）綜合評估景區土地資源的經濟、生態及社會價值，系統建立旅遊景區土地資源的價值評估體系。

第三節 研究不足與展望

一、研究侷限

　　首先，將實質選擇權應用於景區經營權轉讓定價尚處起步階段，相關的理論與模型建構還有待進一步的完善，特別是由於難以測量單一實質選擇權之間的互動作用與影響，故本書未能採用複合選擇權模型，僅應用單一選擇權模型評估景區經營權價值，其值有可能會有偏於經營權的真實價值。

　　其次，在實質選擇權評估過程中，由於中國尚未建立旅遊資源產權交易市場，缺乏旅遊景區經營權出讓案例的詳細統計資料，加上旅遊景區較為完整的數據資料難以全面蒐集，故本書僅選取筆者長期追蹤的景區——冠豸山作為案例應用對象，沒能進行多案例比較研究。

　　再次，關於景區旅遊資產波動率的計算一直以來都是實質選擇權定價模型應用於實踐的關鍵點，也是必須突破的一個重要難題，本書僅以灰色預測模型作為計算方式，沒有進行多種預測方式的對比研究。

　　最後，在應用旅遊成本法和條件評估法的過程中，資料採集的時段較為侷限，出於時間與成本的考量，未能進行多時段的多次採集，所得資料較為單一，可能會在一定程度上影響評估結果。

二、研究展望

　　隨著對景區經營權價值內涵認識以及實質選擇權等金融手段的深入應用，未來研究可著重從以下幾個方面進行：首先是逐步完善景區經營權的實質選擇權評價理論系統；其次是考慮複合選擇權對評估結果的影響，建構並優化景區經營權價值評估的複合選擇權定價模型；再次是考慮外部競爭對價值評估的影響，嘗試建立景區經營權的選擇權博奕模型，以充實、擴大實質選擇權及其定價理論在旅遊景區的應用範疇；在中國旅遊大發展的背景下，旅遊市場化、資產化、資本化進程明顯加快，景區經營權轉讓以及地方政府招商引資發展旅遊的廣泛推行，這就對當前景區經營權價值評估提出了新的要求，即實現「本體價值」向「市場價格」，再向「資本價值」的轉變。因此，未來應更多地開發並結合金融學中其他理論與模型，因地制宜，科學定量，以更加客觀地實現景區經營權定價。

　　最後，在景區經營權出讓機制及政策的制定上，要更多地從物權的角度規範中國景區的經營權轉讓，深入探討中國景區經營權物權體系及法制權屬制度的建立，積極創建景區經營權物權法制度。

後 記

本書是在我博士學位論文的基礎上修改、充實而成，也是作為中國國家自然科學基金委員一般項目「基於實物期權理論的景區經營權價值評估模型與方法研究」的階段性成果之一。回憶當初，從選題、結構、行文直至最終定稿，林璧屬教授都給予了精心的指導和悉心的付出。書稿也凝結著林老師及同門團隊多年的心血與睿智，也是我們團隊在探索旅遊景區經濟價值評估過程中取得的重要學術研究成果！

感慨之餘，思緒不禁回想起在廈門大學求學的苦與甜，那幾年也是我人生中最美好的時光。在那裡，我結識了良師益友，完成了碩博連讀，經歷了從論文新手到潛心學術的蛻變；在那裡，我感受到了廈門的美好與母校溫暖，從空調宿舍到免費米飯，從雅緻大氣的嘉庚樓到旖旎清新的芙蓉湖。求學、求知路上有歡笑、有感動、有淚水，所有的一切都值得回味。轉眼間畢業離開母校已經兩年了，有太多的不捨，也有太多的感謝。

首先，感謝我敬愛的導師林璧屬教授。師從林老師，是我最大的幸運。對我來說，林老師不僅僅是一位傳道授業解惑的教授，更是一位可愛可敬的親人。感謝在廈門大學求學途中遇到的每一位良師；感謝美國奧克拉荷馬州立大學的屈海林教授，讓我有機會體驗美國的學術氛圍與異國生活；感謝江西財經大學旅遊與城市管理學院的長官和同事在教研工作中給予的慷慨幫助與寶貴建議；感謝求知路上的親朋好友，特別感謝寧波大學周春波博士、華南農業大學駱澤順博士、貴州師範大學孫小龍博士及同門潘瀾博士、寶璐博士、張威創博士、霍定文博士、林玉蝦博士等在書稿修改過程中給予的幫助。

我還要特別感謝我的家人，多年求學行程中，雖與父母天各一方，但我時刻能感到雙親無微不至的關懷和竭盡全力的幫助；最後也感謝妻子夏會琴的長路相隨，所有的支持和鼓勵，所有的歡欣和期盼，將永伴我心。

由於才學所限，本書還存在諸多疏漏與遺憾，這是我對寄厚望於我的師友和親人們的愧疚，唯願這份愧疚能在今後的工作和研究中，以加倍努力來

補償。路漫漫其修遠兮，吾將上下而求索；心茫茫其難測兮，爾當自強而不息。
文筆落定之際，謹以校訓自勉。

<div align="right">

林文凱

於南昌寓所

</div>

國家圖書館出版品預行編目（CIP）資料

旅遊景區經營權定價研究：含中國案例 / 林文凱 著．
-- 第一版 . -- 臺北市：崧博出版：崧燁文化發行，2019.10
面； 公分
POD 版

ISBN 978-957-735-933-9(平裝)

1. 旅遊業管理

992.2　　　　　　　　　　　　　　　　108017578

書　　名：旅遊景區經營權定價研究：含中國案例
作　　者：林文凱 著
發 行 人：黃振庭
出 版 者：崧博出版事業有限公司
發 行 者：崧燁文化事業有限公司
E - m a i l：sonbookservice@gmail.com
粉 絲 頁：　　　　　　網址：
地　　址：台北市中正區重慶南路一段六十一號八樓 815 室
8F.-815, No.61, Sec. 1, Chongqing S. Rd., Zhongzheng

Dist., Taipei City 100, Taiwan (R.O.C.)

電　　話：(02)2370-3310 傳　真：(02) 2388-1990
總 經 銷：紅螞蟻圖書有限公司
地　　址：台北市內湖區舊宗路二段 121 巷 19 號
電　　話:02-2795-3656 傳真 :02-2795-4100　　網址：
印　　刷：京峯彩色印刷有限公司（京峰數位）
　本書版權為旅遊教育出版社所有授權崧博出版事業有限公司獨家發行電子書及
　繁體書繁體字版。若有其他相關權利及授權需求請與本公司聯繫。
定　　價：550 元
發行日期：2019 年 10 月第一版
◎ 本書以 POD 印製發行